비평 페스티벌 × 1 비평의 육체를 찾아

비평
페스티벌 × 1

비평의 육체를 찾아

강수미 기획

THE CRITIC FESTIVAL 20150617-20150619

글항아리

비평 퍼포먼스,
비평 프로덕션

2015 비평 페스티벌을 기획하며 세운 어젠다는 세 가지입니다.
1. '익명'을 '주체'로 만들자
2. '침묵'을 '발화'로 바꾸자
3. '관계'를 '구체적 수행performance'으로 형질 변경하자.
2015. 6. 20. @twitter.com/desumi

1.

이 책은 비평이 누구로부터, 무엇으로, 어디까지 실행될 수 있을까를 프로젝트화한 기획의 산물이다. 〈2015 비평 페스티벌〉이라는 이름의 그 프로젝트는 간단한 정보로만 따지면, 2015년 6월 17일부터 19일까지 3일간 서울 동덕아트갤러리와 아트선재센터에서 열린 하나의 미술계 행사에 불과하다. 하지만 첫 문장으로 썼다시피 이것은 단순한 행사의 외피 속에 좀더 큰 목적을 품고 있었다. 총괄기획자로서 내가 처음부터 끝까지 중요한 목적으로 상정해둔 것은 어떤 절대적이고 고정된 개념으로서의 '비평criticism'과 '비평가critic' 대신, 열려 있고 유연하며 실천적인 행위로서 비평의 가능성을 탐색하는 일이었다. 조금 그럴듯하게 말해보자면, 비평이 이제까지 '비평'이라고 통용돼온 그것 자체와는 다른 어떤 것이 될 수 있을까, 그러기 위해서는 누가, 무엇을, 어떻게, 어느 정도까지 할 수 있을 것인가, 그럴 때 우리가 만들어낼 수 있는 '비평'은 무엇일까에 대한 답을 찾는 것이었다. 아니, 더 정확하게는 그 일련의 질문과 답을, 보이지 않는 잠재적 차원으로부터 실체를 가진 차원 쪽으로 어떻게든 옮겨 새로운 형태와 속성으로 빚어내고 싶었다.

말로서의 비평, 글쓰기로서의 비평, 해석과 설명으로서의 비평, 평가와 판단으로서의 비평이 있다. 또 칸트의 형이상학 비판과 마르크스의 정치경제학 비판이 있고, 가라타니 고진이 그 둘의 철학을 횡단해 "트랜스크리틱Transcritique"이라는 이름 아래 비판을 현재화한 데서 보듯 철학 내재적이고 이론으로 특화된 비평이 있다. 우리는 통상 이러한 것을 비평의 범주로 이해한다. 나 역시 그것을 부정하지 않고 기꺼이 기초로 삼되, 우리가 퍼포먼스로서의 비평, 감각지각의 표현과 그것의 새로운 구성으로서의 비평, 창작으

로서의 비평, 해석과 설명을 넘어 제시로서의 비평을 탐구하기를 원한다. 이를테면 비평의 언어는 똑똑한 머리에서만 나오지 않고, 비평의 글쓰기는 물질적이고 물리적인 메커니즘과 유리된 형이상학 및 인식론의 전유물이 아니며, 비평활동은 예술 창작 혹은 문화생산 뒤에 따라 붙는 후위rear-garde 인식이나, 단죄와 비난의 담론이 아니라는 뜻에서그렇다. 여기에 덧붙이자면 고진이 비평과 같은 의미에서 "비판"을 두고 "상대를 비난하는 것이 아니라"고 규정한 데에는 전적으로 동의하지만, 그가 "음미"라고, "'비판'은 오히려 자기 음미"●라고 한정한 점은 조금 아쉽다. 말에 각인된 우리의 습관적 사고에 비춰볼 때 '음미吟味'가 다소 수동적이고 내향적이라면, 비평은 꼭 그와 같지는 않다고 생각하기 때문이다.

그간의 고정관념을 넘어 비평에 대한 이해의 차원을 달리해보는 것, 비평의 범주 및 형태와 방법론에 넓고 다양한 자유를 부여해보는 것, 비평의 주객관계 및 역할 공식을 유연하고 유동적으로 만들어보는 것, 이와 같이 함으로써 '비평이 죽었다'는 세간의 상투어를뚫고 비평을 살아 있는 생명체로 전환시키는 것, 이런 일이 왜 불가능하겠는가. 이 사안들은 기존의 비평을 부정하면서 그 반대쪽에 세운 대립 항이 아니다. 부정의 부정은 긍정이라는 도식이 차이를 인정하지 않는 전체주의적 인식이 될 수 있다는 점을 충분히 아는 우리는, 기존의 비평에 대한 부정이 곧/자동적으로 새로운 비평을 생산하지는 않는다는 점을 잘 안다. 따라서 비평에서 차이를 만든다는 것은 이전의 비평과는 반대되는것을 하는 것이 아니며, 그와는 전혀 다르다. 앞선 전제와 규범들로부터 대립각을 도출하는 데 만족하지 않고, 셀 수 없이 다양하고 풍요로운 질quality의 프로덕션으로서 비평을 매번 다르게 시도하는 것이 중요하다. 내가 〈2015 비평 페스티벌〉 안에 오늘의 비평실험이 충전돼 있고, 구체적인 내용이 예측 불가능하게 잠재돼 있다고 주장하는 근거가여기에 있다.

나는 시간적이고 물리적인 사건 안에 어떻게 비평의 언어가 생산되고, 실행되며, 효과를발휘하는지를 실험하고 싶었고, 다른 이들에게 보여주고 싶었다. 그것을 '비평 퍼포먼스 performance of criticism'와 '비평 프로덕션production of criticism'이라고 부르기를 희망한다. 또 나는 어떻게 비평을 행하면서 비평에서 비동일적인 것/차이가 발명되도록 할 것인지, 이런 과제에 관심 있는 사람들과 함께 고민해보고 싶었다. 이를 '비평에서의 비동일적인것'이라 하자. 그리고 그것을 요컨대 비평 내부에 비평과는 진정으로 다른 것이 출현하도록 하는 비평 자체의 속성, 비평이 가진 '비非비평적 힘'으로 이해하자.

●
가라타니 고진,
『트랜스크리틱-칸트와
마르크스 넘어서기』,
송태욱 옮김, 한길사,
2005, 15쪽.

2.

　"어둠 속에 한 아이가 있다. 무섭기는 하지만 낮은 목소리로 노래를 흥얼거리며 마음을 달래보려 한다. 아이는 노랫소리에 이끌려 걷다가 서기를 반복한다……. 노래는 카오스 속에서 날아올라 다시 카오스 한가운데서 질서를 만들기 시작한다."●

'비평이란 무엇인가'라는 물음의 중요성에도 불구하고, 이것은 우리에게 진부하면서도 답답하다는 인상을 준다. 직업으로 관련된 이들을 빼면 대다수 사람의 먹고사는 문제에 비해 그리 긴급한 현안도 아닌 듯한데, 이제까지 많은 이가 진지한 태도로 '하고 또 하고(술 취한 이의 반복된 언사처럼 지겹게)' 질문해온 듯 느껴지기 때문이다. 아마도 그 진지함이 과도하게 여겨져서 더 그럴 것이다. 또 그중 어떤 답도 충분하지 않기 때문에 더욱 그럴 것이다. 그러니 생각을 전환해 우리는 비평이 무엇인지에 대한 원론적 혹은 근원적 답을 앉아서 찾으려 하기보다는, 지금 여기서 내가 행함으로써 일말의 답이라도 현실성 있게 제시해보는 것은 어떨까? 들뢰즈와 가타리가 위와 같이 썼듯이 말이다. 어둠 속에서, 길 잃음 속에서, 카오스 속에서 자신의 나지막한 노랫소리로 질서를 생성해 "겨우 겨우 앞으로"●● 나아가는 식으로.

처음 〈비평 페스티벌〉을 구상했을 때, 내 머릿속에 떠오른 것은 의외로 단순했다. 그것은 하나의 이미지에 불과했다고 해도 과언이 아닌데, 아주 많은 사람이 무대 위에서 동시다발적으로 자신의 말을 퍼포먼스 하는 장면이었다. 마치 윌리엄 포사이스의 〈헤테로토피아〉나 리미니 프로토콜의 〈자본론〉에서 음성 언어와 몸이, 이론과 행위가, 논리적 발화와 신체적이고 심리적인 표현이 합종연횡하고 분할·변주·변성하듯이 말이다. 그렇게 비평이 공개된 장場에서 부딪치고 튀어오르고 가닿고 돌아오고 파고들고 갈래로 나뉘면서, 때로는 아름다운 말들의 선을 그리고, 때로는 얽히고설킨 덩어리로 던져진다면 멋질 것이라 상상했다. 그것이 왜 멋진가. 인간의 발화는 신체와 분리돼 있지 않을 뿐만 아니라 그럴 수도 없는데, 그간 그 상호성은 억압/비가시적으로 취급되어왔다. 때문에 만약 〈비평 페스티벌〉에서 우리 발화가 몸과 함께하는 실질적인 순간을 가시화한다면 그 생동감이 강렬해질 것이라는 예상에서 내 상상은 멋지게 느껴졌다. 비평은 통상 어느 출판사 이름처럼 '창작과 비평'으로 짝을 이루되 그 순서가 창작에 뒤따르는 것처럼 여겨져왔다. 그런데 만약 그 관계를 전위와 후위, 주인과 보조원 같은 것이 아니라 비평 나름

●
Gilles Deleuze & Félix Guattari, *Mille Plateaux: capitalisme et schizophrénie* 2, 『천 개의 고원 자본주의와 분열증 2』, 김재인 옮김, 새물결, 2001, 589쪽.

●●
같은 책, 같은 곳.

의 고유성과 독자성을 가진 것으로 인정하고 그것의 정신, 양식, 방식, 체제, 구조, 기술 등을 공통의 장에서 실험해본다면? 그 점에서 〈비평 페스티벌〉을 여는 일은 멋질 것이었다.

'비평이란 무엇인가?'를 절대적이고 근원적인 질문인 듯 대할 이유는 없다. 아니 사실 그런 가정 자체가 우리를 주눅 들게 하고 공감도 가지 않는 노회한 답으로 이끄는 일종의 덫이라 생각된다. 그래서 다시, 또다시, 매번 새롭고 자유롭고 최고이고 최선인 비평을 행하려 애쓰는 일 자체가 멋진 것이다. 미술비평가로서 경력 15년 차에 이른 내게 이 같은 열망이 살아 있다면, 분명 내가 모르는 세상의 많고 다양한 이들에게는 더한 욕망과 뜻이 있으리라. 〈비평 페스티벌〉을 기획한 밑바탕에는 이렇게 믿는 구석이 있었다.

사람들은 쉽게 '비평의 위기'를 말하지만, 그러면서 정작 아무것도 하지 않는다. 그런 텅 빈 말에 이런 질문으로 맞설 필요가 있다. 그렇게 떠들어대듯 비평이 진짜로 위기 상황이라면, 당신은 대체 여기서 뭘 하고 있는가? 공허한 말을 반복하는 당신과 달리 그 한가운데서 비평을 하고 있는 한 사람이 있는데, 그/녀에게 부끄럽지 않은가? 어쨌든 그 한가운데서 지금도 비평을 수행하는 그/녀는 위기의 원인인가, 피해자인가? 위기에도 불구하고, 이를테면 난파된 배를 버리지 않고 끝까지 그 배와 운명을 같이하는 비평가의 윤리와 책임감은 어디서 찾아볼 수 있는가?

우리는 〈비평 페스티벌〉에서 발화를 행하고, 말의 의미와 사용 실황을 타인에게 전달하고, 육체로부터 추상을, 머리로부터 행위를 꺼내놓는 과정을 여러분에게 중계하면서 '비평의 위기'라는 백해무익한 수사 대신 '비평의 리토르넬로'를 현실화할 수 있다. 우리에게 중요하고 의미가 있는 유일한 문제라면 그것은, 생산력으로 가득 찬 비평의 카오스로부터 다성적이고 다차원적인 질서를 끊임없이, 반복적으로 풀어내는 것이다. 음악의 리토르넬로처럼. 철학의 리토르넬로처럼.[●] 비평의 고정되고 완고한 정체성을 막연히 가정한 채, 시시때때로 위기라며 현재의 모든 비평 실천을 억압하는 늙은 언어의 낚시질에 걸리지 말고 말이다.

3.

　　〈2015 비평 페스티벌〉 기획은 내가 했지만, 내용은 이 행사에 참여한 다수의 기조 발제자, 작가, 비평가, 그리고 청중을 통해 이뤄지고 채워졌다. 할 수 있는 최고의 감사를 표한다. 독자들은 본문에서 이들의 참여와 성과를 생생하게 마주하게 될 것이다.

● 들뢰즈와 가타리는 리토르넬로라는 음악에 고유한 악곡 형식을 철학의 한 개념으로 다시 창안했다. 간략히 말하면 그들은 리토르넬로라는 자신들만의 철학 개념으로 생성, 특히 감각적 구성물로서의 예술을 설명하는데, 이때 예술의 생성은 삶의 생성과 동근원적이다.

비영리 단체 아트_프리Art_Free를 통해 행사가 물리적인 실체를 가질 수 있었다. 한선희, 한경자, 이상미, 김인혜, 반경란, 황지현, 김학미, 정규옥, 이도경, 김보영, 문지현, 김인경, 장은영, 김하얀에게 진심으로 고마움을 전한다.

번역에 힘써준 유지원씨, 영상 촬영과 기록에 전문성을 발휘해준 심동수씨께 감사한다.

책으로는 질서 잡히기 힘든 비평 페스티벌의 내용을 편집하고, 디자인하고, 교정하고, 하나의 실체로 완성해준 글항아리의 이은혜 편집장과 최윤미 디자이너에게 정말 감사한 마음이다. 이 책을 교정보는 내내 나는 이 두 사람의 노고와 인내가 얼마나 컸을지 실감했다. 그것은 무사히, 매끈하게, 멋지게, 충실하게 출간된 이 책을 받아볼 이들의 입장에서는 측정하기 힘든 무게다.

끝으로 여기서 한 가지는 꼭 밝혀두고 싶다. 〈2015 비평 페스티벌〉은 한 독지가의 조건 없는 후원으로 필요 예산을 확보하고, 동덕여자대학교 회화과·동덕아트갤러리·아트선 재센터·글항아리·디자인 달이 공간 및 출판 관련 지원을 한 데 힘입어 실현될 수 있었다. 정부 및 지자체로부터 어떤 지원도 받지 않았던/못했던 만큼 그 후원 및 지원의 가치와 효용성은 더욱 컸다. 머리 숙여 감사한 마음을 표한다.

2015년 10월
강수미

차례

3부 비평 : LIVE

1부

말과 예술

당위성이 포위하는 세계에서 자의성을 지켜내는 법

21세기의 상징적 삽화들, 강박에 빠진 것인가

떠다니고, 놀이하고, 풍경을 만들고…

다른 재료, 다른 발상의 조각들이 새로운 문법을 만들어낼 것인가

2 0 1 5 0 6 1 7

절망의 덧칠 13년, 이 '진부한' 주제는 어떻게 작품이 됐을까

공유된 비밀의 시간성에 붓질을 덧대는 작업

폐자재가 끌어낸 미적 사유–사물의 재구성

토킹 픽쳐 블루스–커지는 목소리들

강
수
미

기
획
자

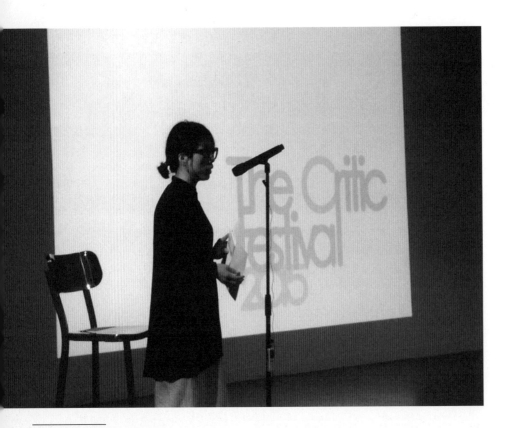

강수미 동덕여대 회화과 교수

여러분 안녕하세요. 메르스 확산 사태 등 현재 우리 사회 상황이 좋지 않은데 이렇게 많이 와주고 관심 가져주셔서 감사합니다.

저한테 주어진 시간이 20분인데, 이 시간을 저는 제가 이 행사를 기획하게 된 의도, 그리고 비평에 대한 화두를 제기하는 데 쓰려 합니다.

〈2015 비평 페스티벌〉은 6월 17일 오늘부터 19일 금요일까지 총 3일간 이뤄집니다. 이 기간 동안 우리는 '비평'이라는 이름의 지붕 아래 예술과 지식의 공동체로 같이 모여 있을 것입니다. 이 공동체는 매우 한시적이고, 불특정합니다. 구체적인 목적을 갖거나 애초에 그런 것을 설정하고 모인 이들의 공동체가 아닙니다. 장 뤽 낭시 식으로 이야기하면 '밝힐 수 없는 공동체'일지도 모르겠어요. 제가 비평 페스티벌이라는 행사를 기획한 초기 단계에 '밝힐 수 없는 공동체, 어쩌면 형태가 없고 이름이 없고, 또 구체적이고 실용적인 목적을 설정할 수 없는 지적·예술적 공동체를 한번 만들어보자. 그런 공동체에서 우리가 각자로 존재하면서 동시에 상호 작용하며 도전적인 일을 할 수 있는 존재들로 도약할 가능성을 찾아보자'를 이 기획의 가장 큰 의도로 설정했던 배경처럼 말입니다.

사실 여기에 앉아 계신 분들 각자의 관심과 지식의 배경 및 예술의 배경이 있을 텐데요. '그 배경들을 누군가 침해하거나 누군가에 의해 훼손당하지 않는 방식으로 우리는 어떻게 같이 있을 수 있을까?' 이런 질문을 스스로에게 하면서 저는 저마다 개별적이고 독립적인 우리의 관심사가 어쩌면 '비평'이라는 한 단어에 모일 수 있겠다고 생각

했습니다. 여기서 비평이란 직업적 비평, 어떤 창작의 후위로서의 비평이 아니라 우리가 생각하고, 말하고, 행동하고, 공유하고 또 무언가를 창조하는 수행성 전반을 포함하는 언어활동을 뜻합니다. 〈2015 비평 페스티벌〉 포스터에는 그 네 가지 동사가 제시됐는데, 여기 현장에서는 그에 더해 '공유'가 있습니다. 이런 동사가 사실은 비평이 함축하고 있는 활동이라고 생각합니다. '그런 내용을 어떻게 하면 현장에서 실현할까? 실현해보고 싶다.' 저한테 이런 열망이 오랫동안 있었고, 그 열망의 현실화가 여러분과 만나게 된 가장 기본적인 그리고 숨겨져 있던 동기입니다.

이제와 보니 그 열망의 모티프가 저를 움직였을 뿐만 아니라 여러분도 움직였을 거라 생각합니다. 그래서 우리는 메르스든 더위든, 그것도 아니면 얻을 것이 없어 보이고 얻을 걸 구체적으로 계산하지 않는데도 여기에 와 함께 있는 게 아닐까요. '내게 주어진 이 20분 동안 무슨 얘기를 할까.' 오늘 아침까지도 저는 여기서 '안다고 상정된 지식인'으로서, 말하자면 '지식의 주체'이자 '지식 담론의 주인'으로서 어떤 얘기도 할 생각이 없었어요. 또 하면 안 된다고 생각했습니다. 물론 제 발화의 시간은 정해놓았고, 이 시간 동안 제가 어떤 얘기를 할 것이라고 계획은 해놓았습니다. 하지만 그 어떤 얘기가 듣는 이들에게 마치 '네가 비평에 대해서 어느 정도 경력을 갖고 있고, 이런 정도의 지식을 쌓아놓았으니까 우리에게 가르치는 것처럼 말하겠다는 거지?'라는 식으로 생각을 자극한다면, 그건 제가 원하는 바가 아니라서 다짐을 해두었던 것입니다. 그런데 오후 1시쯤 돼서 생각이 바뀌었어요.

이 비평 페스티벌에 작품 발표 및 비평 실험으로 참여하는 이들이 행사에 거는 개인적인 기대만큼이나, 비평에 대해 일반적인 관심을 가진 청중의 기대가 있을 수 있다는 점을 문득 깨달았습니다. 예컨대 이곳에 와서 비평과 관련한 여러 이야기를 듣고 싶어하는 이들이 있을 것이고, 그들은 비평을 수행하는 저 같은 사람의 구체적인 생각과 행위를 보거나 듣고 싶어할 수도 있겠지요.

'무슨 얘기를 할까, 어떻게 얘기할까' 이게 가장 고민스럽고 도전적인 비평 과제라 생각됩니다. 단적으로 말해, 〈2015 비평 페스티벌〉은 어떻게 말할까, 무엇을 말할까, 사람들이 어떻게 하면 서로의 생각과 행위와 언어에 관심을 가질까를 실험하는 축제의 장場입니다. 또 음성언어와 문자언어가 어떻게 피부로 체감될 수 있을까, 논리였는데 어떻게 촉각적인 경험으로 전환될 수 있는 것일까, 작품은 어떻게 논리가 될까, 논리는 어떻게 저 사람에게 지각과 경험의 차원이 될 수 있을까, 이런 질문들을 실제 언어 행위의 현장을 만들어 실험해보자는 겁니다.

여기 앉아 계신 여러분은 거의 모두 낯익게 느껴집니다. 기조 발제자로 초대한 분도 있고, 공모를 통해 함께하게 된 분들도 있는데, 저는 벌써부터 우리가 낯익고 친숙한 관계가 됐다고 느끼는 것이죠. 물론 그렇지 않은 분도 많이 보이지만요. 농담처럼 말하자면 제가 때로 막가파 마인드가 되는데요. 기성의 틀 안에서 최고의 모습을 보여주거나 주어진 규범과 규칙 안에서 최고가 되는 것이 아니라, 그것을 흐트러트리기 또는 다른 식으로 사고를 전개해보고 행위하는 것을 좋아합니다. 잘못 들으면 편협한 얘기일 수 있는데, 저는

이 공간에 같이 있고, 시간을 공유하고 있는 이들하고만 소통하면 된다고 생각하고 있어요. 예컨대 저는 수업 시간에도 이렇게 합니다. 강의할 때 학생들에게 '나나 여러분이나 여기서 뭔가 실수하거나 잘 못 하는 것에 대한 공포를 갖지 말자. 나도 강의를 잘하려 하거나 여러분한테 잘 보이려고 하면 어쩔 수 없이 느낄 조바심과 공포를 갖고 있지 않다. 왜냐하면 우리는 이제 서로 아는 사람들이고, '우리'와 '강의'라는 집합성 안에는 우리밖에 없으니까, 서로가 서로를 살벌하게 테스트하거나 평가하는 게 아니라고 생각하자. 여기 안에서 원하는 것, 하고 싶은 것을 하자'라고 매 학기 강의 첫 시간에 말합니다. 저는 오늘 여기서 여러분과도 그렇게 하고 싶습니다. 우리가 하고 싶은 어떤 것을 상황에 따라, 마주한 타자 및 환경과 조응하면서, 비평의 형식 및 내용을 순간순간 발명하며, 말의 충만한 의미에서 '비평'을 실행해주셨으면 합니다. 그것이 바로 이 행사가 '비평 컨퍼런스'라든가 '비평 심포지엄'이 아니라 '비평 페스티벌'인 이유입니다. 이 자리가 즐거운 에너지로 창조성이 폭발하는 축제와 같이 되면 좋겠다고 생각하고 있어요.

자꾸 메르스 이야기를 하게 되는데요. 한국사회에서 각자가 체험하고 있거나 살아내고 있는 분위

기가 있잖아요. 삶을 '살아내고 있다'는 게 한편으로는 조금 슬픈 이야기입니다. 살아내는 것이 아니라 아주 즐거워서 나도 모르는 새 삶이 '능동태'로 살아지면 좋을 텐데, 겨우 살아내고 있는 듯한 이런 분위기가 우리를 더 힘들게 합니다.

이즈음에서 메르스와 비평을 결부시켜보고 싶어요. 메르스라는 게 바이러스 질병이잖아요. 아직 약도 없고 처치도 곤란한 상태라고 들었습니다. 그러니 전 국가적 범위의 방역 체계를 통해서 관리·통제되고 문제를 해결하는 방향으로 가야 하는데 우리 정부는 그렇게 하지 못하고 있어요. 그렇지 못한 한국사회, 현재 상황에 대해서 여러분 각자가 갖고 있는 불만이라든가 문제의식이 있을 거예요. 그런데 이 불만이나 문제의식이 이를테면 구체적인 형태로 말의 내용을 갖추지 않으면, 권력은 항상 나쁜 방식으로 작동한다는 겁니다. 무엇인가 해야 할 의무를 진 측이 오히려 권리의 주체처럼 나서서 시혜를 베풀거나 단죄하듯 행정을 처리하고, 당연히 권리를 요구하는 주체는 심지어 그 권리가 내 권리였는지조차 판단할 겨를 없이 힘겹게 삶을 살아내야 할 상황에 계속 내몰립니다.

우리는 이 자리에서 비평이라는 단어로 묶여 있어요. 그런데 이때 '비평'은 세간에서 말하는 '비판/비난'과는 다른 의미임을 명확히 해야겠습니다. 우리가 상정한 '비평'은 칸트의 '비판Kritik' 개념과 닿아 있는 광의의 용어입니다. 이를테면 '어떤 사건들이나 세상사 일반에 비판적 태도를 표명하는 행위'를 뜻합니다. 그러니 예컨대 '넌 왜 나를 이렇게 비판해?'라고 말할 때와는 좀 다른 맥락입니다. 그럴 때 그 말은 억울함과 부당함 같은 부정적 함의를 갖지요. 그때 비판은 내가 비판받을 만한 사람이 아니다, 너에게 부정당할 만한 존재가 아니며 내가 한 행위에 대해서 부정될 만한 이유가 없다, 그런데 너는 나를 부당하게 비판하고 부정하고 있다는 함의를 띱니다. 그런 관점에서 봤을 때, 저는 우리가 말하는 비판이 충분히 포괄적이고 적확한 의미로 사용되고 있다고

생각하지 않습니다. 단지 예술작품에 대해서만이 아니라, 칸트가 했듯이 세상사 일반에 비판적 태도를 표명하는 사고와 행위로서 비평이 필요합니다.

지금 우리는 한국사회의 권력 구조에 대해서, 또 국민으로서 당연히 요구할 수 있는 체제의 안정성에 대해서 충분히 생각하고 말할 수 있을까요? 저는 그 부분의 형태화가 잘 안 되고 있다고 봅니다. 미셸 푸코가 이런 얘기를 했더군요. 인용하자면 그가 비평에 대해 "본질적으로 비판의 기능은 소위 진실의 정치와 진실의 정치라고 일컬어지는 게임 속에서 예속을 해체시키는 것이다. 비판이라는 것이 기능을 가지고 있다면 그 기능은 예속된 존재들을 그 예속으로부터 해방시키는 것이다"라고 말한 부분입니다. 앞서 제가 삶을 살아내야 한다고 말한 것처럼, 우리는 삶 내지는 자연이라는 강압에 예속된 존재이죠. 아무리 뛰어난 지적 능력이나 문화를 가지고 있다더라도 말입니다. 비판의 기능은 이런 예속으로부터 우리를 자유롭게 할 해체의 힘을 주는 것이고, 우리 스스로가 스스로를 해방시킬 기제입니다. 좀 전에 인용한 푸코의 문장을 제 나름으로 다시 쓰면 이와 같습니다.

그런데 이때 비판, 비평을 제 식으로 정의하자면 '거리두기'입니다. 거리두기는 어떤 대상, 어떤 현상, 어떤 힘의 보이지 않는 역학으로부터 자신을 해방시켜내는 것입니다. 그 억압과 구속의 역학 자체를 해체시켜보는 것입니다. 그렇게 해서 자신을 주체적으로 정립하는 실천 행위입니다. 그리고 상대방과 내가 서로 포괄적으로 묶여 누가 누구를 소유하거나 착취하거나 억압하지 않는 관계 속에 있게 하는 방법입니다. 이것이 바로 비판이 우리 안에서, 우리 자신을 통해 시작하고, 전개되고, 실현되는 의미라고 생각합니다. 그런 관점에서 저는 이 사흘 동안 우리가 비평이라는 범주를 가능한 한 넓게 생각했으면 좋겠습니다.

예컨대 저를 한번 살펴봅시다. 제가 속해 있는 지식과 예술의 준거 집단에서 봤을 때, 저는 미술비평가라는 타이틀을 갖고 있고, 미학자이기도 하니까 시각예술 비평이나 예술 이론의 공통 영역 속에서 저를 규정할 수밖에 없어 보입니다. 하지만 우리가 살고 있는 현실 속에서 비평을 한다든가, 대상과 거리를 두는 관계라는 식으로 사고를 확장하면 비평은 상당히 다종다양하게 정의될 것입니다. 이제 앞으로 사흘 동안 우리는 여러 분야의 키노트 스피커들과 만날 것이고, 작가와 비평가들도 각자의 관점이나 태도, 삶에 대한 목적을 가지고 비평하고 자기 작품에 대해 말할 것입니다. 그런 관점에서 일단 저는 여러분이 어떤 식으로든 자유롭게 비평의 관심사 및 사유 행위의 자장磁場을 넓고 다양하게 펼쳐보시라고 말하고 싶습니다.

KRITIK

자의성과
당위성

황두진 건축가

평생 저질러온 과오를 고백해야 할 것 같은, 매우 흥미로운 무대 세팅이네요. 중요한 비평 무대에 첫 번째 발화자로 서게 되어 영광입니다. 저는 실무에 종사하는 현역 건축가이지 비평을 업으로 하고 있지는 않습니다. 여기 모인 청중 대부분은 순수미술과 관련된 일을 하고 있을 것 같은데, 알다시피 건축은 순수미술과 관계있긴 하지만 다른 점도 많습니다. 그럼에도 불구하고 이 자리에 제가 오게 된 것은 평상시에 약간의 지적인 교류가 있었던 것 외에 저처럼 미술과 직접적인 이해관계가 없는, 충분한 거리감을 둔 사람이 할 수 있는 이야기가 있다고 생각해서인 것 같습니다.

오늘 여기서는 '이야기'만 하려고 합니다. 저는 강연할 때 보통 30초당 한 컷의 슬라이드를 보여줍니다. 제게 주어진 시간이 30분이니 여느 때라면 60컷의 슬라이드를 준비해왔을 텐데, 오늘은 몇 가지 이유로 다른 방식을 시도해보려 합니다. 시각 자료로 강연을 하면 청중의 반응이 눈에 보이잖아요? 그런데 그것이 어떻게 제시되는가에 따라 반응이 상당히 달라집니다. 시각이 지니고 있는 선정성이랄까, 그런 게 있는 듯해서 이번에는 '말로만 해보자'라고 생각했습니다. 구체적인 시각 자료 없이도 하려는 이야기를 잘 전달할 수 있을지, 또 여러분이 얼마나 몰입해서 듣는지를 변별해보고 싶습니다.

처음 건축과에 들어갔을 때 이런 생각을 했습니다. '작품이 세상에 대한 비평일 수 있을까?' 그때 스스로 내놓은 대답은 이랬습니다. '비평일 수 있을 것 같다. 실제로 많은 작품이 그런 맥락에서 설명된다. 피카소의 〈게르니카〉도 시대나 인간의 잔혹성을 고발하는 측면에서 상당한 수준의 비평적 의도가 개입된 작품 아닌가.' 이후 사회에 나와 건축가 생활을 하면서도 질문은 계속됐습니다. '그렇다면 건축은 사회에 대한 비평일 수 있을까?' 이 질문에 대한 답변은 솔직히 자신이 없습니다. 창작 단계에서는 그럴 수 있을 겁니다. 책상에 앉아 구상하고, 도면을 그리고, 모형을 만들 때는요. 그런데 이것이 세상에 던져져 현실이 되면, 건축이란 결국 우리를 포위하고 있는 일상의 한 부분이 되어버립니다. 어디까지가 비평이고 어디까지가 현실인지 구분하기 어려워지죠. 이른바 '건축의 일상성'이라는 것입니다.

여기에 대해서는 이미 많은 사람이 이야기했어요. 그중에서도 알랭 드 보통은 '우리는 좀 슬퍼져야 건축이 눈에 들어온다'고 했는데, 제 경험상 맞는 말입니다. 어떤 비평적 거리를 유지한 채 건축을 보려면 건축물과 그것이 놓여 있는 일상의 세상을 잠시 분리시키는 지적인 노력이 필요한데, 슬픔이 그런 역할을 하는 것이 종종 느껴집니다. 이처럼 결과로서의 건축물은 현실과 비현실 간의 모호한 경계를 드러내지만 그것을 구상하는 단계는 일련의 비평적 사고의 과정이라고 볼 수 있기 때문에 그런 이야기를 나눠보려 합니다.

여기 책을 한 권 들고 왔습니다. 『건축: 형태를 말하다』라는 책이에요. 저자는 라파엘 모네오Rafael Moneo라는 스페인 건축가로 건축계에서는 꽤나 알려진 인물이죠. 순수미술계에서 그가 점하는 위치를 빗대자면 로니 혼Roni Horn 같은 작가라고나 할까요. 대중은 잘 모르지만 그들 각자는 자기 분야에서 대단히 중요한 존재이죠. 모네오는 이론과 실무를 아주 능수능란하게 오가는 대표적인 건축가 중 한 명입니다. 사실 대중적으로 알려진 건축가들의 강의를 들어보면 영감을 많이 주긴 하나, 사고가 체계적이고 짜임새 있다는 생각은 잘 들지 않습니다. 오히려 '막 저지르는 능력'을 잘 발휘하죠. 그런데 모네

「건축: 형태를 말하다」
라파엘 모네오 바예스 지음 | 아키트윈스

오는 절반은 학자 같은, 즉 훌륭한 작품을 만들면서 이론적인 깊이도 갖춘 사람입니다. 그의 책에서 매우 중요하게 다루는 테마이자 제가 여러분과 나누려는 것이 바로 '건축 창작에 있어서의 자의성과 당의성'입니다.

'자의성'과 '당위성'은 흔히 쓰는 말이지만 과연 어떤 의미일지 다시 되새겨봤으면 합니다. 제가 정의를 내려보자면, 자의성은 내가 하고 싶어서 하는 것, 혹은 그냥 하는 것, 다시 말해서 설명할 필요도 없고 근거도 필요 없는 것이 아닌가 합니다. 예를 들어 '하늘에 떠가는 구름이 양떼 같다'고 시를 썼다면 왜 그런 시를 썼느냐며 뭐라고 할 사람도 없고, 따라서 그 이유를 밝힐 필요도 없습니다. 혹은 소설을 집필하는데 꿈에 몇 대 위의 선조가 나타나 무어라 말해서 이를 바탕으로 썼다든가, 혹은 한 잔 술로부터 영감을 받아 무언가를 그렸다든가, 혹은 한 원로 예술가에게 젊은 애인이 생겼는데 그 애인이 "지금까지 파란색만 썼으니 이제 빨간색도 써봐요"라고 해서 빨간색을 썼다면 이런 것을 두고 뭐라고 할 사람은 없는 거죠. 그런 것을 말하자면 자의성이라고 할 수 있어요. 반면 당위성을 설명하자면 골치가 좀 아픕니다. 당위성에는 따라붙는 것이 많아서, 왜 그렇게 했는지 그 근거를 대고 설명을 제시해야 합니다. 예술의 역사에서 미학과 같은 이론들이 나오기 시작한 것은 아마도 사람들이 뭔가를 계속 저지르는데 이를 설명할 만한 근거가 있어야 하지 않을까라고 누군가가 의문을 제기했기 때문일 것입니다. 특히 현대에 들어오면서 당위성의 근거가 되는 것은 아주 많아졌습니다. 대표적으로는 오로지 당위성의 집합체처럼만 느껴지는 것, 즉 과학이 있습니다. 과학에 의하면 철저한 인과관계에 따라 원인이 있어야만 결과도 생기며, 이에 대한 설명 또한 뒤따라야 하지요(물론 과학의 이러한 성격에 대해 의문을 표하는 사람들도 있습니다만). 당위성에 대한 또 다른 근거로는 실용성을 들 수 있습니다. 즉 쓸모가 있느냐 없느냐라는 것이죠. 결국 창작을 포함한 인간의 모든 행위에는 정도의 차가 있지만, 자의성과 당위성이 섞여 있다고 할 수 있습니다. 짐작건대 일반적으로 우리가 순수미술이라고 하는 것일수록 자의성을 더 중요하게 여길 테고, '순수'에서 벗어날수록 자의성보다 다른 것들을 더 염두에

두겠죠.

라파엘 모네오는 이 책에서 건축의 자의성을 설명하기 위한 좋은 예로 그리스 건축 양식의 한 가지를 듭니다. 코린티아 양식Corinthian order이라는 것인데요, 서양 미술사에서 도리아 양식, 이오니아 양식, 코린티아 양식을 들어보셨을 겁니다. 이 세 가지 양식 중 코린티아가 가장 나중에 생겼다고 합니다. 이 책에 따르면 그 기원은 이렇습니다. 어떤 이의 무덤에 누군가가 바구니를 놓아두고 갔는데 그 아래에서 풀이 자라면서 풀이 바구니를 뒤덮게 되었습니다. 이 형상을 어떤 천재적인 건축가(파르테논 신전을 건축했던 익티누스라고도 합니다)가 보고는 기둥머리, 즉 주두의 장식으로 쓸 수 있겠다고 생각했다는 것이지요.

모네오는 이렇듯 건축과 전혀 상관없는, 무덤 위에 놓인 바구니와 그것을 감싼 풀잎, 소위 '외부적 참조물reference'이 하나의 중요한 건축 양식이 된 것을 꽤 중요한 사건으로 봅니다. 그러면서 근현대 건축의 많은 움직임도 이런 관점에서 이해하려고 합니다. 즉 건축이 되기 위해 꼭 기능적인 데서만 근거를 찾을 필요도 없고, 구조공학적으로 설명을 해야 하는 것도 아니며, 결국은 인간의 마음속에 떠도는 모든 것이 곧 건축이 될 수 있다고 주장하려는 것입니다. 가령 피터 아이젠만Peter Eisenman(미국의 이른바 철학적 건축가)은 투시도나 기하학의 조작이 건축의 근거가 될 수 있음을 보여줍니다.

좀더 쉬운 예를 들어볼게요. 제가 건축학도였던 시절, 어린이를 위한 시설을 설계하라는 과제가 주어지면 그중 몇몇은 꼭 어린이 형상을 닮은 건물을 설계해왔습니다. 평면의 형상이 팔을 벌리고 있는 어린이의 모습으로 구현되는 식이지요(요즘 학생들은 좋게 말하면 세련되었고, 나쁘게 말하면 기존의 사례를 지나치게 의식하기 때문에 이런 경우가 별로 없습니다). 이런 식으로는 아무리 열심히 설계한다 해도, 물론 교수들이 노골적으로 이야기하지 않겠지만, '이 길로 나아가지 않는 게 좋겠다. 다른 전공을 고려해봐라'라는 뜻이 담긴 말을 듣게 마련입니다. 그런데 라파엘 모네오 식으로 말하자면 '그래도 된다'는 것이지요. 무엇이든 다 건축이 될 수 있다는 겁니다. 다만 어떤 아

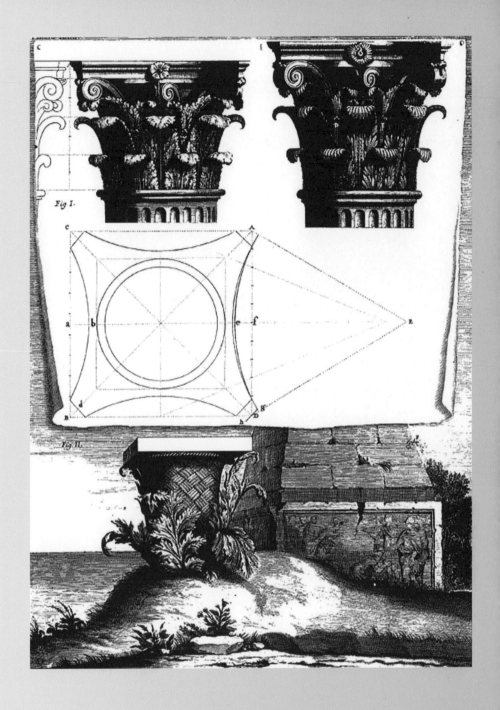

클로드 페로가 번역한
비트루비우스의 『건축십서』에
실린 코린티아 양식의 기원

자의성과 당위성을 논할 때
좋은 비교의 대상이 되는 것이
건축과 순수예술입니다
제 경험으로 보면
서로에 대해 교차하는
시선이 있는 것 같아요

이디어가 발아하여 최종 결과물에 이르는 수많은 단계에서 좋은 건축가라면 모름지기 철저한 비평적 사고로써 뒷받침해야 한다는 전제가 붙습니다. 생각이 어디로부터 촉발되었든 간에 그것을 어떤 건축적인 당위성으로 승화시켜야 하고, 정련해야 하며, 좀더 높은 차원으로 작품화할 수 있도록 해야 한다, 이것이 제가 생각하는 건축 창작의 과정입니다.

우리가 이야기하는 근대주의, 즉 모더니즘 건축은 자의성이 아닌 당위성을 뚜렷이 강조했던 움직임이었다고 보면 됩니다. 만약 위에서 말한 어린이를 위한 시설을 철저히 근대주의적 입장에서 접근한다면 우선 어린이의 형상 같은 것은 전혀 중요하지 않게 됩니다. 일단은 어린이의 행위를 관찰할 것이고, 어린이들이 받아야 하는 교육과 관련된 이런저런 통계나 자료 등 매우 정량적인 과학적 근거들, 환경적 이슈들, 그리고 건물이 들어서는 대지에 대한 분석 같은 게 중요하다고 할 것입니다. 즉 적절한 건축을 구현해내는 데 필요한 일련의 과학적이고 합리적인 설명이 중요할 뿐 형태에 관한 선험적이고 자의적인 상상 같은 것은 금기시하는 태도를 보였습니다(저는 여기에 전적으로 동의하지는 않습니다만).

　　자의성과 당위성을 논할 때 좋은 비교의 대상이 되는 것이 건축과 순수예술입니다. 제 경험으로 보면 서로에 대해 교차하는 시선이 있는 것 같아요. 건축가 입장에서는 순수예술가들이 우리를 높은 곳에서 내려다보고 있다는 인상을 받곤 합니다. 그 이유를 생각해보면 건축은 태생적으로 창작에 있어서 당위성을 피할 수 없다고 인정하며 시작한 분야이기 때문입니다. 예를 들어 건축에 관한 현존하는 가장 오래된 기록은 로마시대에 비트루비우스가 쓴 『건축십서』라는 책인데 여기서 건축의 3요소로 이미 구조, 기능, 미美를 꼽고 있으며, 이 정의는 여전히 상당 부분 유효합니다. 여기서 미를 뺀 나머지, 즉 구조와 기능은 당위성 그 자체입니다. 특히 구조는 자연법칙의 당위성에 해당됩니다. 자연법칙을 거스르면 건물이 서 있을 수 없으니까요. 반면 기능은 인간 세계에서의 쓸모라는 당위성이라고 하겠습니다. 순수미술의

관점에서 보면 자의성이야말로 예술이 되게끔 하는 요소일 텐데, 이렇게 초기부터 당위성을 전제로 깔고 가는 건축은(건축과 미술의 본격적인 분리는 르네상스 시대부터 시작된 것으로 봅니다만) 심하게 말하면 악마에게 영혼을 판 존재들이나 하는 일이 아닌가라고도 할 수 있는 거죠. 조선시대의 문인화가가 도화서 화원을 바라보는 시각에 견줄 수 있을 것도 같습니다.

　현실은 그러나 항상 역설적 요소를 가지고 있는 듯합니다. 제 주변에도 순수예술가들이 있는데, 좀 뜻밖에도 그들은 자기들끼리 모이면 건축가를 부러워한다고 합니다. 세 가지 이유에서 그런다지요. 첫째, '크다'. 건축가에게 단칸방 집은 작은 프로젝트이겠지만 만약 이것이 조각이라면 당연히 큰 축에 들 것입니다. 둘째, '비싸다'. 건축물을 하나 지으려면 기본적으로 몇천만 원에서 몇억 원 이상의 돈이 들어갑니다. 거기에 땅값이나 각종 경비까지 더하면 사실상 수십억 원 규모의 프로젝트는 흔합니다. 동네에서 흔히 볼 수 있는 대형 빌라가 그런 것이죠. 반대로 순수예술은 훗날 시장에서 수십억 원의 가격이 형성되는 경우 말고는, 작품을 만들 때 그 자체로 수십억 원을 쏟아붓는 일이 상대적으로 드물다는 것입니다. 셋째, '전부 퍼블릭 디스플레이Public Display를 한다'. 순수예술 작품이 이런저런 갤러리가 아닌 소위 '길바닥'인 공공의 영역으로 나오려면 이미 상당한 성공을 거둔 작가의 것이라야만 가능한데, 건축가들은 초년생들조차 자기가 지은 것을 모두 길바닥에 내놓으니 결국 '퍼블릭 디스플레이'를 하는 것이 아니냐는 말입니다. 이런 이유로 건축가를 부러워하는 것은 흥미롭기도 하지만, 그런 점들 때문에 건축가들은 엄연히 '대가'를 치러야 합니다. 건축가는 자의성의 상당 부분을 구속받는 상태에서 출발할 수밖에 없기 때문이지요. 그래서 순수예술가와 건축가의 시선이 교차하는 부분이 있다고 여겨집니다.

　그런데 제 관찰에 따르면, 특히 요즘 들어서는 부쩍 순수예술가들의 사고방식이나 창작 태도가 건축가들의 그것과 꽤 비슷해지는 것 같습니다. 그 이유는 거대 프로젝트가 많아졌기 때문이 아닌가 합니다. 예를 들어 자기 돈으로 산 캔버스에 자기 돈으로 산 물감으로 자기 집에서 그림 그리는 화가

의 창작에 개입할 사람은 아무도 없을 것입니다. 그 화가는 적어도 창작하는 순간만큼은 거의 전적으로 자의성을 누리죠. 같은 이유에서 원고지에 글을 쓰거나 컴퓨터 자판을 치는 소설이나 시 창작자들에게 개입하는 사람은 없습니다. 있다면 가족 정도겠죠. 그런데 순수예술가들의 프로젝트도 규모가 점점 커지고, 돈이 많이 들어가며, '퍼블릭 디스플레이'를 하는 단계가 되면 건축가들과 일하는 방식, 심지어 사고하는 방식도 비슷해지는 것 같습니다. 일단 일을 따기 위해 프레젠테이션을 해야 하고, 다른 예술가들과 경쟁을 해야 하며, 무엇보다 자신의 자의성이라는 것만으로 작업의 가치를 남에게 설득시킬 수 없다는 것을 받아들이게 됩니다. 이때 외부의 참조물을 끌어오게 되는 것 같습니다. 역사의 한 부분을 건드리거나, 사회적 가치를 지니는 담론을 끌어들이거나, 다른 예술운동과 융복합하는 작품을 만들어 시대적 의미를 획득하려는 것이죠. 즉 엄격한 의미에서 순수예술가들도 창작의 순간에 자의성을 누리고 있다고 할 여지가 희박해지고 있는 것입니다. 우리나라의 서도호나 미국의 매슈 바니Matthew Barney 같은 작가들이 일하는 걸 보면 스케치하고 구상하고 기획하는 역할을 많이 합니다. 작업 방식상 계속 그런 식으로 해온 건축가의 일과 그리 달라 보이지 않는 것이죠.

자의성과 당위성의 길항관계를 좀더 잘 설명할 수 있는 예를 들어보겠습니다. 한옥은 원래 앞마당에는 나무를 잘 심지 않는 대신 뒷마당, 즉 후원을 꾸미는 전통을 갖고 있습니다. 왜 그럴까요? 그 이유를 한자에서 찾는 이들이 있어요. 중정이 있는 한옥은 '입 구口'자와 같은 형상인데 그 안에 '나무 목木'을 넣으면 '곤란할 곤困'자가 되기 때문이라는 것입니다. 문자의 세계라는, 건축과 별 관련이 없는 외부 참조물을 가져다가 매우 자의적으로 해석한 것이지요. 물론 한자가 상형문자이기 때문에 그런 해석이 가능할 것입니다. 같은 상황을 현대 건축가의 입장에서 설명하자면 이렇습니다. 처마가 깊은 건축인 한옥의 특성상 실내로 들어가면 어두워집니다. 햇빛이 마당에서 반사되어 창호지를 거치면서 집 안으로 들어와야 실내가 밝아질 수 있는데 앞마당에 나무가 있으면 그렇게 되기가 어렵지 않겠습니까. 한옥 앞마당에는

잔디도 잘 심지 않는데 역시 이런 방식으로 설명이 되죠. 또 다른 해석을 들어보겠습니다. 한여름에 맨 땅이 뜨거운 햇살을 받으면 양陽한 앞마당의 공기가 가열되면서 상승 기류가 생기는 반면, 뒷마당은 그늘진 곳으로서 서늘해 음陰하기 때문에 하강 기류가 생겨납니다. 이렇게 기온 차와 기압 차에 의해 바람이 없는 날에도 대청마루에 바람이 불게 하는, 일종의 전통적인 자연형 에어컨의 원리라는 해석도 있습니다. 무엇이 옳은 설명일까요? 과학에 대한 믿음을 지닌 현대인, 즉 우리에게는 후자가 훨씬 더 설득력을 갖겠지요. 그리고 이렇게 설명하면 대부분의 사람은 고개를 끄덕입니다. 그런데 그 설명을 받아들이면서도 좋아하지는 않는 것 같습니다. 많은 사람이 의외로 비과학적인 전자의 설명에 더 매력을 느낍니다. 전통적인 사고방식 특유의, 모호한 것 같지만 유연하고 상상력 넘치는 접근이 갖는 힘이라고나 할까요.

흥미로운 점은, 현대 건축계에서 세계적으로 유명한 대가들이 언론이나 대중을 상대로 말하는 것을 보면 의외로 자기 건축의 존재 이유를 당위성에서 찾지 않는다는 것입니다. 동대문 디자인 플라자DDP의 설계자인 자하 하디드Zaha Hadid의 경우를 볼까요? 언론에 공개된 내용을 보면 전시 공간으로서의 기능이나 실용성이 별로 강조되지 않았습니다. 대신 '환유의 풍경'이라는, 매우 추상적이고 관념적인 개념을 등장시킵니다. 이 건물에 대한 주요 결정권자들이 그 개념을 얼마나 잘 이해했는지는 모르겠지만, 결과적으로 당선작이 되었고 어마어마한 비용을 들이면서 지었지요. 왜 그런지는 알 수 없으나, 이 지극히 자의적인 설명이 사람들의 마음속에 이 건물에는 그 무언가가 있다는 느낌을 주었는지도 모릅니다. 아직은 우리가 이 이상한 건물을 사용하는 데 익숙지 않고 따라서 어설픈 점들이 눈에 많이 띄지만, 이 건물만이 갖는 특유의 세계가 있다는 것은 점점 더 부정할 수 없는 기정사실이 되어가는 것 같습니다. 물리적 실체의 쓸모, 구조적 합리성, 사회적 의미 등의 너머에 존재하는 어떤 세계를 막연하게 느낄 수 있게 해주는 것, 그것이 수많은 논란에도 불구하고 이 건물에 가치를 부여하고 있는 것 아닐까요.

요즘 저는 이렇듯 자의성의 가치에 대해 다시 한번 눈을 뜨게 되었습니다. 물론 제 사무실을 유지하고 건축가로서의 삶을 이어가려면 끊임없이 사람들을 설득해야 합니다. 당연히 강한 당위성의 논리가 동원되지요. 내 정신세계를 온전히 담고 있는, 그래서 가치 있는 자의적 결과물이라고만 이야기하지는 않습니다. 위에서 예로 든 DDP는 오히려 예외적인 경우이고 사실상 세계적인 대가들도 그런 식으로만 말하진 않습니다. 그렇더라도 저 깊은 곳에 있는 자의성에 대한 믿음과 동경이 없다면 우리가 무슨 이유에서 창작을 하겠습니까? 모든 것을 설명해야 한다면 차라리 과학자나 엔지니어가 되는 것이 나을 겁니다. 결국 건축 창작이란 자의성을 생각의 중심에 놓되, 그것을 끊임없이 당위성으로 포위해 들어가는 과정일 수밖에 없을 겁니다. 즉 이중의 게임을 하는 것입니다. 자의성을 절대 놓지 않으면서 당위성의 세계를 구축하는 것. 다른 창작도 별반 차이 나지 않습니다. 오늘날 우리 모두는 시장경제에 노출되어 있고 작가들 또한 예외가 아닙니다. 작은 화폭에 그림을 그리거나 골방에서 소설을 쓰다가도 뭔가 세상에 이름을 알리고 싶고 거대한 규모의 일을 해보고 싶다고 생각하는 순간, 다른 태도를 가질 수밖에 없습니다. 즉 현명한 이중게임을 할 수 밖에 없는 것입니다. 세상을 상대로는 주로 당위성을 내걸지만 내 안의 자의성은 버릴 수 없다, 오히려 이것을 키워나가야 한다, 그런 게임을 계속해나가야 한다, 라는 것이지요.

또 다른 책 한 권을 소개해보려 합니다. 정영문이라는 작가의 『어떤 작위의 세계』인데 그중 한 구절을 들어보겠습니다.

> "정확히 말하면, 말할 수 없이 크게 느껴지던 두통이 점차 말하기 어려울 정도로는 가라앉았고 (…) 그 사이 두통은 사라져 있었다."

이 구절을 읽으면 당위성에 대한 욕심이 전혀 느껴지지 않습니다. 이 문장을 통해 상대를 정치적으로 고양시키겠다거나 혹은 재미난 술자리 안줏감으로 삼도록 해줘야겠다는, 아니면 국가와 민족에 기여하고 싶다거나 심지

어 창조경제가 발하게끔 하겠다는 의도가 전혀 없다는 것이죠. 저는 이 작가가 언어라는 질료 자체에 큰 관심을 갖고 있다고 생각합니다. 정영문은 번역가로서 이름을 알렸다가 뒷날 소설가가 되었다고 하는데, 지금도 문체가 번역 투라는 지적을 종종 받는 모양입니다만, 본인에게 물어보니 별로 개의치 않는다고 합니다. 아마도 현대 한국어의 숨길 수 없는 물성이라고 생각하기 때문일 것입니다. 소설의 줄거리, 등장인물 등은 글을 이끌어내기 위한 하나의 기제에 불과하며, 이 작가가 정말로 하고 싶었던 것은 현대 한국어로 어디까지 놀아볼 수 있을까라는 것이 아니었나 싶습니다. 즉 문학인으로서 나의 '작위의 세계'를 어디까지 만들어낼 수 있을까라는 질문에서 이 책을 쓰지 않았나 생각되는 것이지요. '작위의 세계', 즉 세상이 요구하는 당위의 가치로부터 분리되어 있는, 오직 그 분야에서 지속적으로 분투하고 있는 사람만이 누릴 수 있는, 그 아름다운 자의성의 세계를 영원히 포기할 수 없다는 것입니다.

그러면서도 역설적으로 그 세계를 유지하기 위해서는 당위성으로 이것을 끊임없이 포위할 수밖에 없고, 그 결과로서의 '이중 게임'은 피할 수도 없을뿐더러 다른 한편 긴장감 있고 나름의 즐거움도 가져다주는 것 아니겠는가 하는 것, 이것이 바로 제 이야기의 결론입니다.

작
업
실
의
행

윤 제 원
작 품 ×
이 연 숙
비 평

윤 제 원
작 품

제 작업세계를 개괄적으로 말해 본다면 '현실과 가상의 등가等價'와 그로 인해 파생되는 현대사회의 다양한 '현상적 편린'들이 아닐까 합니다. 그러한 편린들의 모습을 제 식으로 표현하면서 동시에 자기 서술의 정당성을 획득하기 위해 게임, 특히 MMORPG(Massive Multiplayer Online Role Playing Game)를 이용해 표현의 가지가 여러 방향으로 뻗어나가기를 바랐습니다. 작품 구상의 시발점은 텍스트입니다. 저는 회화, 사진, C-print와 설치작품 등을 통해 철학적인 사고를 해보고 개념들의 가닥을 잡고자 합니다.

〈여협도〉 작품들은 CG, 수채화, 사진으로 이뤄져 있습니다. 수채화가 제작되고 사진으로 찍은 후 컴퓨터로 다시 그린 것이죠. 이 세 개의 이미지는 같은 DPI값(해상도)으로 설정되어 인터넷에서 배포되어 저장되거나 출력되는 과정을 거치게 됩니다. 사이버스페이스라는 뉴미디어의 시대인 오늘날, 회화가 위치하는 맥락은 과거와는 전혀 다르다고 생각합니

윤제원

디스플레이 설명

다. 대상이 컴퓨터 언어인 0과 1로 변환되어 DPI(Dot Per Inch)로 환산되는 순간 정보의 왜곡과 손실은 필연적일 수밖에 없는데, 우리는 대부분 이 '왜곡된 정보'로만 대상을 파악하게 됩니다.

이후 작품은 전시장에 설치되는데 CG, 수채화, 사진 순입니다. 중앙에 있는 작품의 세로 길이가 약 168센티미터이며 이를 바닥에서부터 60~70센티미터 높이에 설치하고 나머지 작품의 중심선 역시 그에 맞춤으로써 작품의 중심부가 성인의 눈높이 정도에 오도록 설정했습니다. 회화, 사진, CG와 같은 이미지들은 미디어(온라인 등)에서는 거의 등가가 됩니다. 즉 이 작품을 통해 이들이 그 속에서 등가 됨을 보여주었고, 전시를 통해 등가가 되었던 그것들을 현실(오프라인)로 환원시켰으며, 그것들을 현시함으로써 회화가 재매개remediation되어 오브젝트로 작동하는 것을 증명하고자 했습니다.

〈세 개의 여협도〉는 위와 같은 결과를 도출하기 위해 회화의 오브젝트적 특성을 최대한 표출하고자 했습니다. 물(그리고 안료)을 흡수하고 건조되는 과정에서 뒤틀린 종이라는 재질을 비롯해 스케치 과정에서도 미묘한 아나모르포즈anamorphose를 적용해 평행으로 촬영된 이미지와 전시장에 디스플레이된 이미지의 차이를 의도했습니다.

아나모르포즈 설계

최초로 제작된 에스키스가 변형되는 과정입니다. 이미지의 중심부를 기준으로 하단을 변형하고 그 이미지를 일정하게 기울어진 화면에 프로젝트로 전사합니다. 화면의 상단으로 갈수록 프로젝터와의 거리가 멀어짐으로써 실제 그려지는 이미지는 커지고 결국 이런

식으로 왜곡되는 것입니다. 1. 평행 촬영된 이미지와 실제 전시된 이미지와의 미묘한 차이를 의도, 2. 다른 한편으론 노출이 많을수록 방어력이 높아진다는 게임 유저들의 유머(+장미칼)를 반영한 디자인이 자칫 여체의 성적 시각화라는 논란에 휩싸일 여지가 있어, 해석은 관객에게 맡긴다 해도 불필요한 논란은 피하고자 노출은 노출대로 부각시키면서 속옷이 눈높이인 시점에 피사체와 시선을 정면으로 조우하게 함으로써 관음적 시각 저지장치가 작동하는 데 도움이 됐다고 생각합니다.

제 작품은 동시대적 담론, 즉 거대 서사라는 메인 플롯과 개인적 관심사 및 소재 그리고 표현 방법이라는 자기 서술적 서브플롯의 층을 통해 다층적이고 입체적인 의미를 발생시키고자 했습니다. 〈세 개의 여협도〉에서 메인 플롯은 경험론적인 비언어적 가치를 언어적으로, 즉 서브컬처를 기반으로 미학적 가치를 도출하는 것이고 서브플롯은 게임 일러스트나 CG와 같은 표현 방식 및 게임 아이템의 현물적 가치들, 가령 게임 아이템의 현금 거래&명품 아이템이라는 초고가의 아이템 등 현실을 닮아가는 가상세계의 속물적 현상들, 그리고 동양(한국)이라는 지역적 위치에도 불구하고 서구적인 모습을 동경하는 우리 사회의 미적 가치가 지닌 아이러니 등입니다.

서브플롯은 주관적이고 취향을 드러내는 자기 서술적 측면이 강하기에 저에게서 메타포로 제시될 뿐 해석은 오롯이 관람자에게 맡겨두었고 이를 통해 다층적인 의미 발생을 바랐기에 자세히 설명하진 않겠습니다.

세 개의 엘프나이트

제 작품들은 폴더와 링크처럼 공통된 맥락에 의해 서로 묶이기도 하고 연계도 됩니다. 〈세

스마트폰 또는 태블릿PC

투명한 재질의 삼각뿔

전개 그림과
호문클루스

개의 엘프나이트〉를 보면 〈세 개의 여협도〉와 비슷한 포맷을 하고 있습니다. 그런 가운데 미묘하지만 결정적인 차이가 있다면 이 작품은 CG로 먼저 제작되고 회화(유화)-사진의 작업 과정을 거쳤다는 점입니다. 이러한 방법론은 아날로그적 방식에 비해 모듈화하기 쉽다는 장점이 있습니다.

디지털 데이터이기 때문에 이런 이미지들은 쉽게 변형되고 링크됩니다. 지금 제 손에 들려 있는 휴대전화 속에도 이 이미지가 있습니다. 이것을 이 삼각뿔 아크릴판에 가져다 대면, 홀로그램과 같은 이미지 연출이 가능합니다. 저는 이 작품을 〈호문클루스〉라 명명했는데요, 호문클루스Homonculous는 라틴어로 '작은 인간'을 뜻한다고 합니다.

단순한 원리이긴 하지만 이러한 유저인터페이스User Interface를 이용해 어떠한 이미지나 작품이 전혀 다른 것으로, 즉 다양한 모드Mode로 존재할 수 있는 것이 사이버스페이스 시대의 예술적 증강현실의 가능성이라고 생각합니다.

이렇듯 제 작품은 "나는 예술이 이런 것이라고 생각한다"를 대변하는 수많은 메타포를 담고 있지만 관객에게 그것이 일방적으로 전달되는, 그저 독백이길 바라진 않습니다. "당신은 어떻게 생각하십니까"와 같은 질문, 즉 "나는 예술이 이런 것이라고 생각하는데 당신은 무엇이라 생각합니까"라고 묻는 열린 이미지이자, 사유의 교차가 이뤄지는 매개가 되었으면 합니다.

이 연 숙
비 평

윤제원 작가의 작업은 기술적으로 잘 그려진 게임 일러스트를 연상시킵니다. 이 작업이 수채화로 그려진 원본, CG로 그려진 모사본, 이후 촬영된 사진이라는 각기 다른 판본을 갖지 않았다면 틀림없이 애초에 CG로만 그려진 일러스트라고 생각했을 겁니다. 그렇다면 이 작업은 왜 수작업으로 그려져야만 했을까요?

작가는 CG, 사진이라는 가상과, 페인팅이라는 물리적 실재를 원본과 복사본의 관계로 놓고, 어떤 개념의 예시로서 작품을 제작했다고 합니다. 그렇지만 그 같은 시도는 무의미하게 느껴집니다. 작가의 관심은 개념적인 것에 있는 게 아니라, 수작업의 기교와 그린다는 행위 자체에서 오는 쾌감에 더 집중되어 있는 듯합니다.

특히 이전 작품을 보면 그런 인상이 더 짙어집니다. 수작업에 대한 노스탤지어를 버리지 못한 채, 작가가 생각하기에 동시대 미술에서 필수적으로 요구되는 담론의 영역으로 진입하기 위한 몇 가지 장치가 고안된 것처럼 보입니다. 이를테면 〈여협도〉에서 보이는 '장미칼'이나 여자 캐릭터 옷에 군데군데 붙어 있는 명품 상표들 말입니다. 이 기호들은 특별한 의미 없이 작품에 비판적인 지위를 확보해주기 위해 장식적으로 표면에 올라앉아 있을 뿐입니다. 이런 장치들이 왜 필요했는지 의문입니다.

작가는 작품을 일종의 21세기 사회적 현상들을 상징적으로 요약한 삽화로 만드는 데 집중하는 것 같습니다. 각각의 기호가 작품 안에서 너무나 무차별적, 무맥락적으로 소비되고 있기에 오히려 작가의 세계를 제한하는 듯 보입니다. 강박적으로 모든 것을 설명해야 한다는 피로감이 느껴지기 때문입니다. 사실 작가의 관심사는 이전 작품에서도 보이듯 이상적인 여성의 이미지를 재현하는 데 있다고 여겨집니다. 그런데 이마저도 좀 어정쩡합니다. 단지 예쁜 여자를, 작가의 이상형을 그려내는 게 작업을 이끄는 첫 번째 원동력이 된다면, 왜 그걸 끝까지 밀어붙이지 못하는지 의문스럽습니다. 깊이나 일관성이 크게 없이 틀에 박힌 몇 가지 인물상을 섞어놓은 흔한 수채화 일러스트에서 멈추는 듯 여겨집니다.

이상적인 여성의 이미지를 재현하는 데 보이는 일관된 관심은, 쉽게 1990년대 인터넷상에서 유행했던 중국 미인도나 역시 CG로 제작된 일련의 이미지를 연상시킵니다. 가상적 인물의 '리얼리티'를 살리기 위해 한껏 뿌옇게 blurred 만든 일러스트들은 이미 유행이 지난 지 한참입니다. 원하든 원치 않든 윤제원 작가의 여성 인물들이 묘하게 복고적인 감수성을 불러일으키는 것은 그런 이유에서입니다. 이 자체가 작품에 있어서 마이너스 요인은 아닐 겁니다. 문제는 작품 안에서 이 촌스러운 감수성이 극단으로 밀어붙여지지도 못한 채 수채화 테크닉을 과시적으로 보여주기 위해 우연히 말려들어왔다는 점에 있습니다. 스타일은 분명히 역사적인 맥락, 이론적인 배경과 절합되어 존재하는 것입니다. 이것들이 무관심하게 내던져질지언정, 작가가 그것에 무책임할 수는 없습니다. 적어도 지금처럼 많은 기호가 의도적으로 작품 안에서 읽히도록 조신하게 기다리는 상황에서는 더욱 그러합니다.

수작업만이 갖는, 페인팅의 물성은 과하게 통제되지 않은 채로 작가가 배치해놓은 기호들과 불협화음을 내고 있습니다. 요약하자면, 작품의 모든 요소가 도상적인 해석을 기다리

이연숙

고 있는데 정작 회화에 개입하는 작가의 흔적, 장인적이기까지 한 테크닉이 암시하는 육체성이 모든 것을 압도해버리는 듯합니다. 그리는 행위 자체의 즐거움이 고스란히 노출되기 때문에, 다른 모든 텍스트의 개입은 원천적으로 차단되고 맙니다. 어떤 이론적 틀로 작업을 평가하는 것이 무척 부자연스럽고 억지스럽게 느껴지는 것은 바로 이런 점들 때문입니다.

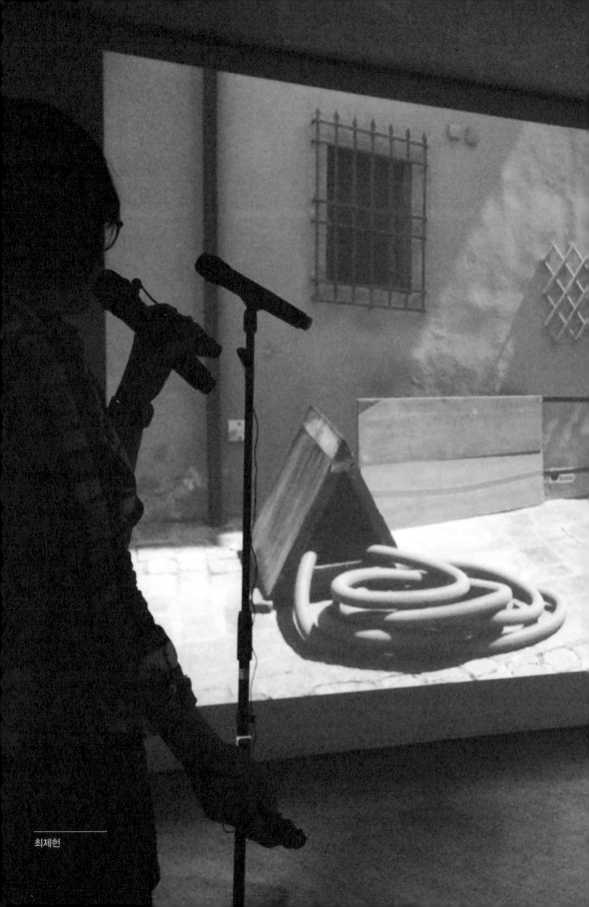

최제헌

최 제 헌
작 품

×

이 진 실
비 평

> **최 제 헌**
> **작 업**
> **프 리 뷰**

그림 그리는 작가 최제헌입니다. 이동하는 삶 속에서 낯선 장소를 걷고 만나고 그것들이 설렘의 움직임들로 이어지는데 작업 과정이 함께해왔습니다. 수많은 발견의 지점이 감각되며 두려움이 모험심으로 변했고, 흉내 내기나 숨어들어가는 모양으로 시작했지만 함께하고 싶은 놀이가 되었으며, 낯선 풍경들 안에 선물(발견의 지점들에 놓이는 부표)을 내놓으며 그림 같은 풍경을 꾸준히 찾고 만들면서 그 안에서 즐기고 있습니다.

〈줄리아나의 마당에서〉는 즉흥적으로 발견한 재료(물감)로 당시에 머물렀던 마당(장소/캔버스)에서 그린 그림입니다.

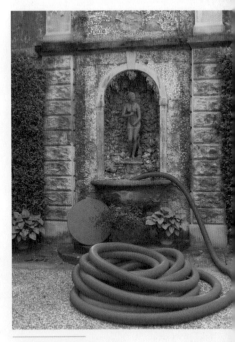

〈줄리아나의 마당에서〉,
고무호스, 철 테이블, 색테이프,
이탈리아 피렌체 빌라로마나, 2006년 5월

〈포토 스케치〉,
독일 쾰른

〈포토 스케치〉,
독일 뒤셀도르프

〈포토 스케치〉는 학습되고 감각화된 작가의 눈으로 발견하는 '그림 같은' 풍경들을 담은 사진 작업으로, 거리 구성물/구조물들을(역할을 가진 것들) 마주하며 발견하는 거리의 색/선/덩어리들입니다.
발견 지점(인천 아트 플랫폼)에 놓은 푸른 원이 아래 그림입니다.
주변의 모습 중 특히나 공사장 풍경을 그림 같은 풍경이라고 인지하게 되었습니다.
날것이 무언가로 변환되는 과정을 고스란히 드러내는 이 풍경들은 흡사 그림이 그려지고 있는 듯한 환상적인 장면의 연속이었습니다.

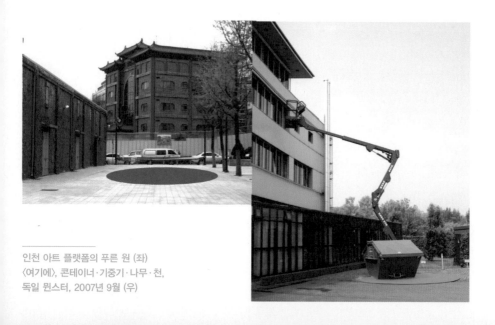

인천 아트 플랫폼의 푸른 원 (좌)
〈여기에〉, 콘테이너·기중기·나무·천,
독일 뮌스터, 2007년 9월 (우)

〈선물. 벨기쉐스 피어텔로〉,
골판지, 나사못·투명래커·모래,
독일 쾰른, 2007년 9월

〈Die Boje―부표〉
골판지, 천, 투명래커,
독일 라우엔부르크/엘베,
2008년 7월

선물로 슬쩍 내어놓으며 동네로 들어갔던 활동들이 동네 안에 머물면서 사람들 속으로, 동네 이야기 안으로 좀더 적극적으로 개입하는 모습으로 이어졌습니다. 부표를 놓아서 풍경들을 만들어갔습니다.

아래는 실내 공간에서 이뤄진 공간 드로잉 작업들입니다.
공간 안에서 찾아낸 순수 조형 요소에서 출발, 공간과 조형성 사이의 조화(놀이) 그 자체에 더 주목한 드로잉들입니다.

〈녹색 모퉁이〉, 나무, 골판지, 색비닐, 색테이프, 독일 뮌스터, 2007년 2월

〈두 번째 여행〉, 골판지, 나사못,
독일 도르트문트, 2008년 10월

이진실_최제헌 작가의 작업에 대해 제 비평이 '인상주의 비평' 수준을 넘어서지 못할까봐 염려됩니다. 이런 우려를 좀 누그러뜨리고자 우리는 작업에 대해 서로 의견을 나누고 대화하는 방식으로 비평 시간을 가져보려 합니다.

작가는 '혼자 놀기'의 대가가 아닐까 생각합니다. 2006년 〈줄리아나의 마당에서〉라는 작업부터 2007년 독일에서 한 작업들(선물, 여기에서)을 보면 고무호스, 컨테이너, 기중기, 나무 등과 같은 엄청난 재료를 다루는 레고 놀이라고나 할까, 그런 맥락이 가장 먼저 다가옵니다. 특히 〈선물〉이나 〈포토 스케치〉 작업에서는 두 손으로 프레임을 만들어 들여다보는 듯한 느낌, 그리고 일상의 공간에 수수께끼 같은 사물을 던져놓는 장난스러움이 묻어나는데, 전자가 '발견'의 시선이라면, 후자는 '개입'의 행위라고 할 수 있습니다. 그래서 최제헌의 작업들이 제겐 '발견과 개입의 놀이'라는 말을 상기시키는데요, 작가가 이 점에 대해 어떻게 생각하는지, 실제로 '놀이'라는 지점을 염두에 두고 한 작업들인지 묻고 싶습니다.

최제헌_저는 '장소'를 '풍경'으로 인식합니다, 특히나 그림 같은 풍경으로 말입니다. 이건 학습된 것이기도 하지만, 어쨌든 이런 눈이 만들어질 수 있었던 것은 그간 제가 끊임없이 이동하는 삶을 살아왔기 때문입니다. 수없이 오갔던 고속버스의 창밖 강원도의 자연과 낯설게 맞닥뜨렸던 다른 도시들의 일상의 모습 속에서 마주친 여러 풍경은 언제 어디서나 그림 그리기를 가능하게 했습니다. 재미난 발견들이 이뤄졌고, 좀더 찾아다니면서 그 풍경 속의 사물들과 놀이를 하고 싶어졌어요. 온갖 색덩어리들과 그림판이 찾아졌고, 그 그림 같은 풍경들 안으로 들어가서 이리저리 수수께끼 같은 상황을 만들어왔습니다. 낯선 산책자로서 풍경 안으로 들어서지만, 작업이라는 놀이를 통해 즐거운 마침표를 찍고 또 다른 새로운 출발점으로 옮겨갑니다.

형상놀이

이진실_작업이 산책이 되고 이것이 다시 그림이 된다고 했는데, 작품에서 그런 점이 잘 드러나는 듯합니다. 2007년 독일에서 한 작업 〈여기에서〉나 2009년 인천 아트 플랫폼에서 한 작업을 볼 때, 개념적으로도 흥미로운 지점이 있습니다. 이론적 틀을 조금 끌어다 이야기하자면, 최제헌의 작업은 '공간 그리기'(작가가 표현하듯이)나 '공간 드로잉'이라는 말로 가장 잘 정의될 수 있을 듯합니다. 사실 공간 드로잉이라는 말은 폐쇄적으로 완결된 덩어리인 전통 조각에 대항하는 입체주의 조각으로부터 나온 개념이긴 하지요. 그렇지만 이 작업들은 조각작품이나 오브제와 공간의 연결관계를 강조하며 시각의 개방성을 제시하려는 공간 드로잉이라기보다, 시점을 강조하고 시각적 신기루를 불러일으키는 것에 가까워 보이거든요. 그러니까 공간에 마련된 오브제들(고무호스, 카펫, 줄과 널빤지 등 혹은 발견된 오브제로서의 색덩어리)이 촉각성이나 질감을 벗어버리고 어떤 시점에서 2차원의 평면 회화처럼 보입니다. 저는 이처럼 3차원의 사물들이 2차원의 형상으로 보이는 게 아주 흥미롭게 여겨집니다. 시각의 다원성이 아닌, 그 반대로 꼭 찾아내야 하는 어떤 시점(발견되기를 기다리는 어떤 순간적 진리마냥)이 있는 것

이진실

처럼. 실제 3차원 공간에서 발견하기 힘든 숨은그림찾기처럼 읽히기도 하고요.

또 재미있는 건 이러한 오브제들이 전시장 안에서 구축될 때는 물성을 드러내는 동시에 입체주의 회화처럼도 보이기 때문에, 촉각과 시각의 미묘한 교차점을 만들어낸다는 점입니다. 저는 이 지점을 3차원과 2차원의 경계를 흐리게 하는 '형상놀이'라고 부르고 싶은데요. 촉각적인 것과 시각적인 것이 교묘하게 와닿는 이런 점은 원색을 사용하는 것과 고무호스, 반짝이는 카펫, 선라이트, 색테이프, 골판지 같은 그리기의 재료적 특성에서 비롯되는 것 같은데 그런 고려를 했는지요?

최제헌_ 그림 그리기, 시작은 만남/발견의 현장에서 이뤄집니다. 캔버스를/풍경을 찾고 물감이/재료가 거기, 처음의 공간에서 옵니다. 이렇듯 제게 공간 그리기는 감각적인 움직임이 바탕이 된 관계 맺기입니다. 발견하는 3차원과 제가 즐겨 놀이하는 2차원의 만남입니다(대학 시절 큐비즘 수업은 분명히 학습의 효과가 큰 듯합니다). 이러한 관계 맺음은 퍼포먼스를 하듯 물성 강한 재료들을 직접 몸과 접촉하며 만들어갈 때에도 당연히 중요하게 작용합니다. 풍경으로 한 판 걸어 들어갔다 나온 듯 지나가는 시간 속에 놓이는 그림 그리기는 그래서 견고하기보다는 즉흥적이고 상황적입니다. 건축하듯 풍경을 그려냅니다.

기 호 놀 이 / 의 미 놀 이

이진실_ 개인적으로 작업에서 가장 흥미롭게 보이는 것은 풍경이 형상으로, 다시 형상이 어떤 기호로 전환된다는 점입니다. 작가는 덩어리나 오브제의 형상들을 풍경 속에 잠복시키고, 그 풍경은 다시 작가가 떠낸 '형상들의 그

림'이 됩니다. 그 그림, 이미지는 말이나 문자로는 담아낼 수 없는 '그 순간'의 시공간적 경험을 간직한 기호나 암호들 같아요. 그러니까 선, 빛깔, 형태는 일련의 수수께끼 기호로 작가나 관람자에게 무수한 의미놀이를 파생시킨다고나 할까요. 그런 기호놀이가 가장 두드러져 보이는 시리즈가 〈보이에boje〉(부표)에요. 작업에서 공간 속의 덩어리는 작가의 사적인 기억들을 담고 있는 표식, 흔적처럼 보이는가 하면, '부표'라는 제목에서도 표류, 가벼움, 팽팽함, 당김, 일시적 고정 등 연상의 사슬과 같은 의미놀이를 전개시키는 기호로 기능하고 있어요. 〈보이에〉는 작가에게 어떤 의미, 경험이었는지요? 또 다른 작업은 알프스 산맥에서 경험한 형상을 그려낸 것 같아 개인적인 기억의 흔적을 발견할 수 있을뿐더러 수수께끼 같은 기호로도 보입니다.

최제헌_ 2008년 이후로 '부표'를 작업 키워드로 삼고 있습니다. 발견의 지점들에 개입하며 풍경, 즉 심미적인 산책로를 만드는 작업을 해왔는데, 제가 바라는 것은 '동네 작가 되기'입니다. '공간'이라고 부르기보다는 '동네'라 칭하고 싶고, 그 동네에서 풍경을 가꾸며 시간을 걸어가고 싶습니다. 여전히 부유하듯 떠다니는 지금도 제가 하는 기호놀이들이 수다거리로 이어질 수 있을지는 여전히 의문이지만, 동네의 수다를 담아내며 관계 맺음으로 수수께끼를 풀어내는 그림 같은 풍경 만들기는 계속될 듯합니다.

이진실_ 마지막으로 작가의 작업을 보고 있노라면 풍경에서 형상을 발견하고, 그것이 수수께끼와 같은 놀이와 의미들을 전개시킨다는 점에서 마르셀 프루스트 책의 한 구절이 떠오릅니다(이 구절을 두고 들뢰즈는 '살짝 열린 통'으로서의 기호와 '펼쳐짐'〔주름〕이란 개념을 설명합니다.)

"나는 지붕의 선, 돌의 미묘한 빛깔을 정확히 기억해내려고 애썼다. 왜 그런지 알 수 없었지만 내게 그것들은 속이 무엇인가로 꽉 차 보이고, 지금 막 방긋이 열릴 것 같았다. 지붕의 선과 돌의 빛깔은 그저 뚜껑일 뿐이었는데, 자기들이 덮고 있는 〔숨겨진〕 어떤 것을 내게 건네주려는 것 같았다."(마르셀 프루스트, 『스완네 집 쪽으로』 178~179쪽)

이미래
작품 ×
임나래
비평

이미래 _ 저는 미술대학 학부를 마친 뒤 2~3년 동안 독립적으로 작업을 해왔습니다. 지금까지는 주로 공모를 통한 플랫폼에서 작업을 발표하거나 개인적인 프로젝트를 꾸려 진행해왔고, 입체 매체를 많이 다룹니다.

임나래 _ 저는 대학원에서 미학과 석사과정 졸업을 앞두고 있는데, 전시 기획이나 비평 중 무엇을 할지 고민하던 중에 이 페스티벌에 참여하게 됐습니다.

이미래

임나래

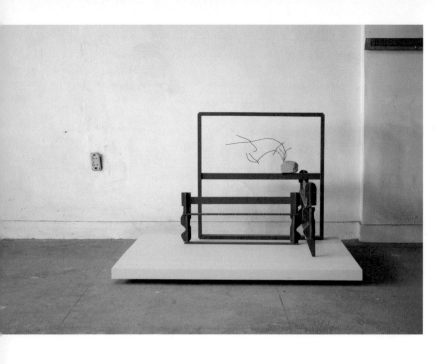

〈수석장 2
A Cabinet of
Chinese Scholar's
stone 2〉,
시멘트·철선·MDF,
80x80x70cm,
2015

이미래 작가와 저는 작가의 이전 작업뿐 아니라 아직 기획 단계에서 미처 실행되지 못한 작업에 대한 이야기를 문답 형태로 나누고자 합니다. 이미래 작가가 이미 전시나 프로젝트를 진행한 횟수는 적지 않지만, 사전 리서치 과정에서 찾을 수 있었던 작업 이미지는 많지 않았습니다. 위에서 보듯 작업 〈수석장 2〉를 이미지로 대했을 때 '이것을 대체 어떤 작업이라고 이야기할 수 있을까?', 글을 쓴다면 '이것을 무엇이라고 규명할 수 있을까?'라는 압박감을 느꼈습니다. 이런 고민은 어쩌면 현대미술을 향해서 흔히 가해지는 비판인 "난해하다" "무슨 말을 하는지 모르겠다" "작가가 자기만의 세계에 빠져 뜬구름 잡는 이야기를 하는 것 아닌가?"와 같은 맥락에서 나온 것 같기도 합니다. 그래서 작업을 규정해야 한다는 짐을 내려놓은 채 눈에 포착되는 재료부터 주목해봤습니다.

제일 먼저 눈에 들어오는 것은 전통적인 조

각의 재료들, 정적인 정감을 불러일으키는 쇠나 돌, 시멘트, 나무였습니다. 다만 색달랐던 것은 중성적 물성이 강조되는 재료들이 다뤄지는 방식입니다. 작가는 자신이 택한 재료들을 역학적인 구조물로 엮어 장면을 연출합니다. 두 번째 작업은 첫 번째와는 전혀 다른 모습인데, 인사미술공간에서 이뤄진 개인전《낭만쟁취》전시의 한 장면입니다. 여기서 작가는 물성이 강조되는 재료들을 택하고, 그것들을 역학적 원리나 물리적 법칙으로 연구해서 구조를 만들어 장면을 연출하고 있습니다. 동적으로 느껴지기도 합니다. 저는 전시를 보지 못했지만, 작품이 소리를 낸다거나 또는 운동성을 보여주는 키네틱아트Kinetic Art와 같은 면모를 지니고 있습니다.

작가가 만든 구조물은 완결된 작품으로서가 아니라, 재료들이 만나서 탄생시킬 수 있는 무수한 가능성 가운데 하나로 다가옵니다. 선택된 오브제의 결합과 배치에 따라 성격과 모

습이 달라지는 설치작품이기 때문에 그것은 어쩌면 당연한 일인지도 모릅니다. 그런데 이 일이 작가에게는 작업의 기저를 형성하는 그 무엇보다도 가장 자연스럽고 당연한 것이어서, 조각적 행위 자체에 그만큼 성실하고 착실하게 임해야 한다고 여기는 듯합니다. 그러니까 이 작가에게는 자신의 작품이 보여주는 결과적 풍경보다, 그 결과물을 얻어내기 위해 자신이 재료에 조각적인 행위를 가하고, 그렇게 해서 결과물을 쟁취해나가는 일련의 움직임이 더 중요한 것입니다. 따라서 작가에게 조각의 재료는 특정한 사물로 고정되지 않습니다. '조각' 하면 흔히 떠올리는 재료들을 포함

해 기계장치, 아니면 〈청개구리 엄마무덤〉 작품의 제목에서 감지되는 구전 동화, 비애나 낭만과 같은 정서, 창 너머의 자연 풍경, 순수예술로 분류되지 않는 만화, 그 무엇이든 간에 작가 작업의 재료가 되고 예술적 형상화의 대상이 되는 것입니다. 이렇게 작업의 언어를 고정시키지 않는 이유는 무엇인가요?

이 미 래_어떤 개인이 분명한 메시지를 전하고자 하는 욕구를 갖고 있다면 작업 말고도 얼마든지 더 훌륭한 수단이 있을 것입니다. 저는 작업은 작업만이 할 수 있는 방식으로 스스로를 보여줄 때 쾌적함을 느낍니다. 이는 물

〈청개구리 엄마 무덤을 위한 비구조물 Rian Structure for 'Mother Frog's Tomb〉, 케이블타이·DC모터· 마이크·아크릴 외 가변설치, 2014

〈청개구리 엄마 무덤Mother Frog's Tomb〉, 워터펌프·AC모터 ·H빔·합판 외 가변설치, 2014

론 작업물이 지금까지 전개되어온 미술의 언어를 구사하는 것을 포함합니다. 제가 거의 모든 작업 행위를 매체적 고민과 결부시키는 경향도 이런 데서 나오는 게 아닌가 합니다.

임나래_ 왜 이런 방식으로 작업하는지는 작가 자신의 작업관과 연결될 수 있을 텐데, 좀 더 구체적으로 말씀해주겠어요?

이미래_ 저는 어떤 작업이 정말로 좋다고 느낄 때 감각 기관이 하나 더 생기는 것 같은 착각이 듭니다. 좋은 작업들은 물화된 것이 아니더라도 그 작업의 현전이 아니면 느낄 수 없는 감각적 범주를 제공한다는 생각이 듭니다. 저도 궁극적으로는 비슷한 일을 하고 싶습니다. 그래서 작업 행위라는 것 자체와 그 관념에 천착하는 경향이 있는지도 모르겠습니다. 그게 작업 언어를 계속 사용하는 데서 찾아질 거라는 생각을 어렴풋이 하는 모양입니다.

임나래_ "새로운 감각을 일깨우는 새로운 기관을 만들어내는 것 같다"는 말에 동의합니다. 이것은 분명히 예술만이 해낼 수 있는 고유한 일일 것입니다. 인간은 경험을 바탕으로 인식하니까, '감각 기관'이라고 하면 이미 우리에게 주어진 오감을 먼저 떠올릴 테지만, 작가가 말한 '예술이 생성시키는 새로운 감각 기관'은 그것들과는 전혀 다른 수용기일 것입니다. 오감으로 감각되거나 설명되지 않을 수 있지만, 작업만이 전달할 수 있는 감각을 감지하는 수용기 말입니다. 예를 들면 칸트나 에드먼드 버크가 말하는, 우리가 지각할 수 없는 대상 앞에서 느끼는 숭고가 있을 것이고, 마크 로스코의 회화 앞에 섰을 때 엄습하는 심연도 한 예로 떠오릅니다.

여기서 이런 궁금증이 생깁니다. 만약 어떤 것이든 조각의 재료로 포섭할 수 있고, 예술 작품이 이전에는 있는지조차 몰랐던 새로운 차원의 감각을 깨어나게 할 수 있다면, 이 두 가지 원리가 만나는 작품은 과연 어떤 모습으로 드러날까 하는 것입니다. 이런 맥락에서 작가가 구상하고 있는 차기작에 대해 이야기해봤으면 합니다.

이미래_ 최근 작업 〈잴 수 없는 것(들) 가로눕히기〉에 대한 스케치는 아직 실행되지 않은 것입니다. 최하늘 작가와 협업으로 하고 있습니다. 간단히 설명하자면 마리나 아브라모비치Marina Abramovic의 원작 〈측정할 수 없는 것 Imponderabilia〉(1977) 자체를 재료로 두고 오브제를 다루듯 이걸 눕힌 뒤 원작의 시간적인 조건을 스트레칭하는 구성으로 되어 있습니다.

임나래_ 이 발표를 준비하면서 〈가로눕히기〉에 대해 이야기할 때, 에스키스를 보고 조금 당황했습니다. 비평을 위한 프레젠테이션이라면 통상 완료된 작업을 가지고 하기 때문이지요. 그런데 한번 더 생각해보니, 작업을 발전시키는 과정이나 학교에서 이뤄지는 크리틱이 아니라서 다른 방식으로 작업을 풍부하게 할 수 있겠다고 여겨져 이것을 가지고 이야기를 나눠보기로 했습니다. 아직 시작되지 않은 프로젝트를 이 자리에서 하려는 이유가 있나요?

이미래_ 우선 널리 알리고 싶은 마음이 있었던 것 같고요, 다른 많은 프로젝트와 마찬가지로 전시 기회를 찾지 않으면 보여주기 힘들 거란 생각이 들었습니다. 또 저는 비평 페스티벌에서 스스로를 내어놓는 방식을 고민할 때 꼭 완성된 무언가를 보여줄 필요는 없다고

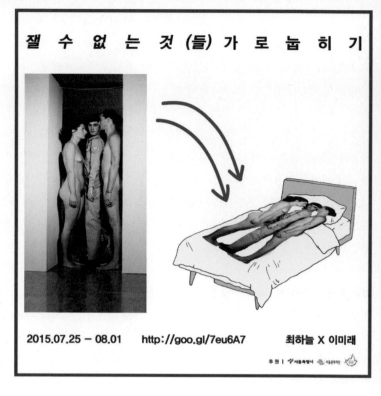

잴 수 없 는 것 (들) 가 로 눕 히 기

2015.07.25 − 08.01　　http://goo.gl/7eu6A7　　최하늘 X 이미래

후원 |　서울특별시　서울문화재단

〈잴 수 없는 것(들)
가로눕히기〉,
인터넷 배너
이미지·포토샵,
2015

생각했습니다. 이 프로젝트의 경우 저는 스케치 한 장으로 이야기가 될 수 있다고 보는데요, 실행은 정말 마침표를 찍기 위해 필요한 것일 뿐 실행 없이도 다 된 무엇에 가깝다고 느꼈어요.

임나래_ 요약하자면 아브라모비치의 〈측정할 수 없는 것〉을 구성하는 요소들을 물리적인 재료로 자신의 작품에 가져오겠다는 거네요. 앞서 이야기했듯이, 작가는 평소 정적인 사물의 성질을 실험하면서, 그 결과들을 역학적으로 엮어내고 구조화하는 작업을 해왔고, 동일한 과정의 선상에서 이번에는 아주 유명한 아브라모비치의 퍼포먼스 자체를 조각적 작업의 재료로 바라보는 데서 출발했어요. 그런데

풍부한 함의를 가지고 오랫동안 회자되어온 아브라모비치의 퍼포먼스를, 게다가 2010년 뉴욕에서 재현되기까지 한 이 퍼포먼스를 택해야 했던 이유는 무엇인가요?

이미래_ 우선 이 부분은 제 작업을 가지고 소통할 때 자주 부딪히는 어려움인데, 표면에서 작업을 구성하고 있는 것들의 필연성에 대한 질문을 많이 받습니다. 저는 작업을 할 수 있게끔, 즉 작업이 가능하게끔 해주는 것이라면 무엇이든 채택합니다. 아브라모비치의 원작 역시 그것을 구성하는 일차적 조건이 물리적 요소들인데, 여기에 직접적인 힘을 가할 수 있다는 게 흥미롭게 여겨졌습니다. 설치 작업에서의 일상적 행위는 오브제를 비스듬히 놓는

다든가 눕혔다가 세웠다가 하는 등의 일일 테고, 시간예술(비디오 아트/미디어 아트/키네틱 아트)을 할 때는 (지속) 기간duration을 얼마나 줄지를 결정하면서 결과물의 결을 가늠합니다. 이건 제가 느끼기에 직접적이고 물리적인 차원의 일들, 붓질을 이렇게 한다 저렇게 한다와 크게 다르지 않은 공정들이며, 그것이 바로 재료를 다루는 일일 것입니다. 원작을 눕히고 그 지속을 늘릴 수 있다는 건 제가 재료를 그렇게 다루고 싶었기 때문이에요.

임나래_〈가로눕히기〉 작업을 봤을 때, 단순하고 명료한 발상이라고 생각했지만 한 가지 의구심이 드는 부분은 관객의 위치에 대한 것이었습니다. 아마도 작가는 이 작업이 '관객 참여형'이랄지 '인터랙티브 아트interactive art'와 같은 개념으로 불리기를 원하지 않을 것 같은데, 그럼에도 관객이 이 작업을 구성하는 굉장히 중요한 요소로서 기능한다면 불특정 다수를 대상으로 관객을 모집할 필요가 있을까, 이 프로젝트에 불필요한 맥락을 가져오는 것은 아닌가 하고 생각했습니다. 지금 계획은 관객이라기보다는 협조자에 가까운데, 그렇다면 관객 모집이 아니라 다른 퍼포머를 데려와 작업을 하는 식으로 관객의 위치가 원작과 구분되는 지점에 대한 고민이 더 필요하지 않을까 합니다.
작업의 양이 쌓인다고 해서 작업이 확실하게 규정되는 것은 아닙니다. 이미래 작가는 언어로 택하는 재료 하나하나보다는 자기 문법을 만들어가는 과정에 중점을 두는 것으로 보입니다. 그래서 계속 다른 재료, 다른 발상들을 조각적인 과정을 통해서 자기 문법으로 정교하게 만들어가고 있는 듯합니다. 그런 면에서 앞으로 작가가 찾아가는 작업적 문법의 의미

소들이 모여 어떤 이야기를 보여줄지 기대가 됩니다. 다만 우려되는 점은 이 자리가 저에게 무겁게 느껴지듯이, 제가 한 말들이 의미에의 강요나 깊이에의 강요가 되지는 않았으면 하는 것입니다.

이미래_비평가와 사전 미팅을 두 번 가졌고, 작업 언어에 대한 이야기를 가장 많이 나누었습니다. 제 자신이 작업 언어를 만든다는 일에 어려움을 많이 느낄 뿐 아니라, 프레젠테이션을 할 때 가장 많이 듣는 말 역시 '작업 언어가 산만하다' '궁극적으로 무슨 말을 하고 싶은 건지 모르겠다'와 같은 것입니다. 그럴 때마다 익숙한 어려움이 따르지만, 임나래 비평가와 이야기를 나누면서 다시 한번 느낀 점은, 하나의 언어로 묶이는 작업이 존재하는 것이 아니라 작업을 하나로 묶어내는 언어가 존재하는 것 같다는 것입니다. 그리고 작업보다 재미있는 것이 바로 이 부분이 아닌가 생각되기도 합니다.

정인태
작품
×
이인복
비평

이인복_비평 페스티벌을 준비하면서 저는 비평이 쓰인 뒤 작가들이 그것을 읽고 받아들이는 것에 대해 고민을 많이 했습니다. 비평을 쓰는 과정을 보면, 대부분의 비평가는 작가의 작업실을 방문하거나 이런저런 작업과 개인적인 이야기를 듣고 나서 자기 책상으로 돌아와 비평을 쓰고 작가에게 이를 읽도록 하는 형식을 취합니다. 그런 형식이 일견 그럴듯해 보이지만, 막상 작가는 비평을 읽고 무슨 생각을 하는지가 이 과정에는 빠져 있습니다. 그래서 이 자리에서는 제 비평을 제시할 뿐만 아니라 그에 대한 작가의 생각을 교차시켜 듣고 싶습니다. 비평 자체가 작가의 의도와 생각을 따라갈 필요는 없겠지만 비평이 쓰인 뒤 읽히고 이로써 일단락된다는 것이 한편 굉장히 아쉬웠고, 그래서 비평의 새로운 담론을 생성하자, 즉 메타비평을 통해 좀더 발전적인 방향을 모색해보자는 생각을 하게 됐던 겁니다.

〈후회 01〉, 43x43cm,
아크릴판에 아크릴,
2014

〈후회 02〉,
43x43cm,
아크릴판에 아크릴,
2014

정인태_작가로서 참여하긴 했지만 그냥 작품만 보여주는 게 아니군요. 제 작품에 대해 짧게 말한 뒤 비평가의 말을 들어봤으면 합니다. 〈후회〉는 아크릴판에 아크릴 물감으로 작업한 것입니다. 제 작업의 주제는 '절망'입니다. 전 어릴 적부터 이 주제에 골몰해왔습니다. 어떤 사건이 벌어질 때마다 절망하고 좌절하고 실망하게 되는데, 그런 일을 겪으면서 '여기서 벗어나야겠다'고 결심하는 한편, 이 절망에 빠지면서 든 생각은 무엇이고, 내가 뭘 잘못해서 이런 절망이 다가왔는지를 일기에 적어보고 싶었습니다. 그런 식으로 일기를 쓴 것이 이제 13년쯤 됐고 그러면서 깨달은 점은 '내가 정말 멍청하구나'라는 것이었습니다. 절망은 주로 사람들과의 관계로부터 다가왔습니다. 절망을 느끼게 했던 사람과 처음 대면했을 때 그의 행동이나 말 속에서 그의 습관뿐 아니라 나중에 저를 절망에 빠뜨릴 만한 요소들이 이미 드러나 있었는데도 알아채지 못하고 뒤늦게 저 스스로 절망에 빠지는 식이었습니다. 그래서 그 사람에 대해서 좀더 알고 분석하고 깨달으면 절망하는 일이 조금 줄어들거나 아니면 감당하기 쉬워지지 않을까 생각했죠.

저는 절망을 어떻게 이미지화할까 고민하다가 이것이 어떤 사물로 대체될 수 있을지를 생각해봤습니다. 이때 든 생각이 절망은 '돌' 같다는 것이었습니다. 돌은 길바닥에 흔히 굴러다니고 그냥 지나가다가 발로 차이고 무시받기 쉬운 것이라고 여겼는데, 정작 그런 돌을 현미경으로 확대한 사진을 보니 굉장히 아름다웠습니다. 평범한 돌일지언정 그것의 세부를 들여다보면 여러 물질이 뒤섞이고 쌓여서 하나의 돌이 된다는 사실을 알 수 있었고, 이처럼 돌이 만들어지는 과정은 바로 제가 일기를 쓰는 과정과 유사하다고 보게 됐습니다.

이인복_처음에 정인태 작가의 작업을 보고 '기억'에 관한 이야기를 떠올렸습니다. 기억이란 단어를 쓰긴 했지만 직접적으로는 기억이 감정과 연결되어 있기 때문에 감정을 먼저 건드리는 게 맞다고 봤고요.

우리 대부분은 긍정적인 기억, 즉 즐거웠거나 행복했던 순간들을 책상 서랍 한구석에 모아두기보다는 사진이나 상장을 걸어두듯이, 우리 스스로에게 펼쳐놓고 싶어하는 경향이 있습니다. 반면 부정적인 기억은 그 당시에 일어난 일을 왜곡하거나 혹은 흐릿하게 만들어서 기억 자체가 잘 나지 않도록 회피하는 경향이 있는데, 이처럼 부정적인 감정 즉 기억에 대해 작가가 어떻게 대처하는지 파악할 수 있었습니다.

〈절망〉 작업을 보면, 작가는 절망이라는 부정적인 감정을 스스로 떨쳐내려 하거나 극복하

려 하지 않고 제 스스로 절망에 빠져서 마주
하고 있는 점을 알 수 있습니다. 사실 '절망'
하면 곧바로 '진부하다'라는 반응을 자아낼
만하며 미술사에서도 숱하게 다뤄왔던 주제
입니다. 서양 미술사를 보면 절망의 특징을 조
각이나 회화를 통해 극적으로 연출한 작품이
많습니다. 남자가 좌절해서 구겨져 있거나, 리
히텐슈타인처럼 대사를 통해 드라마틱하게
연출하는 부분을 보면 절망을 표현하는 방법
이 일견 단순해 보이는데, 이처럼 '진부한' 주
제를 작가가 어떻게 풀어내는지 자세히 들여
다봤습니다. 제가 보기에 정인태 작가는 첫째
는 빛, 둘째는 반전, 셋째는 인물을 통해 드라
마틱한 서사에서 벗어날 뿐 아니라 절망을 효
과적으로 표현해내는 데 성공하고 있습니다.
작가가 언급했듯이, 작업을 보면 투명한 아크
릴판 위에 계속해서 색을 덧칠해나가는데, 덧
칠하는 것이 작가 자신이 절망했던 순간이나
실망했던 관계들, 상처받은 것들을 일기 쓰
듯이 이어나가는 작업이란 걸 알게 됐습니다.
앞쪽을 보면 어둡고 그로테스크한 곳 속에서
한 인물이 슬피 울고 있는 장면이 그려졌는데
그것을 뒤집어보면 밝은 색깔을 찾아낼 수 있
습니다. 인물이 밝은 조명 아래 있는 것이 아
니라 조명이 비춰지지 않는 곳에 존재함으로
써 절망에 빠진 인물을 꽤나 잘 드러내고 있
습니다. 반전과 빛, 이 두 가지 연출이 만들어

이인복 × 정인태

내는 대비 속에서 인물은 항상 어둠 한가운데에 그 존재를 드러냅니다. 빛의 이면에서, 연극의 연출과는 정반대로 조명이 사라지는 순간 부각되어 감정의 성격을 명확히 하고 있습니다.

마찬가지로 〈너의 초대〉라는 작품에서도 정면은 굉장히 어두운 곳에 인물이 놓이는 반면, 후면에서는 밝은 이미지만 존재함으로써 절망을 극적으로 표현해냈습니다.

마지막으로 인물에 대해 짚어보려 합니다. 작업에 나타나는 인물은 1970~1980년대에 유명세를 떨쳤던 명랑만화의 이미지를 떠올리게 합니다. 이미지 자체는 작가의 자조적인 모습일 수도 있지만, 명랑만화 이미지를 차용함으로써 비현실적인 시각 및 만화의 입체성이 대비되어 인물의 특징이나 효과가 잘 표현되어 있습니다. 또한 명랑만화는 1970~1980년대뿐 아니라 오늘날에 이르기까지 불안에 노출되어 있는 청춘들로 볼 수도 있습니다. 이는 결국 작가 개인의 절망이 세대적 특징으로 확장되는 지점이기도 합니다.

〈너라는 절망〉이란 작품을 보면 마찬가지로 추상적 배경 속에 있지만, 이전 작업들과는 달리 왼쪽은 투명 아크릴판에 빛을 투과시키기 전의 작업이고 오른쪽은 빛을 투과시킨 후의 작업입니다. 눈에 띄는 점은 빛을 투과시켰을 때 오히려 인물의 모습이 잘 드러나지 않는다는 것입니다. 이처럼 어두운 모습을 통해 작가는 여전히 효과적으로 주제의식을 드러내고 있습니다. 이런 제 해석에 대해 작가의 생각은 어떤지 들어보고자 합니다.

정인태 _ 제 이미지는 『허리케인 죠』라는 복싱만화에서 차용한 것입니다. 하얗게 불태워버리는 이미지로 유명한 만화인데, '죠'는 권투선수로서 끊임없이 절망에 맞닥뜨립니다. 하지만 절망에 대한 경험이 쌓이고 주변 사람들에게 힘도 얻으면서 절망을 극복한다기보다는 그 절망 자체를 받아들이고, 견뎌내고, 자신의 꿈을 향해서 전진하는 모습이 제 마음에 다가와 작업화하게 된 것입니다.

정 현 용
작 품
×
염 인 화
비 평

정현용 작품 비밀 프로젝트의 시작점은 2012년입니다. SNS가 폭발하고 확장하는 것을 경험하던 때에 다른 사람들에게 그려지길 원하는 이미지들을 트위터를 통해 받아서 작품을 제작했습니다. 그러던 중 프로젝트 팀원과 제가 공통된 비밀을 가지고 있다는 것을 알게 됐습니다. 그 이후부터 다른 사람들의 비밀을 듣게 되었고 그것을 작품화하게 되었죠. 그 작품은 팀원이었던 파블로의 비밀입니다. 이 작품에 대해서만큼은 비밀 자체를 유일하게 공개해서 말씀드릴 수 있습니다. 엄마가 과일 가게에서 장을 보고 오라고 했는데 미성년자인 파블로가 (면허도 없이) 아빠 차를 몰래 끌고 나갔고 차 사고를 낸 뒤로 20년간 운전대를 잡지 못했다는 비밀이었습니다. 이후로 사람들의 (연령, 거주지, 성별에 무관하게) 비밀을 전해 받아서 작품을 제작하게 되었습니다.

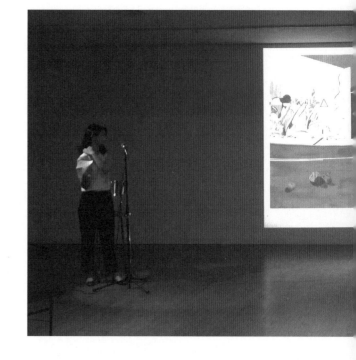

염인화 × 정현용

관람객들이 저에게 작품의 내용이 무엇인지 물을 때 '구체적으로 설명할 수 없다'는 것이 제 작업의 딜레마이고, 바로 이 부분을 염인화 비평가와 논하게 되었습니다. 비밀을 받는 사람들한테 계약상 감각적인 작품의 형태로 제작되어 불특정 다수에게 공개된다는 점을 미리 알립니다. 그래서 작품 설명을 해야 할 때는 난관에 봉착한 것이나 다름없고 매순간 고민하게 됩니다. 어떻게 말을 해야 할까? 제가 가닥을 잡은 것은 최대한 단순하게 우회해서 설명하는 쪽이었습니다. 작가인 저는 기본적으로 비밀을 유지할 의무를 지니면서 동시에 관람객에게 설명을 해야 하는 과제를 안고 있습니다. 또 이것들은 작품에서 상징성을 드러내는 동시에 폐쇄적인 형태를 취하고 있습니다.

저는 관람객에게 '이게 대체 무슨 비밀일까?' 하는 궁금증을 제기하는 것만으로도 의의가 있다고 생각합니다. 그런 의문들이 관람객을 예술 행위 속으로 이끌지 않나 싶습니다. 어떤 구체적인 무언가를 주지 않아도 생각하게 하는 것 자체는 예술작품-회화가 주는 힘일 수 있습니다. 그런 것을 두고 관람객과 어떻게 소통하고 보편성을 담지하게 될 것인가에 대해서는 비평가의 말을 들어보고 싶습니다. 그리고 우리 둘은 이 자리에서 기존의 이론 틀을 빌려오기보다는 '메타현실주의'라는 우리만의 시각으로 이야기를 나누길 원합니다. 메타현실주의, 즉 현실과 이면이 통합되는 총체적인 시간들에 대해 논해보고 싶습니다.

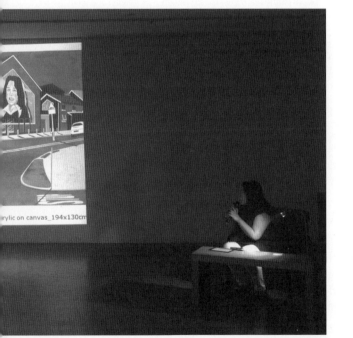

rylic on canvas_194x130cm

**염인화
비 평**

메타현실주의/메타리얼리즘Metarealism은 1970년대 러시아 문학에서 시작되었고, 시각예술에도 영향을 미치긴 했지만 미술사의 큰 흐름으로 발전하지는 않았습니다. 이 자리에서 설명될 메타현실주의 관련 이론은 제 스스로가 논증한 것인만큼 허술한 부분들이 있습니다.

우선 메타현실주의를 정의하기 위해 이를 그 대척점에 있는 초현실주의와 비교해봤습니다. 둘 사이의 공통점은 개인 스스로가 탐구하기 힘든 자아의 영역인 비밀과 이면을 소재로 삼았다는 것입니다. 저는 초현실주의와 구분되는 메타현실주의적 시각에서 현대사회를 현상학적으로 연구하고자 했고, 그 결과 세 가지 특징을 발견했습니다. 첫째는 우리 사회가 고도로 제도화·규칙화되는 만큼 그것에서 벗어나는 사람이 비례하여 늘어나고 있다는

영화
〈인터스텔라〉에서
우주의 5차원 공간을
묘사하는 장면

점입니다. 둘째는 그런 일탈 행위가 종종 사회적 비난에 노출되거나 민폐를 끼칠 수 있는 만큼 발생 순간부터 비밀화될 수밖에 없다는 것입니다. 셋째는 커뮤니케이션 기술의 발전으로 인해 인간관계가 물리적·지리적으로 가까워졌다고는 하지만, 그만큼 비밀이 퍼져나갈 가능성도 높아져 타인에게 의존하여 자신의 비밀을 해소할 여지가 줄어든다는 점입니다. 결론적으로 말씀드리자면, 현대사회에서의 비밀은 필연적으로 증식하고, 사람을 고독하게 만든다는 특징이 있습니다. 여기서 주목할 점은 비밀의 영향력입니다. 비밀은 우리 마음속을 떠나지 않고 과거, 현재, 미래를 넘나들며 끊임없이 영향을 미치는 "시간성"을 띱니다. 그런 시간성에도 불구하고 비밀적 경험들은 오직 사적으로 관리되고 보호되기 때문에, 개인 스스로가 비밀과 자아의 연관성을 객관적으로 탐색하기란 굉장히 힘듭니다. 왜냐하면 비주관적 시선이나 의견이 개입되기 어렵기 때문입니다.

초현실주의자들은 비밀의 주관성을 온전히 받아들이고 더 나아가 편집증적으로 접근합니다. 그런 까닭에 당시 초현실주의 작가들은 자신의 개인적인 경험이나 세계관에 입각해 비밀을 이해·분석했고, 오직 개인적이고 주관적인 선상에서만 연구했습니다. 다시 말해서 초현실주의의 편집증은 한 개인의 비밀이 발생하는 순간에 인식한 가장 큰 충격, 인상, 사람, 공간, 분위기 등을 위주로 그러한 부분적, 표면적, 단편적인 형상에만 치중할 뿐이고, 이 모든 것의 종합적인 양상을 연구하지는 않습니다.

반면 메타현실주의는 비밀의 총체적인 형태를 연구하고 그로부터 비밀의 본질을 발견하고자 합니다. 앙리 베르그송은 "시간이란 우리가 생각하는 것처럼 스쳐 지나가는 것이 아닌 과거와 현재가 분리되지 않고 축적되어 공존하며, 사물 안에 그런 시간이 축적되어 있다"고 주장합니다. 그러한 시간의 본질을 탐색하기 위해서 '실제actual'와 '가상virtual'이 함께 탐색되어야 하는데, 이 둘을 합착시킴으로써 비밀이 향유하는 모든 시간성 총체의 합을 묘

사하고자 하는 것이 바로 '결정-이미지'입니다. 결정-이미지를 메타현실주의적으로 해석하자면 '시간의 본질', 즉 '비밀의 본질'이 되겠습니다. 영화 〈인터스텔라〉에서 우주의 5차원 공간을 묘사하는 장면이 있는데, 이것을 잘 보면 책장 주변으로 모든 시간이 하나로 축적되어 있으면서도 동시에 확장하는, 총체적인 시간성이 묘사되어 있습니다. 여기서의 불투명한 책장의 형상은 축적된 시간들이 향유하는 본질입니다.

제가 메타현실주의를 이론화하기 위해 베르그송 이론에 추가하려는 것은, 바로 결정-이미지들 간의 소통 가능성입니다. 그림을 보면

책장이 함유하는 시간은 다른 물질의 시간성과 함께 소통할 수 있는 가능성을 가집니다. 저는 이 지점에 대해 연구하고자 했습니다. 사실 우리 존재 자체도 하나의 결정-이미지로 볼 수 있는데, 그 결정을 이루고 있는 파편들은 다른 존재들과 의식적으로나 무의식적으로 끊임없이 교류합니다. 예컨대 나의 사유 과정과 사람들 앞에서 던지는 말들, 그러한 언어를 선택하는 과정, 그리고 신체언어 등의 비언어적 요소나 행동들에는 비밀의 경험으로 형성된 의식과 무의식이 영향을 미칩니다. 비밀을 통한 소통의 가능성을 연구하고 현대인을 치유하고자 하는 것이 메타현실주의 회

〈Pablo〉,
캔버스에 아크릴,
194x130cm, 2014

화입니다.

정현용 작가의 작품을 기법적으로 살펴보겠습니다. 우선 초현실주의와는 달리, 절대적 공간 개념을 묘사하는 지평선과 수평선이 사라져 마치 심연이나 바다를 보는 듯한 불확실한 공간이 형성되어 있습니다. 이런 비절대적 공간들은 시간성을 강조하며, 색이 짙을뿐더러 어둡게 처리되면서 시간의 깊이를 나타냅니다. 구상들은 초현실주의의 데페이스망 dépaysement(일상적인 관계에서 사물을 추방하여 이상한 관계에 두는 것을 뜻함) 기법으로 비현실적, 비논리적 병치를 통해 우리가 인식하고 있는 비밀의 경험에 대해 의문을 던지고, 그러한 인식에 대한 재고를 유도합니다. 각 도상은 각자만의 뚜렷한 개성을 지니면서도 다른 도상들과 유기적이고 조화로운 관계를 이루고 있다는 점에서 현대사회에서 통용될 수 있는 고차원적인 의사소통의 가능성이 이야기되고 있다고 여겨집니다. 이것은 가장 개인적인 경험이 의외의 보편성과 소통 가능성을 띨 수 있음을 암시합니다. 나아가 정현용 작가의 작품은 매체적으로도 시간성을 띱니다.

공유된 비밀 그 자체의 시간성에 작가의 붓질이 캔버스 위에 점차 쌓이고, 완성된 후 전시되었을 때 관객의 시간성까지 많은 사람의 시간성이 캔버스에 영속화되어 있다고 보았습니다. 정현용 작가의 작품은 그 자체로서 완성되는 것이 아니라 관객의 존재 및 비밀과 함께 완성됩니다. 정현용 작가와 비평가로서의 제 향후 연구 과제는 다음과 같습니다. 먼저 작가는 〈비밀 프로젝트〉라는 이름이 제시되지 않았을 때에도 작품이 여전히 비밀이라는 코드로 인식될 수 있는지, 다시 말해 주제를 어떻게 더 시각적으로 부각시킬 수 있을지를 연구해야 합니다. 비평가로서 저도 이번 발표에서 작가의 작품을 초현실주의적이라는 기준에 맞춰 편집증적으로 바라보지 않았나 하고 되돌아보게 되었습니다. 이것은 메타현실주의라는 이론을 아직 불충분하게 연구한 만큼 앞으로 채워나가야 할 부분이 많은 데서 기인합니다.

정품×늬
후작하평
박 민 비

제 안 들

민하늬_낯선 사람과 만나는 데 좀 힘겨워하는 저는 소위 비평가와 작가의 만남을 어떻게 시작하고 풀어나가야 할지 고민이 많았는데, 왜냐하면 제게 비평가라는 단어는 그 언어에 맞는 역할을 하도록 압박감을 주었기 때문입니다. 이를테면 완결된 언어의 형태로 논리적이고 명확한 무언가를 제시해야만 할 것 같은 강박이 있었던 것입니다. 모순적이게도 이 페스티벌에 참여하면서 막연하게나마 비평이 언어나 지식의 차원으로 완전히 환원될 수 없다는 생각을 하고 있었음에도 불구하고 말입니다.
어쨌든 작가에게 어떻게 다가가야 할까를 고민하던 차에 대학 시절 친구들과 각자의 작업에 대해 이야기를 나눴던 일이 생각났습니다. 이런 과정에서는 흔히 나이브하거나 감각적인 표현들, 잡히지 않는 느낌들을 온갖 대명사를 통해 발화하지만, 그 속에서 다른 사유의 가

박후정

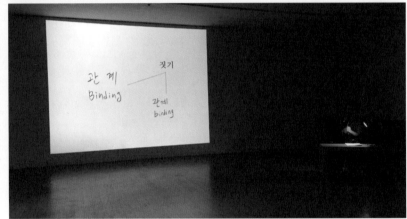

민하늬

능성이 생겨난다는 것이 떠올랐죠. 왜냐하면 제가 사용하는 어휘나 문장, 어조와 같은 언어의 구성 요소들을 통해 상대방은 제 글에 대한 이미지를 파편적으로나마 그려나가고, 상대는 또다시 제 작업에 대한 이미지를 언어로 발화하며, 그런 과정 속에서 파편적인 언어 이미지들이 결합되었다가 흩어지고 또 구성되기를 반복합니다.

그러면서 일반적인 언어, 작가의 언어, 비평가의 언어를 고찰해봤는데요. 각각의 언어는 구분될 수 있지만 분리될 수는 없다고 여겨졌고, 작가가 비평가에게, 비평가가 작가에게 발화하는 행위를 통해 각자의 언어는 서로

에 의해 오염되며, 그 오염은 근원적이었다는 것이 드러나게 됩니다. 저희는 그 겹쳐 있음을 고스란히 드러내보고 싶었습니다. 이를 위해 박후정 작가의 작업에서 세 단어, 즉 공사장, 파편들, 관계-짓기라는 단어를 뽑아냈고, 각각의 단어가 그려내는 파편적인 단상들을 발화하게 됩니다. 같은 단어에 대해 교차시켜 말하는 과정 속에서 각각의 단어는 이미지의 성좌를 만들어내고, 이를 통해 작가의 작업은 닫히는 동시에 열립니다.

언 어 들

공사장 construction site

박후정_ 작업은 공사장이라는 특정 장소에서 느껴지는 사유를 끌어오는 데서 시작됩니다. 작업의 구성물은 공사 현장에서 쓰이고 버려진 폐자재들입니다. 이러한 계기는 개인적인 기억에서 마련되었습니다. 늘 공사가 끊이지 않았던, 흔히들 떠올리는 달동네 이미지인 재개발 지역에서 청소년기를 보내며 강렬하게 기억에 새겨진 것이 작품의 밑바탕이 되었습니다. 그렇다면 이 작품을 보고 "힘든 시절"을 통해 사회 구조, 약자와 같은 사회 단면을 보여준다고 해석할 수도 있겠지만, 단지 매일같이 무언가가 부서지고 쌓여가는 폐허와 같은 그 장소는 저에게 충분한 아름다움을 보여주었고, 그 미적 요소를 3차원 콜라주로 표현한 것입니다.

민하늬_ 저는 공사장을 떠올리면 친숙한 느낌이 듭니다. 우선은 건축가인 제 아버지와 그의 설계도면이 떠오르고, 제가 장난감 삼아 놀던 아버지의 모양 자, 각종 제도 샤프들, 로트링 펜, 줄자가 생각납니다. 공사장에 대한 단상들은 연쇄적으로 건축물이라는 구조에 대한 생각으로 대체됩니다. 우리는 건축물이라는 구조가 세워짐으로써 그 지반을 다시 인식하게 되고, 구조는 공간을 구성하며, 그것을 둘러싼 시각 자체를 재구성합니다. 예술작품 역시 마찬가지라고 생각됩니다.

파편들 fragments

박후정_ 쓰이고 남은 자투리 판자, 버려진 안전모, 공사장 안전 펜스, 여기저기 붙어 있던

〈자화상 혹은 누군가의 초상〉,
캔버스에 유채, 72.7×60.6cm, 2014

〈현장Tower Of Babel〉,
혼합재료, 72.7×90.9cm, 2014

〈나도 한때는 새것과
같았다〉, 혼합재료,
130.3x97.0cm,
2014

73

스티커 등 공사 현장에서 볼 법한 파편처럼 흩어져 있는 사물들을 모읍니다. 이제는 제 역할을 하지 못해 버려진, 한때는 독립적인 기성품이었던 폐품들을 작품에 도입하는 것입니다.

민하늬_하나하나가 모여 완성된 전체가 될 수 없는 파편들은 다양성으로 또는 보편과 특수의 대립으로 환원될 수 없습니다. 기억은 파편적인 이미지로서 출몰합니다. 최근 〈스틸 앨리스Still Alice〉라는 영화를 보면서 내가 나를, 나로서 기억하지 못해도 나는 여전히 나

〈SITE Installation〉, 2014

일 수 있을까에 대해 생각해봤습니다. 통상적으로 기억은 망각에 대립하는 것이라 여겨지지만, 기억의 뒷모습이 곧 망각이기 때문에 이들은 구조적으로 서로를 구성하는 관계를 가집니다. 기억뿐만 아니라 사물들 역시 파편적으로 존재하며, 각 사물에는 그 사물만이 갖는 특이성이 기입되어 있습니다. 그래서 이러한 기억의 파편들을 모으는 사람이 골동품 수집가가 아닐까 생각해봤습니다.

관계—맺기 bind-ing

박후정_폐자재들을 가져와 붙이고, 자르고, 닦고, 덧칠하며 사물들의 관계를 연결하는 행위는 제게 조형적인 미를 상기시킵니다. 흩어져 있던 파편들의 결합은 하나의 작품으로 구성되는 것입니다. 결합은 두 번째 작품에서도 이루어집니다. 〈현장Tower Of Babel〉은 고전 작품인 피터르 브뤼헐의 〈작은 바벨탑〉을 차용한 것입니다. 바벨탑 속 신을 능가하고자 했던 인간의 욕망은 탑과 함께 미완성으로 끝나버립니다. 그 이미지가 공사장과 결합되었을 때 매우 흥미로웠습니다. 노동자를 연상케 하는 코스튬을 하고 있는 〈자화상 혹은 누군가의 초상〉 역시 고전 작품을 그리는 기법을 모티브로 한 것입니다. 소위 화이트큐브에 어울릴 법한 '고전'이라는 소재와 액자식의 프레임은 완결된 형태로 전시장에서 버려진 폐품들과 "결합"하게 됩니다. 그 결합은 이질적이지 않습니다. 그것이 제 미적 사유를 단적으로 보여주고 있습니다.

민하늬_관계를 대립-구조적으로 사유하지 않기란 얼마나 어려운 일인가에 대해 늘 생각합니다. 혁명이라 불리는 구조주의, 그리고 그 이후를 살아가는 우리는 거의 모든 것을 대립적으로 사유하고, 대립 구조에 수반되는 가치 판단을 당연하게 받아들입니다. 사유하고 글을 쓰는 작업은 사물들을 다시 관계 짓는 일이며, 이것은 달리 말해 틀지어져 있는 것들을 다시 틀짓는 행위라고 할 수 있습니다. 하지만 짓기라는 행위는 너무나 자연스럽고 당연해서 망각하기 쉽고, 짓기의 망각은 대립-구조적 관계로 다시 돌아가게 만듭니다. 그래서 '관계-맺기' 또는 '틀-짓기'에 대한 사유가 요구됩니다.

민하늬_우리 둘은 작품 이미지 속에서 중심이 된다고 여겨지는 키워드들을 뽑았지만, 그 키워드들로 작품의 의미가 환원될 수 없음을 보여주고, 동시에 의미로 환원되지 못한 채 여전히 남아 있는 잔해물은 고정되어 있는 것처럼 보였던 작품의 표면적인 의미를 끊임없이 열리고 또 닫히게 만든다는 점을 말하고 싶었습니다. 한편으로 비평 행위란 작품 속에 이미 항상 들어 있었던 가능성이나 잠재성으로서의 어떤 것을 드러내는 작업이란 생각이 듭니다. 이를 통해 작품의 의미 또는 작품 자체는 해체와 구축을 반복하게 됩니다. 충실한 '다시-읽기'로서의 비평 행위는 다른 의미나 다른 사유 방식을 발생시킬 수 있다고 생각합니다.

fragments binding-inng

작품의 모든 요소가
도상적인 해석을
기다리고 있는 데
비해 회화에 개입하는
작가의 흔적,
장인적이기까지 한
테크닉이 암시하는
육체성이 모든 것을
압도해버리는 듯하다.
그리는 행위 자체의
즐거움이 고스란히
노출되기 때문에,
다른 모든 텍스트의
개입은 원천적으로
차단되고 만다.
어떤 이론적 틀로
작업을 평가하는 것이
무척 부자연스럽고
억지스럽게 느껴지는
이유는 바로
이런 점들 때문이다.

비평이 작가의 희망에 따라 작동하지 않는다는 것을
작가들 스스로 이미 잘 알고 있다. 비평가 역시 본질적으로
이미지 소비자이며 관객 입장에 설 수밖에 없는 것이다.
결국 비평은 철저히 논리적이고 이성적이어야 한다.
그것이 우리가 동시대 예술에서 미학을 필요로 하는
이유이자 예술을 학문화하여 연구하는 목적 아닐까?

강
수
미
기
획
자

어느덧 〈2015 비평 페스티벌〉 첫째 날의 마지막 섹
션이 되었습니다. 기조강연자인 클레멘스 크림멜의
발표가 오늘의 대미를 장식할 텐데, 그전에 제가 오
늘 우리의 비평 행위에 대해 짧게 리뷰하겠습니다.
쉬는 시간 동안 다른 분들하고 얘기를 해봤는데, 어
떤 청중은 이런 형식의 페스티벌이나 모임이 낯설고
감당이 안 될 정도로 진지하다고 느끼는 것 같아요.
또 다르게, 비평을 하거나 관심이 많은 이들의 경우
지금 이 분위기가 좋다, 뭔가 진지하게 질문하고 관
심사에 답하는 이런 분위기가 정말 좋다고 얘기를
하시더군요. 저는 큰 욕심을 부리지 않습니다. 많은
사람이 오고 서로를 과시하는 그런 이벤트 말고, 우
리는 오늘 비슷한 관심사를 가지고 비슷한 태도로
앉아서, 말하고 싶은 것을 말하고, 듣고 싶은 것을
들었습니다. 이 기획이 그런 자리가 되기를 기대했
고, 첫날부터 어느 정도 그 기대가 실현됐다고 생각
합니다.

토킹 픽쳐
블루스

—

커지는
목소리들

클레멘스 크륌멜
Clemens Krümmel
비평가·큐레이터

저는 송원아트센터의 전시 《토킹 픽쳐 블루스Talking Picture Blues—커지는 목소리들》(2015. 6. 12~7. 11)에 대해 이야기하고자 합니다. 이 프로젝트는 저의 개인적이고 큐레이터적인 접근에서 시작되었습니다. 우선 전시를 보지 못한 이들을 위해 전체적인 구조와 하이라이트를 보여드리려 합니다. 저는 미술비평지 *Texte zur Kunst*의 에디터이자 오랫동안 비평을 써오기도 했습니다. 지금은 주로 강연자이자 큐레이터로 활동하고 있습니다. 작가이자 번역가로서는 주로 글을 통해 역사적인 예술 형식에 대해 이야기해왔습니다. 그런데 취리히에 있는 학교에서 강의를 하면서 무언가 새로운 것을 발견하게 되었습니다. 이전에는 글로 쓰인 언어에 관심

클레멘스 크륌멜

이 있었다면, 가르치면서는 발화하는 것, 말하면서 소통하는 것에 대해 관심을 갖게 된 것입니다. 물론 제가 그때까지 발화된 언어에 대해서 무지했던 것은 아닙니다. 저는 수년 동안 동시대 미술을 다루는 기관에서 일하고 다른 기관들과도 협력해왔기 때문에, 이와 같은 발견은 말 그대로의 발견이라기보다는 '재발견'이었습니다. 이전까지는 리뷰를 작성하는 비평가로 활동해왔는데 이에 대해서 회의를 품기 시작했고, 이러한 관점이 예술 관행 전반에 대한 생각으로 확장되었던 것입니다.

이제 《토킹 픽쳐 블루스》에 대해 이야기해보겠습니다. 마치 함께 전시장을 거닐며 보는 것처럼 순서대로 사진을 보여드리고 이에 따라 코멘트를 하겠습니다. 여기 1900년대의 신문 *Le Petit Journal*을 볼 수 있습니다. 각 페이지는 틀 속에 있는데, 이는 사실 기획 의도에 '틀'이 중요한 역할을 했기 때문입니다. 틀 안에서 살아나는 역동성을 보고 싶었고, 전시 전체에 그런 흔적들이 드러나 있습니다. 저는 예전부터 이런 유의 인쇄물에 관심이 많았습니다. 이러한 인쇄물들은 대량생산되어 대중에게 배포되었습니다. 자세히 살펴보면 장면들이 아주 효과적이고 생생하게 드러나는 것을 알 수 있습니다. 이는 삽화가 당시 획기적 발견이었던 사진 및 영화와 경쟁하면서 더 생동감 있고 역동적으로 보이기 위한 효과들을 개발해낸 결과물로 볼 수 있습니다. 거의 모든 장면이 재앙이나 사고를 보여주고 있습니다. 당시만 해도 사진에는 이처럼 빠르게 움직이는 장면을 포착할 기술이 장착되지 못했습니다. 따라서 이와 같은 그림을 통해 급작스러운 전개들을 추상적으로 표현하는

것이 오히려 효과적이었습니다. 당시 카메라가 해내지 못했던 일은 바로 운동성과 잔인함을 드러내는 것이었는데, 그림은 오히려 먼지 없이 깨끗하면서도 완전히 파괴되어버린 건물과 같은 것으로 장면을 묘사하는 일이 가능했던 것입니다.

제목인 《토킹 픽쳐 블루스》는 특정 상황 속에서 나올 수 있는 감각들을 어떤 장소나 사회에서 살려내려고 한 기획 의도를 담은 것입니다. '블루스'는 어떤 시대적인, 장소적인 문화에서부터 직접 전파되는 것이기보다는 실제적으로 전달하기 어려운 부분을 지칭하고자 한 것이었습니다. 이러한 맥락에서 영화의 역사에 대한 관심도 기획의 중요한 부분이었습니다. 영화의 역사와 변화에 공간을 마련해주고, 우리는 직접 경험할 수 없었던 시대들을 옆에 배치하고 병치시킴으로써 서로가 서로를 가리키고 설명하는 방식으로 공간을 구성하고자 했습니다.

여기 제시되고 있는 벽면은 평범한 벽처럼 보이지만 이 전시의 주인공입니다. 전시의 전체적인 기획이 바로 이 벽면에서부터 나왔다고 볼 수 있었습니다. 이 공간을 통해서 이야기하고 싶었던 것은 바로 '간극'입니다. 이미지와 텍스트, 그리고 사실과 해석 사이의 간극. 그 사이에서 나올 수 있는 해석들에 대한 이야기를 해보고 싶었습니다. 이 벽의 중요한 이미지는 양옆에 있습니다. 이 이미지들은 일러스트를 확대한 것입니다. 왼쪽은 자고 있는 사람의 모습이고, 오른쪽은 이제 방금 깨어난 사람의 모습입니다. 왼쪽의 일러스트는 유명한 만화가의 연작에서 나온 것입니다. 지금 잠에서 깨어난 아이는, 이제 막 모더니즘의 환영을 보게 되고 그로 인해 눈이 멀어버린 것을 보여주고 있습니다. 이 인물이 자는 동안 꾼 악몽은 모더니즘 건축에 대한 상상적·내적 이미지로 가득합니다. 이 악몽으로부터 깨어나면서 침대에서 굴러떨어지는 장면으로 만화가 끝나는 것이 이 연작의 특징이죠.

전시 벽면의 위를 보면 유명한 미국 코미디언인 막스 형제들

Marx brothers 을 볼 수 있습니다. 1930~1940년대의 천재적인 코미디언들이었는데, 여기에 제시된 인물은 하포Harpo입니다. 하포는 형제들 중에서 절대로 말을 하지 않았던 사람입니다. 대신 주로 클랙슨의 빵빵 소리 같은 것을 통해 소통했는데, 그가 바로 이 전시를 기획하는 데 모델이 되었던 인물입니다. 제가 그를 모델로 삼았던 이유는 단지 그가 유명한 코미디언이었기 때문이 아니라 그로부터 어떤 중요한 것을 배웠기 때문입니다. 그것은 구어든 문어든 어떤 종류의 지적인 소통, 즉 언어로써 이루어진 소통이 어떤 점에서는 사운드나 퍼포먼스를 통한 직관적 소통에 비해 열등할 수도 있다는 통찰이었습니다. 사람들은 하포가 하프를 연주하기 때문에 하포라고 불렸다고 생각합니다. 하지만 사실 이 이름은 침묵의 정령이었던 하르포크라테스를 따른 것입니다. 이제 디테일로 들어가보려 합니다. 이 벽면에는 돋보기가 있고 가로로 길게 이어진 만화가 나열되어 있습니다. 자세히 보기가 쉽지 않고 볼 의욕이 떨어질 만큼 작은 네모 틀의 연속입니다. 모든 인물은 작고 동일한 점으로 구현되어 있으며 이 때문에 캐릭터의 특징이나 차이를 전혀 알아볼 수 없습니다. 그럼에도 불구하고 그런 작은 점들을 가지고 만들어낸 것은 여섯 세대나 걸쳐서 이어진 가정사입니다. 이렇게 단순하지만 많은 이야기를 할 수 있다는 것 자체가 이미지의 내적 힘에 대한 증거입니다. 추상적이고 비어 있는 것같이 보이는 표현이라도 이런 이야기를 전개할 수 있는 힘이 있다는 것입니다. 때문에 이는 어떤 측면에서는 전시나 작품들이 무언가를 풍자하는 것으로 볼 수 있습니다. 역사적인 맥락에 대한 풍자이기도 하지만, 우리가 시각에 대해 가진 관념에 도전하는 것이라고 볼 수도 있습니다. 무언가 있는 것도 같지만 사실은 아무것도 아닌 점들로 되어 있기 때문에 현실적인 재현의 개념에 대한 조롱으로 생각해볼 여지도 있습니다. 이처럼 이 작품의 단순한 표현은 매우 피상적일 위험이 있지만 오히려 굉장히 깊이 생각하게 하는 잠재력을 지니고 있습니다.

1499년 폴로나의 작품을 보겠습니다. 이 작품의 제목은 안타깝게도 제가 발음할 수 없는 언어로 되어 있습니다. 이 소설에는 에로틱한 이야기가 담겨 있는데 로마의 역사를 바탕으로 하고 있습니다. 시대적 배경은 중세에서 르네상스로 넘어가는 때입니다. 고전적인 건축의 원칙들을 이야기하면서 그것이 사적인 이야기로 넘어가는 지점들이 보입니다. 이 작품이 역사적인 이유는 인쇄술이 발전하고 책의 레이아웃이 만들어지던 당시의 초창기 모습을 볼 수 있기 때문입니다.

〈캘리포니아의 거대한 움직이는 거울Grand Moving Mirror of California〉은 전시의 전체적인 흐름상 매우 중요한 작품입니다. LA에 있었던 것을 베를린을 거쳐 서울로 가지고 온 것으로, 원래보다 더 작게 만든 모델입니다. 이 작품은 영화 이전의 역사를 다룬 기관인 벨라스라바사이 파노라마(LA 소재)에서 제작된 것입니다. 영화 이전 역사 속에 있던 것을 그대로 재건축해낸 이 작품의 한 부분인 두루마리도 예전 것과 똑같이 만들어놓은 것입니다. 이 작품은 19세기 중반 움직이는 이미지들을 두루마리에 그리고 돌려서 움직이며, 옆에 있는 낭독자가 설명을 해주는 전前 영화적 매체를 재구성한 것입니다. 이러한 매체는 모던아트 역사의 초창기에 해당되는 작품이고, 예술과 저널리즘의 경계가 뚜렷하지 않았을 때의 것입니다. 이를 재구성할 때, 본래 모습과 마찬가지로 낭독자가 함께 합니다. 6월 둘째 주에 서울에서 퍼포먼스를 했는데, 통역가를 대동해 이 박스 뒤에 사람들이 들어가서 북, 장구 등으로 소리를 냈습니다. 이 두루마리에 그려진 주제는 역사적인 이야기를 골조로 하여 상징적, 정치적 층위를 다룬 것이었습니다. 이 작품은 멕시코에서 온 이민자들에게 어떠한 영향을 끼치려는 의도를 담고 있었습니다. 이처럼 캘리포니아에서 있었던 실화, 즉 멕시코의 이민자로부터 영향을 받았던 지역의 이야기를 구현할 때, 쇼맨의 역할이 중요했습니다. 쇼맨은 내용을 소통시키는 한편 이를 과장과 거짓말로 더 드라마틱하게 만들어서 선보였습니다(이 책에 실린 킴킴갤러리의 퍼포먼스 참조).

이미연 작가의 작품을 함께 보려 합니다. 제 전시를 초대해주었던 김나영 작가와 그레고리 마스에게 이 전시와 관련된 주제로 작업하는 한국의 아티스트가 있느냐고 물었을 때 세 명을 추천받았는데, 그중 한 명입니다. 세 작가 모두 각각 설명해야 할 만큼 작업이 훌륭하지만, 요약해서 이야기하자면 공간이나 이미지 사용에 있어 매우 흥미로운 지점이 많았습니다.

아래층의 전시장으로 내려가면 가운데에 반구 모양으로 설치된 작품을 볼 수 있습니다. 거기서 왼쪽을 보면 안드레아스 시크만Andreas Siekmann이 컴퓨터를 이용해서 만든 이미지들을 볼 수 있습니다. 마이크로소프트 워드 프로그램의 페인트 기능으로 만들어낸 작품들입니다. 역사적 맥락들을 병치시키면서 제외되는 것, 소외되는 것, 고립되는 영역에 대해 이야기하는 내용입니다. 각 작품은 100장이 훨씬 넘는 층위가 있기 때문에 구현하기 매우 어려웠을 것입니다. 제가 이 작가와 인터뷰한 내용을 참고하면 더 잘 이해할 수 있을 것입니다. 복잡한 장치를 통해서 정치적이고 역사적인 맥락들을 가져와 동시대적인 작업을 할 수 있기 때문에 주목할 만한 작가라고 생각합니다.

다음은 로마나 슈말리시Romana Schmalisch의 〈모바일 시네마Mobile Cinema〉입니다. 슈말리시는 여행하면서 영화를 만들고 상영하기도 했던 한 러시아 아방가르드 영화감독으로부터 영감을 받았습니다. 그때 이 감독이 보여주었던 영화 중 하나는 모스크바의 미래를 예시하는 작품이었다고 합니다. 슈말리시는 러시아 작가가 했던 것처럼 유럽을 돌아다니며 자신의 작품이나 역사적으로 존재했던 다른 영화, 혹은 다른 작가들의 작품을 반구 스크린으로 상영합니다.

모리츠 페어Moritz Fehr는 3D 이미지로 작업을 하는 작가입니다. 직접적인 이미지를 보여준다기보다는 상징적 의미가 담긴 이미지를 생산해냅니다. 어떤 구체적인 이미지를 보여주면 좋겠지만 그가 사운드 아티스트이고, 작품들이 소리에 베이스를 두고 있기 때문에 그러기에는 어려움이 있습니다.

이 작품의 기반이 되는 것은 캘리포니아의 모하비 사막입니다. 사막이라고 해서 단지 정지된 상태의 배경 역할을 하는 게 아니라 전기에 의해 황폐화된 모습을 보여줍니다.

제가 이 전시에서 의도했던 바는 동시대적인 프레이밍 기법과 함께 그것에 들어가 있는 문화적 패러다임들에 주목하는 것이었습니다. 여기에는 고도로 발전된 기술들이 의미를 창출해내고 있는데, 위에는 스토리텔링을 하는 기구들이 있고, 그것이 곧 문화적 패러다임과 함께 구현되는 것을 보실 수 있습니다. 마지막으로 설명하기 다소 어려운 작품에 대해 말해보려 합니다. 우선 영상의 일부를 보여드리겠습니다.

꽤 오래된 작품임에도 불구하고 이 작품을 보여드리는 이유는 이것이 추상화에 대해서 어떻게 언어적으로 사유할 수 있는지에 대한 1980년대의 관점을 반영하고 있기 때문입니다. 이 영상의 강연자는 멋있는 영국 억양의 소유자인 한 남성입니다. 머리 스타일까지 포함해서 전형적인 영국계 미술사가로 보입니다. 그런데 발터 벤야민이라는 이름이 붙어 있습니다. 1년 반 전에 이 작품을 베를린에서 보여주었을 때 꽤 많은 사람이 굉장히 화가 난 반응을 보였습니다. 하지만 저는 이 작품이 발터 벤야민이라는 이름을 함부로 사용했다고 보지 않습니다. 오히려 저는 벤야민에게 줄 수 있는 가장 큰 존경의 표시라고 생각합니다. 저는 이 작품이 발터 벤야민의 견해들을 동시대화하여 그가 예술의 존재와 해석에 대해 어떤 관점을 지니고 있었는가를 보여준 것이라 생각합니다. 이 작품에는 물론 긴 배경이 있습니다. 화면 속 사람은 당연히 발터 벤야민이 아니며, 이 영상을 제작한 작가도 아닙니다. 그는 발터 벤야민의 아바타, 페르소나, 혹은 가면에 해당되는 사람이라고 볼 수 있습니다. 저는 이런 작업이 동시대 예술에서 할 수 있는 가장 미친 짓까지는 아니라고 봅니다. 배후에는 당연히 어떤 인물이 존재합니다. 배후의 주인공은 익명으로 남고자 하는 사람입니다. 그는 계속해서 익명으로 머물고자 했지만, 비밀이라는 것을 전혀 견딜 수 없어 하는 일부 사람들이 결국 그를 발견해냈습니다. 이 작업에서 벤야민은 피카소와 세잔, 몬드리안의 실제 작품과 복제품이

어떻게 다른지를 이야기합니다. 1960년대에서 1990년대까지 몬드리안의 작품을 이야기하는 점이 흥미로운데, 몬드리안이 그때쯤엔 살아 있지 않았기 때문이겠죠. 또한 이 작품에는 관객에게 수사적인 질문을 던진다든가 하는 또 다른 추상화 작업의 층위가 있습니다. 예컨대 사람의 흔적 없이 순수해 보여야 하는 그림을 복제하는 것이 가능한가의 질문을 던지는 것입니다. 시간상 전부를 설명할 수는 없지만, 이 작품의 아티스트가 배후에서 작업하고 있는 미술관이 미국에 있습니다. 모더니즘이나 포스트모더니즘의 전용과 복제에 대해서 관심이 있는 이라면 찾아갈 수 있을 겁니다.

통번역 유지원

Talking Picture Blues

—

Voices Rising

Clemens Krümmel critic · curator

On this occasion, I would like to talk about the ongoing exhibition in Songwon Art Center, "Talking Picture Blues," This projected took off from my personal as well as curatorial point of view. I would like to first give thanks to Nayoung Gim and Gregory Maass of Kim Kim Gallery for making this exhibition possible.

Assuming that the audience hasn't yet gotten the chance to go see it, I'm going to present to you the overall structure of the exhibition with some of its highlights. I have worked for a long time as an editor for an art criticism journal—Texte zur Kunst—and also worked as an art critic. Now, I am more of a lecturer and curator. As a writer and a translator, I had talked about historical art forms mostly via writings. However, I have discovered something new as I started teaching at a school in Zurich. Prior to this position, my main interest was in written form of language yet it has shifted to spoken language, or communication by means of talking. Of course, it wasn't like I had been ignorant of spoken language up to that point. I had been working with institutions that deal with contemporary art and cooperating constantly with other institutions as well for many years, so this kind of discovery was not in itself a discovery, yet a 're-discovery,' I had been, to that point, a critic mainly writing reviews, then I started having second thoughts about it. And this had eventually led the way to a perspective on the art practice in general.

Now, I'd like to talk about "Talking Picture Blues". I'm going to go through these slides as if we're viewing the exhibition together, then I'll add comments about it on the way. Here, we see the pages of "Le Petit Journal," Each page is within a frame and this has to do with the intention behind this exhibition in which "frames" play a significant role. I was hoping to witness the dynamics coming alive within the frame so this will come up throughout the exhibition here and there. I've always been interested in

these kinds of printed pages. These were mass produced and distributed to the public. When you see it up close, you'll find how the scenes are demonstrated so effectively and vividly. This may have been the result of the competition between illustration and photography/cinema of that time when the former had to fight for its place by developing effects to make a scene more alive and dynamic than the latter. Almost all the scenes here are portraying a disaster or an accident of some sort. Back then, photography wasn't equipped with the technological skills to capture fast moving scenes. Thus, depicting a sudden turn of event could be better realized in abstract with illustration. What the camera was not capable of back then was displaying the mobility and cruelty. Yet in illustration, it was possible to depict a scene with a completely destroyed building with no dust around at all.

The title "Talking Picture Blues" demonstrates the direction of the exhibition to bring to life the senses from a certain situations to another place or society. There are things that do not spread around from a culture of a certain era or place but instead are difficult to deliver what it is actually; this is what I meant be "blues". In this context, my interest in history of cinema had been a significant part of the process in bringing this exhibition together. So the exhibition site itself is constructed in a way that it would give space to the history and transition of cinema, arrange and juxtaposition the eras which we could not experience on our own to have them indicate and explain one another.

This wall we see now is a plain wall, yet it is the center piece for this exhibition. The overall concept of the exhibition could as well be said to have come up from this very wall. What I wanted to say through this space is the 'gap,' The gap between image and text, fact and interpretation. I wanted to talk about the interpretations possible between them. A couple of primary images are on both sides of this wall. These images are enlarged illustrations. On the left is a sleeping person, and on the right is a person who just woke up. The image from the left side is from a series of a popular cartoon. The boy that just woke up portrays how he is blinded by the phantasm of modernism. This character has had a nightmare in his sleep and in his dreams, he sees internal images of from imagination of modern architecture. This series of comics is characteristic in its ending; waking up from this nightmare and falling off from the bed.

On the upper side of the wall, there you see the famous comedians, Marx Brothers. They were genius comedians of the 1930-40s and this figure here is Harpo Marx. He was the one, among the brothers, who never spoke. Instead of speaking, he would make noises such as honking of a car to communicate and he was the model behind this exhibition. The reason why I consider him to be the model is not only because he was a famous comedian but because I learned a very important lesson from him. It was the insight that whether it is spoken or written language, all sorts of intellectual communication, or communication via language may perhaps be inferior to a more instinctive language via sound or performance. People think that he was called 'Harpo' because he played the harp. However, the fact of the matter is that his name was derived from the god of silence, Harpocrates.

Now, let's go more into the details. On this side of the wall, there is the magnifying glass and a very long strip of comics that continue for quite a length. It consists of little squares that go on and on, so small that it's really hard and discouraging

to take the time to see it. All the characters are realized in small and uniform dots and because of this, characteristics or differences among the personages are completely unrecognizable. Nevertheless, the story that is built up with these dots is a family saga of six generations. The possibility itself of a story not so complicated yet this long is the proof of the inner power of image. Expressions that seem to be abstract and hollow have a power to unfold a story. This is why in a certain aspect, exhibitions or works could make a joke about something. It is a joke on the historical context, yet it is also a joke on the concept we have of the visual. This work consists of dots that seem to be there, yet is not exactly anything. So this could also be thought of as a joke on the idea of realistic representation. Although there is a risk that this kind of simple expression might merely be very superficial. On the other hand, there is a potential to ponder upon it.

This work is by polona in 1499. This work is in a language I'm afraid I cannot pronounce. The novel has an erotic story in it and it is based on the roman history. The historical background is the period of transition from the medieval to the renaissance. There are parts where it deals with the principles of classical architecture, then it moves on to private stories. Since it demonstrates the early stages of printing techniques and layout of a book, this is a historical work.

This work, Grand Moving Mirror of California is a very important work considering the overall flow of the exhibition. This work is originally based in LA yet it has travelled to Berlin and Seoul as well. initially, it was produced in Velaslavasay Panorama in LA which is an institution dedicated to pre-cinematic history. The scroll, as part of this work, is a reconstruction of something from the history of pre-cinematic era and was reproduced as a replica of the original. This work is a reconstitution of a pre-cinematic medium that includes a scroll with moving images of the mid-19th century and a narrator that explains what happens. This medium is a work from the early history of modern art, where the boundary between art and journalism had still been somewhat unclear. In the process of reconstituting it, a narrator is with the apparatus as was the case for the original performance. Last week, there was a performance in Seoul and at that time we had a translator and a group of people behind the box making sounds with drums and janggu. The theme drawn in the scroll was framed mainly of a historical story and had symbolic and political layers. In this work, there somehow had been intention to affect the immigrants from Mexico. When it came down to realizing a local story affected by the Mexican immigrants, which is the real story that took its place in California, the role of the showman was crucial. The showman would on one hand deliver the story yet on the other hand make it more dramatic by exaggerating it and adding lies. Now, here we see the works of Lee Miyeon. She is one of the three artists recommended by Nayoung Gim and Gregory Maass when I asked them if there were pertinent Korean artists. Three artists I've mentioned are all great and they all need to be dealt with separately but to put it briefly, her works embody many interesting points when it comes to using space and images. When we get downstairs, we see an installation work in a demi-sphere shape. And on the left from that point, are images made from computer by Andreas Siekmann. These works are made by Microsoft Word program's paint function. It attempts to talk about the excluded, marginalized, and isolated by juxtaposing it with

historical context. This must have been very difficult to realize since it is made up of more than a hundred or so layers. You'll get to understand his work better when you see the interview I did with him. I believe he is an artist to take notice because he is the kind of artist who can come up with contemporary works that take in political and historical context with intricate devices.

Next is Romana Schmalisch's "Mobile Cinema". Schmalisch was inspired by a Russian avant-garde film director who used to travel, produce and show films. One of the films this director showed was a work portraying the future of Moscow. Schmalisch, as did the Russian artist, traveled around Europe screening her own work and historical ones, or films of other artists in her demi-sphere screen.

This work is by Moritz Fehr, who works with 3D image. This artist works with images with symbolic significance rather than direct images. It would have been nice to show you exactly what kind of images there are, yet he is a sound artist and his works are based on sound so it's difficult to show you a particular image. This work is based on Mohave Desert in California. A desert doesn't simply mean a static background, but a scene where it is ruined by electricity.

What I had intended throughout this exhibition was to focus on the contemporary framing technique and the cultural paradigm that it embodies. Here, highly developed techniques produce meanings such as the story-telling apparatus as you've seen and we see how it is realized with the cultural paradigm. In conclusion, I'd like to introduce you to a rather difficult work. First, let us watch a part of a clip.

The reason why I chose to show this work even though it's been a while since it was made was because it reflected on the perspective of the 1980s on how abstract paintings could be deliberated in language. I see a typical – even including his hairstyle – British art historian. But there is Walter Benjamin's name on it. I faced a handful of people with angry reactions when I showed this a year and a half ago in Berlin. However, I don't think this work has misused the name of Walter Benjamin. Rather, I think this is the biggest tribute one could give to him. In my opinion, this is a work that demonstrates what perspective he would have had on the presence and interpretation of art by contemporizing his point of view. Of course, there is a long story behind this work. The man in the screen certainly is not Walter Benjamin nor is he the one who made the work. He is more an avatar, persona, or a mask of Walter Benjamin. I don't see this as the craziest thing ever done in contemporary art. Behind the scene lays a person, indeed. In this case, the protagonist is someone who wishes to stay anonymous. He had hoped to stay anonymous, yet a few people who couldn't stand a secret had succeeded in tracking him down. In this work, Walter Benjamin talks about the difference between Picasso, Cezanne, Mondrian's original works and its replicas. The catch here is how he talks about Mondrian's work from the 1960s to 1990s because Mondrian wasn't alive at that point. Also, there's another layer of abstraction to it as he asks rhetorical questions to the audience. For example, he asks if it is possible to reproduce a painting that is supposed to be pure with no personal trace. Due to limited time I cannot explain everything in this session, but the artist behind this work is in the U.S. If you're interested in appropriation and reproduction of modernism or postmodernism, you'll be able to visit him one day.

2부

현실 속
미술
창작과
비평

창작과 비평의 경계에서

━━━

이상과 현실에서 유영하는 작가라는 존재

━━━

'질문-즉답'의 완결된 메시지가 밀막는 작품의 생동력

━━━

상실감과 실망이 일으킨 작품세계의 전환

━━━

중립과 관조의 시선으로 포착해낸 사물들의 이야기-우리는 왜 사진에 끌리는가

━━━

전통과 현대의 총체성 모색은 과연 성공할 것인가

━━━

나는 왜 그리고, 쓰는가-우리 삶이 정체성을 구성하는 방식에 대하여

━━━

낮은 목소리로 드러내는 사회의 치부

강
수
미

기
획
자

여러분 안녕하세요.

어제 여기서 함께했던 분들의 얼굴도 보이고 또 오늘 처음 오신 분들도 있군요.

저한테 주어진 시간이 20분인데요, 이 시간은 제가 프로그램을 짤 때부터 중요하게 생각한 '짧은 20분'입니다. 이 시간은 사실 전날 있었던 행사에 대한 리뷰 시간으로 정해져 있습니다. 여기서 먼저 강조하고 싶은 것은 이 리뷰가 전날 비평 페스티벌에서 작품과 비평을 발표한 이들에 대한 평가나 테스트 결과 같은 것이 전혀 아니라는 사실입니다.

어제 주제가 '말과 예술'이었잖습니까. 그 주제 안에서 우리는 말의 역능은 물론 한계에 대해서도 고민할 수 있었습니다. 바로 그런 말의 한계 때문에 어제 여러분의 활동을 리뷰하기가 조심스럽긴 합니다. 특히나 비평가로서 기성세대에 속하고 이 행사를 총괄 기획했기 때문에, 잘못하면 작가나 평론가를 마치 대중매체의 오디션 프로그램에서처럼 평가하고 수준 차를 따지는 것처럼 비칠 수 있기에 꽤 조심스럽습니다. 어제도 제가 이런 얘기를 했던 게 기억납니다. 우리는 지금 이 현장에 비평을 중심으로 모인 작은 임의의 공동체입니다. 비평이라는, 실체를 규정하기 힘들고 불안정하지만 우리가 현재 그것을 공통의 관심사로 삼아 네트워킹하고 있는 공동체라고 생각합니다. 그래서 여러분이 제가 이제부터 하는 리뷰에 대해 말의 한계와 더불어 언어의 조직과 결을 가늠하며 들어주시면 좋을 것 같습니다.

우선 어제 우리 프로그램은 기조 발화로서 키노트 스피커 두 명이 있었습니다. 그리고 여섯 명의 작가, 여섯 명의 비평가 팀을 이뤄서 작품을 보여주고 비평하는 자리를 마련했습니다. 크게 보면 두 그룹이 되는데요, 한 그룹은 자신이 가진 전문적 활동 역량을 바탕으로 이 비평 페스티벌에서 하고 싶은 얘기를 하는 것이었습니다. 다른 그룹의 여섯 팀은 작가와 비평가가 협업해서 15분이

라는 상당히 짧고 긴장된 시간 안에 작품을 발표하고 그에 대한 비평을 실행하는 것이었고요. 이 때 비평가에게는 작가의 창작이, 작가에게는 비평가의 비평이 서로에게 비평 대상이었겠죠.

첫 번째 키노트 스피커는 황두진 건축가였습니다. 이분이 '자의성과 당위성'이라는 주제로 30분 정도 강연을 해주셨어요. 요컨대 건축 영역과 순수예술 영역 간의 기본적인 차이들, 순수예술에 허용되어 있는 '자의성'과 건축 영역에서 태생적으로 잠재된 '당위성' 간의 분리와 교차를 실무와 이론을 두루 살펴가며 논의해주셨습니다. 그 두 가지 속성이 실제로 건축과 순수예술 양자에서 많이 섞이는 추세이고, 현재는 기존의 엄격한 구분보다는 서로에 대한 지향성을 실험하며 진행되는 상황으로 이해 가능하다는 취지의 말씀을 하셨죠. 그 얘기를 들으면서 굉장히 흥미롭다고 느꼈던 점은, 지금 현대미술의 방향 또한 그렇게 파악할 수 있다는 겁니다. 더 이상 파인아트fine art의 '순수fine'를 주장하지 않고, 사회 속에서 정치·경제·사회적인 역할을 가진 미술을 긍정할 뿐만 아니라 그것의 구체적인 모델들을 타진하고 있는 게 오늘날 미술계의 모습입니다. 작가들의 활동이 그와 같고, 비평가들이 그에 대한 구체적이고 합목적적 타당성을 찾아내려고 부단히 다양한 개념 및 논리를 제시하고 있다는 점을 근거로 현대미술이 과거 어느 때보다 창작에서 당위성을 의식하고 있다면, 건축가들은 퍼블릭 사이트public site에서 공적인 액션을 취하면서도 건축가 개인의 예술성을 어떻게 실현시킬 것인가에 점점 더 큰 관심을 기울이고 있습니다. 저는 그 지점에서 두 분야가 만난다는 인식을 넘어, 바로 그 같은 현상들이 동시대적인 것contemporaneity이라는 깨달음이 필요하다는 생각을 했습니다. 이렇게 동시대에 대한 분석의 한 계기를 제공했다는 점에서 황두진 건축가의 기조 발제가 아주 흥미로웠습니다.

다음으로 독일 베를린을 기반으로 활동하고 있는 큐레이터이자 편집자 클레멘스 크림멜의 강연이 있었습니다. 그의 발표에서 주목할 점은 동시대의 예술 창작 행위가 촉각적이고 수행적인 특성을 강조하는 식으로 진행되고 있고, 이 비평 페스티벌이 바로 그 점을 비평으로써 실험하고자 하는데, 크림멜이 저와 약속한 것도 아닌데 여기서 그와 같은 강연을 실행했다는 사실입니다. 그러니까 실제로 전시장에 가지 않은 사람들도 크림멜의 발표를 통해서 기획전 〈토킹 픽쳐 블루스(커지는 목소리들)Talking Picture Blues(Voices Rising)〉가 열리고 있는 송원아트스페이스에 진입한 것 같은 경험부터 시작해 마치 개별 작품들을 마주하고 있는 것처럼, 보면서 계속 어떤 인식적인 자극을 받으며 강연을 들을 수 있었던 것이죠. 물론 이때 경험은 크림멜의 시각이 결정적인 영향력을 행사하고 그의 비평이 강하게 개입한 간접경험이긴 하지만 우리는 그의 목소리와 움직임을 통해 전시의 비가시적 측면을 떠올릴 수 있었습니다.

어제 저녁 식사 자리에서 크림멜에게 감사 인사를 하면서 했던 말을 여기에 옮기겠습니다. '나는 이 행사를 통해 비평이 어떻게 수행성을 획득할 것인가, 어떻게 말하기와 글쓰기가 미학 및 예술

이론에 고정되지 않고 다양한 수행성을 발명해나
갈 것인가를 실험하고 있다. 그것이 현재 내게 중
요한 연구 과제인데, 크뢰멜의 강연은 그에 대한
실증적 사례를 보여준 것 같아서 정말 감사하다.
비평을 어떤 방법론으로 실행할 것인가가 비평가
나 큐레이터, 나아가 미술 전문가들이 머리에 이
고 있는 가장 어려운 과제 중 하나라고 친다면,
그 과제를 각자의 감각과 인식을 통해 해결하고
발전시킬 수 있을 것이다. 그럴 경우 미술계는 많
은 방법론과 풍성한 미학적 경험의 갈래들을 보
유하게 될 것이다. 그런 면에서 크뢰멜은 특정한
모델을 보여주었다.'
이제 제가 가슴 두근거리며 기다렸던 섹션의 리
뷰로 넘어가겠습니다. 어제 여섯 작가와 여섯 비
평가가 팀을 이뤄 비평을 했었죠. 사실 저는 우리
가 사전에 약속한 것도 아니고, 주최 측으로 나서
서 참여자들에게 특정한 방향의 작품 발표와 비
평을 주문한 것도 아닌데 여섯 팀이 각자의 색깔
을 분명히 보여주는 비평 퍼포먼스를 펼친 데 대
해 좀 놀랐습니다. 동시에 여러분의 발표와 비평
이 미술계에서 실제로 행해지는 일들의 축소판으
로 비춰졌다는 얘기도 해야겠습니다. 여기서 축
소판이라고 한 건, 어제 여섯 작가와 비평가가 기
성 미술계를 답습하거나 모방했다는 뜻이 아닙니
다. 여기서 잠깐, 여러분 제가 언어에 집착하고 있
는 게 보이시죠? '어떻게 하면 제가 가진 생각을
명확하게 그리고 어떤 오해나 잡음 없이 전달할
수 있을까', 그게 제가 글을 쓸 때도, 말을 할 때도
의식하게 되는 최대 고민사입니다. 사실 이 부분

에서 여러분에게 강조하고 싶은 건, 어제 했던 분
들이 경력이 짧고 아직 무명이며 특히나 활동이
많지 않았기 때문에, 마치 제가 그분들의 수준을
평가하는 것처럼 들리지 않았으면 하는 것입니다.
그런 지점에서, '미술계의 축소판'이라 한 것도 다
른 의미가 아니라, 실제로 그런 다양성과 이질성
이 공존하는 데가 미술계라는 것, 그리고 그런 이
질성이 많아질수록 좋다는 뜻입니다.
어제 못 들으신 분들도 있고 하니, 여섯 팀이 어땠
는지를 간략히 리뷰하겠습니다. 우선 첫 번째 팀
으로 윤제원 작가와 이연숙 비평가가 발표를 했
습니다. 어제 있었던 분들은 아시겠지만 분위기가
아주 험악했습니다.
그 뜻이 뭐냐면, 비평가는 비평적 관점과 비평가
로서 자신이 해야 할 기능을 한 치의 유보도 없이
했다는 것이고요. 동시에 작가는 시쳇말로 '작가
의 기질'을 가지고 자신의 창작활동 및 결과를 지
켜내느라 비평가의 판단에 쉽게 동의할 수 없고
유보할 수 없다는 맥락에서 두 분의 갈등을 볼 수
있었다는 겁니다.
제가 오늘 이연숙 비평가에게 기대하고 있는 부
분이 또한 그와 관련 있습니다. 모든 작가와 그렇
게 싸울 건지, 그렇지 않다면 어떤 식의 대화나
커뮤니케이션 방식을 전개해나갈 건지 묻고 싶습
니다. 사실 저도 비평을 한 지 16년쯤 됐는데 매
순간 작가와 그런 간장관계를 형성해온 것 같습
니다. 친한 관계, 사이좋은 관계가 아니라 얼마간
긴장과 간극이 상존하는 관계들. 그런데 그 긴장
과 간극을 어떻게 해결하는지는 작가보다 비평가

강수미 기획자

에게 달려 있는 것 같습니다. 우리가 여기서 실험하고자 하는 문제이기도 하고요. 이 자리가 비평 페스티벌이기도 하니, 이연숙씨가 더 창조적이고 적극적이기를 기대합니다.

두 번째 최제헌 작가와 이진실 비평가에서 제가 가장 주목했던 것은 '대화'였습니다. 실제로 최제헌 작가는 예술가적 재능을 발휘해서 공간을 누비면서 프레젠테이션을 했고, 그 공간을 누비는 행위가 자기 작품이라고 했는데 그것을 또 이진실 비평가가 받아주었어요. 그리고 '수다 떤다'는 표현으로 자신들의 발표를 정의했는데, 수다라는 것은 실제로 무대 혹은 글로 발표되기 전까지 작가와 비평가가 함께 하는 행위죠. 알기 위해서, 작가를 알기 위해서, 작품을 알기 위해서, 서로를 알기 위해서 말입니다. 그 작가와 작품이 지금 현재 미술의 어떤 지층, 차원, 지점에 위치해야 하는지 탐색하기 위해서 서로 주고받는 과정으로 봤습니다.

세 번째, 정인태 작가와 이인복 비평가의 시간이었습니다. 지금 정인태 작가는 여기 와 있기도 한데, 진정한 강자가 아닌가 싶습니다. 긴 얘기를 하지 않겠다고 했고, 짧게 자기 작업 이야기를 하기도 했지만, 작은 오리지널 작품을 가지고 와 작품 발표를 하면서 청중의 몰입도를 높였어요. 그 와중에 비평가를 협조자로 만들더군요. 정인태 작가의 발표가 시작되는 순간 이인복 비평가가 가서 그 작품을 받쳐 들고 있는 거예요. 더 잘 보여주기 위해서. 인지상정일 수도 있지만, 소위 권위적인 비평가는 절대 그렇게 하지 않습니다. 그 지점에서 이인복 비평가가 보여주는 태도가 참 주목할 만했어요. 비평가를 지나치게 단순화시키는 일일 수 있지만, 비평가에도 몇몇 유형이 있습니다. 예를 들어 저 같은 비평가는 못된 비평가예요. 우리끼리 하는 얘기지만요. 그런데 이인복 씨는 굉장히 좋은 비평가예요. 작가 옆에서 '어떻게 하면 도울 수 있을까'라는 생각을 본능적으로 하는 사람으로 보였고, 그래서 비평의 내용도 그런 차원에서 나왔던 것 같습니다. 이인복 비평가는 사실 아주 엄격하고 도발적인 비평을 내놓는 대신, 온건하게 정인태 작가의 작품을 설명하면서 작가의 말을 잘 반영할 수 있는 정도로 비평을 행하더라고요. 그래서 '아, 저 사람이 보여주는 작은 행동과 저 사람이 구사하는 비평적 언어는 상당히 합치하는군', 이런 생각을 했었습니다.

네 번째, 정현용 작가와 염인화 비평가에 대해 말하자면, 일단 저는 염인화 비평가를 상당히 주목했습니다. 이렇게 말해도 좋을지 모르겠는데 비평계에 엘리트가 나왔습니다. 그런데 이 엘리트가 다음 팀의 비평가들하고 공통점이 있는데 바로 '모범생적'이라는 것입니다. 이를테면 열심히 미술사, 미학, 예술사 이론을 공부해서 그 이론적 언어와 개념이 이 사람에게 비평의 말로 내재화된 거예요. 그것들을 잘 구사하면서 작품에 다가가려는 태도. 작품이 먼저 있기보다 그런 비평 언어나 학술적 개념들과 인식론이 매트릭스로 있어서 작품을 이해하거나 현상을 이해하는 데 매우 중요한 양분을 제공하는 비평가 그룹인 것입니다. 물론 이는 비평가에게 굉장히 중요한 자질이고, 준

비돼 있어야 할 자원입니다.

그런데 비평은 거기서 끝나지 않는다는 데 어려움이 있는 것 같아요. 중요한 전문어들, 전달하려고 하는 학술적인 주장이나 이론 및 논리가 현재 비평 대상이 된 그 작가의 본질이라든가 캐릭터에 다가서지 못할 때가 훨씬 많습니다. 그 점에서는 오늘 비평에 임하는 이들이 상당히 도발적으로 사고해도 좋지 않을까 하고 생각해봅니다.

제가 건너뛰어버렸는데 이미래 작가와 임나래 비평가는 어제 꽤 흥미로운 주고받기를 했어요. 이미래 작가는 현대미술에서 가장 유행하는, 물론 이때 유행이라는 게 흔하다는 뜻보다는 젊은 작가들이 새롭게 많이 시도하는 방식 중 하나라는 의미에서, '참여participation'를 지향하고 또 완전히 열린 조건에서 작업을 실행합니다. 그에 대해서 임나래 비평가 계속 질문을 던지면서 이야기를 끌어내려고 했는데, 저는 이 두 조합이 사실 현재 국내외 미술계에서 가장 일반화된 작가의 활동이자 비평가의 활동이 아닌 생각합니다.

마지막으로 박후정 작가, 민하늬 비평가 그룹이 있습니다. 이들에게서 제가 제일 주목했던 것은 언어에서 형태, 질량, 물질성이라는 것을 매우 적극화하려고 했다는 점, 그런 시도를 청중 입장에서 감지할 수 있었다는 점입니다. 예컨대 '관계'라는 주제를 추상적 단어로서의 '관계'와 그 관계를 'binding'이라는 영어 단어와 공존시키고, 그것을 또 '관계/관계'로 묶어 시각화하는 것입니다. 그런 태도, 그런 표현법에 대한 탐구들, 이런 것이 사실은 비평가가 작가와 협업하면서 누리는 창작의

즐거움이자 비평의 즐거움 아니겠습니까.

오늘 리뷰의 끝으로 어젯밤에 제가 트위터로 한 얘기를 전하겠습니다.

"모두 대단히 자극적이었어요. 흥미로웠고 쾌락적이었어요. 지적, 감각적 자극 흥건!"

이렇게 〈2015 비평 페스티벌〉 첫째 날 기조 발화 및 작가&비평가의 비평 워크숍에 대한 리뷰를 마칩니다. 저는 오늘을 더 기대합니다. 어제는 어제의 퀄리티를 갖고 있었고, 오늘은 오늘의 새로운 퀄리티가 있을 테니까요. 고맙습니다.

강수미 기획자

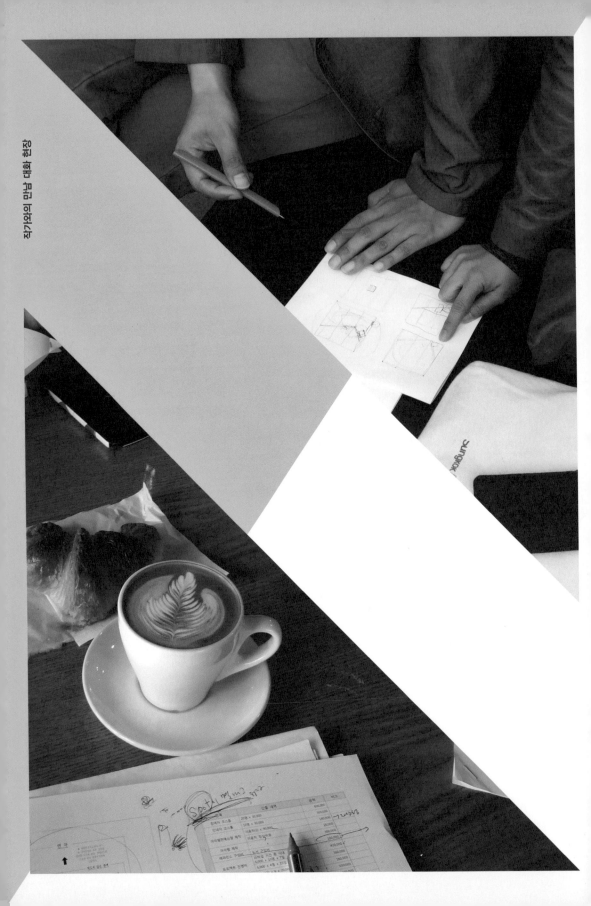

창작과
비평의
경계에서

황정인 미팅룸 편집장 / 사루비아다방 큐레이터

　　창작과 비평, 그 중간 지점에서 일하고 있는 이로서 고민 몇 가지를 나누려 합니다. 저는 '미팅룸'이라는 그룹의 편집장이자 대안공간 '사루비아다방'의 큐레이터입니다. 개인이자 그룹으로서의 경계에서 활동하면서 복합적인 생각을 많이 하게 됩니다. 그래서 동료 큐레이터들과의 한시적 공동체인 미팅룸이 어떻게 지속해왔는지, 큐레이터로서 작가를 만나고 전시를 하면서 현실 속에서 창작과 비평이 어떻게 마주치는가에 대한 경험을 공유하고자 합니다.

　　미팅룸은 2013년 동료 큐레이터들과 스터디 모임을 꾸리면서 첫발을 내딛었습니다. 알다시피 창작하는 작가처럼 기획자 역시 자기만의 공간에서 활동할 일이 많습니다. 물론 전시를 준비하게 되면 사람들 사이의 네트워크가 중요해 큐레이터는 작가와는 달리 많은 사람과 소통할 필요가 있습니다. 그렇더라도 기획자, 특히 독립 기획자라면 작가처럼 자기만의 섬 안에서 고민하고 해결해야 할 일이 잦습니다. 또 전시는 결과물만큼이나 과정이 중요합니다. 그런 점에서 미팅룸은 기획자들이 전시를 열기 위해 거쳐야 하는 과정들, 리서치, 기획 방향 등 다양한 지적 활동을 가시화하여 큐레이터끼리 공유하는 방법을 고민하면서 생겨났습니다. 2013년 3월 오픈에 앞서 2년간 여러 가지를 준비했습니다. 처음에는 글을 쓰고 모으는 방식에서 카테고리

를 나누고, 카테고리별로 동료들과 역할을 분담해 진행하기 시작해 지금의 형태를 갖추게 되었습니다.

'왜 미팅룸인가?'라는 질문을 종종 받습니다. 전시 기획 현장에서 일하다보면 그 중심엔 항상 사람과의 만남이 있습니다. 작가와의 만남, 기획자와의 만남 등등 다른 사람의 생각이 제 생각과 맞닿는 부분에서, 그리고 그런 만남이 일어나는 현장에서 다양한 일이 벌어지더군요. 그래서 '만남'과 '현장'을 고려한 의미에서 미팅룸이라고 지었던 것입니다. 즉, 새로운 아이디어가 연결되고, 생성되는 현장이자, 사람들 사이의 만남을 통해 건강한 비평이 자리할 수 있는 곳이라는 뜻이죠.

미팅룸의 활동은 '독립적으로 머물면서' '함께 생각하고' '서로 협력하며 활동한다'는 모토 아래 이뤄집니다. 큐레이터, 아키비스트, 컨서버터들이 참여하는데, 모두 각자 자기 일을 하면서 '따로, 또 같이' 미팅룸의 주요 활동을 함께해나가고 있습니다. 또한 미술계에서는 작가들의 창작활동 말고 그 밖의 범주의 것들을 함께 이야기하고 고민해야 할 지점들이 분명히 있어요. 그것을 위한 장場도 필요하죠. 미팅룸은 지식과 정보를 매개로 자발적으로 협력하자는 취지 아래 연구, 전시, 협력, 교육활동을 하고 있습니다. 여기서는 연구와 전시, 두 가지 활동에 초점을 맞춰 이야기해보겠습니다.

먼저 미팅룸의 연구활동입니다. 여러분도 이번 비평 페스티벌을 통해 작가들과 만나면서 많은 이야기를 나누었을 텐데요. 이런 부분들을 어떻게 정보화해서 공유할 수 있을까요? 미팅룸의 연구활동은 분명 창작과 비평이 발생하는 현장에서 일어나고 있지만, 실제로는 잘 드러나지 않는 것을 정리하고 분석하는 데서 시작합니다. 2013년에는 미팅룸 사이트를 오픈하고, 올해 3월에는 '인덱스룸'을 소개했으며, 올 하반기에 오픈할 '미팅 인 아시아'의 사이트를 준비 중입니다. 참고로 '미팅 인 아시아'는 아카데미 프로그램으로서, 국내외에서 활동하고 있는 또래 큐레이터와 연구자, 비평가의 이야기를 들어볼 수 있는 자리입니다.

미팅룸 웹사이트meetingroom.co.kr는 동료 큐레이터들과 함께 만든 정보

미팅룸 웹사이트(meetingroom.co.kr)

인덱스룸 웹사이트(indexroom.co.kr)

저장고입니다. 작가들을 위한 데이터베이스 사이트는 다양한 형태로 존재하지만, 기획자와 연구자들을 위한 사이트가 부재한다는 문제의식에서 출발한 것입니다. 전문 분야에 대한 궁금증을 해소하고, 기획자, 연구자가 스스로, 함께 공부하고 찾아볼 수 있는 곳이 필요했습니다.

미팅룸 웹사이트에 이어 2015년에는 미팅룸의 쌍둥이 웹사이트라고 할 수 있는 인덱스룸indexroom.co.kr을 오픈했습니다. 인덱스룸은 올해 3월 서울시립미술관에서 진행한 《미묘한 삼각관계》 전시의 리서치 파트너로 참여하는 것이 계기가 되어 만든 또 하나의 지식 정보 사이트입니다. 현재 인덱스룸에서는 한·중·일의 동시대 미술에 관하여 연구하는 이들에게 도움이 되고자 기관, 행사, 잡지, 연구센터 등에 관한 정보를 제공하고 있으며, 앞으로 영미, 유럽 권역으로 정보를 확장해나갈 예정입니다.

두 번째로 미팅룸의 전시활동에 대해 말씀드리겠습니다. 지식과 정보를 공유하는 것도 중요하지만, 기획자로서는 전시 기획을 통해 교류하는 것이 좀더 직접적인 방법일 수 있습니다. 2013년 여름 미팅룸은 대학로 예술극장 1층의 한 유휴 공간을 전시 공간(프로젝트 스페이스 Stage3×3)으로 바꾸고 이곳에 현대미술을 소개한 바 있습니다. 작가와 큐레이터가 짝을 이뤄서 1년에 여섯 차례 이 공간에서 쇼케이스 형식의 전시를 하고 있습니다. 더불어 전시에 대한 피드백이 중요하기에 외부 리뷰를 받고 있습니다. 이런 점은 특히 신진 비평가들에게 매우 의미 있는 작업일 것입니다. 전시나 작품을 비평받을 수 있는 채널을 분명히 갖춰야 하기 때문입니다. 그 부분에서 저는 미술 잡지 외에 SNS 등을 통해서도 비평의 관점을 드러낼 수 있다고 봅니다. 그런 까닭에 미팅룸이 진행하는 전시활동은 온라인으로 그에 대한 비평을 공개하는 형식으로 진행하고 있습니다. 한 명의 비평가가 1년간 이곳에서 일어나는 다양한 형식의 전시를 리뷰하고, 연말에 참여자들이 모여 그에 대한 이야기를 종합적으로 나누는 방식이죠. 하지만 이러한 리뷰 시스템을 이끌어가기에는 국내에 젊은 비평가가 희박할 만큼 드물다는 문제점이 있습니다.

이제 전시 기획 현장에서 일하는 개인으로 돌아와서 이야기해보겠습

니다. 큐레이터를 하나의 일반화된 유형으로 설명하기는 어렵습니다. 그래서 좀 달리, 제가 활동하는 물리적 공간을 살펴보는 데서 생각해보려 합니다. 프로젝트 스페이스 Stage3×3이라는 텅 빈 전시 공간으로부터 말입니다. 저한테 가장 큰 긴장을 불러일으키고 가장 많은 고민을 안겨주는 곳입니다. 공간의 성격과 물리적인 특징, 지향하는 전시 방향에 따라 매번 변화하죠. 사루비아다방은 백지 상태의 공간 안에서 작가의 생각과 그것을 표현하는 역량을 확인할 수 있는 공간이에요. 이 텅 빈 곳을 작가가 한 달 동안 고민해서 채우고, 또 다른 한 달 동안 전시를 합니다. 총 두 달간 사루비아다방은 전시를 위해 작가와 긴밀하게 논의하고, 끊임없이 충돌하고, 합의점을 도출해냅니다. 작가와 기획자 사이에 날카로운 비평적 관점이 오가는 과정이랄까요. 작가와 기획자가 전시를 통해 자기만의 비전을 보여주려 하기 때문에, 하나의 전시를 개인의 틀 안에서 흐트러짐 없이 꾸려낸다는 것은 어려운 일입니다. 왜냐하면 작가들은 항상 기획자의 생각 너머에서 새로운 것을 만들어내기 때문이죠. 그렇기에 전시 공간은 늘 창작과 비평에 관한 일깨움을 주는 곳이기도 합니다.

　큐레이터로서의 활동 대부분을 차지하는 것은 작가 작업실을 방문하는 일이 아닐까 싶습니다. 어떤 주어진 공간에서 작가가 이야기를 나누는 것보다 작가가 가장 편안하게 느끼는 공간에서 자연스럽게 이야기를 이끌어내는 점이 중요하다고 생각합니다. 전시를 바로 앞두고 만나기보다는 작업실 주변을 지나치면서 수시로 방문합니다. 최근 진행하고 있는 작업에 관한 것은 물론이고 그냥 사는 이야기도 하죠. 10년, 20년 동안 관찰자의 시선을 유지하면서 작가와의 대화를 통해 그들과 그들의 작업이 변화하는 모습을 바라보고 기록하는 것은 기획자가 얻는 가장 값진 경험일 것입니다.

　저는 비평가가 아니지만 매순간 작가들의 결정과 선택에 대해 계속 질

**대학로 예술극장 1층에 자리한
프로젝트 스페이스 Stage3x3**

예술경영지원센터 주최로 열린 국제문화교류 전문 인력 아카데미 미팅 인 아시아 진행 현장

문을 던집니다. 기획자의 언어는 굉장히 실천적인 측면에서 기대어 있습니다. 경험과 관찰, 실천을 토대로 큐레이터는 에세이를 쓰며, 이는 비평가의 평론과 조금 다른 지점에 서 있습니다.

이제 다시 그룹으로서의 활동으로 돌아와보자면, 개인으로서 진행하는 일은 대개 혼자만의 사고에 갇히기 쉽습니다. 전체를 꿰뚫지 못해 그만큼 놓치는 부분도 많아집니다. 그런데 그것이 '공동체'나 '함께'하는 일과 병행될 때 객관적으로 볼 여지가 생깁니다. 저는 제 자신이 편협한 시각에 갇혀 있거나 에너지가 부족하다고 생각되면 스스로를 어떤 상황에 제 자신을 던져놓습니다. 제가 쉽게 접할 수 없는 어떠한 상황이나, 시각예술 분야가 아닌 공연예술이나 건축 등에 관한 발화, 혹은 움직임이 일어나는 곳으로 잠시 넘어가는 것이죠. 다양한 사회 분야에서 생성된 그룹 안에서 각자 다른 시각을 지닌 사람들의 개별적인 생각을 들으면서, 가까이 혹은 멀리 거리두기를 시도하는 것입니다. 이렇듯 개인과 그룹, 둘 모두의 영역에서 활동하면서 균형을 이루는 것이 지금 제게는 가장 중요한 일입니다.

앞서 설명했듯이 최근까지 미팅룸에서는 '미팅 인 아시아'라는 아카데미 사업을 진행했습니다. 일반적인 아카데미가 소개하는 1세대 큐레이터들의 사례 발표 형식의 강의보다 지금 활발하게 활동하고 있는 또래 작가, 큐레이터들과 좀더 편안한 자리에서 이야기를 나눠보려고 마련한 행사였습니다. 미팅룸이 그랬듯이, 하나의 목적으로 모인 일시적인 공동체가 활동을 이어가다보면, 지속 가능하고 단단한 공동체로 발전하리라 생각합니다. 우리 각자가 지금의 관점으로 동시대를 충분히 보고 경험한 것을 자유롭게 표현하며, 다양한 방식으로 연대하고 교류할 수 있는 채널이 여러 곳에서 생겨났으면 하는 바람입니다.

작
업
실
의
행

〈리얼 판타지Real fantasy〉,
단채널, 00;04:00, 2014

김 시 하
작 품
×
임 나 래
비 평

임나래_제가 이미래 작가의 작품을 비평할 때는 작업의 언어, 작업을 만드는 조건들에 관해 논리적으로 탐구해보고 그것의 의미에 대해 논해보았습니다. 반면 김시하 작가의 작품에 대한 제 글은 스스로 보기에도 감상문에 가까울 만큼 그 결이 다릅니다. 왜 이런 형식의 글이 나왔을까 생각해보니, 작가와 미팅하기 전 리서치를 하면서 이미지를 봤을 때 작품을 분석하거나 이해하려는 시도에 앞서서 다가오는 지점들이 분명히 있었고, 그래서 그런 것을 비평으로 풀어내고 싶다고 생각했기에 어쩌면 감상문과 같은 글이 나왔던 것 같습니다. 이번에는 제가 써온 글을 차분히 읽어보려고 하는데요, 그에 앞서 작가가 작업에 대해 간단히 설명해주었으면 합니다.

김시하_〈리얼 판타지Real fantasy〉는 제가 2014년 겨울 타이페이 아티스트 빌리지에서 제작한 영상작품입니다. 제가 키워드로 삼고 있는 현실과

〈시각정원visual garden〉,
식물·나비·아크릴·스텐 설치,
130×70×200cm, 2014

김시하

이상의 대립, 간극 등을 이 작품이 가장 잘 드러낸다고 생각합니다. 짧은 시간에 제 작품을 몇 마디로 정의 내리기란 어려워 이에 대해서는 비평가의 말을 듣기로 하고, 저는 작업 방식이나 예술을 대하는 태도에 대해 말해보려 합니다.

여행 방식을 예로 들자면 한곳에 오랜 시간 머물면서 그 나라의 면면을 깊이 들여다보는 여행가(작가)가 있는 반면, 여러 국가를 자유롭게 유영하면서 다니는 여행자(작가)가 있을 것입니다. 저는 후자의 여행 방식을 선호하는 작가입니다. 저는 작품할 때, 다양한 방식을 활용할 뿐 아니라, 매체나 형식까지도 즉흥적으로 영향을 받아 제작하기도 합니다. 이렇듯 여러 가지를 넘나드는 가운데 '나'라는 예술가를 표현하면서, 내 내면에 복잡하게 얽혀 있는 모든 것과 관계를 맺고 탐구하면서 질문을 던집니다.

2005년에 에스파스다빈치라는 대안공간에서 개인전을 열면서 '예술가의 정원'이라는 네모 형태의 구조물을 만들었습니다. 그런데 전시 공간이 지하에 있다보니 나무로 만든 구조물의 본드 냄새와 나무 향 때문에 종일 눈이 시렸고, 마찬가지 이유로 전시장을 찾은 관객들 역시 펑펑 울 수밖에 없었어요. 옛날, 지금처럼 시각적인 자극이 없던 시절에는 화가나 조각가의 작품을 보고 충격을 받거나 기절하는 일이 종종 있었다고 합니다. 물론 나중에 코르셋 때문에 숨을 못 쉬어 그랬다는 이야기도 전해지긴 합니다. 하지만 오늘날에는 작품을 보고 눈물을 흘린다거나 쓰러질 만큼 강한 충격을 받는 일이 많지 않지요. 그런데 어쩌다 보니 제 전시장에서 작위적으로 눈물을 강요하는 흥미로운 일들이 생긴 겁니다. 그 상황을 모른 채 바깥으로 나오는 관객들만 본다면

그들이 아주 감명받은 듯한 인상을 받을 겁니다. 그때 제가 품은 의문은 두 가지인데요, 그 의문이 지금까지도 창작활동을 하게끔 하는 동인이 되고 있습니다.

그중 하나는 바로 내가 발 딛고 있는 현실과 예술로 구현하려는 이상치의 간극은 무엇일까, 그 사이에서 예술가가 추구하는 것은 무엇일까라는 질문입니다. 두 번째는 근원적으로 나라는 예술가는 무엇인가 하는 것이었습니다. 그런 질문들을 던졌을 때 저한테는 『돈키호테』 속 구절이 강하게 다가왔습니다. "이룰 수 없는 꿈을 꾸고, 이루어질 수 없는 사랑을 하고, 이길 수 없는 적과 싸움을 하고, 견딜 수 없는 고통을 견디며, 잡을 수 없는 저 하늘의 별을 잡자."

임나래_ 저는 〈리얼 판타지〉보다는 〈시각정원〉 작업의 영상을 가지고 논해보려 합니다.

김시하_ 〈시각정원〉에 대한 전시 설명을 잠깐 해볼게요. 《시각정원》은 제가 2014년 9월 문화서울역 RTO 스페이스에서 열었던 전시 제목입니다. 마크 트웨인의 겨울 정원에서 영감을 받아 작품 제목을 〈시각정원〉이라고 지었는데요, 마크 트웨인은 자기 집 마당에 굉장히 아름다운 정원을 갖고 있었다고 합니다. 그 정원에서 많은 영감을 얻었는데 겨울에는 정원을 사용할 수 없으니 집 안 서재에 이름하여 '겨울 정원'을 만들었다고 합니다. 이 겨울 정원은 살롱처럼 문학가, 예술가, 무용가, 연극배우 등 여러 사람이 모여 창작을 발표하고 교류하면서 굉장히 열정적으로 겨울을 보내는 장소가 되었습니다. 《시각정원》 역시 2010년부터 2014년까지의 제 작업을 혼합적으로 설치하면서 시각예술이라는 장르로 발

표하는 것이었기에 이름을 이렇게 붙였고, 전시 장소에서 관객들이 잠시 동안만이라도 마크 트웨인의 겨울 정원과 같은 시각적 느낌을 공유했으면 하는 바람이었습니다.

임나래_ 김시하 작가는 현실에서 쉬이 접할 수 있는, 어쩌면 그것을 떼어놓고는 우리 삶을 이야기할 수 없을 만한 사물들을 가져와 현실이 아닌 무엇을 이야기합니다. 예컨대 식탁, 그릇, 화분, 의자, 포크와 나이프, 화분, 울타리처럼 일상적인 사물들로 일종의 판타지적 상황을 만드는 식입니다. 작가의 손을 거쳐 가지런히 자기 자리에 놓인 사물들은 여전히 일상의 맥락을 상기시키지만, 그것이 내뿜는 분위기는 기이하게 정제되어 있습니다. 한 가지 상상해봤던 것이 달걀의 껍데기와 알맹이 사이, 안과 바깥 사이에서 양쪽 모두와 밀착해 있는 얇은 막이었습니다. 김시하의 작업은 현실에 겹쳐져 있는 비현실성을 끌어들이고, 현실과 가상을 오가며 모호한 경계막을 만들어냅니다. 그리고 작가 노트를 보면 이런 말이 있습니다. "이런 경계, 가상의 세계를 넘나들면서 관객이 거기에 자신을 대입해서 또 하나의 공간이 되기를 바란다." 작가는 관객이 〈시각정원〉을 거니는 경험을 함으로써 파생되는 비가시적인 영역까지도 자기 작품의 주체로 설정했다고 말하는데, 그렇다면 관객이 실제로 산책길을 거닌다는 신체적인 경험, 그것만으로 작품과 관객이 새로운 관계를 만들어낼 수 있는 것인가 하는 의문이 생깁니다. 어둑한 정원에 들어서서 작가가 가꾸어놓은 나무와 테라리움, 벤치를 거쳐 지나가면서 관객이 수행하는 일은 오히려 관찰이나 관조에 가깝지 않을까 합니다. 나무의 잎이 돋아나고 다시 줄기가 마르고, 그 사이에서 노닐던 나비가 어느 순간 생명을 잃어 온실 바닥에 떨어졌을 때 그것을 보고, 꺼내고, 다시 새로운 나비를 넣을 때, 작품이 담고 있는 그 모든 생성과 소멸의 순간은 관객의 경험에 개입해 들어가는 것이 아니라, 오롯이 작가의 몫으로 남겨진 듯합니다. 그렇기에 작가가 "작품과 관객과의 관계에서 파생되는 보이지 않는 영역"에 대해 말한다면, 이 영역을 존재할 수 있게 하는 조건들은 '작품 사이를 걷는다'는 관객의 행위, 또는 소요의 순간에 도출되는 상상, 관객의 지위가 예술의 주체로 이동하는 것 따위가 아닌 듯합니다. 저는 그런 복잡한 조건들을 내려놓고 조금은 순수하게 보고 싶습니다. 달리 말하면 가공의 세계, 인위적이기 때문에 자연세계에서는 불가능한 심미적 가능성의 세계로서 이 작품의 가능성을 보려는 것입니다.

〈시각정원〉에서처럼 사용되고 있는 사물들은 비슷하지만 제목이 다른 또 하나의 작품은 〈유토피아Utopia〉입니다. 상상으로는 무엇이든 가능합니다. 더욱이 '작가'라는 이름에 부여된 창조의 권한은 상상의 가능성을 무한대로 확장시킵니다. 그런데 아이러니하게도, 김시하 작가는 이 무한한 가능성을 구체적인 현실성의 내러티브를 묘사할 때 발동시킵니다. 이것이 저에게는 "리얼한 것이 말할 수 없는 그 무엇을 리얼하지 않은 것이 대신 말할 수도 있지 않을까? 그렇다면 비현실적인 무엇이 현실의 대체재로 기능할 수도 있다는 말인가?"라는 질문으로 이어졌습니다. 김시하의 작품이 형상화하는 세계는 전시장 바깥의 세계이면서, 동시에 그것을 대체해주기를 바라는 열망이 담긴 지금 여기의 순간이기도 합니다. 결국 이 작업들은 안과 밖이 분명하게 존재한다는 것, 리얼 판타지가 분명하게 존재한

〈유토피아Utopia〉, 혼합재료,
300x300x540cm, 2010

〈비평의 바다Criticism of sea〉,
혼합재료, 300x400x400cm, 2013

다는 것, 삶에는 그렇게 대립적이고 이질적인 것들이 어쩔 수 없이 공존한다는 것을 인식하게 합니다. 그래서 작가의 작업은 현실을 대신할 완벽한 유토피아로 인도하거나 현실 너머를 보게 만들기보다는, 오히려 현실에 덧붙여진 것들을 떼어내고 의도적으로 지워진 것들을 되살려서 현실을 더욱 또렷하게 바라보게 합니다.

또 달리 살펴보려는 작품의 제목은 공교롭게도 〈비평의 바다〉입니다. 저는 '비평'보다는 '바다'라는 단어에 주목했습니다. 앞서 말했듯이 감상문이라고도 할 수 있는 이 짧은 비평에서 가장 많이 반복해서 말했고, 작가 노트에서도 가장 자주 되풀이되었던 단어는 현실, 진실과 같은 낱말이었습니다. 그것은 이전에 작가가 말했다시피 현실, 그 안에서 현실이 아닌 것, 그리고 무엇이 진실인가에 대한 고민들, 나아가 그 단어로 유추할 수 있는 진실과 허구, 죽음과 상처, 존재와 부재 등 여타 작품들에서 너무나 자주 쓰이는 말들이 이 작품에서만큼은 대립항들을 걷어내고 보게 하는 힘을 발휘합니다.

이 작품을 두고 작가는 예술과 가치에 대한 진실이 무엇일까라는 고민에서 출발했다고 하는데, 저는 그보다는 오히려 일종의 비애감을 느꼈습니다. 작품은 진실의 문제나 가치가 무엇인가를 드러내기보다 예술가로서 작가 자신에 대한 고백처럼 느껴졌습니다. 그러므로 이 작품에서 문제되는 것은 예술가로서의 작품과 자기 자신이 아닐까 싶습니다. 작품과 작품 뒤에 숨어 있는 현실의 간극, 언제 닿을지 모르는 끝을 향해서 헤엄치는 작가의 모습이 상상됩니다. 사실 작품 전체는 다양한 모습을 하고 있는데, 다이빙 대, 그리고 아무것도 놓이지 않은 저 무無와 같은 공간을 보

면서 제가 이해할 수 없는 현실과 창작 사이에서 고민하는 작가의 모습을 상상할 수 있었습니다. 그 안에서 언제 닿을지 모르는 저 간극이 아물어지는 끝을 향해 유영하는 작가의 모습이 떠올랐습니다.

키르케고르의 문장 하나가 생각납니다. "인간이란 남에게뿐만 아니라 자기 자신에게도 수수께끼다. 그래서 나는 그런 나 자신을 연구한다." 이 말을 되새기면서 뭔가 명쾌하게 풀리지 않는 '나'라는 예술가를 구성하는 요소들, 그런 것들에 대한 고민, 그런데 그런 고민은 여전히 어떤 해답이나 한 단계 나아간 길을 보여주지는 않으며 그 사이에서 흔들림, 충돌, 그 자체를 맴돌고 있는 과정이 계속됨을 보여주고 있다는 생각이 들었습니다.

이예림
작품
×
이진실
비평

① 관념의 표피, 162.2x130.3cm, 2014
oil on canvas

② Perfume No.now, 18.5x18.5cm, 2014
Installation

③ 체험될 수 없는, 130x130cm, 2014
oil on canvas

④ 틈, 97.0x162.2cm, 2014
oil on canvas

⑤ 유일한 소유, video 00:02:18, 2014

전시 도면

이예림 _ 저는 《관념 속 몽상》이라는 타이틀로 작업을 했습니다.

> 제도화되고 획일화된 인간이 원시로 도망갔습니다. 이 인간은 '숲'이 자신을 원래의 온전함으로 받아주기를 바랍니다. 그러나 숲은 관념화된 인간을 거부합니다. 그 숲 역시 인간의 관념 속에만 존재하고 있었기 때문입니다. 이렇게 관념의 숲과 실제의 숲은 점점 멀어져만 갑니다. _작가 노트 중에서

이렇듯 인간은 도피의 공간 숲으로 숨어들었지만 그곳 역시 온전한 도피 공간이 될 수 없으며 여전히 생각의 굴레에 갇혀 있는 것을 표현해보려 했습니다. 이 전시는 세 가지 공간, 영상, 페인팅으로 이루어져 있습니다. 먼저 공간에 대해서 말하자면, 관객은 동선을 따라 공간 안에 퍼져 있는 냄새를 맡고 공간 안쪽에서 들려오는 (영상) 숨소리를 들으면서 전시장 안으로 말

려 들어가게 됩니다. 이렇게 관객은 걸어 들어와서 복도에 있는 그림을 보게 됩니다. 그리고 전시장 안쪽 공간의 설치물 하나와 그림 세 점, 그리고 마지막으로 영상을 보게 됩니다. 제가 이 전시를 통해 의도한 바는 한 공간 안에 있는 세 가지 요소가 각각 다른 작품이 아닌 하나의 작품으로 관객에게 다가가는 것이었습니다. 공간에 진입할 때 소리와 냄새가 개입하고 그림을 감상할 때도 전시장에 가득 찬 소리와 냄새가 끼어듭니다. 영상을 볼 때 역시 그림에서 본 이미지와 냄새가 섞여듭니다. 이렇게 작품들이 서로서로 개입해 하나의 작업이 되기를 의도했고, 이것을 공간 속 냄새로 묶어내려 했습니다.

도피라는 희망 없는 망상

이진실_이예림 작가의 작품을 비평하면서 진부한 걸 알지만 인용으로 시작할게요. 비평의 제목은 〈도피라는 희망 없는 망상〉입니다.

> 가장 깊은 내면에서 개인은 그가 도망가고 싶어하는 바로 그 힘과 다시 마주서게 된다. 이것이 그로 하여금 도피란 희망 없는 망상이라는 사실을 가르쳐준다.
> _테오도어 아도르노, 『계몽의 변증법』 중에서

'숲'으로의 도피

〈관념 속 몽상〉이라는 작업들을 봤을 때, '무서운(?)' 아저씨 두 분이 떠올랐다. 한 사람은 인간이 유적 존재, 사회적 존재에서 벗어날 수 없다고 표명한 카를 마르크스이고, 또 한 사람은 대중의 자발적 선택이라는 관념 자체가 문화산업이 만들어낸 이데올로기이며, 대중의 욕구 또한 거대 문화산업의 손에 의해 조작되고 만들어진다고 말한 아도르노다. 물론

작품이 이렇듯 직접적으로 거시적인 이야기를 하고 있진 않다. 그러나 이 작업의 일차적 층위에서 가장 명확하게 읽히는 메시지는 자본주의라는 기계장치 혹은 나를 규정하는 온갖 사회적 틀과 관념으로부터 우리는 아무리 벗어나고 싶어도 벗어날 수가 없다는 것이다. 이러한 메시지는 작가 노트 혹은 전시 글에서 아주 명확하게 설명된다. 작가는 "숲으로 도망친 인간은 '숲'이 자신을 온전히 받아주길 바라지만, 숲 역시 인간의 관념 속에만 존재하는 이상일 뿐이다"라고 말하고 있다. 말 그대로 이예림의 작업은 그러한 탈출 불가능한 도피자의 멜랑콜리와 감각들로 채워져 있다. 회화 세 점과 영상, 그리고 향기마저도 '숲'을 구성하는데, 이 숲은 작가(혹은 한 개인)가 투명하게, 자유롭게 숨 쉬고픈 도피처이자 은신처(더 나아가 해석하자면 '노스텔지어')이기도 하지만, 자본의 논리에서 벗어나 다른 삶의 존재를 입증하고픈 '예술'이라는 자율적 공간 그 자체이기도 하다.

이렇게 볼 때 물음은 명백하다. "이 숲은 우리가 꿈꾸는 자유로운 공간을 열어주는가?" "오늘날 우리에게 기계장치, 이데올로기적 그물망에서 벗어나는 일이란 가능한가? 또 그러한 탈출구로 예술을 상정하는 것이 정말 가능한가?" 사실 작품은 생각할 틈도 주지 않은 채 '아니'라고 답하고 있다(이 점이 좀 아쉽다). 작가가 상상력의 여지를 조금 더 주었더라면, 숲을 그린 회화 세 점(관념의 표피, 틈, 체험될 수 없는)이 저토록 생생하게 작가의 내면을 보여주지 않았다면 더 좋지 않았을까? 레디메이드 오브제 〈퍼퓸, 나우〉 또한 메시지가 아주 분명해 완결된 메시지를 주려는 작가의 구성적 노력이 오히려 작품의 참신함과 열린 생명력을 떨어뜨린다는 인상을 준다.

예속된 몸

이 작업에서 오히려 가장 주목되는 점은 '숲'이라는 도피처는 그저 이상적인 관념일 뿐인가, 아닌가 하는 존재론적 물음보다 그 숲으로 도망칠 수밖에 없는 주체의 현실이 팽팽하게 표현된다는 점이다. 아니, '표현된다'는 말보다는 '전염된다'는 말이 더 어울릴 만큼 강렬한 지점이 있다. 일단 작품에서 가장 강하게 다가오는 숲의 체험은 전시 공간을 둘러싼 커다란 회화 세 점보다 가쁜 숨소리, 뿌연 시야, 쉼 없이 닦아내야 하는 입김 서린 투명한 벽과 같이 영상에서 발산되는 감각적 이미지다. 영상 끝부분에 이르러 작가의 퍼포먼스 및 상태가 어떤 것인지 구체적으로 드러나기 전에도(이 부분 역시 굳이 드러냈어야 하는가, 지나치게 친절한 감이 있다), 전시 공간 입구부터 들리는 거친 숨소리는 마치 누군가에게 쫓기고 있는 듯도 하고, 갇힌 것 같기도 한 불안함과 억압의 대기를 내뿜는다. 강요된 태도와 억압, 벗어날 수 없는 그물망을 작가는 신체의 감각을 관객에게 전염시키는 방식으로 전환시켜 보여준다. 그러니까 강요되는 어떤 기제나 조건을 비판적으로 지시하거나 재현하는 것이 아니라, 몸의 감각, 신체와 행위에서 나타나는 힘듦, 긴장, 그리고 호흡, 숨소리, 뿌연 시야와 같은 거친 감각성들이 외부적 억압의 실체를 더 적나라하게 느끼게 해준다는 것이다. 나는 사실 몸의 견딤과 숨을 감각이라 해야 할지 행위라 해야 할지 잘 모르겠다.

예속된 몸의 감각적 표현을 통해 어떤 비판적 지점에 다가가는 듯한 방식은 이전 작업 〈의자 앉기〉에서도 일관되게 나타나는 듯하다. 의자 위에 놓인 영상 안에 다시 의자가 등장한다. 작가는 그 의자에 앉기라는 행위를 취하지만, 실물 의자와의 어떤 접촉도 없이 힘들게 앉기를 반복한다. 이 반복된 행위에서 우리는 어떤 고정된 '태도'를 강요당하며 그것을 유지해내려고 이를 악무는 한 주체를 보게 된다. 사실 의자라는 실물은 우리가 유지해야 하는 태도의 틀만 제시할 뿐 영상에서는 어떤 안정적인 지지대도, 도움도 되지 못한다. '의자 앉기'라는 작업에서 의자라는 실재, 그리고 '관념 속 몽상'에서 숲이라는 꿈꾸기의 공간은 어떤 안식도 자유로움도 보여주지 않으며, 질식할 것 같고 견디기 힘든 몸의 상태만을 더 적나라하게 대비시킬 뿐이다.

〈틈〉, 캔버스에 유채,
97.0x162.2cm, 2014

〈관념의 표피〉, 캔버스에 유채,
162.2x130.3cm, 2014 (좌)

〈체험될 수 없는〉, 캔버스에 유채,
130x130cm, 2014 (우)

〈의자 앉기〉, 비디오 설치,
00:01:38, 2014

몽상夢想, 꿈꾸기란 가능한가?

몽상, 도피, 희망만큼 젊음을 대변할 수 있는 단어가 또 어디 있겠는가 싶을 정도로 이예림의 작업은 청년 세대 혹은 청년 작가의 내면을 재현하고 있으며, 또 이를 쉽게 눈치 챌 수 있도록 해놓았다. '삼포세대'라는 규정성에서, '개노답'의 현실에서 벗어나고픈 젊은 세대들의 욕구와 꿈, 그리고 그 꿈이 그저 희망 없는 망상임을 아주 소박하게 이야기한다. 그렇지만 이것이 내게는 단언이 아니라 되묻기로 다가온다. 그럼에도 불구하고 부단히 숲을 헤집고, 몽상의 실체를 찾는 작가의 모습 또한 발견하게 되기 때문이다. 동시에 '희망 없음'을 긍정하면서도 부단히 희망에 대해 되물을 수밖에 없는 우리 자신의 숙명 또한 발견하게 되는 듯하다. 프란츠 카프카의 말처럼 희망은 무수히 많이 있지만 우리를 위한 것이 아닐 뿐이다.

이예림_비평가는 "끊임없이 나를 포섭해오는 이데올로기 또는 억압의 도피처로서의 예술이 그 기능을 할 수 있었는데 왜 시도하지 않았나에 대해 아쉽다"고 말했는데, 저는 작업을 구상하는 초기 단계에 이런 생각을 했던 것 같습니다. "내가 하는 모든 생각이 수많은 이데올로기의 망으로 끊임없이 편입되며 포섭되고 있는데 그것의 도피로서 예술을 선택할까? 또는 대안이 있을 수 있을까?" 그러나 저 또한 누구나 하는 대안과 누구나 하는 예술로의 도피를 생각할 수밖에 없었습니다. 저는 그 무엇도 선택할 수 없었습니다. 이렇게 도피도 대안도 찾을 수 없이 갇혀 있는 답답한 상태를 나타내고 싶었습니다. 이것이 또 지금의 꿈도, 대안도 찾을 수 없는 저와 같은 젊은 세대들과 비슷하다고 생각했습니다. 그래서 저는 이번 작업을 통해 예술로의 도피보다는 이러지도 저러지도 못한 채 답답한 상황에 붙박여 있는 주체에 대해 말하고 싶었던 것입니다.

한경자 작품 × 고윤정 비평

〈사유의 공간-부유〉,
혼합재료,
72.7x90.9cm, 2010

고윤정_작가와 저는 문답식으로 진행하면서 '협화음'을 내보려고 합니다. 비평의 언어가 누군가를 비판하기 위한 것이 아니라 작가의 작업을 최대한 끌어내기 위한 것이라 생각하기 때문입니다. 먼저 최근 작업으로 들어가기 전에 작가의 이전 작업들은 추상적이고 무척 회화적이었는데, 작가 자신이 이 부분을 설명해주셨으면 합니다.

한경자_'사유의 공간-존재'라는 주제로 발표하기 전에 이전 작품을 먼저 보았으면 합니다. 2000년도 작품이 있고, 〈사유의 공간-부유〉라는 2010년도 작품이 있습니다. 10년이라는 간극 속에서 예전의 제 작업은 일상에서 느끼는 공기, 햇빛 등 눈에 보이지 않는 촉각적으로 느껴지는 것을 형상화하여 저만의 시각언어로 재해석하는 것이었습니다.

고윤정_최근 몇 년 동안 많은 변화를 겪었는

〈사유의 공간−존재Being〉,
혼합재료, 53.0x45.5cm, 2014

고윤정

한경자

데, 추상화 작업에서 시각 효과가 두드러지는 작업으로 옮겨오는 와중에 중간 단계의 작업들이 있었습니다. 어떤 것들이 그런 변화를 일으켰나요?

한경자_2012년에 박사과정에 진학했고, 작가활동을 오랫동안 해오면서 전시도 많이 여는 등 쉼 없이 달려온 시간의 연속이었습니다. 그러던 중 제 지인의 이중적인 모습을 알게 됐어요. 그로 인해 인간의 이중성에 대한 실망과 상실감은 제 생각을 관계의 표현으로 바꾸게 하는 커다란 전환점이 되었습니다. 〈사유의 공간-존재〉를 보면 큐브 하나가 있어요. 이 큐브는 하나의 공동체 안에서 사람의 욕망과 이상을 제 나름대로 함축적으로 표현한 형태입니다. 그리고 토르소 형상은 사람에 대한 상실감을 부유浮遊하는 듯한 형태로 나타낸 것입니다.

고윤정_〈사유의 공간〉이라는 큰 주제에는 변화가 없지만, 규칙성을 띠고 구성적으로 패턴화되는 부분이 재구성되는 과정을 보여주고 있습니다. 저는 여기서 크게 몇 가지로 나눠서 설명하려 하는데, 즉 보이지 않는 공간, 그

공간들을 연결하는 공간, 그리고 작가가 바라보려고 하는 그 과정들입니다. 먼저 〈사유의 공간〉이라는 큰 주제 안에서 보이지 않는 공간은 어떤 뜻을 지니는지요?

한경자_저는 이중성 및 사람과의 관계에 골몰하면서 '보이는 것이 다가 아니다'라는 걸 깊이 생각하게 됐습니다. 그래서 이전에 작업할 때는 아름답게 느낀 것을 표현하면서 관객과 공감을 이뤘다면, 이제는 인간의 보이지 않는 모습, 그것이 사회 공동체 안에서 인간 존재를 어떻게 규정짓는가라는 맥락에서 고민하고 있습니다. 따라서 보이지 않는 공간은 각 개인이 취할 수 있는 목표와 이상이 될 수 있으며, 꿈을 좇지 않는 이에게는 무지의 공간이자 유·무가 공존하는 공간이라 여기게 된 것입니다.

고윤정_공간을 연결하는 몸들이 보이는데, 어떤 역할을 하는 건가요?

한경자_제 작품에서 몸의 형태는 욕망이 드러나는 과정으로, 현대인의 삶을 영위하기 위해 감춰진 개인의 이상을 표현한 것입니다. 토

〈사유의 공간—존재Being〉,
혼합재료, 145.5x112.0cm, 2013

르소의 문은 제가 생각하는 유토피아를 찾아
가는 과정을 표현한 것이기도 합니다.

고윤정_ 각각의 이미지를 패턴화하고 있는데,
같은 추상 작업이라고 해도 특별히 옵티컬한
방식을 취하는 이유가 있나요?

한경자_ 저는 '사유의 공간'이라는 주제로 제
사고와 사회 현상, 작업을 해나가면서 작가로
서 사회적으로 빠르게 변화해가는 속도감에
함께 부유하게 되었습니다. 이 단순함이 기하
학적 패턴을 이루게 되었고 이 패턴은 규칙적
인 내용으로 진행됩니다. 작품을 표현함에 있
어 회화의 방식으로 옵티컬 아트를 차용하고
있는 거죠.

고윤정_ 토르소 부분과 같이 자르기 방식이

이뤄지고 있는데, 이런 방식은 주제와 관련해
어떤 기능을 하나요?

한경자_ 비평가가 제 작품에서 자르기 방식이
라고 말했을 때, 문득 "내 작품에 자르기가 있
나? 나 스스로는 자르는 것에 대해 크게 생각
해본 적이 없는데, 큐브와 토르소에서 '자르
기'라는 인상을 받았구나'라는 생각이 들었습
니다. "자르기에 대해서 단절된 느낌이 들어
서 빼는 게 낫지 않겠습니까?"라는 의견도 주
었는데, 다시 한번 생각해보니 제가 하는 작
업 중 과감하게 잘라나가는 그런 작업이 계속
나타난다는 걸 알게 됐습니다. 제 작품을 다
시 바라보게 된 계기였어요.
제 큐브는 하나하나의 공동체에서 각 개인의
관계성을 형상화한 것이며, 그 그룹 내에서는
수많은 갈등과 포용이 잠재해 있음을 나타냈

습니다. 토르소는 하나의 공동체 안에서 복합적인 사회성이나 각 개인이 가지고 있는 이상이 현실과 맞닿았을 때의 상실감 등을 나타낸 것이라고 할 수 있습니다. 한 가지 덧붙이자면 최근 작품에서 토르소 안에 인간과 문의 형태를 나타내는 것은, 앞서 이야기했듯이 희망적인 생각을 뜻합니다. 토르소와 큐브는 형태에서 보이는 자르기인데, 이런 데서 보이는 형태의 이중성에 대해 비평가와 함께 고찰해보고 싶습니다. 나아가 이것을 받아들이는 또 다른 사람은 제3의 생각을 하지 않을까 여겨집니다.

고윤정_작가는 그림을 오랫동안 그려오다가 최근에 박사과정에 진학했습니다. 학업을 병행하면서 생겨난 변화가 있나요?

한경자_졸업과 동시에 작가활동을 하면서 어느 순간 제 작품의 표현 방식에 대해 되묻게 되었습니다. 내가 정말 아름답게 표현하려고만 하지 않았는가, 그것만이 진정한 예술인가라는 의문이 들었죠. 아름다움에 대해 다시 한번 진지하게 고민해봤습니다. 또 박사과정에 들어가면서는 점점 더 사회의 틀 안으로 들어가는 제 자신을 느꼈고, 작업 역시 그런 방식으로 변하는 것을 알아챘습니다. 그래서 앞으로도 계속 이런 방식의 작업을 해나갈 것 같습니다. 더불어 공부하면서 동시대 작가들의 역할에 대해 좀더 진지하게 질문을 던져보고 있습니다.

고윤정_한경자 작가는 요즘 예술계에서 작가의 역할이 다양해졌다는 것을 알게 되었다고 합니다. 예전에는 작가가 자기 작업에 대해 설명하거나 발화할 필요가 없었는데, 이제는 비

평가에게 글을 맡기고 신문에 홍보하는 것이 아닌, 작가 자신이 발화해야만 할 순간도 주어지는 것이죠. 이렇게 달라진 상황은 지금 벌이고 있는 비평 페스티벌 외에도 젊은 작가들이 시도하고 있는 도전이나 레지던시 등 앞으로도 여러 모습으로 뻗어나가리라 여겨집니다. 그리고 이런 상황은 아주 오랜 기간 홀로 작업해온 한경자 작가에게 스스로 하나의 틀을 깨고 나가도록 해주는 기회가 될 겁니다. 저는 이런 작업들을 보면서 작업 패턴, 추상의 세계로 가는 공간에 작가가 때로는 자기 자신을 던졌다가 다졌다가 하는 경험이 지금의 예술계와도 맞물리지 않을까 싶습니다. 그래서 보이지 않는 공간은 아예 가상의 세계일 수도 있지만 감춰져 있는 권력으로 해석될 수 있지 않나 여겨지고, 또한 개인적인 작업과 사회적인 구조가 끊임없이 관계되는 상황과도 어떤 연관이 있다고 생각합니다.

〈Lifescape_stickers〉,
Light jet print,
100 x 100cm, 2005

〈Still Life_Black
dogs〉, Light jet print,
80x80cm, 2012

이 성 희
작 품
×
이 연 숙
비 평

"보이는 것과 보이지 않는 것"

이연숙_얼마 전 이성희 작가가 참여한 산호 레지던스의 프로젝트 도록에는 "보이는 것과 보이지 않는 것"이라는 제목이 붙어 있습니다. 작가는 의도하지 않았다고 했기에 우연하게 끌어들여진 개념이겠지만, 저는 이걸 듣자마자 자동으로 롤랑 바르트가 떠올랐습니다. 보이는 것과 보이지 않는 것, 바르트가 『밝은 방』에서 사진 매체를 설명하고자 했을 때 동원될 법한 수사일 겁니다.

사진을 보는 데 있어 우리는 그 장소에 있었던 어떤 사건, 인물, 장소에 시선을 줍니다. 사진 예술이 사진기라는 기계의 발명 없이는 이뤄질 수 없었다는 점에, 우리는 이런 외부적 맥락에서 탈각해 하나의 이미지와 맞닥뜨리게 됩니다. 이 이미지는 규정될 수 없고, 말해질 수 없는 어떤 충격과도 같은 것입니다. 사진을 본다는 것은 단순히 사진 속의 기호들을 이데올로기로서 읽어내는 것, 코드를 독해하는 행위를

뛰어넘어 사진만이 할 수 있는 순수하고 고유한 영역, 예술적 경험의 영역으로 우리를 인도하는 것입니다.

말해질 수 없는 것들이 우리를 압도하고 이미지 자체의 물질적인 존재감이 한순간 사진 속 대상들의 고유한 맥락, 역사와 분리됩니다. 촬영자가 사진기라는 매개를 통해 우연히 이미지를 발견하게 되는 것처럼, 감상자 역시 자신만의 우연한 의미를 사진을 보는 행위를 통해 획득하게 됩니다. 사진이 다른 예술적 형식들과 분리되는 지점이 있다면 바로 여기일 것입니다.

사진은 사진기라는 매체를 통해 그 우발성, 우연적인 예술 영역에 자동으로 진입합니다. 사진은 거기 있었던 것의 흔적을 새기는 유일한 매체일 겁니다. 이성희 작가의 작업은 이 같은 도구로 설명되는 데 적절한 예시처럼 여겨집니다. 화면 정중앙에 마치 연출된 듯 자리 잡은 〈Lifescape〉 시리즈의 인물들과 〈Still Life〉 시리즈의 버려진 의자나 바위들이 1미터 폭과 높이로 우리 앞에 제시되었다고 상상해볼까요? 사진 속 대상들이 숨기고 있는 이야기와 우리 앞에 제시된 그 순간의 흔적으로서의 이미지는 다른 종류의 정동情動을 불러일으킵니다. 그것들이 마치 버려진 것처럼 '보이기에' 사연을 추측하도록 상상력을 부추기지만, 동시에 둔탁하고 건조하게 제시되는 프레임 안의 미학적 형식은 다른 종류의 쾌감을 갖게 합니다.

이를테면 〈Lifescape〉 시리즈에서 '저 불쌍해 보이는 사람'들을 동정하게 하는 반면, 그들의 현존과 윤리적 가치 판단을 모두 배제한 채 화면 정중앙에 배치된 형상 자체를 관조하게 되는 것처럼 말입니다. 〈Still Life〉 시리즈 역시 마찬가지입니다. 방치된 사물과 장소

들이 불러일으키는 애상적인 느낌이 사진 자체에 나의 역사를 개입시킴으로써 가능해지는 것이라면, 동시에 이런 생각도 할 수 있을 겁니다. 사진이 풍경들의 실물 크기로 전시되었다는 점을 고려했을 때 마치 공간에 구멍이 뚫린 채 외부의 실제 풍경을 바라보게 만드는 듯한 착시가 생기는 겁니다. 이는 사진이 갖는 물리적 특성으로 인해 가능해지는 것이겠지요. 이성희 작가의 작업은 사진이라는 매체의 특성, 즉 우연적이고 매개적이며 지표적이라는 특성으로 설명되기에 적절하다는 뜻입니다.

사실 저는 이성희 작가의 작업을 맨 처음 받아든 순간 대체 뭐라고 말을 시작하면 좋을지 감이 잡히지 않았습니다. 정확히는 제 관점으로 풀어낼 방법이 없는 듯했습니다. 가능한 말들을 떠올려보건대, 앞서 제시한 사진의 지표적 속성에 대해 늘어놓으면서 결국 감상자는 사진 속 사물들로부터 자신의 이야기를 읽어낸다와 같은 낭만적인 평가만이 가능하지 않나, 하고 생각했습니다. 왜냐하면 제가 속해 있는 세대는 더 이상 사진예술의 고유한 영역을 믿지 않는 경향이 있기 때문입니다. 이미 정사각형 프레임의 사진들은 아주 쉽게 인스타그램과 페이스북 등 SNS에서 찾아볼 수 있지 않습니까. 인스타그램 말고 다른 건 생각이 안 날 정도입니다. 사진의 역사에서 정사각형의 프레임이 어떤 맥락을 차지하는지를 떠올리기도 전에 인스타그램이 떠올라버립니다. 그래서 제게는 이 작업들이 어떻게 '인스타그램 감성 사진'과 다른지를 해명해내는 게 아주 중요해 보였습니다.

실제로 인스타그램을 사용해보면 소위 인스타그램 예술사진가가 많습니다. 그들의 작업량이 프로 작가들과 다른 것도 아니며 그렇다

고 여기서 진정성을 따지는 것 또한 의미가 없어 보입니다. 길가의 돌덩이를 무심히 찍었는데 프로 작가가 찍으면 예술이고 인스타그램 사용자가 찍으면 예술이 아니라고 말하는 것은, 고민할 부분이 많은 문제라고 생각합니다. 또 이성희 작가의 작업이 '전시'되었을 뿐 아니라 일관적인 콘셉트를 유지하고 있기에 그들의 작업과 다르다고 말하기에는 불가능한 지점이 있다고 여겨졌습니다. 전시장에서 크게 프린트된 작업들을 작가가 통제한 공간적 배치에 따라 감상하는 것은 그 현장성으로 인해 충분히 다른 맥락을 획득할 수야 있겠지만, 그것만으로 이 사진들이 어떻게 인스타그램 감성 사진과 다른지를 해명해내기는 힘들 것 같았습니다.

그렇다면 굳이 분리해야 할까? 사진이 찍혀 있고, 그것이 보여지고, 여기에 그것이 실제로 있었다는 것을 증명할 수 없게 된 상황에서 인스타그램 사진들 사이에서 이성희 작가 작업의 순수성, 진정성을 구제해내는 것은 어쩌면 의미가 없는 것 아닐까? 이런 생각이 들었습니다. 누군가에겐 작가의 작업이 분명 애잔한 향수를 자극하는 감성 사진에 지나지 않을 것입니다. 인터넷에 떠도는 사진들, 수많은 비슷비슷한 이미지 사이에서 어떤 작가의 오리지널리티를 확보한다는 걸 포기해야 할지도 모르겠습니다. 그렇다면 이 작업을 어떻게 읽어낼 수 있을까 고민하던 차에 작가와 미팅을 하다가 뜻밖에도 어쩌면 내게 가능한 언어로 이 작업을 풀어낼 수 있을지도 모르겠다는 생각이 들었습니다. 어떤 작업들은 개별적인 텍스트로서 읽어내는 게 적절할 수 있지만, 또 다른 작업은 작가의 삶 그리고 작가가 삶을 바라보는 태도와 연결 짓는 방식으로 독해하는 게 더 흥미롭다고 여겨집니다. 예를 들

면 이렇습니다. 사진이라는 매체가 우연히 만들어내는 효과가 실재한다면, 왜 작가는 하필 사진에 이끌리고 여전히 사진으로 작업하고 있는지를 질문할 수 있을 것입니다. 작가는 왜 계속 사진을 찍는 걸까요?

작가가 최초로 관심을 가졌던 분야가 다큐멘터리라는 사실은 흥미롭습니다. 사진은 그 같은 '리얼리티'를 재현하는 데 있어 전형적인 매체이지요. 하지만 시간이 지나서 작가는 사진이 반드시 실재를 투명하게 반영하는 것은 아님을, 시선 자체에 왜곡이 얼마든지 개입될 수 있음을 인정하게 되었다고 했습니다. 그런 까닭에 〈Lifescape〉 시리즈에서 작가는 인물들로부터 멀찍이 떨어진 채 그들을 평가하지 않는 최대한의 중립적인 거리를 유지하려는 듯 보입니다. 〈Still Life〉 시리즈 역시 이 사물들에 대해 내가 알지 못함을 인정하고 관조하는 태도로 어쩌면 존재할지도 모르는 이 사물들의 사연을 들려주고 싶어하는 것 같습니다. 이 같은 태도는 작품의 투시가 대체로 정중앙을 향해 있다는 점에서 강박적일 정도로 윤리적 거리감을 유지하려는 듯 읽히는데, 왜냐하면 그것은 작가의 눈높이가 아니라 보는 이의 눈높이, 작품 안에서의 가장 중립적인 눈높이를 전제하는 것같이 보이기 때문입니다. 단순히 인물을 대상으로 촬영할 때 고려되는 조심스러움뿐만 아니라 대상이 사물임에도 불구하고 이처럼 낮은 자세를 취한다는 것은 작가의 삶 전체를 아우를 수 있는 어떤 태도처럼 보입니다. 자신의 이야기를 가장 낮은 장소에 내밀한 공간에 숨기고 대상의 이야기를 전달해주는, 작가의 대상을 다루는 태도는 마치 사려 깊은 상담자 같습니다. 이해할 수 없고 나와는 다른 저 타인들, 저 대상들을 아는 척하고 파고 들어가는 오해의 위험을 감수하

〈Lifescape_cigarette〉,
Light jet print,
80×80cm, 2005

⟨Still Life_Windows⟩,
Light jet print,
80x80cm, 2012

는 대신, 대상과 나의 필연적인 거리를 전제하고 멀찍이 떨어진 관찰자의 시선으로 대상을 오랫동안 지켜보는 배려 그 자체가 작가의 작품을 아우르는 태도가 아닐까 싶습니다.

물론 가로세로 1미터로 프린트된 사진의 물성 자체가 피사체를 지배하려는 예술적 욕망을 반영하고 있지 않다고는 말할 수 없겠습니다. 그러나 창작자로서 우연히 건져진 어떤 대상을 우연히 던져놓고 우연히 알아서들 읽으라고 말하는 게 오히려 더 무책임한 태도라고 생각됩니다. 사진의 크기가 곧바로 촬영자의 자의식이나 욕망의 크기와 등가等價를 지닐 수는 없다고 생각합니다. 앞서 지적했듯이, 오히려 관찰자의 시선 자체로 관객들을 끌어들이기 위한 장치로서 이러한 시도가 유의미해지는 것 아닌가 싶습니다. 시선이 한 번에 닿을 수 있는 각도 안에서 감상자는 이 장면이 촬영된 시선 안에 포획되고 녹아들 것입니다. 공감과 이해를 구하는 자세로 이러한 포맷이 필요해졌다고 생각합니다. 관찰자의 시선으로 관객을 끌어내리는 이러한 형식적 특징은, 작가가 좋아한다는 문구인 '태도가 형식을 만든다'는 유명한 전시 제목을 떠올리게 합니다. '태도가 형식이 될 때When Attitudes Become Form'를 기획한 하랄트 제만Harald Szeemann의 최초의 관심은 좀더 구체적으로 정치적인 것이었겠지만, 이성희 작가의 작업에 적용하지 못할 이유는 없다고 봅니다.

무리하게 느껴지는 면이 있겠지만, 제 관점을 좀더 진전시키자면 이성희 작가의 작업에는 페미니즘의 주제들과 연결될 지점들이 있다고 여겨집니다. 이것은 작가의 개인사를 듣고 난 뒤에 떠오른 어떤 가능성에 가깝습니다. 라캉적 의미에서 여성은 상징계 내부로 항상 진입할 수 있는 것은 아니기에, 문자라는

육화된 목소리, 가장 물질적인 매개를 통해서 탈주의 가능성을 갖게 됩니다. 이를 작가의 작업을 설명하는 데 동원할 수도 있을 것입니다. 작가의 자기 서사를 재현하고, 작가의 이야기를 어떤 고정된 진리로 드러내며 선언하는 대신 어떤 대상들의 현존을 제시하고 노출시킴으로써 매개자, 전달자의 역할에 충실한 방식을 택하는 것은 어쩌면 작가의 목소리를 재현할 수 있는 유일한 방법인지도 모릅니다. 자신의 이야기를 하지 않음으로써, 사진이 보여주는 현존 자체에 기댐으로써 자신의 관점을 드러낼 수밖에 없는 한계는 생물학적인 여성의 특질로 환원될 수는 없을 것입니다. 오히려 그러한 한계는 이미지 자체의 유혹적이고 강력한 힘에 의해 파괴되는 것에 가깝습니다. 관찰자, 전달자로서 아무 말도 하지 않지만 그러한 사실로 인해 작가의 목소리가 역설적으로 들리는 상황은, 고립된 여성적 목소리를 외부로 끄집어낼 가능성을 제시하기도 합니다.

비약일지는 모르겠으나, 처음으로 돌아가 작가의 도록 제목인 '보이는 것과 보이지 않는 것'에 연결지을 수 있겠다고 생각해봤습니다. 보이는 것과 보이지 않는 것은 어쩌면 분리된 두 가지 해석의 가능성이 아니라, 한 대상 속에 이미 분리될 수 없게 용해된 채 남겨져 있는 목소리 자체가 아닐까 합니다. 저로서도 아직 정리되지 않은 모호한 생각들을 자신 있는 척하며 풀어내는 것은 곤혹스러운 일입니다. 하지만 가능한 다양한 방법론으로 이성희 작가의 작업을 읽어내고 싶었습니다. 작가의 삶의 태도와 작업이 긴밀하게 연결되어 있는 만큼, 작업을 단순히 소비하고 싶지 않았기 때문입니다.

이성희

이성희_원래 우리 팀은 비평가의 비평문 위주로 진행하기로 했는데, 좀 두서없을 수 있지만 저도 단상을 덧붙일까 합니다.

이틀 전 이연숙 비평가와 처음 만났고, 이야기 중에 인스타그램 얘기를 했을 때 '앗!' 하면서도 그럴 수도 있겠구나라는 생각이 들더군요. 더욱이 전시 공간에서나 혹은 실물로 제 작업을 보지 못하고 모니터만 제 작업 이미지들을 처음 마주한 이 평론가에겐 더더욱 그럴 수도 있겠구나 싶었어요. 그러면서 문득 어찌 보면 이것이 제가 고민하고 있는 지점과 닿아 있을 수도 있겠구나 생각했습니다.

저는 첫 개인전을 연 지 10여 년이 지났는데요, 그 당시는 사회생활을 하면서 작업을 겸했고 지금은 지방 변두리에서 두 아이를 키우며 시간의 조각이 조금이라도 생기면 작업실로 향하는, 힘겨워하면서도 작업의 끈을 완전히 놓지 못하는 저 자신을 보면서 내가 작가일 수밖에 없겠구나 하는 생각이 듭니다. 하지만 이전과는 달리 점점 더 외부세계를 들여다보던 시선에서 자꾸만 내 안으로 깊이 파고들어오는 제 자신의 작업을 바라보면서, 내가 왜 작업을 하는 거지? 나에게 예술은 뭐지?

하는 본질적인 질문을 던지게 되었습니다.

이연숙 비평가가 모두에 그런 이야기를 했을 때 이 예술계에서 존재감 없는, 전시 공간에서 작업이 읽히기보다는 웹상에서 훑어질 수밖에 없는 내가, 그것도 나 자신의 이야기를 하는 이런 작업이 어떤 의미를 지닐까라는 생각이 들었습니다. 더욱이 예술계에 있는 이들과 거의 교류도 없이 지내는 저로서는 전시장만이 제 작업을 가지고 사람들을 만날 수 있는 장이었는데, 정작 전시장에는 작업을 보러 오는 이가 많지 않습니다. '좋아요'라는 표식을 달고 있는 온라인상의 이미지들보다 못한 비생산적인 예술 행위처럼 여겨지기도 하지요. 그럼에도 저는 제 방식대로 작업을 계속 이어가겠지만요.

처음에 이연숙 비평가를 만났을 때는 제 작업을 가지고 이야기를 나누는 것이 좀 어색했는데, 오히려 그랬기에 예상치 못했던 이야기들이 나올 수 있었던 듯합니다. 다시 한번 제 작업을 돌아보게 해줘서 의미 있었고, 시간 여유가 없는 상황에서도 정성 들여서 제 작업을 들여다보고 비평해주어서 고맙습니다.

염인화 × 김나윤

김나윤 작품 × 염인화 비평

김나윤_작가로서 저는 제 작품 제작에서 이뤄지는 사유 과정과 방법을 공유해보고자 합니다. 저는 공통점이 있는 서로 다른 두 가지를 섞는 것을 좋아합니다. 단순히 이미지를 조합하는 것은 물론이고 단어의 의미를 이용해서 이미지를 조합하는 것도 좋아합니다.

한자어의 같은 음 다른 뜻을 이용해서 작업한 것으로 〈여의주如意珠 vs 여의주如意酒〉가 있습니다. 용이 자신의 여의주와 술을 바꾸자고 하는 내용입니다. 이런 재미를 염두에 두고 있던 차에 제가 화두로 삼은 단어는 일상日常과 일상逸常*입니다. 동양 화론에서는 항상常을 벗어난 경지를 일상逸常이라 하고, 이 경지의 그림을 일품逸品이라 하여 최고 경지로 품평品

評했습니다. 저는 감히 이러한 경지를 넘볼 수는 없지만 그 단어를 좋아하고 사랑하며 꿈꾸어볼 수는 있겠다고 생각했습니다. 한 단어를 사랑하는 마음은 사랑하면 할수록 상상력을 자극합니다. 그래서 저는 품평의 문제는 생각지 않기로 하고, 문자가 의미하는 것 그대로 항상을 벗어난다는 그 일상을 동경하고 꿈꾸며 그림을 그리고 있습니다.

작품 제작에 있어서 고대의 전통 벽화 양식을 수용했고, 내용에 있어서 동서고금의 다양한 이미지를 조합하는 방식을 택했습니다. 화면은 일상日常적인 풍경에서 시작됩니다. 여기저기 널린 책과 필기구 등의 일상적인 공간을 상징과 은유로 가득한 일상逸常의 공간으로 견인하기 위해 여러 이미지를 삽입했습니다.

먼저 제작 과정에서 가장 중요한 것은 흙土이라는 재료의 선택이었습니다. 흙은 거대한 자연의 상징이며 흙벽화의 묵직한 두터움과 일정한 균열감은 채색으로 사라지는 것이 아니

●　형호, 「筆法記」, 麴庭與白雲尊師 氣象幽妙
　　俱得其元 動用逸常 深不可測.

〈여의주如意珠 vs 여의주如意酒〉,
벽판에 채색, 30x30cm, 2009

라 화면 가장 아래에서 가장 위까지 작품 전체의 분위기를 주도합니다. 흙이라는 재료의 선택과 흙 반죽, 이것을 펴 바르고 새기는 행위와 이를 통해 화면이 조성되기까지의 구체적인 모든 과정은 수공으로 이뤄집니다. 재료와 인간의 직접적인 접촉과 그 행위의 흔적 자체가 조형의 일부로 작용하는 제작 기법은 벽화가 지니고 있는 가장 큰 특징이자 장점입니다.

염인화_ 저는 작가의 작품들을 시기별로 나누어 살펴보면서 전반적인 경향을 분석하려 합니다. 작가의 초기 작품에서는 서양과 동양의 결합을 묘사하고 있습니다. 이는 조형적으로 물론 아름답지만 최근의 작품 경향에 비해서 한국의 전통성이 강조되지는 않습니다. 전통 벽화에 한국화적 화법을 구사했다기보다는, 마치 서양 프레스코 벽화에 서양 도상을 강조하고 동양적인 것들은 부차적으로 그려낸 것으로 읽힙니다.

이어지는 시기에서는 동서양의 결합이 아닌, 한국적 전통성과 현대성 간의 공존 가능성을 모색하고 있습니다. 이 작품에서는 한국화적인 운문과 산새를 배경으로 묘사하면서도 작가가 개인적으로 소장하고 있는 현대적인 도상들을 차용, 그것의 비례를 강조해 전통과 현대 사이의 조화를 추구합니다. 눈여겨볼 점은 현대적 도상으로 차용된 물품들인데, 책이나 3G 휴대전화, 열쇠 등은 현대 속에서 또 다른 구시대성을 내뿜으면서 매순간의 전통화, 과거화 과정을 암시합니다.

〈숨바꼭질〉 작품은 전통과 현대의 동등함을 시사하고 있습니다. 민화의 전통 기법인 비례

〈나들이〉, 벽판에 채색,
162x130cm, 2009

〈뱃놀이〉, 나무에 채색,
24x33.5cm, 2010

〈나들이〉, 혼합재료,
162.2x244.2cm, 2013

〈어흥於興〉, 혼합재료,
200x80cm, 2014

강조가 제거되면서 모든 도상이 유사한 비례 관계를 가집니다. 동시에 전통 민화 특유의 대칭/나열 구도와 다르게 세부에 집중케 하는 전면적인 나열 구도가 특징적입니다. 관객으로 하여금 관찰자가 되어 하늘에서 내려다보게끔 하는 구도가 전통 회화적입니다.

2012년부터는 본격적으로 한국성이 탐구되는데, 사천왕 등의 불교적 도상의 등장으로 일상逸常, 즉 초현실이 묘사됩니다. 배경에는 마치 현대판 책가도와 같은 도상들이 등장합니다. 여기서 이 책 도상들은 일견 지식이나 사치품(고급 완상물)을 자랑하기 위해 그려진 조선 말기의 〈책가도〉와는 달리, 현대사회에서 높은 접근성을 띠는, 현대성의 대표적 도상으로서 차용된 것입니다. 미술학도였던 작가의 개인적인 삶의 일부를 반영하여 담은, 모종의 '민화적'인 도상으로 이해되기도 합니다. 작품 〈삼여도三餘圖〉는 순수 민화성을 실험한 것입니다. 기법적으로나 소재적으로나 민화적이며, 더불어 주제상으로도 공감과 휴식에 대한 현대인의 요구에 부응한다는 점에서 순수 민화적입니다.

2012년부터 최근까지의 작품에서는 일상逸常/초현실이 많이 강조되었습니다. 특징적인 점은 민화의 기법 및 주제가 모두 모아져서 한 화면에 구사됐다는 것입니다. 민화의 특징들을 총체적으로 다루어 묘사함으로써 그 기법적 가능성을 최대한 실험한 것으로 보입니다. 또한 불화적인 도상들을 민화화, 즉 해학적으로 친근하게 묘사해 고급 예술로서의 불화와 민중 예술로서의 민화의 경계를 허뭅니다. 나아가 구도 또한 눈앞에 평행으로 펼쳐지면서 관객을 장면의 한 참여자로서 불러들입니다. 이로써 일상逸常으로의, 초현실로의 초대라는 주제가 부각되며 관객은 작품에서 묘사된 일

상逸常에 집중하게 됩니다.

〈나들이〉의 경우 조선시대 불화의 특징을 많이 수용하고 있는데, 우선 중앙 집중 구도로 강조된 사천왕 도상이 그러합니다. 현실과 초현실의 경계를 흐리는 구름과 함께 등장하는 사천왕은 초현실의 수호자이자, 초현실에 초대된 사람들을 보호합니다. 여기서의 사천왕은 인간과 피보호자, 보호자의 위계적 구도를 형성한다기보다, 그들과 더불어 초현실을 즐기는 존재입니다. 따라서 초현실이나 불화적 도상이 현실을 압도적으로 억누른다기보다는 평화로이 공존하는 것으로 읽힙니다. 다만 유일하게 조선 불화적이지 않은 요소가 하나 있는데, 바로 이 사천왕상 자체가 그러합니다. 본래 조선 불화 속 사천왕상은 머리가 크고 다리가 짧은 해학적인 모습으로 묘사됩니다. 반면 이 작품 속 사천왕은 8등신의 위엄 있고 장엄한 모습이 특징적인데, 이것은 중국 불화를 바탕으로 그려진 것입니다. 이에 대해서는 뒤에서 다시 설명하겠습니다.

〈천지창조泉至唱造(샘이 이르면 노래가 인다)〉 작품은 민화의 대표적인 소재인 십장생도, 일월도, 백승도 등을 합쳤으며, 오직 민화적 도상을 통해 초현실로서의 일상逸常을 묘사했습니다.

2013년 작품 〈나들이〉는 형광색, 즉 현대적 색채가 두드러진다는 점이 특징입니다. 마치 고대 벽화에서의 오방색이 사람들의 염원을 강렬하게 묘사하는 수단으로 쓰였듯이, 형광색으로 대변되는 현대적 색채를 입혀 따분한 일상생활으로부터 탈출하고 싶어하는 현대인의 욕망을 묘사한 것이 아닐까 해석해봅니다.

최근 작품 〈어흥於興〉에서는 이미 작품에서부터 작가가 언어에 대해 얼마나 많은 관심을 갖고 있는지가 드러나는데, 전반적으로 초현실성이 두드러집니다. 〈일월도〉 중에서 해가 삭제되고 오직 달만 그려졌다는 점, 그리고 민화에서 악귀를 내쫓는 영험한 힘의 소유자이자 동물들의 군주인 호랑이의 비례 강조가 그러합니다.

전반적인 작품 경향을 살펴보면, 작가는 고대 벽화부터 조선 후기까지만 해도 민중 예술로 향유된 민화적인 기법과 소재를 총체적으로 활용함으로써 그 특성들을 최대한으로, 또 동시적으로 보여줍니다. 그러면서도 고급 전통 예술, 즉 불화적 채색과 도상을 상징적으로 도입했는데, 작가의 취향과 작품의 통일성에 맞춰, 또는 대중적 인식에 기인한 '상징적'인 불화 도상들만을 선택적으로 차용해 이를 민화적으로 재해석했습니다. 작가가 전통 불화 도상을 실험한 방식은, 모든 기법과 주제를 전체적으로 실험한 민화와는 달리 접근된 것이지요. 예를 들어 사천왕 중 용과 여의주를 부리는 광목천왕과 보검을 들고 있는 중장천왕 등 종교화로서의 불교 미술에 있어서 필수적인 요소이면서도 여타 불교 도상보다는 대

중과 친근한 도상들을 차용합니다. 한편 작품에서는 구름과 용, 사천왕상이 전통과 현대, 불화와 민화의 경계를 흐리는 표식으로서 사용됩니다.

나아가 작품들은 전통의 시간성을 탐색합니다. 전통성과 현대성의 개성을 인지하면서 둘 사이의 공존 가능성을 모색했고, 특히 벽화라는 전통적 매체 위에 전통적인 도상들, 그리고 시간성을 띠는 현대적 도상들을 함께 묘사함으로써 미술의 초역사성, 초시간성, 동시대성, 연속적 전통성을 모색했다고 여겨집니다.

제가 작가에게 연구 과제로 제시하고 싶은 것은 우선 전통성 자체에 대한 것입니다. 민속학에 따르면 전통성이란, "어느 한 민족이나 국가/지역의 특색에 새로운 요소를 거듭 더해 가는 모든 것의 총체이며, 시대를 막론하고 공감할 수 있는 가치를 지니는 것"이어야 합니다. 그러한 전통은 "형태"에 의해, 그리고 "내용"에 의해 계승되는데, 그 점에서 예술 또한 계승의 수단이 될 수 있습니다. 문제는 전통의 구성 요건인 시간성, 지역성, 민족성이 회화를 통해 얼마나 효과적으로 발현될 수 있는가라는 것이죠.

제가 이 질문을 던지며 찾으려는 점은 과연 우리나라의 전통이 연속되고 통용될 수 있느냐 하는 것입니다. 한국은 정체성 형성에 있어 큰 어려움을 겪은 나라입니다. 역사적으로 잦은 전쟁을 겪었고, 외래의 영향을 많이 받은 만큼 온전한 한국성을 지키는 것은 사실상 어려웠습니다. 미술의 경우도, 중국화와 서양화의 영향이 지대했던 만큼 순수 한국성이 탐색되기 힘들었습니다. 그런 탓에 전통 계승에 있어 방법론적인 제약이 많았습니다. 전란으로 인해 소실된 기록들과 유산으로 역사적 고증이 힘들다는 점에서 그러합니다. 작가가 사천왕상을 중국 불화처럼 묘사한 것도, 중국 유학 중에 우연히 발견한, 굉장히 잘 그려진 중국 불화 화보집에서 영감을 받은 것이었습니다. 작가가 안타까워했던 것은, 분명 우리나라에서도 훌륭한 불화가 그려졌을 텐데 대부분 소실되어 더 이상 볼 수 없다는 점이었습니다.

한국 전통의 정립 및 유지의 문제와는 별개로, 세계화 시대에 회화적으로 전통성을 강조하는 것이 어떤 당위성을 갖는지에 대해서도 살펴볼 필요가 있습니다. 한국화적인 작품을 통해 정치, 경제, 사회, 문화, 종교적으로 서양 문명에 노출된 젊은 세대로부터 전통성을 기반으로 할 경우 공감을 도출해낼 수 있을지에 대해 진지하게 탐구해봐야 할 것입니다. 전통성에 대한 관심과 그로 인해 한국성이 점차 사라져가는 현대사회에서 예술적으로 전통성을 재해석, 지속시키는 작가의 작업은 하나의 현대판 전래동화 같은 역할을 할 거라고 생각합니다.

윤영혜 × 민하늬

윤혜영
작품 ×
민 하 늬
비 평

민하늬_ '현실 속 미술 창작과 비평'이라는 큰 틀 아래에서 작가와 제가 어떤 이야기를 하면 좋을까 고민하다가 우리가 느끼는 바 그대로를 고백하듯이 보여주는 것은 어떨까 하고 생각했습니다. 왜냐하면 현실 속 미술 창작의 주체인 작가와 비평의 주체인 비평가가 이 현실을 어떻게 경험하고 있으며, 또 느끼는지가 중요하다고 여겼기 때문입니다.

그래서 저희는 모노드라마 형식을 빌려와 독백의 방식을 취하려 합니다. 두 명의 배우가 펼치는 모노드라마 두 편이 동시에 상영된다고 보면 됩니다. 섹션은 크게 넷으로 구분되어 있습니다. 첫 번째는 '인터널 디비전internal division'으로, 이것은 내적으로 분열된 정체성을 말합니다. 동시대의 작가, 비평가들이 하나의 정체성, 그러니까 이전 세대에는 가능했던 '전업'으로 살아가기가 정말로 어려워진 현실에 대해 이야기하다가 이 부분을 구성해보았습니다. 이것은 비단 작가와 비평가만의 문제가 아니라 지

금 우리 세대가 공유하는 지점이 아닐까 합니다. 두 번째 섹션은 그럼에도 불구하고 왜 그림을 그리고 글을 쓰는가에 대한 질문으로 넘어가지 않을 수 없었습니다. 이에 대한 답변이 세 번째 섹션인 '흔적'에서 제시되며, 마지막 네 번째 섹션에서는 그러면 예술은 과연 무엇이고 어떤 것이 되어야 하는가라는 질문에 대한 답변 하나를 내놓고자 합니다.

모 노
드 라 마

#1
분열된 정체성

윤영혜_나는 윤영혜이고, 작가(예술가)이며 아내이자 두 아이의 엄마다.

민하늬_나는 민하늬이고, 그림을 그렸었고, 대학원생이자 고3 아이들의 과외 선생이다.

윤영혜_네 번째 개인전 이후로 작업실을 정리하고 신혼집 방 한 칸에 작업실을 꾸렸다. 하지만 첫째 아이를 출산한 이후로는 작업은 커녕 남아 있던 작품들조차 모두 친정집 방 한 칸에 방치시킬 수밖에 없었다. 친정에 갈 때마다 그 방문을 열면 한숨이 절로 나왔다. 마치 작가로서의 내 모습 같았다. 작가로 살아왔지만, 아이가 태어나고 4년 동안은 작업을 거의 못 했다. 결혼을 해도 작업을 이어갈 수 있을 거라 생각했지만 두 아이가 태어나는 순간 작가로서의 내 삶은 끝난 듯했다. 그 순간은 아이의 탄생과 동시에 작가로서의 죽음이 일어난 시간이었다.

민하늬_공부를 계속하기 위해 나는 고3 아이들에게 영어를 가르친다. 대학원에 진학한 이후에는 물론이고 대학 시절에도 내내 아르바이트를 했다. 미술학원, 아이스크림 가게, 롯데월드 박물관, 방송국, 디자인 회사 등등에서. 나는 항상 내가 하고 싶고 해야만 하는 일들을 한쪽에 내버려둔 채 돈 벌기 위해 일을 하면서 마치 내 시간을 팔아 돈을 손에 넣는 듯한 기분이었다. 하지만 최근에야 비로소 그러한 결핍들이 지금의 나를 만들었다고 생각하게 되었다. 피할 수 없이 해야만 하는 일들 속에서 얻을 수 있었던 사람들과 경험이 지금의 나를 이루었고, 그들은 바로 지금 내 주변에 있는 이들이기 때문이다. 매번 무언가를 하기에 충분치 못한, 때로는 부족한 실력이 언제나 현재의 나에게 안주하지 못하도록 만들었다. 나는 여전히 대부분의 시간 동안 먹고 살기 위한 일들을 하고 있지만, 이것을 기꺼이 받아들이며 틈틈이 책을 읽고 꾸준히 글을 쓴다.

〈daughterartistwifehousewifemotherdaughter-in-law〉, 50x70cm, 종이에 연필과 수채, 2015

daughterartistwifehousewifemotherdaughter-in-law

2012.6.12. 19:25

〈2012.6.12,2014.9.15.〉
(부분), 70x50cm,
종이에 연필, 2015

#2
왜 그림을 그리고
글 쓰는 행위를 하는가?

윤영혜_아이들을 키우기 때문에 예전처럼 큰 사이즈의 유화 작업을 할 수가 없었다. 엄마로서의 삶은 당연히 소중하고 가치 있지만, 그렇게 살수록 작가로서의 나는 희미해진다. 아이들이 자라나고 내 삶은 죽어간다. 육아와 살림의 과정은 뚜렷한 결과물 하나 남기지 않은 채 사라져버린다. 그런 삶에 지친 내 육체는 작업에 대해 생각하고 고민할 틈도 주지 않는다. 예술은 나에게서 점점 멀어져갈 뿐만 아니라 나 또한 예술에 대해 생각하면 답답하기만 하고 즐겁지가 않았다. 다시 작업을 시작해볼까 하다가도 이내 이런 것은 해서 뭣하나, 봐주는 사람도 별로 없는데 하고 밀려오는 회의감에 주저앉곤 했다. 그림 그리는 작업을 하면서도 회화라는 매체에서 별다른 감흥을 느끼지 못했다. 나 스스로 결론짓기를, 회화는 힘이 없다고… 그러니 더 이상 그려야 할 이유를 찾지 못하겠다며… 평생 전부라고 생각했던 작업이 짐스러워 이젠 그냥 내려놓고 그림이나 감상하며 편히 살까 싶었다.

그러다가 일주일에 한 번 외출할 수 있었던 어느 날, 아무와도 약속을 잡지 않아 갈까 말까 고민하던 끝에 이광호 작가의 개인전을 보러 갔다. 고민했던 이유는 내가 그다지 좋아하지 않는 풍경 이미지였기 때문이다. 그러나 전시장 입구를 들어서면서 숲을 그린 회화작품을 마주한 순간, 갑작스레 가슴이 벅차오르고 쿵쾅대기 시작했다. 이상했다. 분명 내가 좋아하지 않는 유의 그림인데 내가 대체 왜 이러지? 끊임없이 북받쳐 오르는 눈물을 참을 수가 없었다. 그림이 내게 말을 걸어왔고, 서로 이곳을 봐달라 저곳을 봐달라 아우성치는 회

⟨Painting⟩(부분),
종이에 연필과 수채,
50x70cm, 2015

화 속 흔적들은 그동안 페인팅에 대해 회의적으로 느껴오던 나에게 '정신 차리고 여기 똑바로 봐! 이게 바로 회화야!'라고 소리치는 것 같았다. 다시 어떻게든 그림을 그려야겠다는 생각이 들었다.

민하늬_나도 사람인지라 가끔은 무너져 내린다. 삶이 고단한데도 나는 왜 여전히 책을 읽고 글 쓰는 행위를 멈추지 않는 걸까. 이것이 생업이 될 수 있을지 없을지도 모르고, 어쩌면 영원히 글 쓰는 행위 자체에만 만족해야 할지도 모르는데 말이다. 처음에는 단순히 좋아서라는 생각이 들다가도, 그렇게 말하기에는 온몸으로 써야 하는 글쓰기 행위가 너무나 고통스럽게 느껴진다. 그렇다면 나는 어떻게 글을 쓰게 되었을까? 나는 어렸을 때부터 그림을 그려왔고, 그림을 전공했으며, 텍스트보다는 이미지를 다루기가 여전히 편한 사람인데 왜 글을 쓸까? 대학교 4학년 졸업작품 전시를 앞두고 도무지 무엇을 그려야 할지, 무슨 이야기를 해야 할지에 대해 한계를 느꼈던 것 같다. 그래서 잡히지 않는 무엇인가를 알고 싶어 이론 공부를 하게 되었고, 글을 쓰게 되었다. 지금 생각해보면, 그 이론들 자체가 지식이 되어 나를 채워준다기보다는 사유하는 방식 자체에 대해 고민을 하게 만들었다. 그러다보니 그림을 그리고 글을 쓴다는 것, 이 둘은 구분되는 것이 아니라 나에게 나의 삶, 경험, 사유라는 흔적을 기입하는 행위임을 알게 되었다.

#3
흔적 남기기

윤영혜_나를 둘러싼 어찌할 수 없는 상황들 속에서 허락되는 최소한의 재료들을 가지고 그림을 그리기 시작했다. 종이, 연필, 지우개, 수채화 물감. 예전에 내가 사용하던 재료들에 비하면 화려하지 않고 제한적이지만 예술에 대한 질문, 삶에서의 사건들, 그것을 통한 경험과 단상들을 표현하기에 부족하지 않았다. 이번 작업에서는 다시 예술에 대한 질문을 던지고 그에 대한 나름의 답변을 제시해보았다. 연필로 그려진 그림이 지워지고, 지워진 사건 이후의 지우개 가루가 남아 있는 그 순간을 붓으로 그려서 박제화했다. 이 과정은 그림을 그리기 전에 시작하는 작업 구상과도 같은 과정에서 작품을 마치는 그 순간을 한 장면에 담은 것이라 할 수 있다.

'painting'이라는 문구가 지워진 작품은 painting이 아닌 drawing처럼, drawing의 이미지 같지만 painting이라는 텍스트는 writing의 방식으로, 텍스트를 지우고 난 장면은 마치 그것을 모두 부정하는 듯 보이지만, 털어내기 직전의 지우개 가루를 그대로 묘사한 방식은 다시 painting으로서, 이것도 저것도 명확하게 규정지을 수 없는 현장을 목격하게 만든다.

또한 포트폴리오의 형식을 가져온 〈Erased Painting〉 〈Drawing〉 〈Writing〉 작업은 포트폴리오이면서 작품이기도 하지만, 작품의 이미지는 담겨 있지 않고 심지어 그 틀마저 지

〈Painting〉,
종이에 연필과 수채,
50x70cm, 2015

〈Drawing〉,
종이에 연필과 수채,
50x70cm, 2015

워진 흔적으로 남으니 이것을 포트폴리오라고 명명할 수 있을지, 지워졌을지라도 지우개 가루를 그린 그림이니 어디서부터 어디까지가 작품이고 작품이 아닌지 위와 같은 주제로 '틀'과 '경계'의 애매모호한 지점을 지적한다. 그리고 지우기를 반복하는 '과정'은 공허한 지워짐으로만 남는 것처럼 마치 그 역할을 다하고 털어버리면 없어질 지우개 가루처럼 사라질 것 같지만, 그것의 '결과'는 '보이지 않는 삶의 과정'을 반영해 예술가의 행위의 흔적으로 남아 관람객을 향한다.

민하늬_ 자크 데리다의 텍스트를 읽고 논문을 쓰면서 그가 말하는 '살아남기'로서의 삶 또는 '죽음 이후의 삶'에 대해 사유하게 되었다. 이것은 삶과 죽음이 대척점에 있는 것이 아니라 삶이 시작될 때부터 이미 죽음이 겹쳐져 있는 것을 말한다. 그렇다면 필연적으로 죽을 수밖에 없는 나라는 존재는 생물학적인 죽음 이후에 어떻게 살아남을 수 있을까. 아마도 내가 생전에 남긴 텍스트, 그림, 사진 이미지 등으로 살아남을 것이다. 그 사물들 각각에는 내 삶의 특이성이 기입되어 있고, 그 사물들은 내가 죽은 이후에도 살아남아 도래하는 독자를 기다릴 것이다.

Erased Drawing

〈Erased Drawing〉,
종이에 연필과 수채,
70x50cm, 2015

〈Erased Writing〉,
종이에 연필과 수채,
70x50cm, 2015

Erased Drawing 25x25cm, watercolor and

#4
마지막 이야기

윤영혜_나는 작업을 하면서 끊임없이 '대체 예술은 무엇인가?'에 대한 질문을 마음속으로 던져왔다. 그러면서 한 번도 제대로 된 결론을 끌어내지 못한 채 또다시 질문으로 남기곤 했다. 〈Painting〉 〈Drawing〉 〈Writing〉 작업에서 볼 수 있듯이 단어로든 이미지로든 명쾌하게 그 질문에 답할 수 없음을, 그것들은 유기적으로 얽혀 있어서 어떤 것으로 규정할 수 없고 끊임없이 그 경계 사이에서 미끄러지고 있음을 목격하게 된다. 이것이 비단 '예술'에 대한 질문이기만 할까? 사회에서 여러 역할극에 빠져 허우적대고 있는 내 모습이 바로 이 작업 속에 감춰진 의미는 아닐까 생각한다.

민하늬_예술이라는 게 무엇인가 혹은 무엇이어야 하는가라는 진부하고도 근본적인 질문을 내게 한다면, 예술은 '틈'을 내는 것인데 이것은 문제나 의문을 제기하고 다른 사유를 제안하는 행위일 수 있다는 생각이 든다. 등이 굽은 꼽추가 등을 약간 펴는 그 순간처럼, 그렇게 알아차릴 수 없을 만큼 사소하고 어쩌면 하찮아 보일 수도 있는 그것이 결국 약간의 변화를 가져오고, 다른 의미 또는 다른 사유 방식을 열어줄 수 있다고 본다. 나는 바로 그것이 예술이라고 생각하며, 그러한 작업을 하는 예술가는 반복되는 기입 행위, 즉 그리기와 글쓰기 행위의 반복을 통해 존재할 수 있을 것이다.

민하늬_박후정 작가에 대한 비평에서 저는 작가의 언어와 비평가의 언어가 겹쳐 있지만 동시에 구분되는 지점들을 보여주고자 한 반면, 윤영혜 작가의 비평에서는 제가 작가와 객관적인 거리를 두고 작업에 대해 이야기를 할 수가 없었습니다. 마치 윤영혜 작가의 입을 빌려 제가 말하는 것 같았고, 윤영혜 작가 역시 같은 느낌이었다고 해서 모노드라마 형식을 빌려 비평 행위를 하게 되었습니다. 혹자는 이러한 발화 형태가 어떻게 비평 행위가 될 수 있냐고 따질지도 모르겠지만, 우리는 비평 언어를 끊임없이 실험해보고 하나의 가능한 제안을 해보는 데 그 의의가 있다고 생각합니다.

고
윤
정

　　　　　　　저는 서울대 미술교육과에 재학 중이며
갤러리 구Gallery Koo에서 협력 큐레이터로 일하고 있습니다. 원래 제 연구 분
야는 공동체와 미술, 미술 교육입니다. 주로 예술작품과 사회 이슈의 관계는
아주 밀접한데요, 그런 것이 제가 연구하는 주제입니다.

　　　　또 흔히들 공동체 미술이라는 것은 비물질적이며 퍼포먼스, 즉 대화를
한다든지 협업을 한다든지 전혀 보이지 않는 것에 대한 연구인 데 반해, 제가
갤러리에서 일하면서 경험했던 것은 처음에는 이와는 완전히 반대되는 것이
라 생각했습니다. 갤러리에서는 물질적이며 작품 컬렉션과 관계있어 보이는
작품들을 다루게 됩니다. 또 제가 연구했던 분야는 단선적인 경향을 띠었던

데 비해 갤러리에서는 회화, 사진, 조각 등 다양한 장르를 접하게 되었습니다. 그러면서 작가들에 대한 비평을 쓰려고 인터뷰를 시작하면서 저도 모르는 사이에 예술에 대한 생각들이 바뀌어갔습니다.

그것은 바로 예술과 사회에 대한 사유였습니다. '예술'과 '사회'라는 단어는 굉장히 첨예하게 들리는데요, 정치적으로 경향이 바뀌었다든지 비엔날레 수장이 어떻다든지와 같은 이슈를 떠올리게 되곤 합니다. 본래 사회적 삶은 공동체가 인간적 삶을 영위하기 위해 하는 여러 활동을 뜻하지만 예술과 사회에 대한 어감이 이렇다보니 신진 작가들을 만나면 이렇게 머뭇거리기도 했습니다. '나는 페미니스트는 아니지만' '나는 좌우를 놓고 볼 때 약간 좌측에 속한다', 아니면 작업을 설명할 때 '이것은 온전히 제 개인적인 경험입니다'라면서 특정한 정치적인 성향이 없음을 미리 밝혀두기도 했습니다.

또 예술과 작품이 사회로 들어갈 때 사회 비판 미술과 혼용이 되어왔습니다. 게릴라 걸스Guerilla Girls처럼 모마MoMA 앞에서 시위를 한다든지 혹은 에이즈 미술과 같은 것입니다. Act Up이라는 시민 단체가 직접 로고를 만들어 피켓을 들고 시위하는 장면은 에이즈 미술과 관계된 것입니다. 그래서 사회와 관계있는 예술, 예술가가 직접 그림을 그리지 않거나 아니면 그림을 그리는 것뿐만 아니라 밖에 나가 시위를 한다든가 성명서를 발표한다든가 하는 다른 활동과의 연계를 생각하게 됩니다.

그런데 인터뷰를 하다보니 작가가 반드시 생각해야 할 것은 이런 발화적인 행동만이 아니라 여러 맥락적 차원에서 해석되어 있는 것들이 예술과 사회를 탐구하며 작가 자신도 실천할 수 있다는 점입니다. 그래서 예술은 구체적인 작업 방식과 결과물에 대한 질문을 다각도에서 던지고 다시 필요한

답을 구하는 근본적인 탐구 과정이라고 생각하게 되었습니다. 예술적 사회
가 합의하는 것이란 이렇듯 비판과 혁명에 의존하는 것이 아니며, 일상생활
을 탐구하고 기존 관행들을 관찰해 보이지 않는 것을 드러내는 문화적 활동
이라고 여겨집니다. 사회 속에서 어떤 위치를 차지하고 있는지를 끊임없이 물
으며 예술가 스스로 문화 지도를 그려나가는 일은 투쟁과 시위뿐만 아니라
사회적 맥락 속에서 토대를 찾아가는 일이라 할 수 있습니다.

그리하여 사회적인 이슈는 사회적으로 전혀 관계없어 보이는 작품들로
이동하고 있으며, 실천은 예술가가 시위를 한다거나 사회적 발언을 직접적으
로 담고 있지 않더라도 작품이 감싸 안은 진리적 내용에서 찾을 수 있을 것입
니다. 저는 이처럼 가장 작가가 개인적인 경험에서 출발할 때 오히려 진정성
이 생겨난다고 봅니다. 그래서 예술가가 감싸고 있는 진리적 내용을 찾으려
하고, 맥락적인 토대로 작업에 임하고자 할 때에는 씨실과 날실처럼 자신이
처한 상황 속에서 개인과 사회가 계속해서 교차해야 한다고 봅니다.

두 집 살림 경험담

공동체
미술
교육

갤러리

비물질
퍼포먼스
대화
협업
'보이지 않는 것'
단선적 경향

물질
작품 컬렉션
'보이는 것'
회화, 사진, 조각 다장르

+Interview

이러한 내용을 보여주는 몇 편의 작품을 들어보고자 합니다. 먼저 함경아의 작업입니다. 이 작품은 모리스 루이스Morris Luis의 색면추상을 이용한 것으로, 추상작품이라 언뜻 굉장히 평온해 보입니다. 아무런 사회적 이슈가 없는 그런 작품인 것 같지만 실제로는 작가 자신이 어떻게 작품을 할지 픽셀로 설계하고, 작품을 북한에 보내면 중국을 거쳐서 북한에서 자주 활동하는 이들이 작업한 뒤 돌아오게 되는 방식이기 때문에 한 작품당 1년 넘게 걸리는 것입니다. 작품이 완성되기까지 여러 사회적 이슈가 담기기 마련입니다. 여기까지만 보면 작가가 작업할 때 분단이나 북한 등 거대한 사회 이슈를 가지고 해야 하는가라는 생각이 들 수도 있습니다. 함경아의 초기 작품을 보면 다분히 개인적인 경험에서 작업이 시작되었음을 알 수 있습니다. 가령 〈체이싱 옐로Chasing Yellow〉라는 작업은 노란색을 쫓아가는 과정이었는데, 그러다 보니 여러 노란색을 접하게 되며 그중에서도 바나나를 쫓아가게 되고 바나나의 원산지인 필리핀을 찾게 되었습니다. 필리핀을 찾아갔을 때는 단지 노동현장뿐만 아니라 어마어마한 환경오염의 현장을 목격하게 됩니다.

강서경 작가는 영국 유학 중 할머니가 돌아가셔서 급히 귀국을 하게 됩니다. 할머니가 작가에게 한 걸음 한 걸음 불안하게 걸어오시는 모습을 보면서 삶의 불안정성을 느끼게 되고, 그때의 경험을 살려서 〈그랜마더 타워 Grandmother Tower〉라는 작업을 했습니다. 할머니와의 작업이 추억일 수도 있지만 우리가 살면서 사회에서 느낄 수 있는 불안함과 긴장감을 투영시켜 볼 수도 있습니다. 그래서 개인적 경험과 사회적 경험이 교차된 것으로 읽을 수 있습니다.

권순관 작가의 10년 전 작업 또한 이런 교차점을 잘 드러냅니다. 언뜻 보면 도시적인 삶이 극단으로 치닫는, 도시의 소외를 다룬 작업 같습니다. 그러나 작가는 도시를 시스템으로만 느끼지 않고 그 안에 존재하는 작은 개개인의 삶에도 주목하고 있습니다. 그래서 제목이 〈도너츠를 앞에 두고 우두커니 앉아 있는 여자〉인데요, 여기 잘 보이지 않는 작은 개별적인 사람에게도 다 하나하나의 고유한 스토리를 담았다고 할 수 있습니다. 작가가 시골에서

유년 시절을 보내다가 혼자 도시에 떨궈졌을 때와 같이 자신의 개인적인 경험이 사회적 구조와 맞물려 표현된 것을 알 수 있습니다.

마지막으로 보여주려는 작업은 갤러리 구에서 현재 전시하고 있는 신건우 작가의 〈틈〉입니다. 신건우는 종교적 구상을 차용, 혼용하는 작업을 많이 하는데, 이 작업 역시 처음 보면 평온한 표정을 하고 있으며 마치 영화의 정지화면을 보는 듯한 느낌입니다. 등장인물들의 의복을 보면 아디다스 같은 현대복도 있고, 수영복도 있는데, 사실 이 작품은 〈최후의 만찬〉의 열두 사도를 패러디한 것입니다. 그리고 중간에 호스트는 빈 채로 그려졌고 각각의 등장인물은 유다나 베드로 등 열두 제자의 자세를 취하고 있습니다. 그래서 개인의 내면적 갈등이 극에 달하면서도 결정적인 사회적 구조의 모습을 내비칠 뿐만 아니라 불안감을 극도로 증폭시켜놓았습니다. 이는 어떤 종교에 국한된 내용이라기보다는 보는 시각을 넓혀서 종교적 관점들이 사회 사이사이에 고스란히 존재함을 말하고 있습니다.

또 다른 작품에서도 똑같은 사람이 두 명씩 존재하는데요, 특히 가운데는 유디트 신화를 차용해서 다른 사람을 내려치고 있는 장면입니다. 그런데 이 장면 역시 같은 사람을 표현함으로써 사회적인 적만이 아닌 내면의 적이 더 중요할 수 있음을 강조하고 있습니다. 신건우 작가의 개별적인 상황을 일일이 밝힐 순 없지만 작가가 살아오면서 겪는 사건의 연속에 대해 개인적인 분노와 사회적이고 구조적인 갈등을 동시에 잘 드러낸 대목이라 할 수 있습니다.

그리하여 이제 예술과 사회적 이슈의 관계란 혁명처럼 거대 담론으로 제기되기보다는, 개인의 상황을 입체적으로 고민하는 데서 나오는 것이 아닐까 생각합니다.

임
나
래

저는 특정 작품에 대해 비평을 한다거나
이론을 끌어다 이야기하기보다 '현실 속 미술, 창작과 비평에서의 현실'이라
는 주제에서 단어 하나하나에 주목해봤습니다. 그래서 제가 처해왔던 현실,
또는 저에 대한 사적인 이야기들로 시작해보려고 합니다.

　　이번 비평 페스티벌에서 자유 발화까지 맡게 되면서, 어떤 이야기를 할
까 고민했습니다. 그러면서 되돌아보니, 중간에 대학원에서 공부한 시간이
있긴 하지만 제가 미술계에서 일을 시작한 지 올해로 10년쯤 됐더라고요. 미
숙하긴 했지만 어쨌든 학생 신분을 벗고 미술계에서 그렇게 일해왔습니다.
어렸을 때를 돌이켜보면, 그 당시에는 개념조차 명확하지 않았던 큐레이터
가 되고 싶다는 생각을 막연히 품었습니다. 그래서 학부 시절부터 기획 관련
일에 기웃거리다가 본격적으로 일을 시작하게 된 곳은 대안공간이었고, 차
츰 프로젝트나 기획도 하면서 갤러리, 박물관 등에서 일했습니다. 경력을 영
리하게 관리하지 못했다는 생각도 들지만, 미술계에서 창작이 아닌 영역에서
할 수 있는 일을 다양하게 해왔습니다. 그런데 제가 실제로 해왔던 일의 내용
을 되돌아보면 제가 하고 싶었던 일들이라기보다는 해야만 했던 일들, 기획
이나 비평보다는 내가 아니어도 누구든 할 수 있을 법한 행정이나 사무 관련
업무가 더 많지 않나 하는 생각도 들었습니다. 물론 미술계를 포함해 사회에

첫발을 내딛는 사람이라면 누구나 처음에 거쳐야 하는 과정이고, 또 그러면서 자신이 몸담은 세계의 생태계를 세밀히 들여다볼 수 있는 것이기에 불만이나 불평을 토로하고 싶지는 않습니다.

다만 하소연이라기보다는, '지난 시간들 속에서 내 위치나 내 역할, 또 나의 정체성은 무엇이었을까?'를 고민할 수밖에 없었고, 비록 이 자리에 비평가라는 이름을 달고 앉아 있지만 지금 이 순간에도 과연 나는 어떤 일을 하는 사람이라고 소개할 수 있을지 끊임없이 자문할 수밖에 없었던 시간이었습니다. 왜냐하면 제가 하고 싶었던 기획, 비평 등이 나 스스로 이런 일을 하는 사람이라며 당당하게 나서기보다는 나를 포함해서 외부의 것들에 의해 규정되거나, '이 사람은 비평가야, 기획자야, 이론가야'라고 자타가 공인할 만한 타이틀이 있어야 할 수 있는 것이라 생각했기 때문입니다.

저는 지난주에 논문 심사를 받았는데요, 논문 주제가 키르케고르에 관한 것이었기에 발표를 준비하면서 『이것이냐 저것이냐』에 등장하는 문장이 하나 떠올랐습니다. "나는 무엇에 쓸모가 있는 것일까? 아무 데도 쓸모가 없거나, 어떤 일에도 쓸모가 있다." 그러니까 내가 몸담은 미술계라는 아주 특정하고 구체적인 세계에서 나는 무엇인가, 그리고 그 무엇인 나의 쓸모는 또 무엇인가, 나는 과연 미술 주체로서 어떤 일을 하고 있는가라는 해답을 자족적으로 내릴 수 있느냐 하는 고민 때문에, 저는 제가 오랫동안 동경해왔던 미술계 안에 들어와서도 늘 이 미술계의 현실에 관심을 가졌나봅니다.

이번 비평 페스티벌에서 비평가를 모집한다는 공고문을 읽었을 때 동일한 맥락에서 주저함이 앞섰습니다. 이제 막 대학원을 졸업했는데, 나 역시 비평 행사를 진행해봤지만 내가 비평가라는 이름을 빌리고 뒤에서 뭔가 이론을 펼 수 있을까? 나보다 오랜 경력과 시간을 두고 작업해온 작가들의 작품을 가지고 내가 왈가왈부할 수 있는 걸까? 이런 것들이 어떤 쓸모를 지닐까? 유의미한 일들을 할 수 있을까…… 여러 고민과 두려움이 앞서는 한편, 제 또래들이나 행사에 같이 지원했던 친구와 이야기를 나누면서 '비평'이라는 말에서 느껴지는 진지함과 깊이가 매우 무겁게 다가온다는 생각도 들었

습니다.

그런데도 제가 지금 이 자리에 있게 된 것 역시 바로 그 비평의 무게나 깊이와 무관하지 않다고 할 수 있을 것입니다. 비평 페스티벌에 지원한다고 해서 결과를 보장할 순 없지만 그래도 이것에 지원할지 말지 결정을 해야 하는 순간 과연 비평이 그렇게 무겁기만 한 것인가를 자문해보았습니다. 비평가로서 가장 쉽게 명성을 얻거나 인정을 받는 방법은 권위에 기대는 것일 터입니다. 신춘문예에 응모한다든가, 아니면 권위 있는 매체에 실린다든가 하는 방식으로 내가 나서는 것이 지금 나의 위치를 가장 빠르고 명확하게 확정지어줄 수 있는 방법이기는 하지만, 미술비평이라는 용어가 미술작품의 가치나 특성을 평가한다는 사전적 정의를 벗어나서 다른 이야기들도 다른 모습의 비평에 포함시킬 수 있지 않을까 해서 용기를 내서 지원했던 것입니다.

비평이라는 행위에는 몇 개의 단어만으로 규정할 수 없는 다층적인 면모가 있다고 생각합니다. 비평이 대상으로 삼는 작품이 언어로만 말할 수 없을 만큼 다양하기 때문에, 그런 다양한 작품을 대하는 비평가의 분석이나 판단의 준거라든가, 감상이나 평론 서술, 이 모든 것이 다양한 태도와 형식으로 전개될 수 있다고 봅니다. 예컨대 비평을 하나의 또 다른 창작 행위로 인정하고 있음이 비평을 문학 장르로 바라보고 신춘문예나 평론 잡지 등의 매체로 출판되는 것에서 확인되며, 이로써 비평을 다양성의 측면에서 이해해볼 수 있을 것입니다.

그런데 여기서 또 한 가지 질문을 하게 됩니다. 미술비평이 다층적으로 구성된 행위라면, 과연 지금 이 시대에 한국 미술계에서 비평이 그처럼 양적·질적으로 풍요롭게 일어나고 있는가 하는 것입니다. 좀더 구체적으로 말하자면, 미술계를 이루는 수많은 주체가 있지요. 우선 창작 행위를 하는 작가가 있고, 그 작품을 연구 분석하고 전시를 만들어가는 큐레이터가 있으며, 이들에 비해 상대적으로 비가시적이지만 그 저변에서 더 큰 영향력을 행사한다고 할 수 있는 공공기관, 제도 등이 있을 텐데, 이런 미술 주체들과 견주었을 때 비평가의 활동도 다양하게 일어나고 있을까요? 별로 그런 것 같지는

않습니다.

제 위치에서 이런 판단을 하는 것조차 조심스럽긴 하지만, 단적인 예를 들어보겠습니다. 한국 예술계에서 손꼽히는 몇몇 예술 잡지를 봤을 때, 물론 그 매체들의 목적이 비평만을 실어야 한다든가 비평을 우선시해야 하는 것은 아니지만, 다양한 담론을 생성해낸다는 매체의 역할을 고려해보면, 비평이 매체들에서 차지하는 비중은 점점 줄고 있는 듯합니다. 시기적 특성이 있겠지만, 어느 잡지 두 권을 펼쳐보니 올해 5월에 베니스 비엔날레가 열렸던 관계로 비엔날레가 차지하는 양이 40쪽이었고, 광고가 20쪽, 비평이라는 이름으로 배정된 양은 8쪽이었습니다. 그 외에는 리뷰나 작가를 다룬 소개글 등이었습니다. 그나마도 비평 꼭지를 차지하는 부분은 제가 처음 일을 시작했던 10년 전과 동일한 비평가, 이론가, 교수들의 범주에서 크게 벗어나지 않았으며, 이런 분들만이 여전히 반복적으로 노출되고 그런 분들에게만 지면이 주어지는 것 같았습니다.

매체에서 젊은 비평가들을 발굴하려는 시도들이 없지는 않았습니다. 『아트 인 컬처』에서 주관한 〈동방의 요괴들〉도 비평 페스티벌처럼 신진 작가와 신진 비평가를 매칭해서 의미 있는 담론을 끌어내려 했고, 또 신진 비평가들의 글을 공모해서 1등, 2등, 3등을 정해 상을 주는 행사가 있기는 했지요. 그런데 어떤 식으로든 비평에 첫발을 내디딘 사람들이 활동을 지속해나가는가 생각해보면 그렇지 않은 것 같습니다. 이를 두고 30대 비평가의 부재라고도 할 수 있을 텐데, 신진 작가들을 위한 지원이나 관심은 이뤄지는 반면 왜 신진 비평가나 이론가나 기획자들을 위한 장은 그만큼 지속적으로 이어지지 않는지 하는 아쉬움이 듭니다.

그 이유를 하나 생각해보자면, 비평이라는 것이 가진, 앞서 말했던 비평의 무게, 즉 비평이 지식의 문제로 환원되기 때문에 어떤 대상을 평가하고 가치 판단을 하고 글로써 공표할 수 있으려면 그것이 일정 수준 이상의 식견이나 명성 혹은 경험을 전제해야만 가능한 것이라는 인식 때문이 아닐까 합니다. 그런데 저는 비평이 꼭 그렇지만은 않다, 작가와 작품에 대해 각자가

가진 나름의 접근법으로 다양한 작품을 감상하고, 자신만의 화법으로 써나가는 것이며, 그래서 비평 행위에는 지식이나 경험의 틀로 환원할 수 없는 또다른 자질이 중요하게 작용한다고 생각합니다.

섬세한 비교는 아니지만, 그래도 아트 신art scene을 구성하는 가장 대표적인 주체인 작가와 비교해보자면, 작가 스스로 '나는 작가야'라고 할 때 그의 자기 정체성 표명을 제삼자가 부정하는 경우는 별로 없지요. 본인이 작가라고 하니까 대개 작가라고 인정합니다. 그런데 어떤 사람이 '나는 비평가야'라고 말할 때, '저 사람은 진짜 비평가인가? 진짜 비평을 제대로 하는 사람인가?'라면서 재단하려는 수많은 잣대가 작용합니다. 그래서 그 잣대를 좀더 유연하게 하고 종류도 다양하게 해보는 태도가 필요하다고 생각합니다. 많이들하는 이야기이고 그래서 이제는 좀 식상하게 들릴 수 있는 사고이지만, 비평을 좀더 유연한 행위로 바라볼 수 있는 두 가지 관점을 말씀드리고자 합니다.

첫째, 저는 비평이 어떤 작품의 틀 안에 드러나는 것을 포함해서, 그 이면에서 움직이며 하나의 작품을 바로 그 작품으로 만들어내는 것들을 읽어내는 작업이라고 생각합니다. 이것은 작가의 손에서 떠나온 작품을 새롭게 읽는 시도라고 할 수 있습니다. 예를 들어 우리가 책을 읽을 때 책의 정보와 특성에 따라서 독해의 목적과 방식을 달리하며 또 독해 과정에서 향유하는 지점들이 각기 다르듯이, 하나의 미술작품을 읽어내는 관점과 방법에 따라 작품이 전달하는 이야기, 의미와 가치가 더욱 풍부해질 수 있다고 봅니다.

둘째, 비평은 작품을 비평가의 언어로 번역하는 일이라고 생각합니다. 시각예술 분야에서 작가가 하는 일이 어떤 대상을 평면, 입체, 영상 등 다양한 장르로 시각적으로 번역하여 보여주는 것이라면, 큐레이터의 일은 작가의 작품을 전시라는 형태로 번역하는 것입니다. 비평가의 일은 그런 작품, 전시를 하나의 텍스트로 번역하는 일이라고 할 수 있습니다. 비평을 통해 작품의 기표만으로 다 말할 수 없는 것이 말해지기도 하고, 전시나 전시관이라는 특정한 장소, 시간, 맥락 안에서 작품이 지닌 물성, 재료와 시각 이미지가 아닌 비평적 언어로 다시 쓰이기도 합니다. 나아가 비평문의 독자가 텍스트와

관계를 맺음으로써 작품 감상의 과정에서 또 다른 독해, 또 다른 쓰기도 가능해질 것입니다.

비평문이 읽기와 쓰기라는 이중의 작업으로 이뤄진 것이고 누군가에게 읽힐 것을 전제한 행위이기 때문에, 분명 전달 가능한 수준의 글을 쓸 수 있는 소양이 요구되며 비평가가 그런 소양을 지니고 있어야 하는 것은 당연합니다. 그러나 '새롭게 읽기와 다시 쓰기'의 관점에서 비평에 접근한다면, 지적인 능력과 기술적 탁월함보다 중요한 소양은 '참신함'이라고 생각합니다. 물론 참신하다는 것이 이전에 전혀 없던 방식으로 비평을 한다거나, 충격적인 방법으로 비평한다거나 하는 것은 아니며, 감상과 더불어 작품과 예술의 가능성을 현실 속에서 좀더 확장해나가는 그런 일을 지속할 수 있다는 의미에서의 참신함으로 이해해주셨으면 합니다.

저에 대한 사적인 얘기도 간간이 하면서 조금은 호기롭게 미술계를 비판하고 제 나름의 비평에 대한 이야기까지 해봤습니다. 이것은 제가 앞서 인용했던 '쓸모'에 대한 문제, 즉 미술계에서 나라는 사람의 쓸모, 비평의 쓸모를 이야기한 것입니다. 그것은 어떤 특정한 목적을 가진 유용성에 대한 이야기라기보다는 좀더 넓은 의미에서의 쓸모를 고민해본 것입니다.

강
수
미

기
획
자

장시간, 그리고 어제에 이어 이틀째 들어주셔서 고맙습니다.

이틀째 마무리로 이런 이야기를 하고 싶습니다. 이 행사는 국외든 국내든 첫 번째이고 거기에 여러분은 주체로 와 계십니다. 포스트모던에서 '주체subject'는 비판적 의미로 문제적 존재이자 개념이었습니다. 그러나 저는 이제 우리가 그것을 다른 식으로 생각해봐야 한다고 주장합니다. '갑을' 같은 위계관계 및 위계의 이데올로기에서 계급 구도를 근절시키거나 지배와 종속의 역학을

반성할 목적의 담론도 좋지만, 저는 그에 앞서 우리 모두, 그리고 우리 각자가 주체라는 생각을 해야 하지 않을까 싶습니다. 이 비평 페스티벌을 기획했을 때 가장 중심에 뒀던 것은 익명이지만 그 존재를 부정할 수 없는 주체들입니다. 우리 각자는 '주체'입니다. 이러한 주체들이 어떻게 행위자 performer가 될 것인가, 어떻게 우리는 반성적 사유의 실체가 될 것인가? 그게 제가 여기서 묻고 있고, 찾고 있으며, 말하고 있는 '비평'의 문제입니다. 그러니까 창작에 대한 대항자 또는 적敵으로서의 비평이 전혀 아닙니다. 어떻게 사고할까? 우리는 어떻게 현상에 대해 생각하고 행동을 개시할 수 있을까? 이런 물음들에 자기 나름의 언어로 발화하는 주체를 구성하는 비평이 관건입니다. 그래서 이 기획을 준비하던 내게는 익명이 주체가 되어야 했고, 침묵이 발화가 되어야 했습니다. 그리고 여러분의 참여에 깜짝 놀랐습니다.

사람들이 상투적으로 말하는 '비평의 위기'라는 언사를 저는 한 번도 긍정해본 적이 없습니다. 제가 지금 여기서 비평을 하는 한, '비평의 위기'라는 말에 동의한다는 것 자체가 기만이고 방기放棄이기 때문입니다. 그 말을 하기 전에, 그런 통속적 편견에 동의하며 안주하기 전에 무엇인가를 하는 것이야말로 비평의 일이죠. 비평가와 작가를 짝지을 때 여러분의 참여 계획안을 보고 고심했습니다. '낯선 이들이 이렇게 만나서 무엇을 할 것인가' 하고 많이 고민했습니다. 염인화씨가 학부생인지 전혀 알지 못했다는 사실에서 보듯, 말하자면 저는 사심 없이 작품과 비평이 이렇게 조우하면 생산적인 시너지가 생기겠다 싶은 대로 짝지었던 것이죠. 하지만 제가 매칭하지 않은 어떤 관계도 가능하고, 그런 관계 속에서 또 다른 비평과 창작의 생산성이 발현될 수 있었을 겁니다. 사실 아주 다르게 매칭을 했다면, 완전히 다른 결과물을 얻었을 것이라는 예상도 그리 틀리지 않을 겁니다. 그런 의미로 내일 비평 페스티벌 마지막 프로그램으로 있을 '자유 발화' 시간을 기대하고 있습니다. 도발적인 1시간 45분이 생성되기를 기대합니다. 여러분이 여태까지는 우리가 기획한 프로그램 안에서 비평하고 작품을 보이셨다면 거기서는 자유롭게 참여하실 수 있을 것입니다.

3부

비평 : LIVE

언어가 사고를 압도하는 시대에 이미지로 사유한다는 것

———

비엔날레에 관한 모든 것

———

한국화, 새로운 비평을 향한 욕망

——— 2 0 1 5 0 6 1 9 ———

아주 값싼 일상 소재와 한없이 무거운 사회 비판의식이 만났을 때

———

공공미술은 어떻게 가능할 것인가

———

테크놀로지-비평의 예술?

강
수
미

기
획
자

오늘은 비평 페스티벌 마지막 날인데, 이제 좀 편하게 이야기를 시작하겠습니다. 이 비평 페스티벌은 사실 큰 목적을 갖고 시작했어요. 그런데 우리가 어떤 목적을 상정하는 것하고 무언가를 실천하는 것 사이에는 굉장히 큰 구조적 차이가 있다는 생각이 들어요. 목적은 항상 크고 추상적이며 또 어떻게 보면 판타지가 섞여 있다면, 실행은 가장 구체적이고 가장 디테일한 상황들로 이루어진다는 사실이 그것입니다.

어제 리뷰에서 저는 우리가 첫날 무엇을 했는지 보고했습니다. 이를테면 전체적인 틀에서 봤을 때 어떤 이야기가 있었고, 우리가 어떤 생각과 행동을 함께 나눴으며, 어떤 식의 실천을 했었는지를 말했죠. 오늘은 어제 있었던 우리의 실천에 대해서 주관적인 부분과 객관적인 부분을 함께 나눠보려 합니다.

첫 번째는 감상적인 얘기가 될 수도 있는데요, 사실 저도 비평가잖습니까. 그런데 이 3일 동안의 프로그램에서 저는 사실 비평가로서 구체적인 실천, 그러니까 글을 쓴다거나 작가 및 작품에 대한 의견을 내놓거나 하는 기회가 없어요. 물론 이 행사에서 저는 비평가 대신 기획자로서 참여자들이 가장 활발하게, 그리고 자신의 바탕 안에서 '비평들'을 구체화하는 기회를 제공하는 게 본연의 역할이라고 생각합니다. 그런데 바로 그 점에서 비평가인 나 자신이 비평을 하고 싶은 욕망이 더 커지기도 합니다. 잠깐 소설가 무라카미 하루키의 말을 인용하려 합니다. 자신의 소설이 가장 잘 읽혔다고 느꼈을 때에 대한 에세이 중 일부 내용입니다. 한 여대생이 자기한테 이런 편지를 보냈대요. '당신의 소설을 읽고 갑자기 연인이 너무 그립고 보고 싶어져서 새벽에 자전거를 몰아 그의 기숙사로 갔다. 그리고 어렵사리 연인 방에 창문을 타고 들어가 그를 꼭 껴안았다. 당신의 글은 그렇게 나를 움직였다.'

사실 하루키는 제가 그리 좋아하는 작가는 아닙니다. 하지만 어제 비평가와 작가가 한 팀을 이뤄 발표하는 것을 보면서 바로 제가 그런 하루키의

독자 같은 마음이 됐었습니다. 심지어 저는 꽤 오랜 시간 비평활동을 했는데도 불구하고, 익명에 가까운 작가와 신진 비평가들이 작품을 두고 비평적 대화를 하는 모습을 보면서, '나도 어서 빨리 달려가 누군가, 무엇인가를 뜨겁게 비평하고 싶다'는 강렬한 마음이 됐습니다. 그만큼 저한테 여섯 작가와 여섯 비평가 그룹이 지적이고 감각적인 자극을 줬다는 말이지요. 좋은 비평이란 그런 게 아닐까, 말하자면 '좋은 비평이란 어떤 구체적 글쓰기 기교라든가 방법론이 있어서 그것을 학습하는 게 아니라 그걸 체감하는 것, 그걸 경험하는 것, 그리고 그 경험을 나도 해보는 것, 그게 바로 좋은 비평이 아닐까' 그런 생각을 했습니다.

어제 우리 프로그램은 크게 보면 키노트 스피커 한 분이 있었고요, 나머지는 전적으로 정말 신진 비평가에게 부여한 시간들이었습니다. 먼저, 키노트 스피커로 황정인 큐레이터를 초대했을 때 저에겐 딱 한 가지 이유가 있었습니다. 그 사람이 현장에서 현실적인 활동을 하고 있더라고요. 그리고 기존에 누군가 만들어놓은 틀에 자신을 한

명의 일하는 사람으로 삽입시키지 않고, 오히려 자신이 뭔가 방법을 만들기도 하고 관계를 엮기도 하고 뛰어다니는 것 같아서 그분을 초대해 얘기를 들었던 것입니다. 황정인 개인 차원에서, 그리고 큐레이터로서 미팅룸이라는 자생적 미술 기관을 만들어 일하고 있는 상황에 대해서 굉장히 구체적으로 얘기를 해줬어요. 그리고 황정인 큐레이터를 여기 초대해 거둔 좋은 수확 중 하나라고 생각하는 일이 있었죠. 자신들이 운영하고 있는 '미팅룸은 언제나 비평가를 찾고 있다. 여기 와 발표하면서 새로운 신진 비평가들을 만난 것 같아 굉장히 기대가 된다. 잘해보자'라는 이야기를 했는데 기획자로서 보람이 좀 있었어요. 그때 제가 무슨 생각을 했을까요. '아! 우리는 현대미술에서 플랫폼 이야기를 아주 자주 하는데 사실은 이 비평 페스티벌이 하나의 플랫폼 역할을 해주는구나. 앞으로도 해줄 수 있겠구나'라고 생각하게 됐던 겁니다.

황정인 큐레이터의 발표 후, 임나래와 고윤정 두 비평가에게 20분씩 각자 하고 싶은 주제로 얘기

할 기회를 주었습니다. 비평에 대해 우리는 대개 '창작이 있고 그에 대한 일종의 가이드이자 후위로서 비평의 쓰기와 말하기가 있다'고 생각하는 경향이 있습니다. 하지만 사실 제가 좀 해보니까요, 비평은 어쨌든 간에 자신의 말입니다. 자신의 말이고, 그 자신의 말이 얼마나 보편성을 얻거나 공감을 얻거나 혹은 누군가에게 새로운 이해의 지평을 열어주는가가 관건인 것 같습니다. 그런 관점에서는 구체적으로 아무런 대상이 주어지지 않아도 비평할 수 있는 일이며, 이게 비평가로서 굉장히 중요한 능력이 됩니다. 그래서 고윤정, 임나래 비평가에게는 자신만의 비평을 좀 해보시라고 요청한 것이죠. 프로포절 받은 상태에서 그게 가능할 듯 보였으니까요. 두 분이 각자의 관점에서 '예술과 사회'에 대해, 그리고 '비평 자체가 어떤 식으로 실천되어야 하는지'에 대해 매우 성실하고 설득력 있게 발화를 했습니다. 하지만 아주 도전적인 비평은 아니었던 것 같아요. 도전적이지는 않았고, 말하자면 열심히 하는 사람으로서 되게 성실하고 정직한 관점을 가진 의견들이 있었습니다.

제가 두 분의 비평을 들으면서, 요 며칠 한국사회를 굉장히 시끄럽게 하고 있는 표절 문제가 떠올랐어요. 그래서 여러분께 즉흥적으로 제안해서 그에 관한 얘기를 해보자고 했죠. 이때 '표절'은 구체적으로 한 소설가의 과거 행적에 관한 문제를 떠나서, 비평가로서 글을 쓰고 어디선가 말을 할 때 아주 중요한 자원이 되는 지식, 인식, 지각, 윤리에 관한 문제와 관련 있습니다. 많은 참고문헌을 갖고 있거나 많은 작가 데이터를 갖고 있어서가 아니라 내가 무엇을 말하는데, 그것이 나라

고 하는 주체의 말인가 아닌가에 대한 어떤 윤리적인 엄격성 같은 것이 필요합니다. 약간 지나칠 정도의 예민함이 비평가의 자질에 필수불가결하다고 생각합니다. 그리고 그것이 사실은 1년 비평을 했든 20년 동안 비평을 하고 있든 아주 중요한 자원이라 생각하고, 30년이 지났을 때에도 이를테면 자신의 뒤통수가 간지럽지 않고 자신의 자리가 불안하지 않은 가장 믿을 만한 기초가 아닌가 여겨집니다.

어제 4시부터는 여섯 팀의 작가와 비평가가 작품을 보여주고 또 각자의 방식으로 비평을 했습니다. 오늘 처음 오신 분들을 위해서 제가 간략하게 다시 형식에 대해 말씀드리겠습니다. 우리는 이 비평 페스티벌을 기획하고 작가와 비평가를 공개 모집했습니다. 그런데 이 과정에서 제가 가장 우려했던 점은 이게 마치 미술계의 또 다른 선발 시스템처럼 작용하는 것이었습니다. 이를테면 '누군가 특히 잘하는 사람을 뽑아서 무대에 올리는 식의 시스템으로 젊은 세대가 받아들이면 어떻게 하나'라는 두려움이 조금 있었습니다. 그래서 누구도 눈치 못 챘을 수도 있겠지만, 저는 그 공개모집 문구에 '선발'이나 '선정' 또는 '응시'라는 단어를 쓰지 않고, '초대'라는 용어를 썼습니다. 우리의 조심스러움, 그리고 혹시 누군가를 상처 입히거나 억압하지 않을까 하는 걱정, 이것들이 어쩌면 우리한테 지금 필요한 것 중 하나가 아닐까요. 겉보기에 아주 잘 돌아가고 있는 미술계에서 그런 생각을 좀 할 필요가 있다고 봅니다.

〈2015 비평 페스티벌〉을 위해 작가 및 비평가의 계획안을 공개적으로 받았는데 그 프로포절 중에서 제가 골라낸 것은 사실 별로 없습니다. 오히

려 될 수 있으면 지원하신 분들이 모두 다 할 수 있는 방법을 찾으려고 고심했죠. 비평가들은 현실적으로 15분 동안 단 한 번 이 비평 페스티벌에 참여하게 되는데, 문득 이건 비평 페스티벌 이름에 값하지 않는다는 생각이 들더군요. 그래서 최소한 두 번의 비평 기회를 부여해야겠다고 생각해서, 작가들은 바뀌지만 비평가는 두 번, 그리고 이연숙 비평의 경우 일정이 허락한다고 해서 삼일 내내 참여하게 프로그램을 짰습니다. 한 명의 비평가가 새로운 작가를 만나 그 작가와 어떤 식으로든 서로의 이해 지평을 넓히고, 작품을 이해해하고, 작가는 그 비평가의 비평 언어를 받아들여보거나 갈등하는 과정이 사실은 '비평의 현장'이더군요. 그래서 그런 과정을 겪어볼 시간을 비평가와 작가들에게 사전에 제공했고, 이 프로그램 일정 안에서는 그 과정을 거친 이후에 작품 발표와 비평을 할 수 있도록 했습니다.

이미 언급했지만 기획 측에서 미리 작가와 비평가를 짝지었어요. 이때 사실은 얼마나 조화로운가보다는 둘이 만나면 얼마나 생산적일 수 있을까를 기준으로 삼았습니다. 저도 물론 지원한 분들의 작업 전반을 알거나, 비평을 하겠다는 분들의 배경을 알지 못하고, 그것을 프로포절 하나만으로 판단할 수밖에 없었죠. 그럼에도 불구하고 그 짧은 A4 한 페이지 안에서 많은 것을 볼 수 있었기 때문에 과감히 짝을 지었습니다. 현재 비평 페스티벌 사흘째를 맞이한 입장에서 저는 꽤 괜찮은 결과가 나왔다는 잠정 결론을 내리고 있어요. 예를 들어 작가하고 비평가 간의 갈등 현장을 고스란히 노출하기도 했고, 어떤 비평가는 작가를 무의식중에 보조하는 장면을 볼 수도 있었으며, 또 어떤 경우는 작가의 말과 비평가의 말이

매우 조화로운 직물처럼 짜이는 상황들도 볼 수 있었습니다.

그런데 어제는 제가 비평가들한테만 따로 요청한 게 있어요. '여러분이 첫날도 하시고 오늘도 하지 않느냐, 우리가 기획할 때는 비평이 얼마나 다양해질 수 있는지, 어떻게 하면 비평의 퍼포먼스가 가능한지를 좀 보고 싶었고, 그걸 실험해보고 싶은 의도가 컸다. 그러므로 여러분이 할 수 있다면 오늘은 좀 다른 방식으로 비평을 해주십사' 하고 얘기했죠. 그 기대가 실현됐을까요? 놀랍게도 어제 마지막 순서인 윤영혜 작가와 민하늬 비평가가 아주 신선하게 비평을 하더군요. 사실 저도 못 해본 방식인데, 작가와 비평가가 각자의 글쓰기를 하고 그에 대해서 모노드라마처럼 프레젠테이션을 했어요. 이 행사를 기획할 때 제 가장 큰 욕망은 어떻게 언어가 물질처럼 질량을 가질 수 있을까를 질문하고, 하나의 사건으로 그에 대해 답해보는 것이었습니다. 어제 윤영혜와 민하늬의 모노드라마 비평을 보면서 '아 언어는 저런 식으로 질량을 가질 수 있겠다, 고유의 톤이나 매너나 무드를 만들 수 있겠다'고 생각했습니다. 그 자리에 없었던 분들은 마치 퍼포먼스 아트가 그런 것처럼 그 사건이 휘발되고 끝났으니까 제 말을 체감하기 어려울 겁니다. 다시 제가 여기서 그것을 재현할 수도 없고, 아무리 세련된 언어로 설명한다 해도 충분히 전달할 수 없으니 난감합니다만, 어쨌든 어제 저는 현장에서 그런 생각이 들었어요. '언어는 사실 가장 구체적인 물질이다.'

김나윤 작가와 염인화 비평가에 대해 얘기해볼까요. 우선 염인화씨는 전혀 몰랐는데 학부생이더군요. 물론 학부생이냐 아니냐가 그리 중요한 사실은 아닐 수 있지만, 작품 분석을 잘하고 비평을

위해 아주 많은 준비를 해서 작가에게 도전적으로 접근한 점에 비춰볼 때 아직 어리다는 점이 매우 인상 깊었어요. 염인화씨가 이렇게 얘기하더라고요. 자신이 비평하는 목적은 작가가 앞으로 어떻게 작업할 것인지 방향을 제시해주는 것이라고 말이죠. 여기 미술계에서 활동을 꽤 하신 분들이 앉아 계신데, 우린 그런 얘기 쉽게 못 하잖아요. 작가들한테 '내가 당신 창작의 방향을 제시해줄게'라는 것은 사실 꽤 오만하게 들릴 수 있으니까요. 그런데 이 친구는 비평에 대해서 그렇게 생각한다, 그래서 자신은 아주 많이 준비하고, 자기가 관심을 갖거나 공부를 많이 하지 못했던 부분은 새롭게 공부해서 접근했다고 말하더군요. 김나윤 작가가 동양화 장르에서 작업하는 작가인데요. 염인화씨는 중국 사천왕에 대한 공부까지 새로 해서 이야기를 했어요. 이런 면이 굉장히 인상 깊었고, 또 '아 이런 사람들을 위해서 우리가 비평 페스티벌을 연 거구나'라는 생각을 했습니다.

이성희 작가와 이연숙 비평가는 이렇게 말하면 오해할 여지가 크지만, 굉장히 공격적으로 접근합니다. 이때 공격적이라는 건 사실 상대방을 해하는 식의 공격성이라기보다는 '내가 당신에게 한발 더 적극적으로 나가겠다'라는 의미의 공격성입니다. 그래서 작가하고 긴장관계를 강도 높게 형성하는 그런 부분이 있었던 것 같아요. 그런데 여기 앉아 계시니까 제가 한 가지 얘기하고 싶은 건 매체와 테크놀로지는 사실 세대와 나이를 가리지 않는다는 점입니다. 텔레비전이 처음 나왔을 때 아버지와 아들이 세대 차이 없이 같이 봤어요. 오늘 여기서 스마트폰을 손자와 할아버지가 같이 쓰고요. 이연숙씨가 지목한 인스타그램은

이를테면 아주 최근 우리 사회에서 사진이 대중적으로 유포되는 하나의 새로운 방식인 것이지, 한 명의 사진작가가 시공을 뛰어넘어 자신의 작업과 겹치는 속성을 견제해야 할 절대적 매체는 아니죠. 이성희 작가가 10년 전에 이런 작업을 했을 때, 타임머신을 타고 10년 뒤 인스타그램 사진이 널려 있는 상황을 미리 보지 않는 한, 자기 사진과의 유사성을 고민할 수는 없었을 겁니다. 그래서 비평가는 분석력도 있어야 하지만, 거시적인 맥락을 고려하는 일이 필수입니다. 요컨대 시대적, 사회적, 매체적 조건들을 고려하는 통찰이 필요하다는 생각을 새삼 이연숙씨의 비평을 들으면서 했습니다.

그다음, 한경자 작가와 고윤정 비평가는 이렇게 말하면 어떨지 모르겠지만, 말의 습관상 '신진'이라는 용어를 좀 쓸게요. 이번 비평 페스티벌의 신진 작가와 신진 비평가 그룹 안에서 저는 기성 미술계의 마이크로 월드를 보는 듯한 경험을 좀 하고 있는데, 실제로 어떤 경우는 굉장히 갈등하고 어떤 경우에는 반목도 합니다. 어제 고윤정 비평가가 '언제 저는 작가 위에 서서 얘기를 해볼까요'라고 웃으며 얘기하더군요. 실제 어떤 작가와 비평가의 관계는 수직적이기도 하고, 또 비평가가 마치 작가의 조수처럼 처신하는 모습도 종종 봅니다. 그런데 정작 고윤정 비평가와 한경자 작가는 전반적으로 평이했어요. 그 평이성이 한국 미술 비평을 지배하는 분위기이기도 합니다. 이는 달리 말해 온건한 글쓰기, 작품을 친절히 설명하며 보조하는 글쓰기, 작품을 일차원적으로 해석하는 비평이라는 뜻인데, 사실 저는 그것이 과연 좋은 비평일까 하는 의구심을 지금도 여전히 갖

고 있습니다. 그런데 두 사람의 비평 시간에는 마지막에 작은 반전이 있었어요. 한경자 작가 본인은 의식하지 못했던 작품의 형식 요소를 고윤정 씨가 발견해서 얘기하더라고요. '자르기'라고 이름 붙일 만한 시각적 구성 방식이 그림에 자주 보이는데 이것이 한경자 작가의 그림에서 중요한 요소 같다고 말이죠. 그것 하나만으로도 앞서의 평이하고 온건하게 접근하던 비평 태도가 상당 부분 극복되고 빛나게 되었다고 말할 수 있습니다. 이를테면 비평은 무엇인가를 발명할 수도 있지만, 발견할 수도 있는 것이죠.

이예림 작가와 이진실 비평가도 온건하고 부드러운 분위기에서 진행됐던 것 같아요. 이예림 작가는 뭐랄까, 소박한 톤으로 페인팅과 영상이 결합하는 형식의 자기 작업을 설명했는데 제가 여기서 주목했던 것은 '경험의 구체성'입니다. 저는 사실 '삶으로부터의 예술'이라든가 '삶으로부터의 비평'이라든가를 그렇게 막 강요하는 것, 별로 매력 없다고 생각합니다. 그럼에도 불구하고 삶이 아니라 경험의 구체성은 굉장히 중요하다고 생각해요. 그것은 우리를 더 이상 다른 무엇으로 나눌 수 없는in-divide 독립적이고 독자적인 개인individual이게 하는 가장 중요한 원소 같은 것이니까요. 그러니까 내 주관적 경험은 다른 사람의 주관적 경험과 나눌 수 없는 것이고, 그 점에서 주관적 경험은 주체성을 확고하게 하는 질료 같은 것입니다. 그러니 새삼 경험, 삶으로부터라기보다는 경험으로부터의 비평과 창작 그리고 대화가 매우 중요하다는 생각이 듭니다. 아까 제가 잠깐 인용했던 하루키의 독자가 느낀 충동과 행동 같은 것 있잖아요. 그것은 사실 하루키의 어떤 주관적 경험이 그 여대생의 경험 세포를 자극했기 때

문에 가능했던 것이 아닌가 싶습니다.

김시화 작가와 임나래 비평가의 순서에서도 작품을 해설하는 비평의 전형성을 봤어요. 어제도 우려했던 것처럼 제 리뷰가 여러분을 심사하는 듯, 마치 오디션 결과를 발표하는 것처럼 들릴까봐 걱정되는데, 사실 제가 좀 전에 전형성이라고 말한 건 나쁘다는 의미 대신 일종의 '일반성'을 가리킵니다. 또 작품의 해설이 비평의 기본자세라는 의미도 포함되고요. 작품을 이해하려고 하는 것, 작가를 이해하려고 하는 것, 글로 쓴 말과 입으로 뱉은 언어의 내용들이 어떻게 하면 이해 가능하고 공유 가능한가에 대한 비평가들의 끊임없는 고민이 누대에 걸쳐 그 일반성과 전형성을 만들어냈을 겁니다. 그런 점에서 김시화 작가와 임나래 비평가도 크게 다르지 않다는 뜻입니다. 비평의 가장 구체적인 활동은 사실 '해석'입니다. 하지만 그 해석을 누군가는 발견을 통해서 더 구체화하거나 고양시키고, 또 어떤 사람들은 받아쓰기를 통해서 혹은 베껴 쓰기를 통해서 하기도 할 겁니다. 그 점에서 어제 발표한 작가와 비평가들은 제가 전형성이라고 말했지만, 실제로는 그 해석들을 시도하느라 굉장히 많이 애쓰고 상호 작용했던 분들이라고 생각합니다. 아주 감사하고, 기뻐요. 고백하자면 '그 수많은 해석이 어떻게 하면 반짝반짝 빛나는 언어의 발명으로 나아갈 수 있을까' 하고, 저도 한 명의 비평가로서 고민이 되는 순간이었습니다. 이 정도로 어제의 비평 페스티벌 리뷰를 마치겠습니다.

이미지로
사유한다는 것

최
승
훈 작
가

우연한 기회에 시작한 초·중·고등학생 비
전공자 미술 수업을 10년 정도 해오고 있다. 작품활동 외에 내가 하고 있는 유
일한 일이기도 하다. 그동안 미술 프로그램을 만들고 운영하면서 가장 많이
생각했던 것은 '언어로는 설명할 수 없는 현상계現象界와 추상抽象, 그리고 '개인
의 선택 영역으로 내려온 미美 등을 어떻게 비전공자 어린이와 청소년에게 이
해시킬 것인가, 아니 거부감 없이 경험시킬 것인가'였다. 그리고 시각미술에서
가장 기본이라 할 수 있는 '이미지로 생각하는 것을 어떻게 훈련시킬 것인가'
였다. 이런 고민들에 대한 다양한 형식 실험이 내가 하고 있는 미술 프로그램
들이다.

학교 교육에서 우리는 역사, 지리, 사회, 심지어 요리와 사랑까지도 모
두 글로 배운다. 활자에 중독되는 것이다. 종종 책 속에 모든 길이 있다고 착
각하고, 거짓 진실에 집착한다. 진리는 자기개발서와 스타 강사의 입을 통해
유행을 탄다. 그러면서 그곳에서 말로 표현할 수 없고 이성적으로 개념화할
수 없는 수많은 현상에 대한 두려움도 함께 키워나간다. 결국 언어와 이성은
우리가 부여한 권력과 신뢰를 바탕으로 사회적 상식과 정치적 이데올로기 등
의 형태로 우리를 눈뜬장님이나, 살아 있는 죽음의 상태로까지 몰아세운다.
그래서 나는 예술에 기대한다, 사소한 예술적인 경험들을 통해 보이는 대로

볼 수 있고, 느껴지는 대로 느낄 수 있으며, 변화 자체를 기억할 수 있기를. 또한 '의미 있는 의미'를 좇다가 사회가 만들어놓은 괴물의 노예가 되지 말고, 삶을 견디게 해주는 '호기심'과 '매력적인 의미'를 각 개인이 자발적으로, 용감하게 생산할 수 있게 되기를.

• • •

'최승훈+박선민'으로 한 팀을 이뤄 작업하고 있는 작가 최승훈입니다. 저는 지난 10년간 아직까지 언어적 사고에 완전히 압도되지 않은 아이들에게 이미지로 생각하는 방법을 가르치면서 얻은 경험을 이야기해보려 합니다. 결론부터 말하자면, 인생에서 중요한 부분들은 항상 우연히 시작되는 것과 마찬가지로 제 미술 수업도 선배 작가가 '그림 그리기 좋아하는 아이들이 있는데 한번 가르쳐볼래'라고 해서 시작된 것이었습니다. 그러면서 뭘 가르칠까, 이 아이들하고 무얼 할까 고민하면서 프로그램을 하나하나 만들어나갔는데, 여기서는 프로그램을 꾸리면서 제가 미술 수업에 기대했던 점들을 나눠보고자 합니다(아이들이 제 미술 수업에 대해 기대했던 것보다는).

첫째, 아이들에게 '현상', 즉 시각·청각·촉각 등 우리의 모든 감각 기관을 통해 접하는 현상세계를 언어로 전환하거나 이해하거나 분석하지 말고, 그것을 그 자체로 기억해두었다가 사물과 이미지로 다시 표현해보라고 합니다. 그것이 언어와는 다른 또 하나의 사고 체계임을 알려주고 싶었거든요. 그렇게 하다보니 자연스레 깨닫게 된 사실은, 사물 자체나 그것이 간직한 아름다움을 모두 언어화하기란 결코 불가능하다는 점입니다.

또 어떻게 보면 우리 입에 많이 오르내리는 현대 철학자 중 상당수가 논리적인 글쓰기가 아닌 에세이식 글쓰기를 시도했고 아도르노, 벤야민, 푸코 등은 제가 볼 땐 철학에 문학을 덧입힌 것인지, 아니면 아주 놀라운 문학인인 것인지 헷갈릴 정도입니다. 논리와 이성에 빈 곳이 있다는 점은 더 이상

설명하지 않아도 될 것 같습니다. 그런 점에서, 어떻게 보면 이미지로 생각한다는 것이 언어나 이성과 긴장관계를 갖는 사고의 틀임을 아이들에게 말해주고 싶었습니다. 이것은 자연히 추상에 대한 수업으로 이어집니다. 과연 학생들에게 추상을 어떻게 이해시킬 수 있을까, 말로 표현 안 되는 부분이나 구체적이지 않은 부분, 가령 이 물병은 선하지도 악하지도 않고 옳지도 그르지도 않으며 또 어떤 조명 아래에 놓이느냐에 따라 완전히 달리 보이니, 이것을 생수병이라고만 전달할 수는 없는 너무 많은 이유 때문에 이미지로 생각하고 표현해서 보여주는 수밖에 없다고 생각했습니다. 그리고 언어화·개념화되지 않는 요소들 때문에 '뭔지 모르겠다'든지, '왜 하는지 모르겠다' 의미가 무엇이냐라는 두려움을 갖지 않고, 그냥 자연스럽게 그것을 받아들이도록 하는 프로그램이 없을지 고민을 많이 했습니다.

또 언어와 이성理性의 측면에서 가치의 꼭대기에 강박관념처럼 휘날리고 있는 깃발은 '진실'이겠죠. 진실… 진실하지 않은 말은 사실 대화가 아니고 말이 아닌 거죠. 거짓으로 말한다면 그것은 말하고 있는 것 같지만 실은 말이 아닌 것과 같습니다. 그런데 저에게 '진실'은 항상 의문입니다. 입장과 처한 상황을 초월한 절대적 진실이 현실 세계에서 과연 얼마나 있을 수 있을까, 이성과 말의 폭력성이라든가 언어가 가진 구속력은 무시무시한 파괴력을 드러냅니다. 그러면서 얼마나 많은 사람이 자기 신념이나 혹은 자신의 말을 진실이라고 착각하는가, 라는 것을 곱씹게 됩니다.

만약 이미지로 상상한다는 것이 아무런 가치를 지니지 않는다면 굳이 이미지로 생각한다는 새로운 사고의 틀이 필요하지 않겠죠. 그런데 미술의 제일 꼭대기에는 당연히 미美, 아름다움이라는 깃발이 있습니다. 진실을 위해서 아름다움을 인식할 수 있는데, 그것은 옳고 그르거나 맞고 틀리고가 아닌 하나의 가치 판단 기준이 될 수 있는 것입니다.

물론 제가 지금까지의 내용을 초등학생 미술 수업 시간에 시행한 것은 아닙니다. 만약 그랬다면 아이들이 '엄마, 선생님이 좀 이상한 것 같아. 나 미술 수업 안 갈래'라고 했겠죠. 이런 내용은 제가 프로그램을 짜면서 떠올렸

던 것입니다. 그러면 수업에 대해 말씀드려볼까요. 저는 보통 3~5명으로 그룹을 나눠 진행합니다. 초등학교 5~6학년부터 시작해서 중고등학생이 되어서도 계속 수업을 받는 이들도 있습니다. 제 첫 수업을 들었던 아이들은 현재 대학생이 되었습니다. 첫 시간에는 언제나 자기가 좋아하는 것과 싫어하는 것을 구분해서 그리게 합니다. 다른 아이들이 서로 그런 것을 맞추고요. 이건 자기소개를 어떻게 하는 게 가장 매력적일까를 고민하다가, '자기가 좋아하는 것과 싫어하는 것을 입 밖으로 꺼내보자'라는 생각이 들었던 것입니다. 그러면 아이들은 '저 친구는 이름이 뭐고 무슨무슨 학교에 다닌다'가 아니라 '저애는 왜 아이스크림을 싫어하는 거지?'라든가, '수학을 좋아하는 사람은 세상에 아무도 없어'라는 식으로 자기와의 동질감이나 차이로써 친구를 이미지화합니다. 그러면 그 아이가 말한 것을 바탕 삼아 그 친구의 이미지를 만들고 서로 이해하면서 동시에 그림 그리기 연습도 되는데, 이것이 바로 자기소개를 하는 수업입니다.

그다음 제가 하는 여러 잡다한 수업 중 가장 많은 것을 내포하고 있는 것에 대해 말해보려 합니다. 아이들에게 박스를 주고 자신의 집을 기억해서 만들라고 합니다. 그러면 자기 집을 생각하겠죠. 복도로 들어가면 방이 있고 박스를 대강 잘라서 공간을 분할합니다. 이렇게 만들고 나면 아이들끼리 서

최승훈

로 인터뷰를 해서 마치 건축가가 된 양 맞교환해 서로 작업실로 개조해주도 록 합니다. 자기 작업실이란 누구에게나 매력적인 공간이니까요. 제가 수업 할 때 항상 아이들한테 가상의 직업을 하나씩 만들게 하거든요. 어떤 비전을 보고 앞으로 진짜 무엇을 하겠다는 설정이 아니고, 평소 '이거 한번 해봐도 재미있을 것 같다'라는 직업을 택하게 합니다. 요리사도 있고, 연극배우도 있 고, 가수도 있습니다. 어찌됐든 스스로 뭔가 조금이라도 호감을 갖고 있는 생 각을 발전시켜야 재미있는 연구가 되니까요. 그래서 친구가 원하는 연구실을 만들어주는 수업을 합니다. 아주 현실적으로 '여긴 트고 어쩌고' 하면서 진행 하는 아이가 있는가 하면, 비밀 지하실과 관제탑을 만들어서 엄마가 오는지 를 망볼 수 있게 지으려는 아이도 있습니다. 이럴 때 제 주 업무가 뭐냐 하면, 아이들이 목마르다고 하면 음료수 주고, '배고파요' 하면 간식 주고, '선생님 음악이 왜 이래요' 하면 음악을 바꿔서 틀어주고, 사진을 찍어서 기록하는 것 입니다. 그게 제가 미술 시간에 주로 하는 역할입니다. 그러다가 어느 시점에 아이들에게 '사실 내가 너희한테 기대했던 작품은 연구실이 아니라 시청 앞 에 세울 모뉴먼트야. 모뉴먼트를 만들려고 이런 이상한 과정을 거친 거니까 이걸 조각이라 생각하고 만들어보자. 작업실 이야긴 거짓말이었어'라고 말합 니다. 그러면 아이들이 '이제까지 연구실이라고 생각하고 얼마나 힘들게 만든 건데요'라고 불평을 터뜨리면서 다시 자르고 붙이기를 하죠. 자르고 붙이기 를 하면서 종이 박스는 아이들에게 공간이 아니라 순수한 조형 형태, 이상한 덩어리가 되어갑니다. 그렇게 또 시간을 보내고 이런저런 이야기를 해주고 사 진도 찍다가 어느 정도 조형적 형태가 나왔다는 생각이 들 때쯤 다시 말합니 다. '사실은 처음에 얘기했던 연구실을 만드는 게 너희의 미션이니까 다시 생 각을 바꿔서 원래 인터뷰했던 내용에 충실하게 연구실을 만들어봐.' 그러면 아이들은 불평하면서 또다시 만들죠. 그러면 처음에 계획했던 것과 많이 달 라진 형태로 마무리가 됩니다. 처음 말씀드렸던 이미지로 생각하거나 상상하 는 것은 내 방을, 내 집을 머릿속에서 이렇게 저렇게 가지고 놀아보고 또 어 떤 의미에서는 이성적으로 접근해서 공간을 구성해보다가 또다시 그것을 그

냥 사물로, 조형으로 환원해서 순수한 형태로 생각해본 뒤 이상한 박스 덩어리로 완결됩니다. 모든 아이가 나름대로는 많은 생각과 고민의 과정을 거쳐 나온 이상한 형태의 박스를 통해서 친구들의 작품 안에 얼마나 많은 고민이 있었는지를 알게 되죠. 다른 사람이 만들어낸 형태에서도 자기가 했던 것처럼 형태를 느낌으로 읽어내려고 노력합니다. '이런 거 왜 했어'가 아니라, 자연스럽게 물건을 두고 이미지로 생각하면서 이해하려는 그런 과정이 생겨나는 것 같습니다. 미술관에서 작가들이 해놓은 작업들을 보고도 그 연장선상에서 큰 거리감 없이 호의적으로 접근할 수 있게 되고요. 낯선 것을 접했을 때 아이가 '잘 모르겠어요'라고 하면 저는 '네가 모르는 게 아니라 어쩌면 다른 방식으로 생각한 건지도 몰라. 말로 표현 안 되는 것을 그렇게 두려워할 필요는 없어'라고 말해줍니다.

참, 제가 이미지로 생각한다는 것은 이미지를 사진처럼 이해하는 게 아닙니다. 어느 정도의 범위, 즉 시작과 끝(완성), 영화로 말하자면 시작에서 끝까지, 그림이라면 백지에서 시작해 '다 그렸어'라고 하는 완성 단계까지를 말합니다. 그리고 변화 과정과 진행 과정을 이미지 덩어리로 기억하는 것이 굉장히 중요합니다. 장면을 파편적으로 기억하는 게 아니라 점점 변해가서 여기까지 왔다는 것을 통째로 기억하는 거죠. 영화도 마찬가지로 그냥 스토리를 따라가는 것이 아니라 화면의 사각 프레임을 놓치지 않고, 그 안에서 이미지들이 어떻게 변하는지를 보는 것입니다. 저는 이미지로 생각하는 것을 설명할 때 변화 자체를 기억하는 것이라고 이야기하는데요, 그 이유는 그런 식으로 생각해야만 나중에 마치 두 시간짜리 영화를 3분 만에 본 것같이 시간을 압축시킬 수 있기 때문입니다. 예를 들어 요리사가 재료들을 보는 순간 완성한 한 접시의 요리를 상상할 수 있죠. 경험이 많은 요리사일수록 자기가 만들 요리를 맛과 질감까지 상상해내고 조리 과정을 거의 찰나에 계획할 수 있습니다. 그게 이미지로 생각하는 것의 장점이고 시간을 압축하는 능력입니다. 그런데 말로 이런 내용을 설명하기 힘드니까 보통 뭐 '감각이 좋다' '감이 좋다' 등등으로 표현합니다. 사실 설명하기는 힘들지만 경험해보면 누구에게

나 가능한 사고의 틀이라고 여겨집니다.

언젠가 영화를 볼 때 앞자리에 앉아 배우들의 연기나 스토리를 쫓지 말고, 맨 뒷자리에 앉아서 사각 프레임을 보면 카메라가 어떻게 움직이는지 알아채게 될 것입니다. 또 어떤 속도로 편집되는지, 감독의 이미지 취향의 틀은 무엇인지 깨닫게 될 겁니다. 내용과 상관없이 '아, 이 감독은 이런 태도를 지니고 있구나'와 같은 것을 깨닫게 되는데, 이처럼 같은 영화라도 내용을 쫓아가며 보느냐, 이미지로 생각하느냐에 따라 다른 것들이 눈에 들어옵니다.

또 다른 수업 내용을 하나 소개해보겠습니다. 보통 계절이 바뀔 때, 가령 추웠다가 어느 날 전형적인 봄 날씨를 보인다든가 하면 아이들을 데리고 산책을 나갑니다. 길을 다니면서 전형적인 봄의 모습을 사진으로 찍고 흔적도 남기고 그림도 그리고 합니다. 자기 오감을 통해 봄을 예민하게 기억하면, 언젠가 영화를 보거나 소설을 읽을 때 또는 무언가를 표현할 때 이런 전형적인 기억들이 자양분이 되어 그것을 떠올리고 기억을 감각적으로 사용할 수 있게 되는 것이죠. 그것도 당연히 미술의 한 방법이라고 생각합니다. 아이들에게 자주, 눈으로 판단하고 눈으로 결정하라고 말합니다. 의미는 처음 시작과 구조를 만들어줍니다. 아이디어로 시작하죠. 그림을 그리다가 '여기에는 정열을 상징하는 빨간색이 와야겠다'고 생각했는데 하늘색을 칠하니 더 묘하게 끌린다면 당연히 하늘색으로 가야 한다는 이야기를 해줍니다. 왜냐하면 그 고정관념적 의미들이 그리 매력적이지 않을 확률이 높기 때문이죠. 차라리 '뭐야, 좀 이상하잖아'라는 질문이 더 끌립니다. 저 역시 제 작업을 할 때 너무 예뻐지는 것은 경계합니다. 그래야만 더욱 매력적으로 느껴지기 때문입니다.

마무리를 짓자면, 아이들이 자라서 예술가가 되고 아주 숙련된 기예를 다루는 것도 좋겠지만, 저는 아이들에게 이런 모습을 기대합니다. 가령 한 아이돌 가수의 머리 스타일이 너무 멋있어 보이면 직접 잘라본 뒤 '아 망했네!'라고 하지 않고, 그 아이돌의 머리를 이미지로 자신한테 직접 씌워서 어울리는지 안 어울리는지 정도는 확인해볼 수 있으면 좋겠습니다. 이미지로

생각하는 능력을 갖출 수 있고 또 낯선 것들에 대해 호의적이며, 추상적인 것을 대면했을 때 '저는 잘 모르겠어요' '역시 현대미술은 어려워'라고 하지 않기를 바랍니다. 모든 것이 언어로 해석되며 알 수 있다고 보는 건 착각이라고 생각합니다. 두려움을 갖지 않고 현상 자체를 즐길 수 있다면 그것도 굉장한 즐거움일 것입니다. 어떤 면에서는 그것이 확장된 예술의 의미일 수도 있습니다.

███████ ██████중████████ ███████████

저녁████ ████████████ ████████████ ████
█████████ ████████ 지지 않는 █████
██████ ███████ ██████ ████ ██ 고독
████████ ████████ ██████████. ███
█ ████████ ████ 번잡함 ████ ██
████████ 가능한████ █ ██████
███████ ████████████. █████
██████ ████ 복잡한██████, █████ ███
██████ ████████████, ███ ██████
████ 긴장감█████████████ ██ ████
██████ ████████ 고요함█ ██
██████ 것, ████████ █████ 고요함을
████████ ████████, █████████
████████ ██████ ████████████
████████. 내███ ██████ 고요함█████ ████ ████
█ 유리함의 ██████████ 유일한 ████
██████████ ████.

광주비엔날레에 대하여

안미희
정책기획팀장

비평 페스티벌에서 비엔날레와 관련된 사람이 발제를 한다면 전시감독이나 큐레이터, 참여 작가일 거라 예상하지 재단 실무자가 이런 자리에 서는 것은 흔치 않은 일인 듯합니다. 발화를 준비하는 저에게 주어진 유일한 조건은 '청중이 누구인가'를 염두에 두어달라는 것이었습니다. 그런 점에서 여러분이 광주비엔날레 정책기획팀장에게 듣고 싶은 내용이 무엇일까를 고민하면서 이야기해보겠습니다.

올해는 광주비엔날레가 20주년을 맞는 해입니다. 성년이 되어 국내 현대미술 문화를 대표하는 행사로서 책임감을 좀더 무겁게 짊어져야 한다는 뜻이기도 합니다. 많은 사람이 알고 있듯이, 광주비엔날레는 지난해에 성년식을 호되게 치렀습니다. 여기저기에 여전히 생채기가 남아 있지만 한 해 동안 훌쩍 자란 듯한 기분입니다. 광주비엔날레를 포함해 1990년대에 태동된 대부분의 비엔날레는 예술 외적 환경들의 변화 속에서 함께 발전해왔습니다. 양적·질적인 성장을 같이 이뤄내면서 이제는 하나의 글로벌 문화 현상으로 자리잡았고, 현대 시각문화 현장을 대표하고 있습니다. 규모나 성격 면에서는 차이가 있지만 세계적으로 200여 개의 비엔날레가 있는 것으로 집계됩니다. 이런 엄청난 수적 증가에 따라 비엔날레끼리의 정보 공유와 네트워크의 플랫폼 제공에 대한 필요성이 대두되었고, 이는 자연스럽게 '비엔날레파

운데이션'과 '세계비엔날레협회'의 창설로 이어졌습니다. 비엔날레파운데이션의 세계비엔날레대회와 세계비엔날레협회의 총회는 공식 행사로 해마다 세계 비엔날레를 순회하면서 개최되고 있습니다.

비엔날레는 2년마다 열리는 글로벌 미술계 네트워킹의 장소이자 세계 현대미술의 정보의 장이 되고 있습니다. 현대미술 관계자들은 자연스럽게 비엔날레들 사이를 오가며 정보를 공유하고 친목을 쌓으며 다음에는 어느 비엔날레에서 만나자는 식으로 약속을 하지요. 더욱이 최근에는 대표적인 문화관광 사업이자 도시 브랜딩의 도구로 인식되면서 비엔날레의 역할과 이를 둘러싼 해석이 더욱 다양해지고 있습니다. 이런 일련의 현상을 다 겪어내면서 더불어 지대한 영향을 끼치고 있는 것이 광주비엔날레이기도 합니다.

여러분은 직간접적으로 광주비엔날레를 경험했을 겁니다. 2년마다 전시를 보러 오거나 혹은 직접 참여하기도 했을 테지요. 어떤 이들은 광주비엔날레에 대해 아주 자세히 정확하게 알고 있는 반면, 또 다른 이들은 드문드문 알고 있을 겁니다. 20년의 세월 동안 다양한 일이 일어났을 뿐 아니라 광주비엔날레를 스치고 지나가면서 바라보는 관점이나 태도는 천차만별로 갈립니다. 개중에는 선무당이 사람 잡는 것과 같은 일도 일어나 우여곡절을 겪은 적도 많지요.

비엔날레와 정책 기획

비엔날레는 전시를 만드는 곳이지요. 전시 기획, 전시 실행, 전시 감독, 큐레이터, 참여 작가, 이런 단어들은 익숙한 반면, 정책 기획이란 말은 좀 생소하게 들릴 겁니다. 저는 광주비엔날레의 정책기획팀을 총괄하는 정책기획팀장으로 일하고 있습니다.

광주비엔날레는 재단의 역할을 강화하고, 전문적인 조직으로 성장시키기 위해 2010년 12월 정책기획팀을 새롭게 꾸렸습니다. 저는 2005년부터 광주비엔날레에서 일하기 시작해 한 달 뒤면 10년을 꽉 채우게 되는데, 그

10년 동안 광주비엔날레 조직의 가장 큰 변화를 두 가지 꼽으라면 첫째는 전시팀장의 정례화, 둘째는 정책기획팀의 신설이라고 할 수 있습니다. 이 두 가지 변화가 모두 저와 직접적인 연관이 있는데, 그건 제가 정례화된 첫 전시팀장을 맡았었고, 지금은 정책기획팀을 총괄하고 있으니까요. 2004년까지 광주비엔날레에서는 전시 실행을 총괄하는 전시팀장이 매회 선정되는 예술총감독과 함께 비엔날레를 치른 뒤 표표히 사라지는 존재였습니다. 그러자 전시 노하우와 네트워킹은 재단에 남지 못한 채 항상 처음부터 다시, 다음 비엔날레 준비에 돌입해야 하는 과정을 반복할 수밖에 없었습니다.

전시 인력의 전문화가 재단의 조직 구조를 정비하는 주요 요건으로, 그 문제를 해결하는 방법은 전시팀장을 재단 상근 직원으로 전환하는 것이었습니다. 이 부분은 광주비엔날레가 2006년 이후 외국인 총감독과 함께 비엔날레를 만들어가는 데 기본 여건이 되었고, 전시팀장은 전시 실행과 행정을 함께 맡게 됐습니다. 이를 통해 재단은 전시 실행 노하우와 네트워킹 축적을 본격화하고 좀더 안정적으로 전시를 하게 됩니다.

저는 2006년, 2008년, 2010년 총 3회의 비엔날레에서 전시팀장으로 일하면서 광주비엔날레 전시 방향의 큰 변화를 보았습니다. 2008년 광주비엔날레의 총감독은 지금 현대미술계에서 가장 많이 회자되고 있는 오쿠위 엔위저Okwui Enwezor였습니다. 최초로 외국인 총감독을 선임한다는 것은 내부 사람들로서는 아주 커다란 변화를 받아들여야만 하는 일입니다. 처음에 오쿠위는 단일이 아닌 공동 감독이었습니다. 외국인 감독을 데리고 어찌할 바를 몰랐던 당시에 안전장치로 생각해낸 것이 국내 감독과 함께 공동으로 운영하는 것이었지요. 그러나 결과적으로 신정아 사건은 이 안전장치를 불발시켰고, 오쿠위는 단일 감독으로 선임되어 감독제의 큰 변화를 가져오게 되었습니다.

이후 재단의 정책 방향이 '글로벌화'로 명시되고, 해외 홍보 본격화에 대한 에이전트의 채용, 해외 홍보 행사 등으로 글로벌화와 해외 네트워킹 강화는 광주비엔날레의 정책 기조가 되었습니다. 오쿠위를 이어 2010년에는

약관의 나이로 국제 미술계의 떠오르는 젊은 큐레이터인 마시밀리아노 지오니Massimiliano Gioni를 회기적으로 발탁하게 됩니다. 마시밀리아노는 광주비엔날레가 국제적 인지도를 한 단계 더 높이는 데 일조했고, 특히 2010년 광주비엔날레의 확장된 버전을 2013년 베니스 비엔날레에서 종합선물 세트로 완성시켜 다시 한번 광주비엔날레를 널리 알리는 데 큰 도움을 주었습니다.

이렇게 광주비엔날레가 국제적 입지를 다지면서 정책의 중요성이 점점 큰 문제로 다가왔습니다. 정책 결정의 필요성이 커지고 재단 사업의 기획 기능 강화가 요구되며, 전 부서를 총괄하는 사령탑의 역할과 대내외 업무 전문화에 대한 요구는 2010년 비엔날레를 끝낸 즉시 정책기획팀의 신설로 이어졌습니다. 정책기획팀의 주요 업무는 광주비엔날레 재단의 중장기 발전 방안을 세우고, 차기 비엔날레의 방향 설정과 이에 걸맞은 예술총감독 선정, 국제 큐레이터 코스, 세계비엔날레대회와 같은 재단의 정책 사업을 실행하며 대내외 네트워크 구축, 국비 신청을 위한 국제 행사 개최 계획과 심의, 평가 등을 합니다.

이러한 일련의 업무와 사업은 결국 광주비엔날레의 대내외적 영향력과 경쟁력을 강화하고, 국제적 인지도를 높이며 더 나아가서 선두 비엔날레로 입지까지 강화한다는 재단의 정책에 따른 것입니다. 특히 2014년에 있었던 광주비엔날레 스캔들은 국제화에 몰입하면서 앞만 보고 달려온 광주비엔날레 재단에 제동을 건 계기가 되었고, 현재 여러 각도로 변화를 겪으면서 정책 수립과 비전, 정체성에 대해 새로운 방향을 세우고 있습니다.

안미희

광주비엔날레와 예술총감독

현재 2016년 비엔날레의 예술총감독을 선정하는 중이고, 6월 말 이사회의 최종 승인 후 감독을 발표할 예정입니다(마리아 린드가 선정되었음). 광주비엔날레의 예술총감독 선정 과정은 꽤나 복잡하고 철저한데, 이렇게 된 데에는 2007년 대한민국 미술관을 들었다 놨다 한 신정아 사건이 큰 계기를 마련했습니다. 신정아를 감독 후보로 선정한 일련의 과정에 대해 문제제기가 이뤄져 지금은 투명하고 체계적으로 뽑고자 여러 단계를 거치고 있습니다.

신정아 씨가 광주비엔날레에 긍정적인 역할을 하기도 했는데요, '비엔날레'가 미술계에 국한된 단어가 아니라, 광주비엔날레 총감독이 예술계에서 야심을 품은 큐레이터라면 궁극적으로 다다르고 싶어하는 어떤 대단한 직책이라는 환상(?)을 신문 사회 면에 알리기도 했습니다. 또한 여기저기서 큐레이터, 큐레이터 하니 그 당시까지만 해도 좀 생소했던 큐레이터라는 직업이 자연스럽게 홍보가 되기도 했지요.

감독 선정 절차는 차기 행사의 방향을 정하고 그 방향에 맞는 인물에 대해 고려할 만한 점들을 정리하는 게 우선입니다. 차기 행사의 방향이란 광주비엔날레 안팎의 여건과 상황을 고려한 정책적 결정이 기본이 됩니다. 광주비엔날레는 총감독에게 전시 추진과 관련해 많은 권한을 부여하고 재량을 펼쳐 전시를 성공시키기 위해 많은 지원을 하는 편입니다. 주제 설정, 참여작가 선정, 전시 구성 등은 전시감독의 고유 권한으로 주어집니다. 감독은 선정 후 계약과 관련해 세부 사항을 논의하게 되며 예산안과 보상금에 대한 구체적인 정보를 알게 됩니다.

항간에는 "광주비엔날레 예술총감독이 되면 땡 잡는다" "광주비엔날레는 예술총감독에게 돈을 퍼준다" 등등 자극적인 말들이 떠도는데, 이는 사실과 많이 다릅니다. 대부분의 국제비엔날레에서 감독의 보상금은 총예산의 1~5퍼센트 선에서 지급합니다. 광주비엔날레는 총예산의 1~1.5퍼센트 선에서 결정되는데, 이 액수는 미국 미술관의 수석 큐레이터가 받는 정도의 보상금입니다.

감독이 선임되고 8~10개월에 걸쳐 국내외 리서치가 진행되는 과정에서 대부분의 참여 작가를 선정합니다. 재단에서는 감독이 선임된 그해 12월에 참여 작가를 발표하는 것으로 큰 틀을 잡으며, 행사 연도로 접어들면 본격적인 전시 실행에 들어갑니다. 리서치 과정에서 재단은 감독에게 국내나 지역 작가 소개, 전시 관련 전문가나 기관 등을 중점적으로 연결시켜주고 국내 현대미술과 작가에 대한 정보를 제공해 현장을 자세히 들여다볼 수 있게 하며 이것이 전시와 연결될 수 있도록 노력합니다. 감독 또한 여러 경로를 통해 작가를 추천받고 조사해나갑니다.

제작 지원비 지원은 요사이 참여 작가 지불 비용과 관련해 많이 이야기되는 부분인데, 비엔날레와 같이 국비나 시의 지원을 받는 경우는 'artist fee'라는 명분으로 돈이 개인에게 직접 지급되기 힘든 면이 있습니다. 기본적으로 신작 제작과 기존 작품 재제작 모두 작품 제작 지원비가 지급되는데, 이것은 다양한 항목으로 구성됩니다. 항상 정해진 예산 범위 내에서 운용할 수밖에 없기에 작가가 요청한 비용이 전부 다 지원되는 일은 많지 않습니다.

예산과 후원

광주비엔날레 예산 규모가 어느 정도라고 알고 있나요?

2014년 예술경영지원센터의 국고지원 시각예술분야 평가보고서에 전체 예산 중 광주비엔날레의 국비는 약 35퍼센트, 부산비엔날레는 약 40퍼센트, 대구사진비엔날레는 약 50퍼센트라고 나와 있습니다. 생각보다 국비 지원이 충분치 않습니다. 광주비엔날레의 예산 구성은 국비, 재단 기금의 이자 수입, 기업 후원, 휘장 사업, 입장권 수입 등이고 최근 2012년부터 시에서 지원을 받고 있습니다. 이렇듯 자체 수입으로 충당해야 하는 정도가 50~60퍼센트로 많고, 국비 지원은 줄어드는 추세입니다. 요즘 문화 사업을 하는 기관

들이 대체로 비슷하게 겪는 어려움인데, 광주 역시 이로 인해 수입 확대를 위한 재단 마케팅 부서의 부담이 커지고 있습니다.

한 공청회 자리에서 "예산을 얼마나 흥청망청 쓰는지 비엔날레 개막날 파티에서 천장 열리는 나이트클럽을 가고 난리더라"라며 광주비엔날레를 비난하는 소리를 듣고 참 당황스러웠던 적이 있습니다. 그 일은 사실 전시 참여 작가가 소속된 갤러리들이 연합해서 비엔날레 후원 성격으로 개막식에 참여 작가와 관계자를 모아서 뒤풀이 파티를 해주었던 것입니다. 이러한 성격의 후원은 최근에 증가 추세로, 이는 기관과 갤러리 등이 비엔날레를 통해 소속 작가나 작품을 프로모션할 기회가 커지고 있다는 의미입니다.

광주비엔날레와 같은 국제 행사는 소속 갤러리나 각국의 문화예술위원회 등의 지원 기관에서 후원이 점점 늘고 있는 추세입니다. 갤러리는 소속 작가의 제작비와 여행 경비, 지원 기관은 자국 작가의 비엔날레 참여에 대한 뒷받침을 하고 있으며, 이러한 부분은 재단 내의 담당자가 요청하기도 하지만, 예술감독이 필요한 경비를 지원받는 경우도 늘고 있습니다. 실제로 예술감독을 선정할 때 후원금 유치 능력이나 의지 등을 확인하기도 합니다.

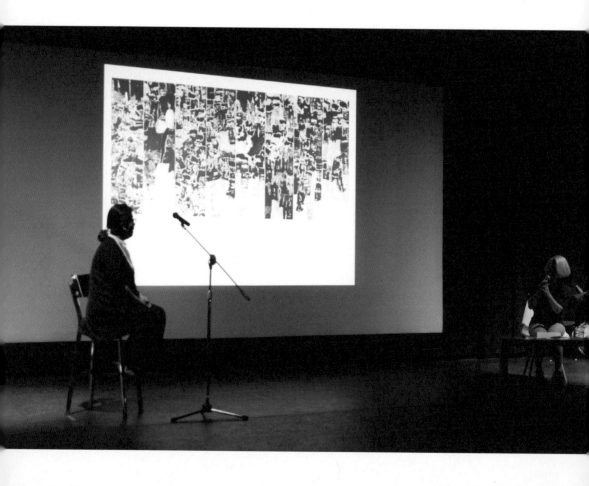

구모경 작품 × 이연숙 비평

구모경 × 이연숙

이연숙_구모경 작가의 작품에 대해서는 이런 말을 쉽게 할 수 있을 것입니다. "수묵의 전통성과 현대성"의 가능성을 보여주는 작품이라고요. 혹은 "전통과 현대의 민감한 접점"과 같은 수사를 붙일 수 있을 것입니다. 실제 작가의 작품을 다룬 비평들은 대부분 이러한 해석을 내놓고 있습니다. 작가는 작가 노트에서 "사람들은 나에게 동양화·한국화가인데, 왜 그리지 않고 붙이는가?라고 묻는다"는 말을 하고 있습니다. 피로가 다소 축적된 것이 느껴집니다. 여기서 읽어낼 수 있는 사실은 자명해 보입니다. 먹과 종이라는 재료에서 한국적, 전통적인 정체성을 찾으려는 기계적인 비평과 담론들 사이에서 작가의 작품은 어디로 가버렸는가, 하는 문제입니다.

작가의 작업을 비평하는 데 있어 재료가 붓과 종이라는 점이 어찌 중요한 문제가 아니겠냐마는, 강박적으로 1970년대 백색 모노크롬의 '전통'적 계보를 잇기 위해 모든 추상 수묵화를 '전통적 수묵화의 재해석'이나 혹은 '한국적 정체

성'이라는 사명 아래 흡수시키려는 시도는 얼마나 짜증스러운지요. 당대 비평가들의 한국적 모더니즘에 대한 집착과 한국 미술의 역사를 건설하려는 의지를 이해 못 할 바는 아닙니다. 어쨌든 식민지기를 겪었던 민족 아닌가요. 게다가 제3세계의 미술인으로서 끊임없이 서양의 뭔가를 답습한다는 박탈감, 억울함 같은 것이 있었을 겁니다.

헌데 그런 맥락을 깡그리 소거한 채 먹과 종이만 보면 저건 수묵이다, 그러니까 한국적이고, 전통적이며 우리 것이라고 반복해서 외쳐댈 수는 없습니다. 그런 말은 모든 수묵화에 적용될 수 있는 말입니다. 작가는 자신의 작품세계를 구축하기 위한 도구로 먹과 종이라는 재료를 이용했을 테고, 그렇다면 왜 그런 재료를 썼는가라는 질문이 먼저 제기되어야 하는 것 아닐까요. 왜 구모경 작가가 그리는 산수가 자동적으로 전통과 현대라는 개념 사이에서 설명될 수밖에 없는 것일까요? 단지 먹과 종이를 쓴다는 이유로 그것은 정당하고 자연스러운 비평을 낳습니다.

구모경 작가의 작업은 사실 소박한 충동에서 시작된 것입니다. 어느 날 마주하게 된 설산의 압도적이고 숭고한 풍경을 자신에게 가장 익숙한 재료로 그려내고 싶다는 충동 말입니다. 그것이 캔버스에 유화로 그려졌다면 어땠을까요? 여기서 문제가 되는 것은, 그래서 21세기를 살아가는 현대 한국인으로서 우리가 그런 '전통'이라 불리는 것들과 완전히 무관하냐는 것입니다. 말하자면 '전통적 수묵화의 재해석'이라는 비평이 지겨울지언정 무의미하냐는 얘깁니다.

이 작품들이 전통적 정체성으로 환원되는 것도 불유쾌한 일이지만, 동시에 이 재료들과 작품의 양식이 환기시키는 한국적 모더니티, 단색조 회화의 맥락도 분명히 존재할 겁니다. '전통적'인 게 진짜로 무엇인가라는 질문과는 별개로 이미 미술사적으로 기입된 역사라는 게 있고, 이 작품들이 먹과 종이를 쓰는 한 어쩔 수 없이 정체성에 대한 질문은 불쑥불쑥 튀어나올 겁니다. 그런 질문들을 애써 무시하면서 '이건 재료와는 별개의 작업이니 수묵화로 축소해서 읽지 말아주세요'라고 한들 그 또한 부질없을 것입니다. 어쩌면 이 같은 재료를 쓰는 작가들에게 '전통과 현대성'이라는 수식어는 꼬리표처럼 반드시 따라붙을 겁니다.

다시 문제는 작가 개인의 역량으로 회귀하는 것 같습니다. 비교적 젊은 세대 작가 중 먹과 종이를 재료로 쓴다는 이유로 비슷한 세대의 작가나 비평가들에게 외면받는 경우를 많이 봅니다. 그것들이 '힙'하지 않고 '쿨'하지 않다는 이유로요. 어쩔 수 없는 일입니다. 그 역시 재료에 달라붙어 있는 특수한 역사성 때문이겠지요. 구모경 작가로서도 이것을 어떻게 활용할지, 2015년을 사는 혼종적 정체성의 작가로서 어떤 작업을 해야 할지 무척 고민스러울 겁니다.

작가 노트에서 발췌하자면, '제아무리 도시가 삭막하다고 하여도, 싫든 좋든 우리는 도시에서 살아가고 있다. 숲을 그리워하면서 찾고 있는 나조차도 현대 도시인의 한 사람이다. 매일매일 자동차를 타고 시멘트 건물 안에서 살아가고 있다. 그런 내가 나무를 만들고 있는 것이다.' 저는 여기서 작가가 그리워하는 산수의 풍경과 현대인으로서의 서구적 가치가 충돌하는 모습, 거기서 발생하는 갈등을 느낄 수 있었습니다. 이런 고민들로 인해 먹과 종이를 이용한 작업을 하면서도 새로운 담론과 비평을 원하는, 다시 말해 서양 현대 미술사의 담론들과 맞닿아 있고자 하는 양가

적 욕망을 읽을 수 있었습니다.

이 같은 고민이 구모경 작가에게만 국한되지는 않을 것입니다. 저 또한 제가 배워오고 말하는 것들과, 제가 속해 있는 환경과 나라는 사람의 정체성에서 오는 참을 수 없는 거리감 사이에서 어떤 종류의 박탈감을 느낍니다. 그 것은 내가 태어난 국가와 나를 둘러싼 역사가 암시하는, 세련되고 최신의 것이라고 여겨지는 서구의 이론 및 비평에 제가 영원히 다다를 수 없으리라는 거리감에서 기인하는 것입니다.

이 간극을 어떻게 해결해야 할지는 저 자신도 모릅니다. 구모경 작가의 작업에서 '전통'을 읽는 사람들을 무작정 비판할 수는 없습니다. 동시에 이런 맥락을 무시하고 형이상학적인 이론 틀로 읽어내는 것도 애매합니다. 탈식민주의적 관점을 적용해 모든 수묵 작업에 획일적으로 이런 비평을 하는 것 역시 곤란한 일일 겁니다.

결론은 없습니다. 작품과는 무관하게, 지금까지의 제 발화는 저 개인의 답답함을 토로한 것에 가까울 겁니다. 다만 이런 맥락을 설명하지 않고 작가의 작업과 그 방법론에 대해 설명하는 것은 어떤 의미에서 책임을 방기하거나, 회피하는 것 같다고 여겨졌습니다. 이 같은 고민은 동시대의 한국 미술가로서 흔히 전통적이라 여겨지는 재료로 작업하는 이들이 공통되게 느끼는 딜레마라고 생각했기 때문입니다.

구모경 작가의 작업이 탈식민주의적 관점에서 대단히 선구적인 작업이라고 말할 생각은 없습니다. 다만 작가의 작업에서 '과정성'과 이러한 지점을 연결해보는 시도를 할 수는 있을 겁니다. 작가가 최근 작업에서 사용한 재료는 한지와 먹 그리고 백토입니다. 작가는 작

업 과정에 대해 이렇게 설명했습니다.

"가장 얇은 순지에 부분적으로 물을 적시고 그 위에 철재 및 알루미늄 같은 재질의 롤에 먹을 묻혀 그 흔적을 만들어냅니다. 흔적을 만든 후에도 부분적으로 물을 뿌리거나 붓으로 그리는 행위를 통하여 밑작업의 종이를 수없이 만들어나갑니다. 그 종이 중에서 필요한 부분을 취사선택하여 붙이고 쌓고 하는 과정을 되풀이해가며, 배어 나오고 스며드는 과정이 이루어집니다."

즉 '한 획에 그려낸' 그림이 아니라는 의미입니다. 원하는 형태의 이미지에 도달하기 위해 우연적으로 얻은 재료들을 쌓아올리고 붙이는 과정은 육체적 노동을 요구합니다. 수천 수만 장을 롤러에 먹을 묻혀 작품을 위한 재료로 생산하는 과정은 아무리 생각해봐도 비생산적입니다. 게다가 재료가 갖춰진다 한들 한번에 완성할 수도 없습니다. 스며드는 과정을 보며 다음 방향을 정해야 하기 때문입니다. 오랫동안 천천히 시간을 들여 완성되는 작업 과정을 떠올려보노라면, 그것은 퍼포먼스에 가깝지 않을까 합니다.

무엇에 관한 퍼포먼스일까요. 한지와 먹을 재료로 삼고 있지만 지나치게 수행적이고 육체적인 이 과정들은 어쩌면 전통과 현대라는 도식에서 벗어난 방향으로 이 작업을 읽게 하려는 틈새를 제공하는 것은 아닐까요. 이 같은 과정들의 결과로서 작업이 제시되는 것이지, 결과를 보여주기 위해 작업 과정이 필요해진 것만은 아니라고 생각합니다. 깊게 들여다보지 않으면 이 작업들이 믿을 수 없을 만큼 여러 겹으로 구성되어 있다는 사실을 알 수 없

습니다.

저는 작가가 이 같은 작업 과정을 통해 수묵화에 달라붙어 있는 한국적이라는 정체성을 지워내는 시도를 한다고 봅니다. 그것은 소심한 반항입니다. 작가의 붓질이 개입되지 않은 채 우연적으로 얻어진 롤러질의 결과로 남는 먹의 흔적에서 민족적 정체성을 찾거나 진정성을 구하려는 시선들은, 이미 작품에 속고 있는 것입니다. 이중 기입된 파피루스에서 본래 쓰여 있던 형상과 문자를 찾으려는 시도가 허망한 실패로 끝나듯, 구모경 작가의 작업에서 본질적인 정체성을 찾으려는 시도 역시 좌절됩니다. 이 작품들은 한 붓에 그려지지 않았기 때문입니다. 종이를 찢고 붙이는 과정은 이미 수묵화의 본질과 전통을 파편적으로 흩트려놓습니다.

이 방법론들은 '전통'의 의미와 지위를 한꺼번에 배신하고 있습니다. 이는 재료 자체의 특성으로 인해 일어난 배신이기도 합니다. 덧씌워진 종이들이 분리 불가능할 정도로 단단히 밀착되어 있다는 점은 작가의 의도이기도 하지만 종이와 풀이라는 전통적인 재료들의 속성에 기인한 것이기 때문입니다. 전통 개념의 본질적인 동일성은 이미 그 안에 분열을 내재하고 있는 것처럼 보입니다. 결국 이 작품은 전통 수묵화의 영역에 본격적으로 진입한 듯 보이지만, 엄숙함을 가장한, 느릿하게 깨닫게 되는 농담이나 장난에 가까울지도 모릅니다.

작가의 최근작에서 이야기를 확장해볼 수 있을 듯합니다. 이번에는 사진 작업입니다. 작가 자신의 작품을 패러디하는 것처럼 보이는 이 사진은 여전히 자작나무 숲을 배경으로 하고 있습니다. 이후 이 사진은 면에 수묵화로 다시 그려졌습니다. 사진을 원본으로 하기에 풍경의 추상성은 좀더 현실적인 것이 됩니다. 마

치 종이에 프린트한 사진의 가장자리를 찢어놓은 듯 보이지만, 사실 특수한 면에 그려진 수묵화라는 사실을 알게 되면 당황스러워지고 맙니다. 사진 작업은 현대적이고 수묵 작업은 전통적이라는 이항 대립적 도식 안에서 어디까지 매체와 재료로 보는 이들을 교란시킬지 시험하는 듯이 느껴집니다.

무엇이 전통이고 무엇이 현대인가 하는 질문이 구모경 작가의 작업 안에서 우스꽝스러워지는 이유는 여기에 있습니다. 대답은 작품의 재료에 있는 것이 아니며 작품의 방법론에 있지도 않습니다. 하나의 작품에 전통이나 현대 같은 개념이 박제되어 있지 않기 때문입니다. 작가는 추상회화와 구상을 왔다 갔다 하며 작업하는 방식으로 자신의 세계를 확장하고 싶다는 말을 했습니다. 앞으로 어떤 작업을 해나갈지 궁금해집니다.

구모경_제 작품에 대한 이야기를 나누는 데 있어 '전통'과 '현대'라는 단어를 빼놓고 설명하기는 힘들 것입니다. 많은 말과 고민들로 인해 저 스스로 틀을 만들고 있는 건 아닐까 하는 생각과 더불어 제 작품을 낯설게 봐줄 시선들이 필요했고 그에 관한 논의에 목말랐습니다. 그런데 이연숙 비평가와 이야기를 나누고 함께 토론할 기회가 주어져 감사하게 생각합니다.

프레젠테이션 자료도 발표하는 내용에 맞춰 이연숙 비평가가 만들어왔는데, 이런 기회가 귀하게 느껴집니다. 앞으로의 작업 역시 먹과 종이라는 매체를 뿌리로 하여 진행시켜나갈 것입니다. 구상과 추상의 경계에서 다양한 가능성을 열어두고자 합니다.

임 동 현
작 품
×
임 예 리
비 평

임동현 × 임예리

일상 소재와 사회적 의미

임동현_제가 작업의 재료로 삼는 것은 일상 소재입니다. 그 이유는 우리의 일상생활을 구성하고 있는 것이 대부분 상품이나 소비재이기 때문입니다. 일상생활은 사회적 성격을 이해하는 데 하나의 통로와 매개 구실을 할 수 있습니다. 우리가 마주치는 인간관계, 사회적 관계를 어떻게 드러낼 것인가를 고민해보면 일상의 생활 소재로 마주하게 됩니다. 이런 이야기는 기 드보르 Guy Ernest Debord(1931~1994)가 했는데 우리의 인간관계가 어떤 측면에서는 상품과 상품의 관계 및 이미지와 이미지의 관계로 드러나게 된다는 데 착안해서 작업을 했습니다.

그런 것들 중 〈Fast 1〉이 있습니다. 우리가 흔히 접하는 삼각김밥을 소재로 삼았습니다. 인터넷에서 삼각김밥을 검색해보니 편의점 아르바이트생의 계급도가 나오더라구요. 아르바이트생의 계급을 카스트 제도에 비유해서 하등계급들이

〈Fast 2〉(아스팔트하늘과 청춘),
캔버스에 유채, 91×116.8cm, 2015

〈압박〉, 캔버스에 혼합재료,
72.7×90.9cm, 2015

유통 기한이 지난 삼각김밥을 먹는다는 얘깁니다.

제가 생각하는 삼각김밥은 일상 소재이지만 커피 같은 기호嗜好식품으로 볼 수 없다고 생각합니다. 소비 과정은 사회적 신분의 차이를 보여주는 과정이기도 합니다. 그래서 우리 사회의 불안한 젊은이들의 불안 기호記號로서 삼각김밥을 선택했습니다. 뒤에 보이는 국수 먹는 사람은 과거의 패스트푸드를 보여주는 것으로, 음식을 '먹는다'기보다 삶에 급급하여 '집어넣는다'는 이미지를 흑백으로 표현했습니다. 현재뿐 아니라 과거에도 빠르게 사는 삶이란 굉장한 불안을 야기하며, 불안한 삶은 행복과 거리가 멀다는 의미로 이런 작업을 했습니다.

〈Fast 2〉 역시 삼각김밥을 소재로 했습니다. 뒤에 보이는 것은 하늘을 상징하는데 석양의 지는 해와 땅바닥을 하나의 화면에 구성해서 '과연 내일은 있을까?'라는 질문을 던져본 것입니다. 여기서 '빠른fast'은 '내일이 없다'는 의미입니다.

〈전도〉는 인간과 동물을 잇는 하나의 고리가 살덩어리라는 개념을 드러낸 것입니다. 살덩어리가 소에게 공격을 받고 있는 것입니다. 이것은 사회과학적 개념을 이미지화한 것으로, 월가의 상징이자 우리나라 자본 시장의 상징인 소가 고기를 공격하는 것, 사회과학적 개념에서 인간의 편의를 위해 만든 기계가 인간을 공격하는 것, 즉 전도 현상을 그려본 것입니다. 마찬가지로 증시의 상징인 소를 극대화하여 〈압박〉이라는 제목으로 작업해보았습니다.

〈게임의 법칙〉이라는 작업 중 가운데 하단의 오리는 청동오리라 하여 사육되지 않는 종입니다. 손이 보일 듯 말듯 오리를 유혹하고자 먹이를 주고 있으며 가장 큰 오리가 먹이를 받아서 먹습니다. 나머지 오리들은 먹이를 받지 못하고 한 명이 먹으면 나머지는 제외됩니다. 이런 현실에 대한 의미를 청동오리가 묻고 있습니다. 사육되지 않는 사람이 묻고 있습니다. 이것은 철 페인트를 배경에서 그리고 부식시켰습니다.

일상 소재는 일상적인 생활을 구성하며 또한 사회적 성격을 반영합니다. 일상 소재에 관한 언급 중 기 드보로의 '스펙터클 사회'를 보면, 인간끼리의 관계가 상품과 상품의 관계, 이미지와 이미지의 관계로 드러난다고 합니다. 장 보드리야르(1929~2007)의 상품의 차이와 소비라는 개념을 활용했습니다. 보드리야르는 "현대에 있어서 소비 과정이 차이와 기호를 소비하는 과정이다"라고 했습니다. 상류층이 중산층과 구별되기 위해 특정한 상품을 소비하고, 중산층은 하류층과 구별되기 위해 특정한 상품을 소비하고 있다는 것입니다. 대표적인 예로 몽블랑 만년필을 들 수 있는데, 실용성보다는 신분 위세의 수단으로 소비되곤 합니다.

또 일상 소재에서 음식의 의미는 크게 네 가지로 볼 수 있습니다. 요리, 즉 지탱하는 의미로서의 음식, 사회적 조건 문화로서의 음식이 있습니다. 원시시대의 조리 방법과 현재의 전자레인지, 광파 오븐레인지를 사용하는 것이 다르다는 데서 음식은 사회적 조건과 의미를 보여줍니다. 또 사회적 신분 표현의 수단이 될 수 있습니다. 삼각김밥이 그런 예시가 됩니다. 또 사교 행위에서 중요한 요소가 되는 것이 음식입니다. 작가 리크리트 티라바니자Rirkrit Tiravanija의 경우 음식을 갤러리에서 접대함으로써 인간관계의 회복을 보여준 바 있습니다. 얼마 전 우리나라 정치권에서 '행복한 저녁 밥상을 위하여'라는 광고 문구가 유행한 적이 있습니다. 대부분의 사람이 밥상을 마주할 시간이 없는 현실에서 음식은 중요한 요소로 여겨집니다.

미술사 속의 음식에 대해 조사해보니 17세기 네덜란드 정물화 바니타스에서 열매를 인간 부富의 상징, 소고기를 절제의 상징이라 했습니다. 현대에는 팝아트가 있는데 앤디 워홀이 코카콜라, 캠벨수프를 이용해 대량생산 이미지와 물질적 풍요를 보여주었습니다. 비슷한 작업을 하는 이로 마사 로즐러Martha Rosler라는 페미니즘 작가가 있습니다. 그녀는 가사노동 중에서 음식 만드는 과정이 여성의 상품화를 보여준다고 표현합니다. 제 작업이 이것과 갖는 차이점을 말하자면, 일상생활 소재가 사회적 배경에 들어섰을 때 사회적 소비자가 갖는 의미를 전통 회화로 보여준다는 것입니다. 음식물을 사회적 사물이나 기호적 표현이라 보고 거기에 감춰진 사회적 의미들을 찾는 게 제 작업의 의도입니다.

마지막으로 카카오톡Kakao Talk에 대한 이야기를 하려 합니다. 채팅은 'chat-재잘거리다'에

〈카카오톡의 눈물〉,
캔버스에 혼합재료, 72.7×72.7cm, 2015

서 나온 것으로 카카오톡을 하면서 채팅이 격의 없는 대화를 나누는 중요하고도 유효한 수단이라고 생각됩니다. 그런데 여기에 다른 의미가 있는 것을 최근에 깨달았습니다. 카카오톡의 그룹 채팅은 어찌 보면 (일정한 경우에) 감시의 수단이자 합리화의 수단이며, 명령 전달의 수단이 될 수 있겠다는 점입니다. 작품은 카카오톡의 이미지를 부식페인트로 표현했습니다. 그룹 채팅 내 감시 수단이라 생각해보면 권력자들은 채팅에 참여를 잘 하지 않습니다. 그래서 대화 내용을 감시하고 확인한다는 의미에서 '카카오톡의 눈물'이라고 이름 지었습니다.

인 이야기를 하려고 하는데, 작가는 음식이 일상성을 띠는 소재로서 문화적인 속성도 지니기에 신분 과시의 한 수단이 될 수 있다는 점에 착안해 사회적 산물로 표현하고 있습니다. 작가의 작업에서 소재로 쓰이는 삼각김밥과 국수는 기호에 따라 선택적으로 먹을 수 있는 음식의 의미보다는 값싸고 빨리 먹을 수 있다는 점에서 생존 수단으로서의 의미를 더 많이 내포하고 있기 때문에 불안정한 신분을 상징합니다.

사회 문제 의식을 가지고 비판하는 작업은 무수하지만 작가의 작업은 단지 사회 문제에 대해 논리적인 비판을 가하거나 호소적인 감정을 드러내기보다는 감상자에게 개인적인 경험과 더불어 소재들의 관계 및 의미를 유추해 볼 수 있는 공간을 제시합니다. 작가의 작업에서 나타나는 소가 바로 그런 역할을 하는데, 삼각김밥과 평면 안에 함께 등장하는 이 소는 감상자를 보고 있는 응시자인 동시에 질문을 던지는 질의자로서 기능합니다.

예술은 시대의 산물로서, 그 시대에 속해 살고 판단하는 주체인 예술가는 필연적으로 그 시대의 문화와 사상을 반영하여 작업에 투영시키게 됩니다. 그렇기 때문에 직설적으로든 우회적으로든 사회적인 메시지가 담긴 작업은 계속해서 나올 수밖에 없고, 또 나와야 한다고 봅니다. 임동현 작가 또한 앞으로의 작업을 통해 예술의 사회적 상황이나 역할에 대해 끊임없이 질문을 던지는 질의자가 되길 바랍니다.

임예리 _ 임동현 작가의 작업 주제는 제목에서 나타나듯이 '빠름'입니다. 하지만 작가는 '빠르다'라는 단어가 가지고 있는 형용사적 의미 자체에 대해 이야기하려는 것이 아니라 현대 사회에서 왜 빠름을 추구해야 하는지에 대한 문제제기를 하고 있습니다.

작가는 학부와 대학원에서 미술이 아닌 법학을 공부했고 이후 시민단체, 국회, 시청에서 일하면서 조직사회의 운영 원리인 지배자와 피지배자의 관계, 상급자와 하급자의 관계에서 오는 일방성에 회의를 느껴 좀더 주체적으로 말할 수 있는 작업의 길을 택했습니다. 그런 이유에서 음식이라는 소재를 택해 사회적

김재민이
작품
×
이인복
비평

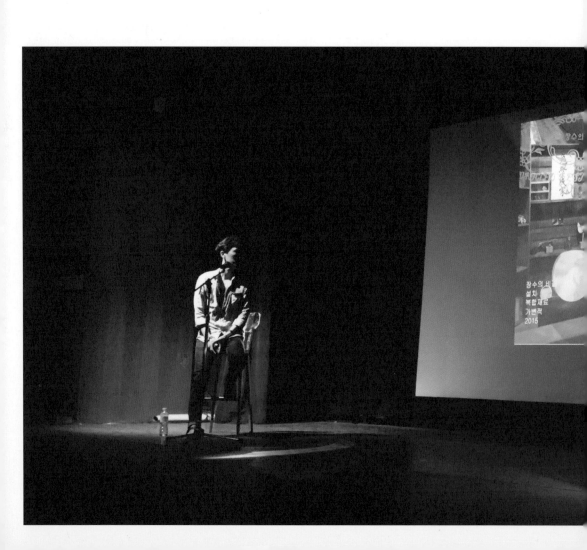

김재민이_ 저는 2009년 즈음까지는 '진실은 저 멀리 어딘가에 있으며 눈앞에 있지 않을지도 몰라'라고 생각했습니다. 예술은 자유일까, 해방일까, 환상에 불과할까, 혼자 있고 싶다, 아무것도 없었으면 좋겠다, 이런 생각들을 하고 작업을 해왔습니다.

2013년부터 지금까지 말씀드리자면, 이 시기에 저는 집에서 독립하고, 기금이라는 달콤한 유혹에 끌려 기금사업에 지원을 하기 시작했습니다. 기금을 받을 때는 좋은데 돈이 다 떨어질 때쯤 되면 다시 유혹에 이끌려 부처님 손바닥 안의 원숭이같이 되었습니다. 그래서 만나면 다 먹고 사는 일, 기금 신청 고민 그리고 시스템 안에서 만들어가는 작업 등에 대해서 이야기하게 되고, 현실에 발을 담그는 순간 예전처럼 더 이상 뜬구름을 잡을 수 없게 되더라구요. 그래서 이제는 가장 하고 싶은 이야기를 하자, 공공미술을 하면서 연대할 수 있는 길을 찾아보자, 지역이라는 은유를 되살리고, 처음으로 돌아가 수집가, 산책가로서의 삶과 세계로 다시 나가보자라는 생각하고 있습니다.

올해(2015) 들어서 드는 생각은 우리 미래가 더욱 불안한 시대가 될 것 같다는 것입니다. 파국 속에서 예술은 더 빛을 발할지도 모릅니다. 하지만 나와 우리를 잊은 예술은 상품이나 산업 쓰레기와 같은 운명을 맞게 되리라 생각합니다. 이런 예언자적 알레고리가 멋있어 보여서, 당분간은 계속 이런 작업에 천착할 듯합니다.

이인복_ 김재민이 작가는 저를 힘들게 하더군요. 저는 어느 경우든 무언가를 찾아내고 해석하려는 데 비해, 작가는 이 이야길 하다가 저 이

이인복 × 김재민이

〈Levitation Project〉,
영상설치, 2009

〈점오漸悟〉, 설치, 2015

야기로 건너뛰곤 했습니다. 포트폴리오를 미리 보면서 짐작했던 바였지만 실제로도 그러니 쉽지 않았습니다. 여기선 작업 전반의 개괄적인 내용보다는 최근의 작업을 중심에 두고 논해보려 합니다. 작가 역시 앞으로 하려는 작업에 대해 이야기하는 데 집중하고 싶어 합니다.

지금 몰두하고 있는 것은 〈사물박물관〉과 같이 인천시에 있는 폐허, 주택단지에 설치 작업을 하는, 공공예술 작품입니다. '공공예술' 하면 곧바로 지역성과 어떻게 연계를 이루는가라는 생각이 들었어요. 지금 많은 작가가 공공예술 작업을 하고 있는데, 그들 역시 자기 작품에 지역성을 어떻게 연결시키고 녹여내는가, 역사적 맥락을 어떻게 포함시킬 것인가를 확인하는 데 초점을 맞추고 있습니다. 마찬가지의 맥락에서 김재민이 작가의 작업을 살펴보려 합니다. 앞으로 진행될 프로젝트인 〈사물박물관〉은 한 지역에 작가 개인의 사적인 소품들을 가지고 와서 박물관 형식의 케이스에 가둬놓고 도슨트를 활용해 자신이 이 사물과 어떤 역사적 맥락에서 연계성을 갖는지 등등을 말하려는 것입니다. 그런데 저는 이것이 과연 어떻게 공공미술 프로젝트에 속할 수 있을까, 지역민의 참여가 있다지만 과연 밀접한 연관성을 지닐까 하는 의구심이 들었습니다. 공공예술이 사회적, 지역적 특성을 통해 담론을 형성하기 위한 것이라면, 기존 박물관의 수집 및 보존과 같은 차원에서 접근한다는 것은 작품의 맥락을 이해하기 어렵게 만듭니다. 이에 대한 작가의 의견을 듣고 싶습니다.

김재민이 _ 지금 성북동과 인천 지역에서 기금 사업으로 진행하는 프로젝트인데, 인천에서는 저 역시 한 명의 지역민이고, 성북동에서

는 매주 한 번 동선동 동사무소 사물놀이팀에서 60대 할머니들과 북을 배우고 있어요. 현재 차츰 알아가는 단계이고, 타자화他者化의 고민은 접어두고 있습니다.

도슨트 교육 프로그램에는 지역민을 참여시켜서 제가 받는 기금은 도슨트와 나누려 합니다. 저는 국립중앙박물관 등 그런 박물관의 권위를 뒤트는 작업으로, 사물박물관이란 곳을 가능한 한 국공립 박물관과 비슷하게 만들려고 합니다. 도슨트, 전시 조명, 고풍스러운 전시 공간으로 박물관의 권위를 패러디하고 전시물들로 거주민의 자존감 고취에 일조하는 게 제 바람입니다.

이인복 _ 작가는 계속해서 죽음과 생명에 관한 내용을 다루려 합니다. 남겨진 것, 버려진 것, 쓸모없는 것들을 모으고 수집해서 재맥락화하는 작업 같은 것이요. 그런 재맥락화 작업 속에서 수집가가 될 수도 있다고 했는데, 어떤 점에서 그런 것인지요?

김재민이 _ 자본주의 사이클에서 새로운 쓰레기가 나오는 것은 숙명이잖아요. 그런데 '지나간 것을 재조립하는 방법이 좋은 것 아닐까?'라고 생각했습니다. 아무 거나 줍는 것은 아니고, 늘 나는 뭘 하는 사람인지 고민하던 차에 할아버지가 남기신 물건, 건축물 쓰레기, 오늘날의 신도시 등을 아울러 재구성해보았습니다. 지금 내가 서 있는 이 지점에 한 번 더 발을 들이밀어보는 것입니다.

이인복 _ 〈장수의 비결〉은 얼마 전 발표한 작품으로, 빠르게 변하는 한국 자본주의에 남겨질 수밖에 없는 찌꺼기 같은 존재인 재개발 지역에 대한 관심을 읽을 수 있었습니다. 재개

발은 자연재해가 아닌 인간 스스로 만들어낸 '재현적 풍경'이라 생각했습니다. 풍경 위에 계속 새롭게 올라가는 것을, 작가가 다른 구조물을 직접 만들어서 작업한다는 데 의미가 있다고 여겨집니다. 그럼에도 불구하고 이런 유는 재건축과 관련된 작업, 가령 부서진 건물들을 다루듯이 다른 작가들이 이미 숱하게 시도한 것이라 큰 차별성을 찾기 어려웠습니다. 다른 작가들의 작업에 대해 알고 있는지, 또 이에 대해 어떻게 생각하는지요?

김재민이 _ 저는 이번 작업을 하면서 즐거웠던 점이 〈점오〉에서 보듯이 실제로 저 구조물이 올라간 거예요. 그런데 다른 작업자가 땅속에 어떤 영상 설치를 했는데, 똑같은 피라미드 형상이었습니다. 살짝 거슬려서 "내가 한 작업인데, 너 이거 왜 썼어" 하고 물었더니, 그 작가도 제가 이런 작업을 한 줄 몰랐대요. 이때 든 생각이 '저 절망 구덩이에서 지난 연말부터 계속 공간 프로젝트를 이어가면서 우리 머릿속에 떠오른 것들이 뭔가 비슷하구나' 하는 것이었습니다. 처음엔 독창성, 영지주의靈知主義적인 것에 대한 압박감이 있었는데, 다른 친구들도 비슷한 생각을 떠올린 걸 보고, '아, 모두 혼자 따로 작업하지만 하고 싶은 이야기, 느끼고 있는 것은 같지 않을까'라는 생각도 하고 있습니다.

〈장수의 비결〉,
영상 설치, 2015

이인복_작가의 작업을 보면서 이것저것 많은 주제를 다루지만 하나의 주제에 천착하기보다는 발을 담갔다 곧바로 뺀다는 느낌이 강했습니다. 과연 그런 것인지, 또 최근의 재개발에서는 무엇을 이야기하고 싶은 것인지에 대해 듣고 싶습니다.

김재민이_하나하나 완결된 프로젝트가 아니라 살아가면서 연속적으로 이어갈 계획입니다. 발을 살짝살짝 담가본 면이 있는데, 앞으로는 각각의 프로젝트에 대해 좀더 깊이 가보겠습니다.

구글에서 '개념미술'이란
키워드로 검색된
이미지(2015년 6월 18일)

테크놀로지

—

비평의
예술?

강릉원주대 미술학과 교수 신승철

1.

저는 "비평의 '창조적' 성격은 (…) 예술이
창조에 관한 모든 권리를 포기한 시점"에 나온다는 조르조 아감벤의 말을
인용하면서 시작하려 합니다. 비평의 역할과 의미를 역설적으로 '예술의 자
기부정'에서 찾아보려는 것인데, 이야기를 쉽게 풀어가기 위해 개념미술에서
부터 논의를 해보겠습니다.

왼쪽의 이미지는 구글Google에서 '개념미술'을 검색하면 나오는 것입니
다. 이 이미지들만으로는 개념미술의 정의나 특징을 파악하기 힘들 만큼 매
우 다양한데요, 우리가 보통 예술을 정의하듯 비트겐슈타인의 '가족유사성'
개념으로 그것을 포괄하려 해도 쉽지가 않습니다. 작품들 사이의 친근성을
찾아보기 어려울 만큼 너무 다양하고 광범위하기 때문이지요. 저는 비평과
미학의 역할을 여기서 찾고 싶습니다. 미술이 즉각적으로 또는 시각적으로
전달되지 않을 때, 누군가의 창조적 개입이 필요하다는 것입니다. 오늘날 비
평(가)의 권력을 말하거나 반대로 비평의 위기를 말할 때, 그 이면에는 스스
로 소통하기 힘든 예술의 현실이 놓여 있기 마련입니다. 이런 상황에 대한 진
단은 여러 각도에서 할 수 있을 텐데, 우선 그림에서 눈에 띄는 마르셀 뒤샹
의 〈샘〉을 보겠습니다. 여기에 얽힌 뒤샹의 일화는 널리 알려진 이야기인데,

뒤샹은 변기를 구입해 'R. Mutt 1917'이라는 서명을 하고, '무명사회'의 전시회에 출품을 합니다. 물론 결론적으로는 전시를 못 하게 되고, 그리하여 한 달 뒤 뒤샹은 『블라인드 맨The Blind Man』이라는 잡지에 익명으로 항의 글을 싣습니다. 어색한 영어로 작성된 문장 가운데 흥미로운 부분을 발췌해보겠습니다.

> "머트 씨가 자기 손으로 샘을 만들었는지는 중요하지 않다. 그는 그것을 선택했다. 그가 일상 용품을 골라 전시함으로써 새로운 제목과 관점 아래 그것의 용도는 사라져버렸다. (…) 그는 그 대상을 위한 새로운 관념을 창조한 것이다."

뒤샹은 전시 거부에 항의하기 위해 자신의 변기가 왜 예술인지 변론해야 했고, 그러는 와중에 예술에 대해 굉장히 흥미로운 정의를 시도하게 됩니다. 위의 인용문을 정리하자면 다음과 같습니다. '우선, 예술작품을 손으로 직접 만들었는지의 여부는 중요하지 않다. 그는 사물을 골라 그 용도를 변경했다. 그가 한 일은 새로운 관념을 창조한 것이다.' 이를 더 간단히 정리하자면, 손 또는 수작업에 대한 반성, 사물의 용도 변경, 새로운 관념의 창조라 할 수 있습니다. 우리는 여기서 왜 뒤샹의 '레디메이드'가 개념미술의 기원으로 회자되는지 확인할 수 있습니다. 그는 예술작품을 손으로 제작하는 대신, 그것에 대한 개념 또는 관념을 만들어낸 것입니다. 물론 그가 한 일은 사물을 발견해 그것의 용도를 변경한 것이고요. 몇 년 전 작고한 우리 시대의 영향력 있는 비평가 아서 단토를 인용하자면, 우리는 이것을 '일상적인 것의 변용'이라 칭할 수 있을 것입니다. 일상의 사물이 미술관에 놓이면서 예술작품으로 변용되는 근본적인 변화가 일어났다는 것입니다. 주지하다시피 단토는 뒤샹의 변기와 앤디 워홀의 〈브릴로 박스〉를 염두에 두고 '예술의 종말'을 선언했지요. 예술과 예술 아닌 것을 가르는 선험적 기준이 더 이상 존재할 수 없게 된 오늘날, 그 어떤 것도 예술이 될 수 있다는 말입니다. 그래서 단토는 예술작품이 "왜 나는 예술작품인가?"라는 질문을 던지게 되었다고 말합니다. 이

마르셀 뒤샹의 〈샘〉, 1917

동어반복적인 질문이 예술작품 입장에서는 일종의 자기반성이 될 텐데, 단토의 표현을 빌리자면, '예술의 종말 이후'에 예술의 '철학적인 자기반성'이 시작된 것입니다. 하지만 '자기반성'이라는 게 쉬운 일은 아니죠. 예를 들면 사람이 자기 얼굴에 묻은 얼룩을 볼 수 없는 것과 마찬가지입니다. 즉, 주체의 자기 인식은 언제나 타자를 필요로 하기 마련입니다. 이것을 염두에 두지는 않았겠지만, 단토는 "그 개념은 예술을 정의하는 일에 관심을 쏟는 나 같은 철학자들에게 몇 가지 문제를 던져주었다"며 말을 이어갑니다. 어떤 사물은 왜 예술이 될 수 있는지를 묻는 반성적 작업을 위해 단토와 같은 비평가가 필요해졌다는 것입니다. 예술의 자기반성이 비평에 과제를 부여했다는 것이지요. 물론 단토는 비평가로서 자신의 과제에 충실했고, 잘 알려져 있듯이 '예술의 종말 이후'의 예술을 정의하는 일을 부단히 시도합니다. "어떤 것이 예술작품이기 위해서는 의미를 가져야 한다. 그리고 그 의미는 어떤 식으로든 물질적으로 구현되어 있어야 한다"는 게 그가 제시한 조건이었습니다. 그런데 제가 하려는 이야기는 예술 정의의 문제가 아니라, 비평의 활동에 관한 것입니다. 물론 두 가지가 밀접하게 얽혀 있지만요. 그래서 주제에 좀더 다가가기 위해, 즉 비평의 창조적 활동이 중요해진 오늘날의 상황을 진단하기 위해 저는 다시 뒤샹의 언급으로 돌아가려고 합니다.

2.
　　　　　뒤샹의 주장처럼, 변기가 예술이 되기 위해서는 예술작품이 꼭 예술가의 손으로 만들어질 필요는 없다는 전제가 뒷받침되어야 합니다. 사물의 제작보다는 관념의 창조가 더 중요하다는 것이지요. 뒤샹의 이러한 주장은 사실상 근대 예술을 특징짓는 것은 아니었습니다. 오히려 예술이라는 개념이 성립된 르네상스에서 그 기원을 찾아볼 수 있는데, 단토가 자신의 지적 동반자로 여겼던 독일의 미술사학자 한스 벨팅에 따르면 예술이라는 개념은 절대적인 것이 아닙니다. 예술 개념이 형성되기 시작한 르네상스 이전에도 사람들은 이미지를 제작하고 있었다는 겁니다.

다시 말하면 예술이라는 개념 없이도 예술 행위는 계속되었던 것입니다. 어쨌든 르네상스기로 접어들면서 예술이라는 개념이 형성되고, 예술과 예술가의 지위에 근본적인 변화가 일어납니다. 예를 들면 회화는 단순한 기술artes mechanicae에서 벗어나 자유 학예artes liberales로 편입되기 시작합니다. 사람들의 인식 속에서 시나 심지어 학문과 같은 지위에까지 오르지요. 마찬가지로 화가 역시 수공업자의 지위에서 벗어나게 됩니다. 물론 그들은 여전히 손을 이용해 작업하지만, 그들의 손은 단순히 육체노동을 하는 수단이 아닌, 고귀한 정신을 표현하는 의미 있는 기관으로 대접받기 시작합니다. 잘 훈련된 손은 곧 교양 있는 손으로 인정받았는데, 그것은 화가의 위대한 관념을 있는 그대로 표현해줄 것이라는 믿음이 전제되었기 때문입니다. 다시 말씀드리면, 플라톤적 전통에서 화가의 관념 또는 상상력을 중시하는 전통이 예술 개념이 형성되는 데 지대한 영향을 주었다는 것입니다.

안토니스 모르의 〈자화상〉을 볼까요. 이 그림에서 캔버스 앞에 앉아 있는 화가는 붓과 팔레트를 이용해 자신의 정체성을 명확히 드러냅니다. 화가로서의 자부심을 뿜어내고 있는 것이지요. 그는 마치 귀족처럼 의관을 정제한 채 관찰자를 응시하고 있습니다. 하지만 그의 캔버스는 비어 있습니다. 보통은 그림 그리는 능력을 과시하기 위해, 화가가 자기 그림 앞에 앉아 포즈를 취하는 것이 일반적인데 말이지요. 대신 모르는 캔버스에 편지를 한 장 붙여놓습니다. 핀으로 고정된 편지에는 당대의 유명 비평가인 도미니쿠스 람프소니우스의 비평문이 적혀 있는데, 그 내용은 다음과 같습니다.

"놀랍구나! 이 자화상은 누가 그린 것인가? 아펠레스와 제욱시스, 그리고 고금古今의 모든 예술가의 기교를 능가하는 최고 예술가(의 작품이다). 그는 황동 거울에 비친 자신의 이미지를 자기 손으로 그려냈다. 오 위대한 대가여. 이 가상의 모르가 말을 거는 것 같다. 오 모르여."

모르는 캔버스에 그림을 그려넣는 대신 자신에 대한 칭송 시를 붙여놓

안토니스 모르의
《자화상》, 1558

마르칸토니오
라이몬디의
〈망토 걸친 라파엘〉,
1520년경

빌헬름 캄파우젠의
〈전장의 화가〉, 1865

은 것입니다. 람프소니우스의 편지에서 모르는 그의 자화상을 통해 아펠레스, 제욱시스와 같은 위대한 화가의 반열에 오르게 됩니다. 그런데 여기서 람프소니우스의 비평문은 그려지지 않은 그림을 대신하고 있습니다. 그림이 들어가야 할 캔버스에 자리를 대신 차지하고 있는 것이지요. 또 한 가지 흥미로운 점은, 이 자화상과 비평문 사이의 시간 순서가 뒤바뀐 것입니다. 비평문은 모름지기 작품이 제작된 후에 작성되는 것인데, 람프소니우스의 비평문은 아직 그려지지 않은 모르의 자화상을 칭송하고 있습니다. 그림 속 모르가 자신에게 말을 거는 것 같다는 표현을 통해, 아직 제작되지 않은 작품을 비평하고 있는 것이지요. 다시 말해서 비평이 그려지지 않은 그림에 이미지를 부여하고 있는 것입니다. 아마도 사람들이 예술이라는 것은 손으로 그려지기 이전에 관념을 생산하는 정신적인 활동이라는 생각을 했고, 그렇기 때문에 이러한 시간의 전치가 가능하지 않았나 하는 추측해 볼 수 있습니다. 실제로 조르조 바사리는 『미술가 열전』에서 레오나르도 다빈치에 대해 다음과 같이 쓰고 있습니다.

> "……레오나르도는 예술에 대한 그의 이해에 기초해 다양한 작업을 시도했지만, 결코 그것을 완성하지 못했다. 왜냐하면 단지 손만으로는 그가 상상한 만큼의 예술적 완성도에 도달할 수 없을 것처럼 보였기 때문이다. 실제로 그는 그 재능에도 불구하고 그의 손이 결코 표현해내지 못했을 섬세하고 놀랍도록 어려운 작업들을 상상 속에서 이루었다."

레오나르도 다빈치와 같은 천재 작가가 작품에 실패해 그것을 완성하지 못했다는 사실은 놀라우면서도 흥미로운데, 여기서 더욱 눈길을 끄는 것은, 레오나르도의 작품이 그의 손 이전에 상상력 속에서 이미 완성되었다는 바사리의 주장입니다. 바사리에 의하면 "손만으로는" 예술의 완성에 결코 다다를 수 없습니다. 왜냐하면 예술은 정신적인 작업이기 때문입니다. 관념과 제작, 정신적 구상과 물질적 실현 같은 철저한 이원론 속에서 바사리는 관념

의 활동에 중심을 둡니다. 물론 이러한 관점은 당시 예술가들에게 보편적인 것이었습니다. 예를 들어 라파엘로는 〈갈라테이아의 승리〉를 그리면서 다음과 같은 내용의 편지를 보내기도 했습니다.

> "아름다운 여인을 그리기 위해 더 많은 아름다운 여인을 보는 것이 작품을 만드는 데 도움이 될 경우 나는 그녀들을 보아야 했습니다. 그러나 아름다운 여인의 수가 매우 적고 또한 적절한 판단이 이루어지기 어려울 때 나는 머릿속에 떠오른 확실한 이데아를 따릅니다."

아름다운 여인의 모습을 그려야 하는 라파엘로는 자연의 아름다움에 만족하지 못합니다. 세상에 아름다운 여인이 별로 많지 않고, 그래서 적절한 판단을 내리기가 쉽지 않다는 것이지요. 그래서 라파엘로는 무엇보다 완벽한 '확실한 이데아certa idea'를 따라 그림을 그립니다. 예술은 완전히 정신의 활동이 된 것입니다. 모르의 빈 캔버스나 레오나르도 다빈치의 미완성 작품들은 모두 이런 관념 속에서 정당화될 수 있을 것입니다. 예술은 화가의 정신 속에서 이루어지는 것이니까요. 이에 관한 좀더 급진적인 주장을 소개하려는데, 다음의 인용문은 레싱의 『에밀리아 갈로티』에 나오는 대사입니다.

> "예술은, 조형적인 자연이 (…) 이미지를 상상하는 것처럼, 저항하는 질료가 필연적으로 만들어내는 잔여물이 없도록 그려야 합니다. (…) 우리는 눈으로 직접 그리지 않습니다! 눈에서 팔을 통해 붓에 이르는 기나긴 경로 위에서 얼마나 많은 것을 잃게 됩니까! (…) 라파엘로가 불행히도 손 없이 태어났다고 해도 가장 위대한 회화의 천재가 되지 않았겠습니까?"

여기서 우리는 정신활동으로서의 예술에 대한 이해가 결국 손의 부정으로 이어지는 것을 확인할 수 있습니다. 화가의 손이나 관념이 구현되는 물질은 모두 예술에 저항하는 요소로 간주되는 것이지요. 예술은 무엇보다 정

지아니 모티의
〈매직 잉크〉, 1989

신적인 것이니까요. 이러한 '예술의 정신화'의 극단적 추구 속에서 '손 없는 라파엘로'라는 이 유명한 경구가 등장하게 된 것입니다. 마르칸토니오 라이몬디가 그린 라파엘로의 모습을 보시죠.

라이몬디의 판화에서 라파엘로는 역시 화가로서의 정체성을 드러내고 있습니다. 캔버스와 팔레트 등이 어렵지 않게 확인되지 않습니까? 하지만 라파엘로는 손에 붓을 쥐는 대신, 아예 망토로 양팔을 감추고 있습니다. 바깥쪽 어딘가를 바라보면서, 아마도 머릿속에서는 정신적인 예술을 완성하고 있을 테지요. 레싱의 주장처럼 아마도 그가 "손 없이 태어났다고 해도, 가장 위대한 회화의 천재가" 되는 데에는 문제가 없었을 것입니다. 예술은 정신적인 것이고, 이미 그의 상상력 속에서 완성되었을 테니까요.

빈 캔버스 앞에서 '생각하는 사람'의 포즈를 취하고 있는 예술가들은 많았습니다. '손 없는 라파엘로'의 전통이 얼마나 뿌리 깊고 일반적이었는가를 알 수 있죠.

빌헬름 캄파우젠이라는 프로이센 화가의 작업 장면을 묘사하고 있는 그림을 보겠습니다. 이 작가는 당시 프로이센군의 전쟁 장면을 판화로 찍어내 유명세를 얻었는데, 전쟁 장면을 그리려면 화가는 당연히 전장에 나가 스케치를 하고 이를 수정해 판화로 제작했을 겁니다. 그런데 이 자화상에서는 자신을 마치 사색하는 철학자의 모습으로 포장하고 있습니다. 본인은 정신으로 작업하는, 또는 라파엘로처럼 확실한 이데아로 일하는 위대한 예술가라는 것이지요.

안토니스 모르의 작품에서부터 보여드린 빈 캔버스 앞의 화가의 자화
상들에서 우리는 어떤 공통점을 확인할 수 있습니다. 예술의 정체성에 대한
고민이 일종의 역설을 낳게 되었다는 것입니다. 그것의 자기 인식의 시도, 즉
정신적인 것으로 자리매김하기 위한 노력 속에서, 손의 부정 또는 조형 행위
의 상실과 같은 역설이 일어나게 된 것입니다. 앞서 말씀드렸듯이, 타자 없이
는 자기 얼굴에 묻은 얼룩을 확인하기 어려운 것처럼, 예술의 자기반성 시도
가 스스로의 타자화, 즉 자기부정으로 이어진 것이지요. 이것은 르네상스의
예술 개념 형성과 함께 시작된 전통이지만, 지난 세기 현대미술의 전개 과정
을 살펴보면 비단 옛이야기만은 아님을 확인할 수 있습니다. 앤디 워홀의 〈보
이지 않는 조각〉이나 지아니 모티의 〈매직 잉크〉 같은 작업들에서 예술은 더
이상 아무것도 보여주지 않습니다. 좌대만 남은 조각, 빈 캔버스 등은 손의
부정, 조형 행위의 상실을 넘어 도상파괴적인 충동마저 드러냅니다. 이미지
를 제작하지 않는 예술, 즉 예술의 완전한 자기부정이 시작된 것입니다.

저는 바로 이 지점에서 비평활동이 요구된다고 생각합니다. 모르의 빈
캔버스 위에서 비평이 이미지를 대신했던 것을 떠올려보지요. 비평은 예술에
이미지를 부여합니다. 예술이라는 개념에는 자기부정의 계기가 내재되어 있
습니다. 그것은 의미를 생산하지만, 이미지 제작이 그 전제가 되지는 않습니
다. 손의 부정, 그리고 조형 행위의 상실이라는 역설 속에서, 언어를 통해 이
미지를 창조하는 비평의 기능은 그래서 더욱 중요해질 것입니다. 예술의 도
상파괴적 속성이 비평의 창조적 활동을 요구하고 있기 때문입니다.

3.

예술에 내재된 자기부정의 계기, 즉 이미
지 없는 의미 생산의 시도 속에서 비평이 탄생했고, 실제로 오늘날 그것이 이
미지를 부여하는 작업을 수행하고 있다면, 다른 형태의 비평 방식이 가능하
지 않을까라는 질문으로 이야기를 마칠까 합니다. 질문을 좀더 정리해보지
요. 예술이 이미지를 만들지 않고 비평이 그 작업을 대신하고 있다면, 오늘

두뇌 회화 제작 장면

날의 테크놀로지가 충분히 그 기능을 수행할 수 있지 않을까 하는 것입니다. 실제로는 아무것도 없는 좌대 위의 조각을 모니터를 통해 볼 수 있게 하는 제프리 쇼의 작업이 그 대표적인 예가 될 것입니다. 물론 이것은 일종의 메타포이면서 레토릭에 불과합니다. 하지만 비평가가 언어를 통해 할 일을 테크놀로지가 더욱 감각적으로 수행하고 있는 것은 부인할 수 없는 사실일 것입니다.

또 다른 예는 '두뇌 회화'로, 이것은 사실 루게릭병에 걸린 요르그 임멘도르프를 위해 처음 기획되었습니다. 하지만 그가 사망한 뒤 현재 네오 라우흐가 실험에 참여하고 있습니다. 앞서 '손 없는 라파엘로'에 관해 이야기했는데, 이 장치를 이용하면 실제로 손 없는 창조가 가능해집니다. 아직은 완성되지 않은 기술이지만, 작가의 뇌파 측정을 통해 컴퓨터가 그의 의도대로 그림을 그려주기 때문입니다. 즉, 화가는 진정한 의미에서 정신으로 일하는 사람이 될 것입니다. 예술의 자기반성이 역설적으로 자기부정으로 이어지고, 비평이 도상파괴적인 예술에 이미지를 부여해주고 있다면, 언젠가는 완성된 테크놀로지가 나타나 이러한 작업을 대신 수행해줄 수도 있지 않을까요? 물론 아직은 믿기 힘든 이야기이지만요.

KimKim Gallery
킴킴갤러리

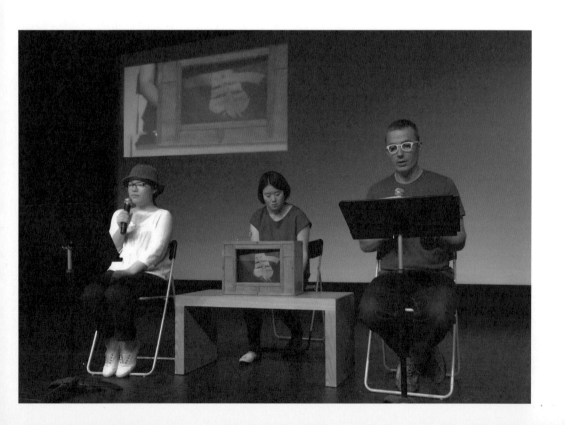

– PREFACE –

Let us remark upon a brief history of The Grand Moving Mirror of California. In July of 2010, a narrator, a pianist, crankers, and craftsmen, lead a presentation of Dr. L.E. Emerson's tale of the California Gold Rush at The Velaslavasay Panorama in Los Angeles, California.
여러분께 캘리포니아의 거대한 움직이는 거울에 대한 간단한 역사에 대해 이야기해드리겠습니다. 2010년 7월 캘리포니아 로스앤젤레스에서 내레이터이면서, 피아니스트이자 장인인 L. E. 에머슨 박사가 진행하는 벨라스라바세이 파노라마에서 진행한 캘리포니아 골드러시에 대한 이야기입니다.

The 1853 script was originally accompanied by a scroll, lost to the sands of time. The 270 foot long panorama was thus recreated and re-imagined by the hand of Guan Rong, among others. This digital reproduction was brought about years later for the purposes of traveling exhibition.
원래의 스크립트는 1853년에 쓰인 것이지만 무수한 시간이 지나면서 소실되었습니다. 270장의 파노라마는 구안 롱-Guan Rong과 다른 사람들에 의해 새로 창작되고 다시 그려졌습니다. 이 디지털 작품은 순회전을 위해서 이후에 제작된 것입니다.

– INTRODUCTION –

Ladies and gentlemen - We propose to give you at this time a bird's eye view of: Life in California Scenes on the Isthmus & Incidents in a Cape Horn Voyage. [sit down]
신사 숙녀 여러분 – 지금부터 여러분께 캘리포니아에서의 삶과 케이프혼 여행에서의 사건들과 지협의 모습들을 조감도로 보여드리겠습니다. [앉아주세요]

Before unrolling the canvas, I give you a brief history of the region. Mexico proper was first discovered in the year 1513. The Presideos (or Towns) of Monterey & San Diego were erected. Houses were built, and churches & cloisters were seen.
캔버스를 풀기 전에 여러분께 지역의 역사에 대해 간단히 말씀드리겠습니다. 멕시코는 1513년에 처음 발견되었습니다. 몬테레이와 샌디에이고 마을이 세워지면서 집들이 만들어지고 교회와 수도원들이 보입니다.

This state of Society lasted a period of some 30 years when Mexico declared her Independent. The Star Spangled Banner was first hoisted in this country in the Month of March A.D. 1847.

멕시코가 독립했을 때에 세워진 주는 30년 동안
지속되었습니다. 별이 빛나는 배너는 1847년 3월
이 나라에서 처음 사용되었습니다.

- SCENE 1 -

We have here a view of The Ship Albatross of Boston.
[@sound-bottle]
보스톤의 알바라트로스 호가 데라플라타 강에서 출항하는
광경입니다. [@헛개차 불기]

None but those who have been at SEA can form any
just conception of a "Life on the Ocean Wave and a
home on the rolling deep."
해상생활을 해본 사람만이 "파도 위의 삶과 파도 속에서의
안락함"을 상상할 수 있습니다.

An extract of a Journal kept on board The Albatross
will give you some idea of the feelings of most of her
Passengers. [@steel plate]
대부분의 알바트로스선 승객이 느꼈을 법한 사설이
떠오릅니다. [@철판]

We arose in the morning and knew not but the sea
would receive us to its depth 'ere night fall. The
Monsters of the Deep fled at our approach & the
flapping of our sails was heard from afar.
우리는 아침 바다를 관찰하고, 밤에 항해가 가능할지
가늠하곤 했습니다. 심해의 괴물들은 시야에서 멀어져가고,
멀리서 펄럭거리는 돛 소리가 들려왔습니다.

United in Misery, deceived by Ship owners and Agents
we existed in a Golden Dream - Boundless Riches &
Burnt Rice!
선주와 업자들에게 속은 고통에 만신창이가 되어
연합한 우리는 부와 황금의 꿈을 여전히 꾸고 있었지만-
상실되었습니다!

- SCENE 2 -

The most stormy and tempestuous point in Oceanic
navigation is Cape Horn. [@sound Penquin]
폭풍우가 제일 심하고 격렬한 케이프혼의 광경인데, 이것은
파도가 꽤 잔잔할 때 배 갑판에서 그린 것입니다. [@소고 긁기]

Large blocks of Albatross and Penguin might be seen
sitting in rows along those bold and rocky shores.
신천옹과 펭귄은 바위 해변을 따라 줄지어 서 있습니다.

When seated upon their nests, the Penguins sit so compact as to form what the sailors term a "Penguin Settlement."

펭귄들은 아주 빽빽이 둥지에 앉아 있어서, 선원들이 "펭귄 마을"이라고 불렀습니다.

– SCENE 3 –

[@ 철판 흔들기 격렬하게]

[@ 북치기 한 번 : 판초 등장]

Here, a view taken from the City of Santiago in the Republic of Chile - showing one of the 14 Peaks of the mountains of the Andes found in a state of constant eruption.

여기는 칠레의 번창하는 도시 산티아고입니다. 이것은 화산활동이 끊이지 않는 안데스 산맥의 14개의 활화산 중 하나입니다.

In the foreground will be noticed a couple of Chileans, dressed in the universal costume of the country - The Poncho.

전경에는 덧입은 판초 말고는 뉴욕과 보스턴에서 지난 8~10년간 유행한 듯한 평상복을 입고 있는 몇몇의 칠레 사람이 있습니다.

The Cactus is found here in full bloom at all seasons.

여기 화려한 선인장 꽃이 피었는데, 다리엔 협곡에도 사계절 활짝 피는 꽃입니다.

The trav'ler will find Bananas, Dates, Citrons, Figs and - in fact - every variety of tropical fruit in abundance.

방문자는 바나나, 대추야자, 레몬, 무화과 외에도 풍부한 열대과일을 맛볼 수 있습니다.

– SCENE 4 –

[@ 바람 소리]

Proceeding still farther up the coast we come to Mazatlan in Mexico.

해변을 거슬러 올라가 멕시코 마자틀란에 도착합니다.

On the summit of the bluffs are the ruins of an old cross signifying that the Country is under the Dominion of the Catholic Power! [RING]

방문자는 이 나라가 구교의 지배를 받았음을 암시하는 오래된 십자가의 흔적을 절벽 정상에서 볼 수 있습니다.

[종소리]

Mazatlan has a tolerably good harbor. It is infested, however, with a species of worm, so that it is dangerous for boats not copper sheathed & fastened to lie at those shores.

마자틀란에는 좋은 항구가 있지만, 각종 벌레가 들끓어 선착된 낡은 배에는 위험합니다.

224

– SCENE 5 –

36'mark 49 we go to Monterey - former capitol of California.

이제 샌프란시스코 해안에서 경도 1도 아래에 위치한 캘리포니아의 옛 수도 몬테레이에 도착했습니다.

The houses are placed as you see in the view, without the least regard to order, neatness or regularity - leaving ample space for the growth of the place for Centuries to come.

여기 있는 집들이 잘 구획되어 있지 않아 보여도, 추후 몇 세기 동안 성장할 충분한 공간이 있습니다.

Among the public buildings is the Town Hall, a neat and spacious edifice of yellow stone.

공공시설 중 노란 돌로 세련되게 지은 시청이 있습니다.

About once a month the Alcalda - or Justice of the Peace - decrees what are called Horn Burnings [@불에 타는 소리 점점 크게]: which is the collecting of all the heads & horns of slaughtered cattle into a pile and burning them.

한 달에 한 번, 판사는 경내에 도살된 소의 머리와 뿔을 쌓아놓고 태우는 행사를 주도했습니다.

The people assemble around those lurid fires till late at night. [@sound music – wooden bell]

사람들은 밤 늦게까지 화형장에 모여 있었습니다. [음악 소리-우든벨]

They then finish the ceremony with a sort of dance peculiar to Spain - the Fandango!

그러고 나서 시내로 내려와 스페인식 춤으로 행사를 마무리했습니다. – 판당고!

– SCENE 6 –

In California they execute their criminals in a very summary manner.

캘리포니아에서는 약식 재판으로 범죄자를 처벌합니다.

We have here a View of the execution [CLAP] of John Jenkins in Portsmouth Square. He was hung on the night of the 21st of June 1851 for the crime of stealing.
포츠머스 광장에서 존 젠킨스가 처형당했던 장면입니다. [박수] 그는 1851년 6월 21일 밤에 도둑질을 한 벌로 교수형을 당했습니다.

A terrible example of lynch law by the People.
신호를 내리자마자 불행한 자는 교수형에 처해졌는데, 보다시피 끔찍한 처형의 예입니다.

- SCENE 7 -

[@공사 소리 : 망치질]

37mark 49 the celebrated city of San Francisco as it appeared the first day of January A.D. 1850.
샌프란시스코 만은 1850년 1월 1일에 발견되었습니다.

Called the "City of Tents" it is infested with hundreds and thousands of huge Wharf Rats.
한때 "천막의 도시"라고 불렸던 이 도시는 거대한 시궁쥐 떼에 감염되었습니다.

A miner, having got upon a spree, retired to one of these tents to sleep off his debauch. [@sound3-4times] He was found by some of his comrades, a few hours afterwards, with his nose completely eaten off by the rats in which condition he started for the Mines.
흥청망청하던 한 광부는 방탕함에서 벗어나려고 막사로 돌아갔습니다. [@소리 3을 4번] 몇 시간 후 시궁쥐한테 코를 완전히 물어뜯긴 채 금광으로 일하러 간 그를 동료들이 발견했습니다.

Directly opposite the Bay from San Francisco, are immense forests of redwood.
샌프란시스코의 만 건너편은 레드우드 숲입니다.

- SCENE 8 -

We come to a point in the great valley where Sacramento City now is, the stopping place for the great tide of emigration coming in from across the Plains.
이제 거대한 계곡에 있는 새크라멘토 시입니다. 내륙에서 밀려오는 이민자들을 위한 대기 장소입니다.

At the bottom will be noticed a miner [@stone/bowl], as most of them appear after working 3 or 4 months in

the mines, bent over with the Rheumatism.
전경에, 채굴 작업 서너 달 후 걸리는 류머티즘으로
[@돌을 넣은/양재기 흔들기] 꼬부라진 광부가 있습니다.

2 1/2 miles from this place is the Fort of J.A. Sutter.
여기서 4킬로미터 떨어진 거리의 J.A. 서터 요새입니다.

226

– SCENE 9 –

[@공사 소리]
This fort was built in the form of a parallelogram with Cannons frowning from the embrasures.
이 요새는 성벽 구멍에서 가파른 각도로 포를 쏘기 위해 평행사변형 형태로 지어졌습니다.

In getting out the timber for an out-building Gold [@Bell] was first discover'd by one of the workmen - a Mr Marshall.
별채를 짓기 위해 목재를 구하러 나갔다가 처음 금을 발견한 [@종소리] 사람은 일꾼 중 한 명인 미스터 마셜이었습니다.

[@말 울음소리]
Swiss by birth but by profession a soldier, Capt. Sutter is represented in the foreground as coming in from an excursion on horseback.
전경에, 그가 말을 타고 여행에서 돌아오고 있습니다.

He familiarized himself with the language of the Indians [@whistle]& instructed them in the maneuvers of the drill.
그는 인디언 말을 배워서 [@호각 소리] 인디언들을 훈련시켰습니다.

– SCENE 10 –

[@말 울음소리: 돌릴때]
[@양재기 흔들기: 약간 소리만 나게]
We will now take you across the Great Valley and give you a view taken on the North Fork of the Yuba River.
이제 큰 계곡을 지나 샌프란시스코에서 600킬로미터 떨어진, 가장 거친 광산지역 유바 강의 노스포크입니다.

In the foreground is a pair of prospectors: one pointing to the right as much as to say "there's gold there,"[RING] while the individual on the left shrugs up his shoulders, as if he thought it was full as much in the eye as in the pocket - a fact a great many miners

have since discovered to their cost.
전경에, 2명의 탐광자가 있습니다. 오른쪽 사람이 손짓으로
"저기 금이 있다"[종소리]고 하면, 왼쪽 사람은 어깨를
으쓱거리며, 주머니가 꽉 찼다고 믿습니다. 사실 대부분의
광부가 먹고살 만큼은 캤습니다.

– SCENE 11 –

[@병에 곡식 담아 물 흐르는 소리]
A good idea of the rough appearance of the hills in
California may be formed from this scene.
캘리포니아의 거친 언덕을 형성한 것으로 보이는 장면이
있습니다.

It is the Lower Bar Mokelumne River - Middle Diggings.
모켈룸네 강 하구는 중간 금광으로 불립니다.

– SCENE 12 –

In the background is a party commencing in what are
termed Kiota [HOWL] holes.
뒤편에는 광산에 '코요테'[울부짖는 소리] 구멍 파기를
시작합니다.

They were so called from the fact that a couple of
gentlemen chasing a Kiota [HOWL] an animal part dog
and part wolf, found considerable gold [@RING] in his
hiding hole.
설에 따르면, 남자 둘이 여우와 개가 섞인 동물인 코요테를
쫓아 [울부짖는 소리] 언덕에 올라가 땅을 파다가 지표면의 썩은
화강암을 치면서, 상당한 양의 금을 [@종소리] 찾았습니다.

In the foreground is a couple of miners engaged in
cooking: as each one was his own cook [@sound] in
that country.
왼쪽에는 2명의 광부가 각자 자기 나라 요리[@소리]를 하고
있습니다.

The one with his bottle seems to be about to bid
defiance to the Maine Law of 1851 whereby alcohol is
to be consumed only for purposes of medicinal relief.
가장 오른쪽에 술병 든 남자는 메인 주 법에 반항하는 것
같습니다. 술은 의료용으로만 허용되기 때문입니다.

We have a view of a party engaged in washing out, with a Virginia rocker, or cradle.
오른편에는 사람들이 세척을 하고 있는데, 이를 버지니아의 금 로커라고 합니다. 버지니아 사람이 발명을 해 버지니아라고 합니다.

This was the modus operandi in 1849.
이것은 1849년에 사용되었던 방법입니다.

- SCENE 13 -

[@북 점점 크게(인디언 북소리)]

It is estimated that in the great valley there are 10,000 Indians. We here give you a view of these valley Indians, as they are seen on their great Pui - or feast day.
위대한 계곡에 1만 명의 인디언이 살았다고 합니다.
여기 계곡 인디언들의 최고 축제일을 선보입니다.

The building in the form of a Pyramid is called the Tamascal or sweat house.
피라미드 형태의 건물은 '타마스칼', 또는 땀집이라고 합니다.

[@음악 소리]
전경에, 환상적인 옷차림이 보입니다. 소머리와 뿔, 아름다운 깃털을 전통 의상에 붙이기도 합니다. 그런 다음 강둑에 나와 제사 춤으로 의식을 마무리합니다.

- SCENE 14-

We will now take you down the Pacific coast: a distance of 3500 miles and give you a view taken on the Isthmus of Darien - The Roman Catholic Cathedral [RING 13x] in the City of Panama.
이제 태평양 해안에서 5600킬로미터 거리인, 다리엔 지협을 [종소리 13x] 보여드리겠습니다.

In the left hand tower is a large Bell having 13 tongues. It is rung by small boys who are dressed in white these boys are called Apostles.
왼쪽은 13개의 종이 달린 탑입니다. 이 종은 흰 옷차림의 어린 소년인 사도가 칩니다.

The buildings in Panama are of 2 stories in height having long verandas or as we would call them, piazas without pillars.
파나마의 건물은 석조입니다. 긴 베란다가 있는 2층 건물은 '기둥 없는 광장'이라 불립니다.

Among other things for sale the natives offer an article of jerked beef, which they sell by the yard: 10 cents per yard.
지역민들이 판매하는 육포는 미터당 10센트입니다.

- SCENE 15 -

We have here a view on the Chagres River. Alligators are found here in abundance. [@ Sound jungle, birds]
The banks of the river teem with the gorgeous growth of an eternal summer.
골고나에서 23킬로미터 거리의 차그레스 강 풍경입니다. 여기에는 악어가 많습니다. [@ 정글 소리, 새 울음소리]
강둑은 영원한 여름의 왕성한 성장으로 가득합니다.

It was said that a jar of water containing 7 gallons was carried completely across that Isthmus by one woman on the top of her head without spilling a drop!
머리에 인 물 27리터를 한 방울도 흘리지 않고 지협을 가로질러 갔다고 합니다.

[@북을 긁다가 벽을 막대기로 한 번 치기]

- SCENE 16 -

On the Isthmus of Darien are found a species of that monster Serpent the Anaconda. Some have been seen 46 ft in length. When angered, they are very beautiful, presenting all the colors of the rainbow.
다리엔 지협에는 괴물 뱀 아나콘다가 있습니다. 길이가 14미터나 되는 것도 있습니다. 화나면 무지개 색깔로 변해 아름다워집니다.

One of this description attacked a man near Gorgona who was found the next day with every bone in his body broken. [CLAP]
골고나 근처에서 두 사람이 공격당했는데, 한 명은 몸의 모든 뼈가 부서진 채 발견되었습니다. [박수]

- SCENE 17 -

[@헛개차 불기]
We now return to the Bay of San Francisco and the Gold Region. This promontory sound is capable of containing all the Navies in the World!
캘리포니아로 돌아가서 샌프란시스코 만과 항구, 유명한 골든 게이트를 봅니다.

[@ 철판 흔들기] 강하게

It is said there is an Indian now living in San Jose who states that his father crossed this passage on dry land. An earthquake parted the mountains and the Pacific rushed in, forming the great Bay.
현재 산호세 거주민인 인디언의 말에 따르면, 그의 부친이 이 황무지에서 활개치고 다녔는데, 이곳은 지진으로 산과 바다로 나뉜 후 큰 만이 형성된 것이라고 합니다.

It is also said there are hieroglyphics upon one side that have been decipher'd to read "Golden Gate."
이 상형문자 암호를 풀면 "골든 게이트"라고 합니다.

- SCENE 18 -

[@말 울음소리]

We have here a view of a Miner "prospecting," or traveling from part of the Country to another in search of Diggings.
여기 광산을 찾아 떠돌아다니는 광부가 있습니다.

[@양재기, 막대기 소리]

He has lashed upon his back, his wash Pan, frying pan, mining implements, and a pair of Boots.
세숫대야, 프라이팬, 채굴 도구와 장화를 짊어지고 있습니다.

- SCENE 19 -

[@천천히 북소리 시작 점점 빠르게 치다가 곰 나오면 한번 크게 마무리]

In concluding we will give you a view of the Identical Grizzly Bear that are found in large numbers among the Snowy ranges of the Sierra Nevada Mountains.
끝으로, 눈 덮인 시에라 네바다 산맥에서 발견된 수많은 회색곰을 보시지요.

It will be seen that their heads resemble the head of a Hog.
머리가 돼지 머리를 연상시킵니다. 급소인 눈과 귀 사이를 총으로 겨눠야 합니다.

This one was taken at Volcano Diggings near Stockton, and weighed upwards of 1,043 Pounds.
이 장면은 스탁톤 근처의 화산 광산지대입니다. 팔려고 손질한 무게는 473킬로그램이었습니다.

This Bear as he come down to drink, passed along. A

hunter from Iowa - noticing from the animal's tracks that he must be a monster Bear - immediately set a Trap to catch him.
곰이 물 마시러 내려와 키오타 웅덩이 옆을 지나갔습니다. 아이오와 출신의 사냥꾼이 동물 흔적을 보고 괴물 곰이라는 것을 알아채고는 바로 함정을 만들었습니다.

He drove down into this Kiota hole [HOWL] 13 stakes, sharpening them at the top, putting down 23 Pounds of Beef, covering the top lightly with brush and sprinkling considerable blood about the place.
키오타 웅덩이 속에 12~14개의 날카로운 말뚝을 박고 [울부짖는 소리], 바닥에는 10킬로그램 정도의 소고기를 놓고, 잡초를 가볍게 덮고, 주변에는 피를 적정량 뿌려놓았습니다.

The Bear stepped into the trap they prepared for him and was found the next morning dead [CLAP] with 5 stakes sticking through his side.
다음 날 아침, 5개의 말뚝에 찔려 죽은 곰이 [박수] 발견되었습니다.

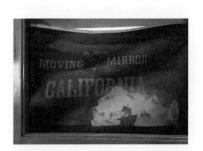

This is the last view of the Series.
이것이 마지막 장면입니다.

I tender you my thanks Ladies and Gentlemen, for your kind and respectful attention.
여러분의 정중한 관심에 진심으로 감사를 드립니다.

We will now consider the Exhibition closed.
이제 막을 내립니다. [종소리]

A Smaller Version of :
the GRAND MOVING MIRROR OF CALIFORNIA 캘리포니아의 거대한 움직이는 거울 Presented by Kim Kim Gallery, a moving panorama created by the VELASLAVASAY PANORAMA giving a journey around CAPE HORN, through the ISTHMUS arriving at CALIFORNIA during the GOLD RUSH. 이 퍼포먼스는 2015년 6~7월 서울 송원아트센터에서 킴킴갤러리와 클레멘스 크륌멜이 기획한 전시 《TALKING PICTURE BLUES (VOICES RISING) / 토킹 픽쳐 블루스 (커지는 목소리들)》에서 발표되었고, 이번 비평 페스티벌 퍼포먼스에는 작은 버전으로 킴킴갤러리의 퍼포먼스로 진행되었다.

퍼포머:
그레고리 마스 (킴킴갤러리), 송요비, 윤소현, 김남

Copyright:
킴킴갤러리 & 벨라스바사이 파노라마, 로스앤젤레스 The Velaslavasay Panorama, Los Angeles The Velaslavasay Panorama is an exhibition hall, theatre and garden dedicated to the production and presentation of unusual visual experiences.The Velaslavasay Panorama is one of only three in the United States on display in rotundas.

Die Gäste der „Petzer Freiheit" mit dem Foto von Jae Wook Koo. • Foto: Martensen

Petze grüßt koreanischen Künstler Jae Wook Koo

PETZE ▪ Bevor die Künstlerin Pia Lanzinger ihren sechsmonatigen Aufenthalt im Rahmen des Projekts „Kunst fürs Dorf – Dörfer für die Kunst" in Petze begann, hatte sie ein Vierteljahr in Korea verbracht, wo sie ein Kunstprojekt und Ausstellungen in Seoul durchführ-

te. Dort lernte sie den koreanischen Künstler Jae Wook Koo kennen, der sie als Kurator während ihres Aufenthaltes betreute. Zum Abschied gab er ihr für ein eigenes Projekt ein lebensgroßes Poster von sich mit, das jetzt anlässlich der Eröffnung der „Petzer Freiheit"

in Aktion treten konnte.

Die Gäste des Petzer Festmahls gruppierten sich um das Foto von Jae Wook Koo, und so entstand eine „gemeinsame Aufnahme", die jetzt in Seoul zusammen mit anderen Fotos aus der ganzen Welt in eine Collage eingebunden werden soll. ▪ rm

Rund um Sibbesse, Nr. 31/3. August 2011, S. 3

고재욱 작가의 작업이 실린
독일의 한 지방 신문

본인의 포트레이트 사진을
다른 사람들에게 보내
그들과 함께 사진이 찍혀
돌아오는 〈On your mark〉
프로젝트, 2009~

고
재
욱

1.

저는 제가 살아가면서 겪는 '틈새'에 관심이
많습니다. 그 틈새들로부터 삐져나온 비틀린 시선들을 작업의 소재로 삼으며, 주
로 프로젝트형으로 진행하고 있습니다.

첫 번째는 2009년에 시작해 현재진행형인 〈on your mark〉라는 프로젝트입니다.
제가 제 사진을 다른 사람들에게 보내면 그들이 사진을 찍어 다시 제게 보내주는
프로젝트입니다. 그때 사진들이 계속해서 전 세계를 돌고 돌아 약 800장을 모았
고 2013년에 전시를 했습니다. 돌고 돌던 중 독일의 한 지역 신문에 실리기도 했습
니다. 저는 어떤 관계 사이에 강제적으로 비집고 들어가서 생기는 미묘한 지점에
대한 이야기하려 했던 것입니다.

2013년에는 〈Never let me go〉 프로젝트를 했습니다. 2009년 말 대학 때 만난
여자 친구와 헤어진 뒤 그 친구의 물건들을 3년 동안 포장해서 갖고 있었던 것을
계기 삼아 했던 프로젝트입니다. 저와 비슷한 처지에 있던 친구들과 제가 물건들
을 교환해서 가지고 있다가 일정 시간이 흐른 뒤에 그것을 어떻게 처분할 것인지
를 두고 같이 이야기해보자고 했어요. 저는 그 물건들과 떨어져 있는 동안 옛 여자
친구와의 관계를 정리할 수 있었습니다. 그래서 이걸 다른 사람들과 공유해보면
재미있겠다 싶어서 프로젝트로 진행하게 됐습니다. 기증자들은 서로 물건을 받아

서 보관하고는 3개월 뒤 물건을 준 사람에게 연락해 '파기해드릴까요, 돌려드릴까요? 아니면 전 애인에게 돌려드릴까요?'라고 물은 뒤 물건 주인이 원하는 방식으로 처분했습니다. 이 과정에서 생겨나는 흥미로운 이야기들 때문에 작업을 지속하게 됩니다.

〈가라오케〉라는 프로젝트도 진행했습니다. 저는 일인 노래방, 동전 노래방을 애용하는데, 이런 데를 찾는 사람들에게는 특징이 있어요. 또 홍대 앞에는 인디밴드가 많다보니 노래방을 찾는 사람들의 실력이 상당히 높습니다. 노래방에 와서 노래 부를 때 문을 일부러 꽉 안 닫고 부르는 사람이 많죠. 자신이 노래를 잘한다는 것도 알고 주변 사람들이 잘 부른 자신의 노래를 듣고 있다는 것을 알고 노래를 하는 겁니다. 그런 사람들의 심리에 착안해서 방음 녹음부스를 빌려 그 안에 노래 기계를 설치하고 노래방 형식으로 작업 박스를 만들어봤습니다. 이것이 실제로 노래방 기능을 하진 않습니다. 노래는 다 이별, 헤어진 후의 힘든 자신의 처지, 다시 돌아와달라는 내용의 노래들로 이미 선곡되어 있습니다. mp3파일을 모아놓은 거라서 영상은 아니고요. 이 노래를 알면 부를 수 있는 거죠. 이 박스를 만들었다가, 아니 만든 것은 아니고 빌려서 프로젝트를 했다가, 한번 잘 만들어보고 싶다는 생각이 들더라고요.

그래서 〈Die for〉라는 프로젝트를 진행해봤습니다. 이전과는 차원이 다르죠. 전에는 나무로 만든 방음 박스를 빌려서 설치를 했던 데 비해, 이 유리로 만든 박스는 밖에서만 보이고 안에서는 거울처럼 자신을 볼 수가 있어요. 그리고 문도 고정돼 있어서 밖의 사람들은 안에서 노래 부르는 소리를 감상 또는 고문처럼 듣게 되는 거죠. 토니 스미스의 작품을 오마주로 해서 만들었지만, 그러한 형태에 삶과 맞닿은 기능적인 면을 추가했습니다.

〈RENTABLE ROOM〉은 2014년부터 지금까지 계속하고 있는 프로젝트입니다. 2013년 말 저한테 기적적으로 여자 친구가 생겼는데, 둘만이 있을 수 있는 곳이 없는 거예요. '서울에는 빈 공간이 아주 흔하고 '임대'라고 쓰여 있는 공간이 많은데, 왜 우리는 갈 곳이 없나?'라는 생각을 하게 됐습니다. 그래서 〈RENTABLE ROOM〉 프로젝트를 떠올리게 됐고, 처음엔 빈 공간을 찾았습니다. 그래서 거기

대도시의 유휴 공간에
이동·설치되어 연인들에게 대여하는
〈RENTABLE ROOM〉 프로젝트,
혼합재료, 200x200x200cm, 2014

헤어진 연인들의 물건들을
일정 기간 보관한 뒤
참여자의 바람대로 처분하는
〈Never Let Me Go〉
프로젝트, 2013

〈KARAOKE BOX〉,
혼합재료,
120x120x180cm, 2013

〈Die for-you can sing but
you can not〉, 혼합재료,
185x185x185cm, 2013

에 이동 가능한, 가로세로 2미터의 허름한 방을 만들어 여러 공간으로 이사해가면서 설치했고, 실제로 연인들을 위해 대여를 했지요. 제가 '야놀자'라는 국내 숙박업소 사이트에 광고를 냈는데, 나중에 사이트 담당자와 이야기를 나눠보니 그 사이트가 주말 하루 방문자 수만 해도 8만 명 정도라고 합니다. 그러니까 주말 동안 16만 명의 연인들이 갈 곳을 찾아 헤맨다는 거죠. 어쨌든 '야놀자'에 광고를 냈고, 다행히 꽤 저렴한 가격에 대여해서 굉장한 인기를 끌었으며, 정말 다행스럽게도 손익 분기점을 넘어섰습니다. 이 방은 지금도 여기저기 돌고 있습니다. 비어 있는 시스템의 빈틈을 계속해서 찾고 있는데, 그중에서 시스템상 옥상이 재미있는 공간이라 여겨졌습니다. 소유주는 분명히 있는데도 강하게 소유권을 주장하지 않는 공간이죠. 그래서 지금은 옥상에서 뭔가를 할 수 있지 않을까 생각해 프로젝트의 내용을 확장하고 있습니다.

원래 이 프로젝트는 제가 짧은 소설을 한 편 쓰면서 시작하게 됐습니다. 그 내용은 일본 여자가 한국도 아니고 일본도 아닌 곳에서 부평초처럼 떠다니는 자신의 삶에 대해 이야기하는 내용입니다.

그리고 각자 저마다 기능을 갖고 있는 방들이 어떤 공간에 설치되어서, 특히 제가 라이브 큐브라고 부르는 이것들이 화이트 큐브 안에 들어갔을 때 어떤 상호 작용이 생기고, 어떤 해프닝이 일어날 수 있을까를 주목하고 있습니다.

2012년과 2017년 등 5년 단위로 진행하는 〈can not titled〉라는 작업이 있습니다. 잘 꺼내지 않다가 이번 발표를 위해 꺼내봤습니다. 저는 2010년에 대학을 졸업했는데, 어영부영 2년의 시간을 보낸 뒤 2012년쯤 같이 순수미술을 전공했던 친구들의 정황이 궁금해졌습니다. 그때는 제 나이 서른 살이 되는 해이기도 했고요. 그래서 저를 포함한 30명의 순수미술 전공자의 작업실이나 그들이 일하는 공간을 방문해서 사진을 찍고 인터뷰했던 프로젝트입니다. 이건 5년 단위로 계속 진행할 예정입니다. 그래서 최근 친구들에게 다시 연락하기 시작했는데, 여러분이 예상할 수 있듯이 지금은 이들 중 많은 사람이 미술을 하고 있지 않습니다. 제 발표는 여기까지입니다.

질문자 1_작업 형식이 최근 미술계에서 흔히 볼 수 있는 것입니다. 작가 자신의 일상을 수집하고 주기적으로 기간을 끊어서 진행하는 것들이요. 저도 작년에 미대를 졸업하면서 비슷한 작업을 했고 주변에도 비슷한 유의 작업을 하는 친구가 많습니다. 그런 와중에 조형적으로 작업하는 이들도 있으며, 제가 보기엔 그런 게 좀더 현대적 형식이라고 여겨지는데요. 작가 역시 자신의 작품이 현대 작가들, 특히 외국 작가와 비슷한 형식을 취하고 있는 것은 아닌지, 혹은 다른 방식으로 탈피해보고 싶은 생각은 없는지, 지금의 작업 형식이 맘에 드는지 궁금합니다.

고재욱_저는 형식에는 크게 구애받지 않고 작업합니다. 꼭 하나의 형식에 매이지도 않고요. 앞으로 시도해보고 싶은 것은 다른 사람들과 함께 생각하거나, 혹은 다른 사람들로부터 아이디어를 얻을 수 있는 형식의 프로젝트입니다.

질문자 2_방 프로젝트가 흥미로워 보였습니다. 인터넷에 있는 노숙자를 위한 작은 이동식 집이 연상됐구요. 또 김기덕 감독의 〈나쁜 남자〉 영화 마지막 부분에 나오는 성매매 하는 장면도 떠오릅니다. 작가는 프로젝트가 연인을 위한 방이라고 했는데, 작업이 자기 세대를 잘 대변한다고 생각하는지, 또 작가 스스로 동시대 사람들을 어떤 시선으로 바라보고 있는지 궁금합니다.

고재욱_저도 제 세대에 속한 한 사람이지요. 제가 그들을 잘 대변한다고 할 순 없고, 또 다양한 부류를 전부 다루고 있다고 할 순 없지만, 제가 주목하고 싶은 것은 저를 포함한 젊은이들이 스스로 감추고 싶어하는 부분을 더욱 감추게 만들고, 드러내기 힘들게 만드는 상황이나 시스템들에 대한 비틀린 조소를 표현해보는 것입니다.

질문자 3_왜 프로젝트로 진행하게 됐는지 궁금합니다.

고재욱_저는 대학원에 진학하지 않았습니다. 학부 교육 이후 2년 동안 워크숍, 세미나, 현대미술 특강 같은 것을 들었어요. 제가 크게 갈증을 느끼는 것 중 하나는, 1990년대, 2000년대 초반에 미국이나 유럽에서 공부한 이들의 내용을 저 역시 또다시 공부할 수밖에 없었다는 점이었어요. 대학에서의 미술 교육과 졸업 후의 미술 교육 등을 통해 영향을 받았고, 그것이 컨템포러리하게 보이는 부분은 있습니다. 프로젝트로 형체를 남기지 않고 기록조차 남기지 않는 작업들이 현대적으로 보이고, 그런 제스처조차도 트렌드처럼 여겨질 수 있습니다. 그래서 더욱 다양하고 새로운 작업을 하고자 노력하고 있습니다. 오늘 프레젠테이션에서 다른 표현 방식의 작업보다 프로젝트를 주로 발표한 이유는, 제 작업 중 이 프로젝트들이 상대적으로 완성도가 높고, 현재 제 생각을 가장 잘 보여주는 것들이라 판단했기 때문입니다.

자유
발화
2

예기 (김예경)

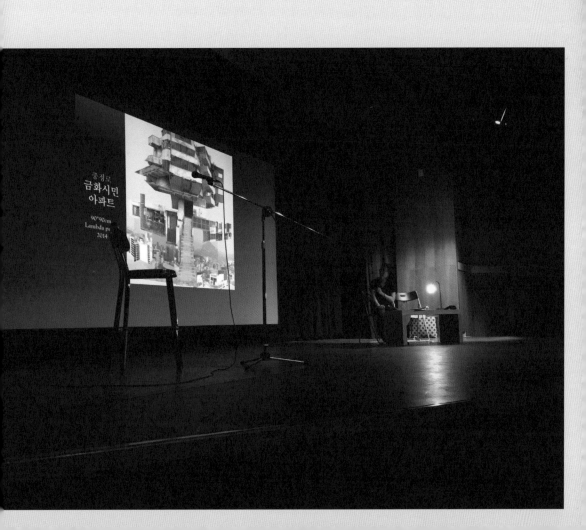

다. 즉 단시간에 끝나지 않고 열린 형식을 취합니다. 특히 연속성보다는 수평적인 점 때문에 프로젝트 방식을 택하고 있습니다.

여러 가지 프로젝트를 하고 있는데, 가장 최근에 시작했고 가장 큰 관심을 갖고 있는 게 작년에 시작한 〈충정로 모던〉 프로젝트입니다. '걷는 도시 충정로 모던'이라고 했는데, 이 발표를 위해 '워킹시티'로 바꿔봤습니다. 이것은 곧 산책자 프로젝트입니다.

이 프로젝트를 구성할 때 특히 떠올린 인물은 보들레르와 박태원입니다. 보들레르는 프랑스 19세기를 대변하는 시인으로 『파리의 우울』이라는 책을 썼으며, 박태원은 한국의 근대 문학을 대표하는 소설가입니다. 1934년에 『구보씨의 일일』이라는 작품을 썼습니다. 제 사고를 발전시키는 기반을 이 두 사람의 문학에 두었습니다. 둘의 공통점은 변화하는 근대 도시를 사유했다는 것입니다. 발터 벤야민 또한 빼놓을 수 없는데, 『아케이드 프로젝트』를 봤을 때 벤야민이 이 두 사람보다 더 앞섰다고 할 수 있겠습니다. 제가 서울에 살고 있기 때문에 구보씨를 만들어냈던 박태원의 일일을 바탕으로 프로젝트를 시작하고 싶었습니다. 박태원은 고현학 modemologe으로 했는데, 즉 현대 도시, 일상생활을 고찰하면서 현대의 진상을 통과한다는 의미로 사용하고 있습니다. 도시 산책자의 관찰, 기록을 담는 프로젝트라 보시면 될 것 같습니다.

2014년 겨울에 전시를 하면서 산책자의 초상화를 여러 개 제작했는데, 이것은 산책자의 위상을 규정짓기 위함이었습니다. '산책자는 누구인가'를 파악하기 위해 여러모로 생각하면서 산책자의 자화상을 만들어봤습니다. 산책자는 '관중'이 아니고 '관찰자'입니다. 굉장히 자주 관음자를 자처하며 음험한 속성을 지닙니다. 잘 보이면서도 잘 보이지 않는 사람입니다. 저에게 산책자는 시인이어야 하고, 도시 풍경을 드러내는 어떤 칼레도스이며, 그의 의해 드러난 풍경을 저는 천변만화풍경이라고 제시했습니다.

또 산책자에게 필요한 것은 거북이죠. 그래서 거북이를 관찰하고 사진으로 남겼습니다. '도시를 사유하는 것이 왜 중요한가?' 일군의 학자가 설명한 것이 가장 가

슴에 와닿았는데요, 즉 도시를 만드는 것은 우리지만 우리를 만드는 것은 도시라는 이야기입니다. 도시는 우리 삶과 삶의 방식을 만든다는 것입니다. 우리가 만든 도시는 부메랑처럼 우리한테 되돌아온다는 것입니다. 그래서 도시를 연구하는 것은 우리 삶을 탐구하고 더 낫게 만들기 위한 작업입니다.

저는 워킹시티 프로젝트를 하면서 '충정로 모던'이라는 부제를 달고 그곳을 첫 번째 나들이하는 곳으로 삼았습니다. 충정로가 어디 위치해 있는지 모르는 사람도 많을 텐데, 서울역 옆이고, 경찰청이 있으며 근처에 경기대와 경기 초등학교가 있습니다. 충정로를 알고 있다고 생각하지만, 알고 있기에 더 모를 수도 있다고 여겨 제가 살고 있는 이곳에 첫 나들이를 나왔습니다.

도시 작업을 하면서 가장 먼저 생각한 것은 아파트 문화에 관한 것입니다. 충정로에서도 가장 먼저 떠오른 것이 아파트 문화였습니다. 그래서 홍제동에서 충정로에 이르기까지 1970년대 초 근대식 아파트를 먼저 방문했는데, 그때 공교롭게도 충정로 바로 옆 홍제동, 교남동 지역에 대단위 재개발 사업이 시작되고 있었습니다. 홍제동은 강북 삼성병원이 있는 곳입니다. 재개발로 오래된 동네가 사라졌지요. 이곳을 6개월간 산책하면서 그 변화를 기록한 것입니다. 같은 곳에서 기록한 것이 예요. 맨 마지막에는 건축물이 사라진 것을 볼 수 있습니다.

한편 서울을 파악하려는 것에는 여러 이유가 있겠지만, 그중 하나는 '각 지역에서 특수성을 발견할 수 있는가'라는 것이었습니다. 우리는 서울이 회색이고 각 지역이 다 똑같다고 이야기들을 하지요. 그렇지만 정말 그런지, 질문을 제기할 필요가 있어요. 충정로 방문에서도 그게 중요한 물음이었습니다. 서울 안에 천 가지 풍경이 있다면, 우리가 천 가지 풍경을 구해낼 수 있다면 그다음엔 무엇을 할 수 있는지 생각해볼 수 있겠지요.

제가 말하려는 바는 다르게 살 권리에 관한 것입니다. 충정로는 굉장히 흥미로운 곳으로, 위쪽으로는 여느 지역과 다른 점이 없어요. 그런데 걸어서 안으로 들어가보면 다른 점들이 눈에 띕니다. 서울의 근대가 시작된 곳이 바로 충정로입니다. 외래 건물이 도입되었던 제1의 장소가 이곳으로, 근대를 장식하는 최초의 건축물이 여러 개 있습니다. 약현성당, 미름초등학교, 종근당, 동아일보 본사와 심지어는 양화점도 있지요. 근대 최초에 양화점이 들어선 곳도 충정로입니다. 또한 흥미로운 것은 1960~1970년대에 걸쳐 지어진 충정로에 있는 근대식 아파트가 먼저이고, 더욱 흥미롭습니다. 한강변에 지어진 것과 전혀 다른 형식을 띠고 있지요. 근대식 아파트가 들어섰을 때 전통과 현대의 충돌, 결합의 기묘함을 바로 이곳에서 목격할 수 있습니다. 서소문 아파트, 금화시민아파트. 그래서 충정로 안에 들어가 관찰하면서 이곳에는 독자적인 색감이 있다는 확신이 들었고, 천 가지 풍경을 구해낼 수 있겠다는 생각을 했습니다. 한국 그리고 서울의 근대화 과정을 추적할 수 있는 어떤 좋은 장소가 충정로에 있었다는 게 저한테는 중요한 발견이었습니다.

마지막으로 충정로 금화시민아파트에서는 이 장소성을 어떻게 전달할 것인가가 중요한 화두로 다가왔습니다. 장소성을 전달하는 데 있어 무엇보다 심리적 인상을 고려하게 됐습니다. 아파트들은 인상이 강렬하거든요. 물리적 효과, 빛, 바람 등등. 특히 금화시민아파트는 충정로 꼭대기에 있어 바람이 기가 막히게 붑니다. 지역 주민들은 한여름 무더운 날에도 그곳은 전혀 덥지 않다고 합니다. 거기서 얻은 장소성이라는 인상이 아주 강했어요. 그래서 사진으로만 찍는 것은 부족하다고 여겨져 두 명의 무용가와 협력 작업을 해 금화시민아파트에서 비디오 작업 댄스 퍼포먼스를 했습니다. 두 명의 무용가와 함께 그곳을 방문해 장소에 대한 인상을 중심으로 춤을 구성해줄 것을 요청하고 저는 그것을 비디오로 기록했습니다.

나머지 작업은 짧게 살펴보겠습니다. 남겨진, 버려진 것과 새것을 생각한 것이 중요한 모티브입니다. 오브제를 어떻게 다룰 것인가의 문제를 제기했고, 우연성을 중심으로 일차적으로 작업해봤습니다.

이질적인 것들이 충돌하는 문제도 한 주제입니다. 충정로에는 한 사람이 겨우 빠져나갈 만한 좁은 골목길이 아직 남아 있습니다. 그런 곡선적인 것에 관한 문제, 어떻게 두 가지의 이질적인 것이 만나 충돌하고 이것이 한가지로 만들어질 수 있는지에 관해 열린 작업을 해왔습니다.

우연성에 관한 문제는 도시를 돌아다니면서 산책자의 산책 성격과 관계가 있습니다. 즉흥성이 드러날 수 있는 일시적인 긴장감 같은 것이 큰 장점인 듯합니다. 완성도는 떨어질 수 있겠지만, 이것이나 저것 중 무엇을 구할 것인가에 답이 있는 듯 여겨집니다.

양
반
김
(
양
진
영
·
김
동
희
)

양진영_ 저 양진영의 양씨와 김동희의 김씨를 따, 반반 모여 양반김으로 작업하고 있는 작가입니다. 대학 동기로서 함께 작업을 시작했고 작업의 재료들은 대개 우리의 '수다'로부터 생겨납니다. '지금, 우리'를 가장 잘 보여줄 만한 것에 초점을 두었고, 수다는 그것에 관한 아이디어를 가장 현실적으로 끌어낼 수 있는 원천이 되고 있습니다.

김동희_ 〈허세예술가 담론〉은 4년 전쯤 찍은 것으로, 이때 우리는 속칭 '꼰대' 예술가 몇 분을 만났습니다. 한결같이 똑같은 이야기만 하시는 모습을 콘셉트 삼아 작업한 것입니다. 뽕을 넣어 어깨에 힘깨나 준다거나, 종이담배를 들고 빵을 쓰고 있는 빵모자 예술가 등등, 총 40분짜리 영상입니다. '어릴 때의 놀이' 또한 작업 주제입니다. 그중 하나가 두꺼비집인데, 둘이서 4년 동안 레지던시 하고 월세로 작업실을 돌아다니면서 결국 집이 없는 저희의 처지를 소재 삼았습니다. 그래서 옥상에서 아이파크, 자이 등의 아파트를 바라보면서 두꺼비집을 만드는 영상·사진 작업을 했습니다. 우리가 쓰는 또 다른 소재는 현수막입니다. 현수막을 빤 뒤 그날그날 즉흥적으로 다시 달아 새로운 문장이 되도록 만듭니다. 한번은 경복궁 앞에서 빨래를 했는데, 우리가 이상한 짓 하는 줄 알고 경찰들이 주변을 맴돌더라구요. (…)

〈노란 국물〉이라는 작품은 둘이 잠을 잘못 자서 머리가 돌아간 것입니다. 전시 오픈 때 다들 술을 많이 먹잖아요. 오픈 날 우리 둘이 목이 돌아가서 얼굴이 안 보이는 상태로 노란 주전자를 들고 다니면서 사람들이 술을 따라 달라고 할 때 따라 줘요. 바닥에도 흘리고 옷에도 흘리고 하는데, 같이 모인 사람들이 재미있어 했습니다. 앞으로도 계속 하려는 프로젝트인데, 행사 뛰는 아티스트 같은 그런 느낌이겠죠?

양진영_ 덧붙여 〈box×box〉 작업에 대해 말해보겠습니다. 사전을 찾아보면 '박스'에는 '영화관 VIP 좌석'이라는 의미가 있습니다. 우리는 흔히 길에서 아저씨들이 주워가는 박스들을 생각하는데 말이죠. 그 단어의 상반된 의미가 흥미로워서 우리만의 무비 '박스'를 만들어보자 했습니다. 우리가 만든 영화관에 상영을 했는데, 박스로 갤러리를 래핑하고 영화를 틀기 직전에 이 친구와 함께 있었어요. CGV에 가면 영화 시작 전 광고를 하잖아요. 폭력적으로 보일 수도 있는 그런 광고들을 볼 때마다 '내가 저 광고를 왜 봐야 하지?' 하는 생각을 하는데, 저희가 만든 이 영화관은 조용하지만 박스에 쓰여 있는 상호명들이 서로 부딪히며 글씨들이 사방에서 소리치고 있는 느낌을 자아냅니다. 우리 둘은 문득 '아, 이곳이 소리는 안 나지만 더 시끄럽고 오히려 더 무섭다, 소름 끼친다'고 느꼈습니다. 그래서 박제 동물 장식도 하고, 좌석도 불편하게 조형적으로 만들어봤습니다.
현수막도 박스 다음으로 이어졌던 전시예요. 어떤 면에서 소재가 계속 이어지고 있습니다. 무작위로 단어들을 잘라서 우리만의 현수막을 만들어보자 했던 것이었어요. 전시와 워크숍으로 구성해 아이들과 함께 진행했습니다. 색채 뚜렷한 어른들의 단어들이 아들이 좋아하는 문장으로 바뀌는 것이 흥미로웠습니다. '똥, 내안의 발맛……' 이런 식으로 광고 문구가 아니라 아이들만의 문장으로 재조합되는 과정이요. (…)

〈허세예술가 담론〉, 양·김,
디지털프린트, 2011

〈허세예술가 담론〉, 양·김,
단채널 영상, 2011

〈옥상의 정치〉 오프닝 퍼포먼스,
문래동 어느 옥상, 2014

〈레옹편〉,
디지털 프린트,
26x40cm, 2013

〈노란 국물〉,
퍼포먼스 설치,
성북동 살구, 2014

〈box×box〉, 박스로
공간 전체를 래핑,
2013

〈놓치지 마세요 양반김
프리미엄 마감임박〉,
현수막 설치, 문화역 서울, 2014

황
지
현

저는 사회적으로 가려지고 숨겨진 것, 왜곡된 것들, 불편한 상황과 관계에 관심을 갖고 작업하고 있습니다. 오늘은 위안부 할머니들에 대한 작업을 가지고 이야기하려 합니다. 2년여 전부터 위안부에 대해 관심을 가져왔습니다. 정부에 등록된 위안부 피해자 수는 238명입니다. 그중 현재 생존자는 50명입니다. 2013년부터 지금까지는 총 다섯 분이 돌아가셨습니다 (2013. 8-최선순 할머니, 2014. 6-배춘희 할머니, 2015. 5-이효순 할머니, 2015. 6. 11-김달선 할머니, 김외한 할머니.) 얼마 전 6월 11일에 김달선 할머니와 김외한 할머니 두 분이, 같은 날 돌아가셨습니다.

저는 몇 년 전부터 할머니들의 죽음을 인터넷이나 뉴스로 접해왔는데, 할머니들

〈닿지 못한 이야기〉,
ohp 박스에 펜,
실제 우편함 크기,
2015

황지현

의 바람인 일본 정부의 제대로 된 사과가 이뤄지지 않고 이분들의 발언이 주목받지 못한 채 한 분씩 돌아가시는 걸 봤습니다. 할머니들의 평균 연령은 89세로, 고령의 위안부 피해자 할머니 중 사망자가 점점 늘어나는 것을 보면서 제 가슴속에 어떤 경종이 울렸습니다. 저는 위안부 피해자 할머니들의 말이 마치 보내지지 못한 편지, 도착하지 못한, 닿지 못한 이야기 같다고 생각했습니다. 이 우편함 모양의 상자는 위안부 피해자 할머니의 사연들을 기록한 것입니다. 오늘 이 상자 안에 촛불을 켠 것은 돌아가신 분들의 죽음에 대한 애도이자 위안부 문제에 대해 생각해보는 시간을 갖기 위함입니다.

그리고 녹음된 음성은 몇 년 전 돌아가신 위안부 피해자 장점돌 할머니의 음성입니다. 이것은 오래전 디지털화되지 않았던 영상으로, 테이프에 녹음된 영상을 일차적으로 컴퓨터에 녹음하고, 2차적으로 현재 손쉽게 들고 다니는 스마트폰으로 녹음한 음성입니다. 한 사람의 불가항력적인 죽음, 고통의 증언, 역사의 순간의 기록이 시간이 흐르면서 시간과 공간의 층, 막이 생기고 잡음이 들어가는 것을 담기 위한 것이었습니다.

우편함 작업의 전체 모습은 위안부 피해자에 대해 관심을 갖고 기록했던 2년 전의 생존자 수인 54개의 우편함으로 이루어지는 프로젝트 설치 작업입니다. 오늘은 그중 2년 동안 돌아가신 다섯 분 최선순, 배춘희, 이효순, 김달선, 김외한 할머니의 죽음을 생각하며 일부분을 보여드리고 퍼포먼스를 했습니다. 제 퍼포먼스는 현재 빈번하게 일어나는 죽음과, 사회적 사건인 동시에 개인의 고통인 발언을 무심하게 흘려보내는 것, 가리고 숨겨져 제대로 주목받지 못하고 사라져가는 것에 대한 고찰이기도 합니다.

자 유
발 화
5

문
지
현

저는 동덕여대에 재학 중인 문지현이라고
합니다. 이번 축제에는 스태프로 참여하면서 이 자리에 함께하며 느꼈던 점들을
짧게 두 가지로 이야기해보고자 합니다. 우선 저는 '비평'이란 개념에 변화가 일어
나는 걸 느꼈는데, 이전까지 제가 생각했던 비평은 가진 지식이 많고 권위를 지닌
비평가의 전유물이었습니다. 그런데 3일간의 짧지만 강렬했던 이번 축제를 보조
하면서 마지막 날 느끼는 바는, 비평이란 게 '명료하고 구체적인 지식 체계를 바탕
으로 타인의 창조물에 대해 언어로 표현하는 행위'라는 생각이 들었습니다.
어떤 영속적이며 고유한 상하 우열관계 속에 놓인 비평가와 작가의 '지극히 당연
한' 관계를 깨뜨리며, 이 축제에 참여한 이라면 누구든 자기 자신이 주主가 되어
비평할 수 있고, 비평하는 이가 해당 그림을 그린 작가 혹은 다른 이의 그림을 바
라보는 또 다른 작가가 될 수도 있는 등 미술계 내 생산 구조와는 전혀 상관없는
다양한 관계들을 목격할 수 있었습니다. 이처럼 축제를 함께 이끌어나가는 모든
사람의 참여로 시작된 열린 비평으로의 가능성은 이번 행사의 타이틀이 '비평 페
스티벌'인 만큼, 이 행사의 진정한 의미를 '비평의 일반화와 대중의 눈높이에 맞추
는 것의 출발점이 되었다'는 데서 찾게 합니다.
또한 이 축제에서는 누구나 자신만의 주장을 표현할 수 있는 논리 체계를 갖추고
있다면 비평가가 되는 것이 가능한데, 즉 저는 이 자리에서 주체적 사유에 대해

생각해보게 되었습니다. 개개인마다 가지고 있는 생각과 느낌, 말로 표현되는 주장은 각자 다르며, 의견이 비슷해도 온전히 느껴지는 감각의 차이는 상대적입니다. 비평 페스티벌은 이러한 점을 간과하지 않고 축제에 참여하는 이들의 생각과 주장들을 존중해주었습니다. 하지만 여기서 우리는 모든 생각을 상대적이라 여겨 '좋다'며 무작정 받아들이는 무분별한 수용은 경계해야 합니다. 개인의 특성에 의한 자신만의 차별화된 독특함을 언어로 드러내고 표현하는 것은 비평을 한층 더 축제화시킬 수 있는 좋은 방법이라 생각하지만, 이러한 행위가 무분별한 극단적 상대주의로 흘러 논리적 사고의 오류를 범하게 해서는 안 된다는 것입니다.

인간은 사유를 하기 때문에 죽음으로 인한 인간의 유한성과도 같은 그 존재적 불확실성을 어느 정도 극복할 수 있는 힘이 생기는 것이고, 사유를 통해 자신을 완성해나간다고 가정한다면 직관적 통찰력을 바탕으로 분석적 사고를 하는 행위인 '사유'는 논리적 근거를 토대로 만들어지는 주장들의 합습이 되며, '진정한 참여'라는 것은 단지 행사에 왔다는 것에 의미를 부여하거나 혹은 '그냥 이 행사가 좋은 것이니까 좋은 것이고 작가가 잘 설명하니까 좋은 작업들인가보다'라는 식의 주체가 빈 그릇인 사고가 아닐 것입니다. '이 그림이 나에게는 왜 좋은 작업으로 느껴지며, 어떻게 긍정적으로 다가오는지' '나에겐 어떤 의미를 부여하며 어떠한 의미로 다시 확장될 수 있는가'와 같은 분석적이며 비판적인 사유의 행위를 함께 해내는 것이 진정한 참여의 의의인 것입니다. 비평에 대한 개념의 변화와 확장 가능성에 대한 발견을 통해 많은 것을 배우고 한층 더 시야를 넓게 되는 계기를 가질 수 있었습니다.

문지현

리뷰
발화

강수미 기획자

지금 시각이 5시 반이네요. 이번 비평 페스티벌의 약속된 시간은 6시까지입니다. 그러니 30분이 남아 있습니다. 사실 제가 이 30분을 아껴달라고 진행자에게 간곡히 요청했습니다. 그 첫 번째 이유는 가장 중요한 일일 수 있는데요, 이번 비평 페스티벌을 준비하고 지금 이 순간까지 음으로 양으로 함께 일하고 있는 사람들을 소개하기 위해서입니다. 일을 해도 일의 목적성과 그 내용이 당연히 중요하지만 같이 있는 사람들을 존중하고, 집단 속에서 보이지 않는 구체적인 개인들을 존중하는 일이 무엇보다 중요할 것입니다. 그것이 리더로서의 당연한 역할이기도 하고, 그다음 미래를 약속할 수 있는 가장 좋은 방법이라는 생각도 해요. 같이 일할 수 있으려면 서로의 마음 상태가 좋아야 하는 거죠. 그래서 남은 30분 중 일부를 써서 같이 일하고 있는 사람들을 소개하고, 서로 잘했다고 격려하며 행사를 끝내고 싶습니다. 다른 한 가지는 기획을 한 사람으로서 〈2015 비평 페스티벌〉이 어떠했는지, 일종의 구조적인 비평을 하고 싶어서 이 시간을 남겨달라고 했습니다.

지금부터 제가 8분 동안 이 페스티벌이 어땠는지, 자화자찬이나 막무가내 부정적 평가 말고 실체적인 내용을 정리해보겠습니다. '비평이라는 것이 무엇인가, 그리고 비평이 어떻게 실천되어야 하고 어떤 퍼포먼스를 목표해야 하는가'와 관련해서 저한테는 스스로 설정한 과제가 꾸준히 있었습니다. 그 과제가 이런 기획을 하도록 저를 이끌었다고도 말할 수 있죠. 이제 실제로 열어놓고 보니 그 성과performance가 어떤지, 앞으로 지속해서 비평 페스티벌을 개최하려면 무엇을 어떻게 하면 좋을지에 대한 일종의 비전을 얘기하려고 합니다. 우선 첫 번째는 짜고 친 고스톱이 결코 아닌데(저 평소에 이런 말 잘 안 씁니다), 이번 행사에 참여한 거의 모든 사람이 매우 생산적으로 관계하고 커뮤니케이션했다는 점을 강조하고 싶습니다. 기조 발제자로 초대한 분들이든 공개모집을 통해 초대한 작가와 비평가든 기획 측의 작위적인 개입을 최소화하려고 애쓰며 프로그램을 짜고 매칭했는데, 3일 내내 그 개인, 팀들, 심지어 자유발화를 한 분들까지도 놀랄 만큼 합을 멋지게 이뤄냈습니다. '어쩌면 우리는 이렇게도 마음이 잘 통할까?'라는 생각이 들었습니다. 마음이 잘 통한다는 건 첫째는 이런 의미입니다. 저는 비평과 창작이 엄격하게 구분된다고 생각하지 않아요. 이렇게도 말할 수 있을 듯싶습니다. 좋은 비평적 지식과 감각을 가진 사람들, 그리고 윤리적 태도를 가지고 있는 사람들은 좋은 예술을 창작할 수 있는 사람들이다. 또 반대로 창작 역량을 가진 사람들, 좋은 예술적 역량을 가진 사람들은 자기가 무엇을 하는지에 대해 매우 잘 알고 있는데, 그 앎이 뇌에 저장된 지식이나 정보적 판단을 통해서가 아니라 즉각적이고 즉물적이며 촉각적으로 이뤄진다고. 그러니 창작과 비평은 이분법적으로 구분될 활동이 아니라고. 이런 얘기가 잘못하면 마치 예술이 윤리적이어야 한다든가, 비평이 예술적 광기를 모방해야 한다든가 하는 식으로 양자를 기계적으로 교차시키는 것처럼 들릴 수 있어 꽤 조심스러운데요. 그런 건 아닙니다.

저는 3일 동안 많은 작가가 어디선가 드러나지 않는 곳에서 각자 자기 작업을 얼마나 힘든 상황에서 진지하게 진행시키고 있는지 새삼 실감했습니다. 하지만 그 일이 얼마나 그 사람들에게 쾌락적인지, 그 쾌락이 달콤한 안위나 안주에서 오는 것이 아니라 막막한 작업 과정과 들리지 않는 타인의 피드백과 쉽게 거둬지지 않는 예술적 성과를 견디며 스스로가 어떻게든 자신을 꾸려나가는 데서 오는 쾌락인지를 새롭게 깨우쳤습니다. 그 점에서 '비평을 하는 우리, 예술 이론을 하는 우리, 미술을 가르치는 우리는 정말 잘해야 될 텐데'라는 생각을 계속 했습니다.

사실 제가 소위 이런 '비평의 향연장'을 열었을 때 가장 염두에 뒀던 사람들은 비평가입니다. 직업적 비평가라기보다는 비평적 욕망을 갖고 있는 사람들을 말합니다. 그런 이들은 '언어를 어떻게 구현할까' 궁금했습니다. 그 궁금증에 정말 탁월하게 응해주셔서, 여러분의 언어를 각자 멋지게 구현하셔서, 듣는 저는 '빨리 달려가 비평을 하고 싶다'는 자극을 크게 받았습니다.

오늘도 작가와 비평가로 이뤄진 세 팀이 발표하고 비평을 했는데, 이들 또한 상징적인 의미에서 현재의 미술계를 보여준다고 여겨집니다. 작가가 지나치게 많은 주도력을 발휘해서 비평가로 하여금 작품에 대한 해설 정도로만 머물게 하는 경우. 반대로 비평가가 자신의 관점을 강하게 주장하면서 사실 작가로 하여금 그의 주장에 동의하지 않을 수 없게 하는 경우. 또 다른 경우 비평가는 작품을 해석하며 작가를 보조하고, 작가는 그 비평가가 가지고 있는 비평 태도에 대해서 그 값어치를 알아주는 모습도 볼 수 있었습니다. 오늘 세 팀 안에서도 그 요소들이 조금씩 분류돼 있다는 생각을 했습니다. 물론 하나로 정의내릴 수 없는 것이, 이 순간에는 비평가가 너무 공격적인 것 아닌가라고 생각했다가, 한 발짝도 물러서지 않고 자기 입장을 얘기하고 있는 작가를 보면서 뭐랄까요, '아 이런 긴장의 순간들, 상호 수행적 순간들이 내가 지금까지 겪어왔던 미술계이고 미술 속에서 맺은 관계들이구나'라는 생각을 했던 것이죠. 다시금 이 얘기를 하고 싶어요. 비평 페스티벌은 첫째, 익명이던 사람들을 주체 상태로 끌어내는 목적이 제일 큽니다. 이때 주체는 살과 피와 뼈를 가지고 있고 구체적으로 삶을 살아내고 있는 우리 자신 한 명 한 명입니다. 그래서 누군가에 의해서도 가려지거나 대체되지 않는 존재, 누군가의 힘 아래 재현되는 대상이 아닌 스스로 존립하고 드러나는 존재로 지금 이 자리에 서는 것이 제가 이 기획에서 기대했던 바입니다. 둘째는 침묵하는 것이 아니라 발화하는 것. 재미있게도 저희

강수미 기획자

가 프로그램 안에서 사용한 단어들을 참여자들이 약속이나 한 듯이 의식적으로 사용하시더군요. 예컨대 '발화'라는 말, '사유'라는 말. 그 부분을 즐겁게 받아들였습니다. 어떻게든 떠드는 주체, 어떻게든 형태를 만드는 주체, 어떻게든 침묵의 장을 뚫고 자신을 밖으로 드러내는 주체들을 기대했었고, 그 기대가 실현됐다고 봅니다. 그것도 아주 탁월하게 말이죠. 마지막 셋째는 관계입니다. 이때 관계는 컨템포러리 아트 영역에서 '참여예술Participation Art'이나 '관계 미학Relational Aesthetics'의 범주로 분류하는 미술작품의 관계만은 아닙니다. 그럴 때 관계는 상당히 추상적이고, 이상적으로 가정된 주체들의 관계입니다. 우리가 갤러리에서 일시적으로 태국 카레를 나눠 먹는다고 해서 정말로 관계를 맺는 것일까요? 저는 그 관계가 진짜 관계인지 잘 모르겠습니다. 혹시 그것은 작품에 종속된 관계는 아닐까, 일시적이어서 문제인 관계가 아니라 전시적 관계여서 문제인 것은 아닐까, 이런 의문을 가지고 있습니다. 저는 지금 이렇게 여러분과 어떻게든 관계를 맺고 있는 실제 시간, 실제 공간, 실제 상황에서 특정한 의미를 발견하고 있습니다. 말이 여러분께 가닿기를 바라면서 언어의 질감 같은 문제를 더듬고 단어의 속살 같은 의미를 헤아리며 얘기를 하잖아요. 더듬거리면서. 이것이 제가 생각하는 관계입니다. 그 관계를 어떻게든 구체성의 차원으로 끌어오고 싶어서 이런 식의 행사를 3일 동안 기획했던 것입니다. 제가 여기서 새롭게 발견해낸 귀중한 것 하나는 애초에 몰랐던 이들이 특정 조건과 질서 속

에서 관계를 맺을 수 있다는 점입니다. 애초에 서로 존재조차 몰랐던 주체들이 행사 안에서 만나고, 거칠게 짜인 비평 페스티벌 프로그램을 각자의 행동과 발화를 통해 현실화하면서 관계의 구체성을 충전해나간 것이죠. 사후적으로 말하자면, 그 구체성이 제가 이런 기획을 했던 깊은 의도이자 기대하는 바였습니다.

지금부터 5분을 다른 데 중요하게 쓰고 싶습니다. 청중석에 앉은 한 분을 모시죠. 잠깐 인사만 나누려 했지만, 자유 발화 시간에 우리 비평 페스티벌 프로그램에 포함돼 있지 않은 작가들이 즉흥적으로 자유롭게 발화하는 모습을 보면서 저분도 강렬한 '말의 욕망'을 느끼지 않았을까 싶어 말씀을 청해볼까 합니다. 저기 뒤에 광주비엔날레 재단 박양우 대표이사께서 앉아 계시는데요. 자유 발화를 요청해보면 어떨까요? 정확히는 자유 발화가 아니라 강제 발화네요.

방금 소개받은 광주비엔날레 대표이사 박양우라고 합니다. 생소하네요. 우리 학교에서는 이런 용어를 잘 안 쓰는데, 굉장히 생소합니다. 저는 원래 중앙대학교 예술대학 예술경영학과 교수인데, 사실 여러분이 발표하는 모습을 보면서 한편으로는 똑똑한 사람이 많다는 생각을 했습니다. 제가 법대 출신인데, 예비고사 점수를(지금의 수능 점수를) 굉장히 잘 받은 사람입니다. 그런데 오늘 여러분 발표하는 모습을 보면서 '아, 나보다 수십 배는 똑똑하다', 질의하는 모습을 보면서 '좋다'고 생각했습니다. 그러면서도 '저 작품들 중에서 무엇을 내가 기획하고, 만약 제작도 한다면 어떻게 마케팅을 해서 판매를 할까, 그러면 나에게는 어떤 이익이 남을까?' 이런저런 생각을 했습니다. 어떤 작품이 상품적인 것일까 하는 의문도 생겼고, 반짝 재미있는 것도 있는데 반짝한다고 해서 나중에 시장에서 상품이 될 수 있는가, 더 냉정하게 따져봐야 하는 것 아니겠는가 등등이 떠올랐던 것이죠.

저는 두 가지 의심스러운 것이 있어요. 왜 '파인 아트'라고 하는 것을 우리말로 '미술'이라고 부르게 된 것일까. 그리스어 테크네techne 그리고 그것의 라틴어 아르스ars에서 오늘 우리가 말하는 예술art이라는 것이 나왔어요. 그것을 왜 예술이라고 했을까? 예술이라는 것은 아름다울 미美잖아요. 그 아름다움의 재현이나 표현을 예술이라고 부르는데, 여러분이 발표하는 것을 보면, 또 최근의 예술 동향을 보면 전통적인 의미의 미와는 상당히 관계가 먼 것이 많아요. 베니스 비엔날레를 봐도 광주비엔날레를 봐도 그렇고. 그것조

차도 포장해서 아름다움이라고 얘기하면 할 말이 없는 거지만 말이죠. 그렇다고 한다면, 지금으로부터 거의 100년 전인가부터 일본 학자들이 '예술'이라고 번역한 것이 이제는 다른 것에 해당되는 것은 아닌가 여겨집니다. 어학, 미술, 댄스, 연극, 데이터 등등. 우리가 다 아는 것들이고 직접적으로 삶과 관련이 있는 것인데, 이것들이 어떻게 하면 예술이라고 할 수 있는가 하는 생각을 해봤습니다.

그다음, 이 행사가 '비평 페스티벌'인데요. 축제 아닙니까. 축제라는 것은 기본적으로 일반적인 생활에서 벗어나는 것입니다. 해방감이 있는 것이죠. 또 하나는 '신기성'이라고 해요. 새로운 것에 대한 것 말이죠. 다음, 재미와 계몽성이 있어야 합니다. 함께 참여를 해야 하는 것이죠. 사실 '비평'이라는 것은 굉장히 긴장감 있는 용어잖습니까. 그런 '비평'과 '페스티벌'의 조합을 보고 '저건 뭐지? 저건 재미가 있을까?'라는 생각을 했어요. 보통 재미라고 하면 감상적이고 감정적인 것을 말하는데, 비평 페스티벌 보면서 '아, 교과서 다시 써야겠다'고 머리를 쳤습니다. 축제를 가르치는 교수로서 '감성적인 즐거움과 지적인 재미'를 함께 묶을 필요가 있다는 생각에 말이죠. 사실 어떤 재미는 때로는 긴장성이 있는 것이에요. 그래서 '비평 페스티벌' 또는 '비평 축제'라고 하는 것이 저한테는 또 다른 측면에서 축제를 정의할 계기가 됐습니다.

사실 제가 2000년대 초 뉴욕한국문화원 원장을 하면서 '어떻게 하면 우리 미술가들이 국제미술 시장에 진출하도록 도울 것인가'를 숙제로 삼

았어요. 그래서 미술가와 비평가들, 그리고 주요 미술관 관장과 큐레이터들을 서로 연결시키면서 한 달에 한 번씩 행사를 진행해봤어요. 그래도 작가와 비평가의 만남 정도일 수밖에 없었는데, 강수미 교수께서는 용감하게 페스티벌을 하셨어요. 신기하다, 새롭다, 장하다는 생각을 하게 됐습니다. 저한테도 좋은 도움이 되었다는 말씀드리면서 제 발화를 마치겠습니다.

감사합니다. 사실 '비평 페스티벌'은 작년에 처음 파일럿 프로그램으로 진행했는데, 그때 제일 반응이 좋았던 것도 이 행사명이었습니다. 그 의미를 정확하고, 더욱더 생산적으로 만들어주셔서 감사한 마음이 큽니다.

끝으로 가장 중요한 일을 하고 싶습니다. 〈2015 비평 페스티벌〉이 가능하도록, 그리고 이렇게 성공적으로 치러질 수 있도록 모든 곳에서 탁월하게 일해주신 분들을 소개하면서 올해 비평 페스티벌 대단원의 막을 내리겠습니다. 참여한 작가와 비평가들입니다. 아트프리 임원진 및 행사 제작진 여러분입니다. 이 행사를 후원해준 동덕여자대학교 회화과, 동덕아트갤러리, 아트선재센터, 글항아리 출판사, 디자인 달에도 큰 감사를 전합니다.

참 여 자
리 뷰

사람들이 한자리에 모여서 무언가를 해낼 수 있다는
점이 이 페스티벌만의 고유한 특징이었다. 동시대
미술 현장에서 신진 비평가의 발굴, 비평 문화의
필요성에 대해 관심이 그 어느 때보다 고조되고 있는
현시점에서 이런 시도는 아주 큰 의미를 지닌다.
비평은 현장과 치열하게 만나고, 관련 미술인들
사이의 교류와 관심을 지속적으로 공유할 수 있을 때
하나의 움직임으로, 문화로 자리를 잡아갈 수 있을
것이다. 이를 위해 기획자는 다양한 채널을 만드는
일로써 자신의 역할을 할 수 있을 것이다.

황 두 진

제1회 비평 페스티벌은 창작과 비평 사이의 간극을
좀더 유쾌하고 신선한 방식으로 넘어보려는 시도였다.
작가와 비평가가 동시에 무대에 올라가 공개적으로
이야기를 나눈다는 형식에는 그 자체로 하나의
연극 같은 느낌이 있었다(그런 의미에서 앞으로는
좀더 적극적인 '미장센'을 고려해봐도 좋을 듯하다).
창작이건 비평이건 결국 또 다른 시각에서는 모두
창작이면서 동시에 비평이라는 무언의 메시지가
던져진 것 같다. 우연인지 필연인지 건축계에서도
최근 이런 유의 움직임이 늘어나고 있다. 이참에 비평
페스티벌이 다양한 분야의 창작과 비평이 공존하는
거대한 마당으로 성장하는 것은 어떨까, 상상해본다.

안 미 희

'비평의 패러다임 전환을 위해 그 폐쇄성과 권위를
없애고 보편적이고 구체적인 생산 모델을 제시한다'는
이 페스티벌의 목적에 전적으로 동의·지원하며, 이
행사는 동시대 문화예술 현장의 발전과 미래의 비전을
위해 매우 의미 있는 행보라고 생각한다. 더욱이
다양한 분야에서 나타나는 현장의 소리를 한자리에서
드러내며 확장된 의식을 공유하는 태도는 매우
고무적이다.

황 정 인

비평이 하나의 페스티벌이 될 수 있다는 개념 자체로
많은 것을 시사했다. 비평이 하나의 즐거운 사건이
될 수 있다는 점, 또 그에 대한 관심을 공유한

최 승 훈

윤 제 원

터널의 끝은 빛으로 가득 차 있다. 반드시 그래야만 한다. 이것은 아주 오래된 환영이다. 나는 들어온 입구가 무너져 내려서 한치 앞도 보이지 않는 컴컴한 터널 가운데서 웅크리고 앉아 있었다. 떨어뜨린 나침반이라도 찾아볼 요량으로 바닥을 더듬고 있었다. 다행히 어둠 속에서 비슷한 처지의 동료들을 만났다. 그들은 작은 모종삽 같은 것으로 벽을 더듬으며 조금씩 파내고 있었다. 웃고 떠들며 축제라도 벌어진 듯 즐겁다. 그것은 더 이상 노동이 아니다. 안타깝게도 많은 노력에도 불구하고, 백 년의 두께를 꿰뚫는 한 줄기 섬광을 나는 보지 못했다. 정확한 방향을 제시해줄 나침반도 아직은 발견하지 못했다. 그저 벽과 바닥을 더듬으면서 서로의 소리에 의지하고 있을 뿐이다. 하지만 여러 사람의 의견과 다양한 시도가 모두 터널 밖의 눈부신 빛을 향하고 있다는 것과, 벽을 뚫고 언젠가 그곳에 도달할 수밖에 없다는 자명한 결론 정도는 경험적으로 알고 있다. 틀림없이 우리는 유실된 터널 입구를 복구할 것이며, 뜻밖의 세상으로 연결된 여러 출구를 찾게 될 것이다.

게임과 인터넷 문화라는 서브컬처를 동시대 예술의 위치로 끌어올리기를 바라며, 내 자신이 그러한 공간에서 생활하며 겪은 경험론적이며 비언어적인 것을 언어인 것으로 변환하는(즉 서브컬처를 기반으로 미학적 가치를 도출하기 위해 개념 정립을 시도하는) 입장에서 이번 페스티벌은 재미난 경험이었다. 무엇보다 머릿속에서 어느 정도 예상하고 있던 바를 경험의 영역에서 실제화하는 것은 큰 수확이다. 짧다면 짧고 길다면 길 수도 있는 지난 20년간의 작업과 (이론적인) 미학 공부는 실제로 그 공간 안에 뛰어들어가 뒤섞이지 않는다면 미처 파악되지 못한 채로 남겨지는 것이 너무나 많을 테니 말이다. 타이틀에서 드러나듯 이 행사는 엄밀히 비평가적 입장에서 벌어진 축제였고 그 속에 작가가 뛰어드는 것은 작은 용기를 필요로 하는 시도였다. 이런 경험은 내 작품론을 거시적으로 견고히 하는 데 양분이 될 것이라 믿는다. 이번 행사에서 특히나 흥미로웠던 것은 작가와 비평가의 팽팽한 신경전이었다. 그도 그럴 것이 어떤 미사여구나 중의적 기표들로 그 표현을 중화시킨다고 해도 결국 그들(나 역시) 각자는 자신의 작품을

보여주거나 비평을 개진하려는 목적을 품고 있었기에 자기 주도권을 양보하기 싫었을 것이다. 또한 작가와 비평가라는 전통적인 관계에서 발생하는 그 미묘한 줄다리기는 이곳에서도 필연적으로 발생할 수밖에 없었다. 1. 비평가 입장에서 볼 때, 작가가 자신의 언어를 이론보다는 이미지에 집중시켜 비평가가 주도하는 시각 이미지의 열린 해석에 뒷받침이 되길 원할 테고 2. 작가 입장에서 볼 때, 자신의 작품론에 내재되어 있는, 언어적으로 표현되지 못한 비언어적인 부분을 비평가가 꿰뚫어 정립시키고 결국 이로써 자신의 작품론이 더 견고해지기기를 바랄 것이다. 3. 기본적으로 이 두 가지 입장이 기존의 작가− 비평가의 원론적 관계였다.

하지만 비평이 작가의 희망에 따라 작동하지 않는다는 것을 작가들 스스로 이미 잘 알고 있다. 비평가 역시 본질적으로 이미지 소비자이며 관객 입장에 설 수밖에 없는 것이다. 그렇다면 작가는 비평가의 해석에 대해 전적으로 긍정적이며 침묵해야만 할까? 작가가 비평가를 겸하는 오늘날 이런 관계는 역전되기도 하므로 어떤 특정한 입장이 미덕이자 공리가 될 수는 없다고 본다.

비평 글은 공개되고 퍼뜨려진다. 자신의 글을 공적인 공간에 놓는다는 것은 다른 사람과의 의견 교환을 전제하므로, 비평이 완성된 시점에서는 생산자와 소비자의 상황이 역전되고 만다. 따라서 거친 갑론을박이 아니라면 비평적 맥락에서 서로의 주장과 답변이 교차되는 것은 아주 자연스러운 현상이다. 여기서 주의해야 할 점은 의견 교환이 지극히

이성적이어야 한다는 것이다. 즉 비평에서 감정의 개입은 긍정적인 생산으로 이어지지 못한다. 또한 비평은 대상 작가의 작품세계를 전반적으로 이해한 시점에 쓰여야 한다. 물론 비평이 대상 작가의 의도에 종속되거나 매몰될 까닭은 없으며, 오히려 그 점은 경계해야 할 바이다. 어쨌든 작품세계 전반을 꿰뚫는가의 여부는 비평이 감상문에 그칠지, 이성의 빛을 획득한 독립적인 장르가 될지를 가르는 기준이 될 것임은 자명하다. 비평가가 작가의 작품세계와 그 층층이 쌓인 단면들을 이해하지 못한다면 소재주의에 매몰되거나 논리적 오류에 빠진 자가당착의 면모를 떨치지 못할 것이기 때문이다.

가령 저 유명한 현대미술의 거장 게르하르트 리히터조차 특정 소재의 프레임으로 바라본다면 그저 수작업에 대한 노스탤지어를 버리지 못한 채 정물화나 그리는 목가적인 화가로 치부될지 모른다. 왜냐하면 그의 작품 이미지와 유사한 것들은 세상에 차고 넘치기 때문이다. 결국, 비평은 철저히 논리적이고 이성적이어야 한다는 점을 강조하고 싶다. 그 경계선 안에서 방법론을 찾아야 할 것이다. 그것이 우리가 동시대 예술에서 미학을 필요로 하는 이유이자 예술을 학문화하여 연구하는 목적 아닐까?

이번 페스티벌에서 나와 비평가의 발표는 주고받는 식이 아닌, 각자의 발표로 이루어짐에 따라 서로의 의견을 교차시켜가며 새로운 방향으로 나아갈 만큼 여유를 갖지 못했다. 이 지면이 그런 대담의 한 장場이 되었으면 한다.

이 미 래

이 행사를 처음 알게 되었을 때는 작가가 비평가에게
주어지는 재료이자 제물로 기능한다는 점이
매력적으로 다가왔다. 비평가와 사전 미팅을 하면서는
작가 초년생의 입장에서 작업을 읽는 사람들을
마주하는 경험, 그들의 관심과 고민을 가까이에서
접할 수 있다는 점이 가장 흥미로웠다. 페스티벌이
끝나고 돌아보니 작가-비평가 사이에서 오간
담화들보다 행사의 구성과 현전 자체가 작가를
작가의 내적 세계로부터 떨어뜨려놓기를 가능케 했던
것 같다. 이 점은 내게 아주 중요한 경험이었고, 다른
작가들에게도 자기 작업을 외부로 드러내놓는 이런
기회를 갖도록 권하고 싶다.
행사의 상당 부분은 기획자 한 사람의 카리스마에
기대고 있다는 인상을 주었다. 피날레로 마련된
자유 발화 시간은 급작스러운 초대 작가들의
프레젠테이션과 질의응답으로 제 기능을 하지
못했으며, 결과적으로 행사의 전체 취지를 무색케 할
만큼 갈증을 남겼다. '자유 발화'는 상황적인 한계로
인해 밀려나고 유예되었던 이야기들이 펼쳐질 수
있는 유일한 창구였고, 그 기능은 행사 초반에도
기획자의 목소리를 통해 몇 차례 강조된 바 있다.
비평 페스티벌이 스스로를 내걸었던 캐치프레이즈
중 하나가 '자유로운 언어의 향연장'임을 되새겨볼 때
그런 의도와 가장 가까웠을 자유 발화 시간의 완전한
증발에 대해서는 깊은 의문과 섭섭함이 남는다.
그럼에도 행사 내내 참여자들에 대한 대내외적
존중과 격려가 충분히 이루어진 부분은 무척 좋았다.
페스티벌의 최초 발화로부터 시작되어 지금까지도

잔상이 있는 희미하고 유연한 연대감 역시 비평
페스티벌이 제공한 멋진 경험들 중 하나였다. 여타의
미술 공동체에서 느낄 수 없었던 것이었기에 더 인상
깊었다. 도와주고 이끌어준 아트프리 스태프들과
강수미 선생님, 임나래 비평가에게 감사 인사를
드리고 싶다. 비평 페스티벌이 연례 행사가 된다면
이제 작가의 세계로 막 뛰어든 이들에게는 벅찬
경험이 될 것이라 생각한다.

정 인 태

내 작업의 주제는 '절망'으로, 어릴 적부터 이 주제에
끌려왔다. 절망은 늘 갑작스런 불청객처럼 찾아왔고,
그런 상황에 마주친 나는 내가 뭘 잘못했지, 왜 이런
일이 일어난 걸까를 생각하면서 그러면 이걸 일기로
기록해보자 생각했다. '쓰는 행위'는 사고의 확장과
깊이를 가져온다. 나는 일기를 씀으로써 상대의
내면과 내 자신의 내면을 조금은 반성적인 의미에서
더 잘 들여다볼 수 있었다. 그리고 이것은 좀더 깊은
'절망에 대한 공부'로 이어졌다.
이런 작업을 들고 함께한 비평 페스티벌은 비평가를
위한 행사인 듯싶다가 결국 작가를 위한 장場이
아닌가 하는 생각이 들었다. 자기만을 위한 작업을
하지 않는 이상 작가는 외부 누군가의 반응을
기다리는데, 우리 현실에서는 신진 작가든 중견
작가든 비평을 받기란 쉽지 않다. 그래서 이
페스티벌에서의 비평이 신랄한 비판이든 격려의
한마디였든 간에 모든 작가에게 예외 없이 큰 힘이
되지 않았을까 생각한다.

최 제 현

'말과 예술'이라는 타이틀이 붙은 비평 페스티벌에서
나는 내 자신이 '시각애정주의자'임을 새삼 확인했다.
단어의 '반복'을 좋아하고, 그것을 오히려 모호하게
만드는 내 자신의 발언들을 '말들의 향연'에 어떻게
그려넣을지를 고민했고, 나와는 다른 말 모양새를
만나는 일도 즐거웠다. 작가와 비평가, 작업과 비평
언어 그리고 청중… 여러 요소가 균형을 이루기 전
자신만의 방법론을 찾기 위해 고민하고, 공모를 통해
인터넷 사이트에서 작업을 일차적으로 공유하며, 여러
조율 과정을 거쳐 앞으로 현장에서는 좀더 비평가
중심의 '말들의 향연'이 이뤄지면 어떨까 꿈꿔본다.

정 현 용

청중의 입장에서 봤을 때 이 행사에서 가장
좋았던 것은 황두진 건축가의 발화였다. "자의성과
타의성의 줄다리기를 즐기라"라는 발화는 참여
작가인 나에게 '타인에게 이해받는 작업을 해야
한다'는 강벽관념으로부터 벗어날 수 있게 해주었고,
개개인의 창의적 영감 또한 중요하다는 점을 다시
한번 상기시켜줬다. 말을 통해 삶과 예술의 의미를
전달하고 일깨워 주는 것, 이것이 비평이 지닌 가장
순수하고 고유한 목적이라고 생각한다. 이 페스티벌이
'예술'과 '비평'이라는 거대한 바다와 대륙 사이를
순항하길 기대한다.

박 후 정

비평가와 작가라는 낯설고도 친숙한 관계가 같은
공간에서, 같은 시간을 보내며 말과 예술에 대해
토해내듯 이야기를 나눴다. 특히 비평가의 언어와
작가의 언어, 그리고 언어와 작품은 서로 완벽하게

섞일 순 없지만, 어느 한 부분에서는 합일되면서
서로 녹아들었다. 그 점이 가장 흥미로웠다.
단 3일이었지만, 참여자들 모두 나처럼 저릿한
자극이 지속적으로 밀려오는 것을 느꼈을 것이고,
그런 자극에 의해 복잡해진 감정을 안고는 일상으로
돌아갔으리라 생각한다. 이 페스티벌은 사유로 가득한
생생한 현장이었다.

김 시 하

창작자의 입장에서 볼 때, 이 페스티벌이 작품을
보여주는 공간이 될 순 없다. 토크와 발표라는
형식이 존재하지만, 여기서는 '관계와 대화'가 중심이
되지 창작자의 작품이 주가 되는 자리는 아니다.
그런 관점에서 볼 때 15분 동안의 작가 · 비평가
발제는 감각적으로 이뤄졌고, 발화 섹션에서도 역시
발표자들은 언어가 '드러나는' 방식에 좀더 초점을 둔
것 같다. 그렇더라도 이 모든 행위는 창작자, 비평가,
청중 모두에게 반가운 자리다. 왜냐하면 작품, 비평,
강연, 질문 등 모든 것이 서로의 반응을 나누는
탐색하고 나누는 자리였기 때문이다.

이 예 림

작가와 비평가가 짝지어진 뒤 발표일까지 주어진
2주의 시간은 서로의 의견을 나누고 행사를 준비하는
데 충분했다. 한편 발표 시간은 짧게 주어졌고
중간중간 갑작스런 요구들도 있어 당황하기도 했다.
많은 사람이 함께하는 행사인 만큼 일정이 여유를
가지고 진행되었으면 하는 바람이다. 또한 발표 전
주에 리허설을 할 기회도 주어졌으면 한다. 즉흥성이
성공적으로 발휘되지 못하는 한, 결국 비평 글을
읽는 식으로 진행되어 청중 입장에서는 이야기에
집중하기가 어려웠다. 글이 아닌 말로써의 비평을
표방하는 만큼, 단순히 발표문을 읽는 일이 없도록
준비 기간이 충분히 주어졌으면 한다.
작가 입장에서 이번 페스티벌은 비평을 받을 수 있는
좋은 기회였다. 비평가들로부터 좀더 날카로운 비평을
들을 수 있었고, 그로 인해 다음 작업을 진행해나가는
데 좋은 참고가 되었다. 또 비평이라는 것에 대해 3일
내내 치열하게 생각하는 기회가 되었다.

작가가 여러 명의 비평가와 담론을 나눌 수 있는
섹션이 마련되면 좋을 것이다.
자유 발화 섹션의 경우, 그 명칭이 무색하게도
작가들이 일방적으로 자기 작품을 프레젠테이션하는
것으로 마무리 된 듯하다. 작가와 비평가가 짝을 이뤄
서로 이야기를 나누고 관계를 맺어 발화하는 것과는
전혀 다른 성격을 띤 발화였다. 자유 발화 섹션이
어떤 형태로 이뤄질지에 대해 사전 정보가 있었다면
발표자나 질의자 모두에게 좀더 유익한 시간이 되었을
것이다.

한 경 자

기존 한국 미술계에서는 볼 수 없었던 발화의
장이었던 만큼 기대했던 것보다 더 다양하고
자유로운 비평의 여러 형태를 볼 수 있었다. 객석에서
바라본 풍경은 시각적으로는 안정적이었고, 참여
작가 입장에서도 발표하기에 편안한 분위기가 잘
잡혀 있었다. 기존의 학회나 공론장 등의 딱딱한
분위기에서 벗어난, 조금 새로운 형태의 공간이었다.
다만 마이크나 앰프 등의 기술적인 부분에서 아쉬움이
남는다.
타이틀이 비평 페스티벌이긴 하지만 작가─비평가를
동등한 입장에서 짝지은 것인데, 막상 행사에서는
비평가에게 좀더 비중이 간 듯한 느낌이 든다. 그 점이
작가로서 아쉬웠다. 또 어떤 작가들은 두 명 이상의
비평가로부터 비평을 받을 기회가 주어진 반면, 단 한
명의 비평가로부터 비평을 받았던 나로선 아쉬웠다.

이 성 희

다양한 작가와 평론가들의 비평을 현장에서
실시간으로 접하다보니 프레젠테이션을 보는 것
자체가 작품을 관람하는 행위와 동일하게 느껴졌고,
무엇보다 서로 다른 유형의 평론이 펼쳐져서
흥미로웠다. 앞으로는 현장 비평이 이뤄지는 작가들의
작업을 미리 공유해서 볼 수 있었으면 좋을 것 같다.
작가들의 작품 혹은 작업 이미지만이라도 미리 접하고
비평을 들으면 집중도가 훨씬 높아질 것이다.

그 함축된 이미지를 다시금 자신의 언어로 풀어낸다. 262
마치 수수께끼 같기도 한 질문을 가지고 서로 밀고
당기는 관계가 되는가 하면, 밀어내기만 하거나
끌어당겨 맞붙어 있는 상황도 발생한다. 이 비평의
장은 오늘날 미술비평계의 축소판인 듯하면서도 현재
비평계에서 시도하기 어려운 형태의 비평을 자유롭게
실험하는 장소가 아니었나 한다. 작가인 나에게도
역시 비평 페스티벌 후 그동안 구축해놓은 틀을
조금씩 깨뜨려나가며 틈을 만들어내는 계기가 되었다.

임 동 현

비영리사업으로 진행되는 만큼 참여자와 주관자
사이의 자발성과 창의성을 높이기 위해서는 긴밀한
정보공유 체제가 마련되어야 할 것이다. 그러려면
참여 작가와 비평가의 역할을 사전에 공유하는
자리가 있어야만 할 것이다. 또한 좀더 많은 사람이
능동적으로 참여할 수 있도록 온라인 등에서 현장
상황, 행사 스케치를 활발히 공유했으면 한다.

김 나 윤

젊은 작가와 비평가가 만날 수 있는 시간 자체를 크게
즐겼지만, 서로의 글과 그림이 충분히 어울릴 시간이
주어지지 못한 점이 아쉬웠다. 이번 행사에서의
지배적인 기류는 비평과 말의 긴장이었다. 그렇기에
긴장감 속에 분명히 존재했을 모두의 내적 즐거움을
함께 공유하지 못한 것이 아쉽다. 내년에는 이 축제가
긴장을 넘어 페스티벌의 즐거움을 더해주길 바란다.

**김 재
민 이**

빈곤하고 척박한 우리 비평계에서 이번 행사는 미술
비평의 한 가능성을 보여주었다. 기존 비평계에서 내가
아쉬움을 느낀 것은, 무얼 말하려는 것인지 의도가
파악되지 않는 글이나 혹은 칭찬 일색의 '주례사
비평' 같은 것을 접할 때였다. 이번 비평 페스티벌이
그런 점을 일정 정도 해소해주었다. 한편 페스티벌이
진행되는 동안 비평가들이 즐겨 쓰는 어휘들에 대해
그 뜻을 좀더 확실하게 알고 싶다는 생각이 들었다.
그런 면에서 작가 역시 공부를 게을리하지 말아야
한다는 촉구의 자리가 되기도 했다.

윤 영 혜

그동안은 작품이 있고 난 후여야만 비평이 존립할 수
있는 것이라 생각했는데, 이번 기회를 통해 내 생각이
조금 달라진 것 같다. 작품을 만드는 작가는 자신이
말하려는 것들을 이미지로 집약시키는 한편, 비평가는

고 재 욱

한국에서 미술을 한다는 것은 쉽지 않은 일이다. 미술 비평은 두말할 것도 없다. 신진 비평가를 길러내는 시스템이 마련되지 않는 현실에서, 젊은 비평가들이 자신의 이야기를 할 수 있는 자리가 계속해서 만들어졌으면 한다. 그런 점에서 이러한 비평 페스티벌은 창작자나 비평가가 계속해서 성장할 수 있는 발판이 된다고 생각한다. 이를 계기로 우리는 자신의 작업과 비평을 갈고닦을 수 있을 것이다.

양 반 김

작가와 비평가의 조합이 어떻게 이뤄질지에 대해 큰 기대를 품게 한 페스티벌이었다. 그런데 막상 현장에 가니 설전이 오가는 역동적인 분위기보다는 차분한 분위기가 지배적이어서 한편으로는 아쉬웠다. 작가가 프레젠테이션을 하고 이어서 비평가가 작가를 보완해주는 방식으로 이뤄진 비평도 많았는데, 오히려 비평가끼리 신랄하고도 건설적인 논제들을 주고받는 풍경이 되면 더 좋을 것 같다. 이런 기발한 페스티발이 좀더 널리 공유되길 바란다.

황 지 현

비평 페스티벌은 예술계뿐 아니라 '말과 비평'에 관심을 갖고 있는 많은 사람을 무대 위 참여자나 청중으로 움직이게 한 계기가 되었다. 작가, 비평가, 학자, 건축가 등의 참여자들은 수평적 관계에서 자유롭게 토론하고 이야기를 나누면서, 나의 말이 아닌 타자의 말에 좀더 귀를 기울이는 시간을 가질 수 있었다.

문 지 현

서양화과에 재학 중이며 학교와 관련된 행사를 중심으로 활동하고 있습니다. 학기 중엔 학교 수업에 적극적으로 참여하고 있지만 그 밖의 대외활동과 공모전 활동과 같은 다양한 활동들에 소극적이라, 이번 비평 페스티벌에 참여하며 축제화祝祭化된 비평을 통해 주체적 사유에 대한 시야를 넓힐 수 있었습니다.

염 인 화

이번 페스티벌은 성별, 학벌, 경력, 지연 등 차별의 요소가 될 만한 모든 것을 배제한 채 신진 비평가와 비평가 지망생들에게 '비평가'로서 목소리를 낼 수 있는 뜻 깊은 기회를 제공했다. 나 역시 다른 참가자들에 비해 경력이 부족한데도 미술계 현장에 있는 분들과 동등한 위치에서 목소리를 낼 수 있는 최초의 시간을 가졌다. '비평'이라 하면 으레 작가 앞에서 권위를 내세우며 작품을 깐깐하게 평가하는 작업을 떠올리기 마련인데, 다양한 배경을 가진 비평가들이 참여했던 만큼 그러한 고정관념은 현장에서 보란 듯이 무너졌다. 각기 다른 스타일을 선보인 참가자들은 풍부한 비평의 스펙트럼을 펼쳐 보였고, 나 역시 한 참가자로서 그로부터 큰 영감을 받았다.

민 하 늬

현실에서 작가와 비평가는 자기 언어로 소통을 시도하는데, 이 과정에서 필연적으로 다양한 모습을 마주하게 된다. 어떤 때에 이들은 서로 겹쳐지는 지점을 도출해내지 못한 채 충돌하거나, 반대로 양자가 마치 서로의 입을 빌려 자신의 이야기를 하는 것처럼 느끼기도 한다. 비평 페스티벌에서는 이러한 작가의 언어와 비평가의 언어가 어떻게 같으면서 다른지, 또는 다르면서 같은지를 있는 그대로 드러낼 수 있어서 흥미로웠다. 특히 언어 자체가 가질 수 있는 다양한 질감과 무게에 대한 고민, 그리고 이것을 작가와

비평가가 함께 제안하고 실험해나가는 과정에 의의가 있었다고 여겨진다. 나아가 동시대의 작가와 비평가 그룹이 이 과정들을 '반복'함으로써 비평의 지층들에 미세한 균열 혹은 '차이'를 만들어낼 수 있다는 점에서 이번 페스티벌은 충분한 가치를 발휘했다.

임 나 래

비평 페스티벌은 '비평'이라는 것을 예단하거나 제한하지 않고 행위 그 자체로 열어놓는 데서 시작됐다. 이 출발점에서 작가와 비평가, 강연자, 청중 각자가 자유롭게 비평의 가닥을 펼쳐나갔고, 그것이 다시 때로는 부딪치고 때로는 조력하면서 여러 개의 매듭으로 엮여나갔다. 그렇게 엮인 발화들은 한편으로 임의적 조합의 산물일 수 있다. 그러나 다양한 배경과 실행의 개인사를 가진 미술 주체들이 '비평'의 시공간을 공유하고 서로의 목소리를 들으며 쌓아나간 비평의 면면이 임의성을 뛰어넘어 유기적이고 생생한 이 시대의 비평 현장을 보여주었다고 생각한다.

임 예 리

비평 페스티벌을 준비하는 동안 내·외면적으로 많은 어려움이 있었다. 하지만 페스티벌에 참가한 뒤에는 준비 과정의 힘듦이 무색해질 만큼 많은 것을 얻었다. 먼저 임동현 작가에 대한 비평을 준비하면서 느낀 것은 '작가와 비평가의 관계'다.

비평가는 예술작품을 해석하고 분석하는 데 필요한 학문적 소양 외에도 작가의 위상이나 위치에 상관없이 비판할 부분은 비판할 줄 아는 용기뿐 아니라, 작가와의 관계에서 긴장감은 유지하되 결코 대립각을 세우지 않도록 이끌어가는 능력 또한 필수적임을 깨달았다.

또한 많은 작가의 발표를 보면서 아직 수면 위로 떠오르지 않은 작품임에도 불구하고 실험적이고 도전적인 면면에 감탄했다. 비평가들 역시 수면 아래에서 예술을 사랑하며 예술작품을 해석하는 자신만의 방식으로 비평하는 모습을 보여줘 나 자신이 부단히 노력해야겠다는 자극을 받았다. 내가 가려는 길을 같이 가는 사람들을 보니 동질감을 느끼며, 문득 그들과 나의 앞으로의 행보가 궁금해진다. 이 행사가 나에게 비평가(직업으로서가 아닌 미술계의 한 성원으로서)의 길이 쉽지 않다는 사실을 피부로 느끼게 해줬지만, 그러면서도 앞으로 갖춰야 할 큰 역량들 앞에서 두려움과 좌절보다는 기대감과 자신감을 심어주었다.

참여자 리뷰

이 인 복

작가든 비평가든 자신이 만든 작업의 결과물을 다른 사람들에게 보여주는 것은 꽤나 큰 용기를 필요로 하는 일이다. 작업물에 대해서는 언제나 평가가 뒤따를 수밖에 없으며, 그러므로 우리는 누군가가 내 작품이나 글을 볼 거라는 전제하에 작업을 하게 된다. 작가들이 전시를 하기 위해 헤매듯이, 글을 쓰는 사람

역시 지면을 찾아다닐 수밖에 없다. 언제나 지면은 부족하고, 내 글이 과연 수용자의 눈앞까지 도달할 수 있을까에 대한 걱정이 앞설 것이다. 무엇보다 기회가 생겼다는 것, 의견을 제시하고 담론을 펼칠 시도라도 할 수 있었다는 것, 그 점이 이 페스티벌의 가장 큰 의의일 것이다. 비집고 들어갈 틈이 보이지 않았던 기존의 비평 공간 내에서 작은 틈새라도 마련해준 것에 대해 고마움을 전한다.

고 윤 정

논문 쓰기와 큐레이터로서의 전시 서문 쓰기, 비평가로서의 글쓰기가 제각각 다른 호흡을 갖고 있는데, 그것들이 제 모습을 잃지 않으면서 어떻게 통일될 수 있는가 하는 개인적인 고민을 하게 되었다. 또 작가와 비평가의 관계를 지켜보면서, 작가와 큐레이터 또한 어느 정도의 '긴장감'을 갖고 '거리두기'를 해야 하는가를 생각해본다. 새로운 비평 언어를 구축하고, 갖은 이론을 공부하다보면 의도치 않게 현장에서 멀어질 때도 있는데, '비평'만을 위한 우리끼리의 이야기와 현장의 목소리가 어우러지기란 쉬운 일이 아니다. 페스티벌 현장에 참여하고, 짧지만 모두가 이렇게 리뷰를 남길 수 있는 것은 서로에게 또 다른 가능성을 열어준다. 이런 희망찬 생각은 노력해도 소용없을 것만 같은 불투명한 미래가 아니라 불투명한 미술계의 시스템 속에서 수많은 공유와 만남 및 정당한 결과들로 연속되었으면 하는 바람을 갖게 한다.

이 진 실

다양한 작업과 스타일의 작가들을 만나는 게
즐거운 일이었다. 한편 처음 시도되는 형식의
페스티벌이다보니 작가와 무엇을 어떻게 준비해야
할지 난감한 기분이 들기도 했다. 비평이 과연 어떤
'쇼show'의 형식으로 전달될 수 있을까 하는 의문도
품었었다. 말, 예술이라는 화두를 두고 무엇을
보여주며 무엇을 소통할 수 있을지, 또 형식을 떠나
순전히 작업에 대한 내용에 초점을 맞춰야 하는지
아니면 작업과 비평이라는 메타적인 관점에서
이야기를 풀어나가야 하는지 등등 고민되는 점이
많았다. '공모'는 열린 기회를 준다는 점에서 훌륭한
형식이지만, 사전에 이 행사의 취지를 서로 숙지하고
젊은 비평가들끼리 무엇을, 어떤 지점에서 소통하려
하는가에 대한 이야기를 행사 전이든 혹은 현장에서든
나눌 수 있는 장이 필요하지 않을까 한다.
작가와 인연을 맺고, 그 작업들을 가만히 들여다볼
수 있는 기회 자체는 아주 소중한 것이었다. 작가와
작품을 격의 없이 만나고 새로운 시도로 비평을
수행할 수 있었던 것은 가장 값진 성과였다. 이번
비평 페스티벌이 전례 없는 형식으로 제시되었기에
참가자로서 걱정되고 조심스럽게 여겨지는 부분도
있었지만, 저마다 자유롭게 자기만의 형식으로 주어진
시간을 채워나가는 즐거움은 아주 컸다.
아쉬운 점이라면, 비평과 관련된 문제의식이나 논의를
심도 있게 펼쳐보기에는 시간상으로나 형식상으로나
제약이 있었다는 점이다. 긴장감 있고 집중도를 높이는
짜임새도 중요하지만, 서로 진행한 비평과 작업들에
관해 일대일 관계 말고도 좀더 풍성한 이야기가
넉넉히 오갈 수 있었으면 좋겠다(가령 마지막 날 하나의
섹션으로).

이 연 숙

비평가를 꿈꾸는 학생에게 학교 바깥에서 사람들과
'직접' 부딪치며 이야기할 기회는 더없이 소중한
것이었다. 가장 흥미로웠던 것은 작가들과 직접
대화하는 과정에서 그 작품들을 말로써 풀어낼
실마리를 얻었다는 점이다. 이렇게나 많은 사람이
'비평'을 하고 싶어한다는 걸 알게 되니 많은 동료를
얻은 기분이다. 더욱 치열한 행사로 지속되었으면 한다.

유 지 원

비평 페스티벌에 통번역가로 참여하게 되어 주어졌던
특권은 클레멘스와 함께 그의 기획전에 대해서
충분히 대화하고 생각을 나눌 수 있었던 시간이었다.
클레멘스가 오랫동안 품어왔던 의문이 사유로
깊어지고 공간적으로 정교하게 구현되는 과정을
조금이나 공유할 수 있었던 만남은 나에게 축제와
같은 일이었다. 각 작품의 방향성과 세부적인 맥락들,
또한 이들의 각기 다른 층위가 공간 속에서 공명하는
것, 더불어 전시장 안으로 또 다른 소통의 주체가
들어옴으로써 새로운 맥락과 대화가 형성되는 것, 이
모든 마주침이 바로 하나의 고유한 세계를 이루고
담론이 형성하는 전시 기획이자 비평일 것이다. 어제와
오늘, 그리고 내일의 시간 속에서 뜨는 전시, 주목받는
작가, 훌륭한 작품은 지속적으로 생산될 터이나,
호흡이 긴 사유를 기반으로 하되 만남에 열려 있는
전시를 우리 모두가 기대하고 있었던 것은 아니었는지
생각해보게 된다.

참여

노 트

Director's Page

한 선 회

아트_프리ART_FREE의 대표이자 코디네이터로서
〈2015 비평 페스티벌〉에 남다른 감회를 느낀다.
비영리 단체인 아트_프리는 2014년 다양한 방식으로
문화예술 기획 및 교육 사업을 통해 예술의 가치를
확산하고 국내외 문화예술 교류를 활성화하기
위해 강수미 교수를 필두로 뜻을 가진 몇몇에 의해
설립되었다. 이번 첫 페스티벌은 초기 행사의 기획
단계에서부터 공모 과정, 발제자 선정, 실질적인
행사 진행, 출판에 이르기까지 많은 사람의 도움과
관심이 없었다면 실현되지 못했을 것이다. 3일이라는
아주 제한된 시간 속에서, 또 유연하지 못했던
진행에도 불구하고 발화자들은 자신의 역량을 십분
발휘해주었으며, 즉흥적이고 재치 넘치는 '미술'과
'비평'의 생산적인 패러다임으로 기획 의도를
현실화시켜주었다. 이 행사가 단발적으로 발화하고
연소되는 일회성 무대가 아닌, 불특정 다수에게
기회와 새로운 시도의 발판이 되는, 지속적이고
비권위적 형태의 향연장이 되길 바란다.

한 경 자

행사에 참여한 발제자들 중 유일하게 운영진의
일원으로서, 좀더 체계적인 계획이 짜여 진행되었으면
좋았을 것이라는 아쉬움과 함께, 다음 해의
페스티벌은 좀더 원활하게 이뤄질 것으로 기대한다.

요즘 한국 사회에 만연한 불안한 기운을 뚫고 행사
진행에 힘써준 아트_프리 운영진과 참여해주신 모든
발제자에게 감사드린다. 제2회 비평페스티벌에는 더
많은 작가와 비평가들이 참여해 적극적인 발화의
장으로 나아가길 바란다.

이 상 미

2015 비평 페스티벌은 2014년 파일럿 프로그램으로
시작했다. 2014년에는 참여자로, 2015년에는 비평
페스티벌의 총괄 진행을 담당하는 아트_프리의
일원으로, 또 사회자로 관여하면서 비평과 작업,
비평가와 작가가 협업하거나 대립하는 것을 경험했다.
젊은 비평가와 작가가 활동하거나 함께 생각을 나눌
기회가 많지 않은 상황에서, 거창하게 말하면 이러한
장을 통해 미술계가 좀더 다양하고 발전적으로
진화하는 계기가 되지 않을까 하고 기대한다.

반 경 란

2015 비평 페스티벌은 미술비평이 미술과 공존하는
동시에 독립적 예술의 한 분야라는 것, '작가와
함께하는 비평가'가 아니라, '작가 그리고 비평가'라는
것을 확인하게 해주었다. 그리고 작가가 작품을
제작하는 것만큼, 비평가 역시 자신의 독창적 언어로
발화하기 위한 노력과 투쟁하고 있음을 새삼 알게
되었다. 하지만 행사 진행에 참여하고 그 내용을

The Critic Festival 2015

2015 비평 페스티벌 The Critic Festival 2015

2015
비평
페스티벌

생각하고,
말하고,
행동하고,
창조하고,

06/17
Wedsday

말과 예술

동덕아트갤러리
DONGDUK ART GALLERY

06/18
Thursday

현실 속
미술 창작과 비평

동덕아트갤러리
DONGDUK ART GALLERY

06/19
Friday

비평 : LIVE

아트선재센터
ART SONJE CENTER

기 획
강수미 미학 / 미술비평 / 동덕여자대학교 교수

주 관
비평리단체 ART FREE

후 원
동덕여자대학교, 아트선재센터,
글항아리, 디자인 달

정리하는 동안 작가와 비평가가 서로 긴장과 타협의 과정 속에서 치열한 비평의 방식보다 온건한 방식을 유지하려 한다는 인상을 받았다. 또한 다양한 비평 방식의 부재는 비평 페스티벌의 의미를 제고하도록 해주었다. 비평 페스티벌이 계속되길 바라며, 특히 그것이 다양한 작품 해석과 비평의 방식으로 거듭나길 기대한다.

정 규 옥

문턱 없이 작가와 비평가들이 소통할 수 있었던 열린 공간이었다. 앞으로 더 많은 사람의 지속적인 참여와 관심이 일어나길 바란다.

황 지 현

이번 페스티벌은 예술계 그리고 그 외 '말과 비평'에 관심을 갖고 있던 많은 이를 관객 또는 무대 위 참여자로 움직이게 한 계기가 되었다. 작가, 비평가, 학자, 건축가 등의 참여자들은 각 프로그램 안팎에서 강연과 작품 발표, 비평과 자유토론을 나누면서 각자가 지닌 다종다각적인 생각들을 상하관계가 아닌 한자리에서 풀어놓으며 서로의 의견에 귀 기울일 수 있는 시간을 가졌다.

김 인 혜

이번 페스티벌은 여러 사람의 노력과 바람이 모여 각자의 기질을 빛낸 현장이었다. 운영진의 일원으로서 이 현장이 완전해지기까지의 과정을 지켜볼 수 있었고, 또 그 중심에서 움직임을 만들어낸 일원이었던 데자뷔를 느낀다. 물론 허둥대기도 했고 아찔함을 느낀 순간이 여러 번 있었지만 하나의 카테고리를 통한 모두의 바람이 지금의 결과물을 만들 수 있었다.

김 학 미

진행상 여러 작가와 비평가 그룹이 시간을 쪼개 최대한 효율적으로 사용해야 했기에 타임키퍼 역할을 담당했다. 시간을 정확하게 분배하려고 애쓰면서 저절로 작가와 비평가들의 다양한 비평 행위에 집중할

수 있었다. 이번 페스티벌에서 주목했던 부분 중 하나는 작가와 비평가의 역할에 대한 각자의 정의와 그 둘의 상호 관계적인 부분이었다. 15분이라는 시간 안에서 두 예술가가 어떻게 긴밀하게 공존하는가를 바라보는 것은 꽤나 큰 즐거움이었다. 인상 깊었던 퍼포먼스는 비평가와 작가의 역할이 완전히 분리되지 않았던 공연 형식의 비평 퍼포먼스였다. 글쓰기, 말, 이미지, 조명 등 다양한 예술의 언어와 형태가 억지스럽지 않고 자연스럽게 어우러졌으며, 이는 비평가와 작가가 서로의 역할을 충분히 존중하면서도 동시에 열려 있는 관계임을 보여주었다. 게다가 주어진 시간을 정확히 지키는 치밀함까지, 비평을 예술로서 향유하는 기쁨을 누릴 수 있었던 경험이었다. 개인적으로는 앞으로 비평 페스티벌이 비평가들에게뿐만 아니라 다양한 예술언어를 가진 이들 모두에게 특별한 경험이 되었으면 한다. 비평의 한계와 가능성이 공존하고 예술가 각자의 개성이 다양하게 존재하면서도 그 경계를 유연하게 넘나들 수 있는 자유를 만끽할 축제의 장이 되길 바라며.

유 지 원

비평페스티벌에 통·번역가로 참여하면서 클레멘스와 함께 그의 기획전에 대해 충분히 논하고 생각을 나눌 수 있었던 것은 나에게 주어진 특권이었다. 클레멘스가 오랫동안 품어왔던 의문이 사유로 깊어지고 공간적으로 정교하게 구현되는 과정을 조금이나 공유할 수 있었던 것이다. 각 작품의 방향성과 세부적인 맥락들, 또한 이들의 각기 다른 층위들이 공간 속에서 공명하는 것, 더불어 전시장 안으로 또 다른 소통의 주체가 들어옴으로써 새로운 맥락과 대화가 형성되는 것, 이 모든 마주침이 바로 하나의 고유한 세계를 이루고 담론이 형성되는 전시 기획이자 비평일 것이다. 어제와 오늘, 그리고 내일의 시간 속에서 뜨는 전시, 주목받는 작가, 훌륭한 작품은 지속적으로 생산될 터이나, 호흡이 긴 사유를 기반으로 하되 만남에 열려 있는 전시를 우리 모두가 기대하고 있었던 것은 아닌지 되돌아보게 된다.

김 보 영

먼저 이런 좋은 경험을 할 수 있도록 기회를 주신

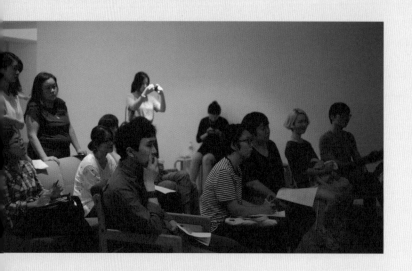

강수미 교수님과 아트프리 임원진께 감사한다.
이번 페스티벌에서 행사 보조를 맡으면서, 안내와
디스플레이, 정리, 속기 등을 담당했다. 비평
페스티벌을 통해 '비평은 그림을 보고 평가를
하는 것이다'라는 좁은 생각의 틀에서 벗어날 수
있었다. 작가가 작품 의도를 이야기하고, 비평가의
비평과 청중의 질문이 한 공간에서 이뤄지며
소통하는 장면은 새로운 경험이었다. 이후의 비평
페스티벌에서는 스태프의 참여만이 아닌, 작가로서
작업을 보여줄 기회가 있었으면 한다.

김 인 경

짧은 시간이지만 비평가와 예술가의 만남이라는
주제 자체가 신선하고 색달랐다. 내 역할은
비평가와 예술가가 팀을 이뤄 발표할 자료를
받아 프레젠테이션을 틀어주는 것이었는데, 자료
하나하나를 좀더 깊이 있게 들여다보고 느낄 수
있는 기회였다. 특히 비평가와 예술가가 한 팀을
이뤄 작업한다는 것, 비평가가 거의 즉흥적인 비평을
가하기도 한다는 것은 새로운 경험이었다.

김 하 얀

처음 열린 행사에 참여하고, 누군가에게 자신의
작업(작품+비평)을 평가받는 게 쉽지 않다고
생각하는데, 많은 사람이 참여하려는 뜻을 내비치고,
그런 이름들이 목록에 하나둘씩 채워지는 것에
보람을 느꼈다. 한 번 더 주최자로서 참여할 기회가
주어진다면 더 다양한 프로그램을 꾸려 더 많은
사람과 함께하고 싶다.

문 지 현

누구든지 참여 가능한 열린 비평의 장에 그 일원이
되어 참여할 수 있게 되어 정말 즐거웠다. 또한 이번
행사를 준비하며, 뜻밖의 기회를 얻어 존경하는
많은 분과 스태프로서 작은 축제를 만들어나가는
데 조금이나마 도움을 드릴 수 있어 감사했다. 좋은
경험과 많은 배움을 얻고 떠나는 축제의 마지막
자리엔 감사함만이 남는다.

이 도 경

행사 진행 요원으로 3일간 진행되는 이 축제의
즐거움을 가장 가까이서 느낄 수 있어 좋았다. 이런
축제의 자리가 동시대 미술을 가로지르는 비평으로서
인식의 지점과 맞닿아 있었던 시간이었고, 작업을
하는 이로서 내 작업에 대한 좀더 명확한 지점을
발견할 수 있었다.

장 은 영

이번 페스티벌은 서로가 섞이고 교차하면서 관계를
맺고 자유롭게 작가, 비평가, 미술 관계자들끼리
의견을 나눌 수 있었던 시간이다. 스태프로 참여해서
더 가까이서 호흡할 수 있었고, 예술계의 다양한
사람들이 참여하는 행사에 함께할 수 있어서 더욱
뜻깊은 시간이었다. 이 페스티벌이 매해 열리는
예술계의 중요한 행사로 자리 잡기를 희망한다.

참 여 자
프 로 필

발 화 자 · 발 제 자

황두진 | 건축가

1963년 서울에서 태어났다. 서울대와 예일대에서 수학했고 한국, 미국, 일본 등에서 실무 경험을 쌓은 뒤 2002년 독립했다. 전통과 역사, 지역의 풍토 등에 대해 관심이 많으며, 현대 건축가이면서 한옥 작업을 병행해왔다. 『한옥이 돌아왔다』 『당신의 서울은 어디입니까』 등의 책을 썼고 대표적인 건축설계물로는 Won & Won 63.5, 캐슬오브스카이워커스, 춘원당 한방병원 및 박물관, 한국성폭력상담소, 가회헌, 갤러리 아트사이드 등이 있다. 13년째를 맞고 있는 '영추포럼'의 좌장이기도 하다.

황정인 | 미팅룸 편집장, 사루비아다방 큐레이터

1980년생으로 서울에서 활동하는 전시기획자다. 사비나미술관 큐레이터로 재직했으며, 현재 프로젝트 스페이스 사루비아다방의 큐레이터이자, 온라인 큐레이토리얼 리서치 플랫폼 '미팅룸meetingroom'의 편집장으로 활동하고 있다. 또한 프로젝트 스페이스 Stage3x3에서 동료 큐레이터 및 비평가들과 함께 국내외 작가들의 실험적인 작품을 소개하고 있다.

안미희 | 정책기획자

1967년생. 뉴욕 프랫 인스티튜트에서 현대미술사와 뉴욕대에서 미술관학을 전공했으며 미술학 박사. 뉴욕에서 독립큐레이터로 활동하면서 다수의 전시를 기획했고, 2005년 뉴욕 퀸즈미술관 전시자문, 2007 스페인 아르코ARCO 주빈국 특별전 프로젝트 디렉터를 역임했다. 2005년부터 재단법인 광주비엔날레 전시팀장으로 근무하며 2006년 김홍희, 2008년 오쿠이 엔워저, 2010년 마시밀리아노 지오니 총감독과 광주비엔날레 전시 실행을 총괄했다. 현재 동재단의 정책기획팀장으로 재직하고 있으며 재단의 중장기 발전방안 연구 및 정책 수립, 정책 사업 실행, 대외 네트워킹 구축 등을 총괄하고 있다.

클레멘스 크륌멜Clemens Krümmel | 비평가 · 큐레이터

킴킴갤러리KimKim gallery

'캘리포니아의 거대한 움직이는 거울A Smaller Version of: the GRAND MOVING MIRROR OF CALIFORNIA' 퍼포먼스는 2015년 6~7월 서울 송원아트센터에서 킴킴갤러리와 클레멘스 크륌멜이 기획한 전시 〈토킹 픽쳐 블루스: 커지는 목소리들TALKING PICTURE BLUES: VOICES RISING〉에서 발표되었고, 이번 비평 페스티벌 퍼포먼스에는 작은 버전으로 킴킴갤러리의 퍼포먼스로 진행되었다.
퍼포머: 그레고리 마스 (킴킴갤러리), 송요비, 윤소현, 김남

최승훈 | 작가

1970년 서울에서 태어났다. 서울대 미대 조소과를 졸업했고, 독일 베를린 자유대학과 쾰른대학에서 미술사학을 전공했다. 박선민 작가와 팀을 이뤄 〈12월의 빛〉 〈사이에 미로가 있다〉 〈pm 4:00-9:00〉 〈versus01〉 〈untitled〉 〈이미지의 침묵-Trough Project〉 등의 그룹전을 선보였다. 독일에서 렘샤이드 시립미술관과 갤러리 안바우35, 갤러리 옥하르트에서 그룹전에 참가했으며, 그 외 베트남, 일본, 미국 등 해외에서도 그룹전을 기획했다. 2005년 뤼덴샤이드 리히트쿤스트프라이스와 박건희 문화재단 제4회 다음작가상을 수상했다. 2014년에는 개인전 〈monologe〉를 열었다.

신승철 | 미학자 · 강릉원주대 미술학과 교수

베를린 훔볼트대 이미지 행위 연구소 연구원이었으며 이미지학과 신경미학, 현대미술사에 관심을 갖고 있다.

작 품 참 여

윤제원

1981년 서울 출생. 한국조형예술고등학교와 홍익대 회화과에서 수학했고 동대학원 석사과정을 수료했다. 〈청춘,

일상을 탐하다〉전을 열고, 천하제일미술대회(제13회 월
간미술세계 신진작가 발언전) 등에 참여했으며, KNOT
PRIZE ARTIST 등 여러 상을 수상했다.

최제헌

1977년 출생. 그림 그리기를 놀이하듯 작업으로 이어가고
있다. 공사하듯 재료를 다루고 풍경을 대하듯 그림을 그린
다. 이동과 함께하는 낯선 삶의 시간들 안에서 심미적 산
책자가 되는 훈련을 하며 새로운 발견들을 해나가고 있다.
현재 강릉에 머물고 있으며, 그림 같은 풍경이 부유하는
지점들에 부표 띄우기를 계속하고 있다

이미래

1988년 서울 출생. 서울대 조소과와 영상연합매체를 졸업
했고. 〈낭만쟁취〉전을 열었고, 〈팔이 긴 모터 조각과 자존
을 생각한 공간〉〈트렁크 갤러리 윈도우 프로젝트〉〈백숙
잔치〉〈AMPLIPOINT〉 등에도 참여했다.

정인태

1987년생. 그림을 그리고 있다.

정현용

1982년생. 홍익대 학부 및 대학원에서 회화를 전공한 뒤
전업 작가로 활동하면서 동시에 팀을 이뤄 비밀 프로젝
트를 진행하고 있다. 고양스튜디오 4기 입주 작가이며,
2015년 아트선재센터 차고프리젠테이션에서 처음으로 비
밀프로젝트를 발표했고, 서교 예술실험센터 빈방 프로젝
트에 참가해 타인의 비밀을 받는 프로젝트를 수행했다. 뉴
욕에서는 뉴뮤지엄이 주관한 new inc 레지던시 프로그램
에 1차 합격하여 비밀프로젝트에 관한 전반적인 청사진을
선보였다.

박후정

1990년 부산 출생. 동덕여대에서 서양화를 전공했으며 동
대학원에 재학 중이다.

김시하

1974년생. 조소를 전공했고, 중국과 한국에서 활동 중이
다. 타이페이 아티스트 빌리지(2015), 인천아트플랫폼
(2012), 고양미술창작스튜디오(2008) 등의 레지던시에 참
가했으며, 〈시각정원-열대야 프로젝트〉〈Real Fantasy〉
외 개인전 8회 및 〈생생화화전〉〈창원 아시아 미술제-놀
이의 공간〉 등에 참여했다.

이예림

1984년생. 세종대 천문우주학과와 국민대 회화과를 졸업
했다.

한경자

1966년생. 서양화를 전공했으며 동덕여대 미술학과 박사
과정을 수료했다. 개인전을 20여 회 열었고 뉴욕, 일본, 중
국, 아랍에미리트, 말레이시아 등 국내외 단체전에 참가했
다. 구상전에서는 대상을 수상했으며 MBC 미술대전 특선
및 장려상, 대한민국미술대전에서는 특선을 연 4회 했으
며, 마니프 서울우수작가상 등을 수상한 경력이 있다.

이성희

1971년생. 상명대 예술디자인대학원에서 사진을 전공했
고 현재 대전에서 거주하며 작업하고 있다. 〈Uniform〉
〈Lifescape〉〈Still Life〉〈Still LifeⅡ: 우연한 풍경〉 등의 개인
전을 비롯한 여러 전시를 통해 현실을 대상으로 삶-풍경
을 찾아내고 현상하는 작업을 지속해오고 있다.

김나윤

1984년생. 회화를 전공했다.

윤영혜

1982년생. 성신여대 서양화과와 동대학원을 졸업했다.
〈Double Space〉〈Eating Flower〉〈HideShow-Eating
Flower〉〈VARNISH:VANISH〉〈EXITRAP〉 등의 개인전을
열었고, 2009년에는 ARKO YOUNG ART FRONTIER와
아르코 아카데미 신진작가 비평워크숍, 한전프라자 갤러리
전시 공모에 선정되었다. 일민미술관, 성곡미술관 등 다수
의 기획 그룹전에 참여했다. 드로잉, 수채화 작업을 활발
히 진행하고 있다.

구모경

동덕여대 일반대학원 박사과정을 수료했다. 아라아트센터
와 공화랑, 아카갤러리, 동덕아트 갤러리, 갤러리 올 등에
서 개인전을 6회 열었으며 그 외 여러 그룹전에 참가했다.
서울미술대상전 최우수상 등 여러 수상 경력이 있다.

임동현

1971년생. 한양대 법과대학원 헌법학을 수료한 뒤 현재 국
민대 대학원 미술학과에서 회화를 전공하고 있다. 2014년
에는 인천광역시 미술 전람회에서 서양화 부문 특선에 올
랐으며, 인사동 아트페어(2015)와 대학민국 오늘의 작가
정신전(2015)에 참가했다.

김재민이

1975년생. 순수예술을 전공했으며, 인천과 서울에서 활동
중이다. 인천문화재단의 '내가 사는 마을'에 대표 작가로
참여했고 공간실험 임시계약자 프로젝트와 성북동 미아리
프로젝트에 참가했다. 국내에서 개인전 〈장수의 비결〉과
사라 목과의 그룹전 〈PHASO Show〉을 열었으며 독일에
서 〈Mutual Prejudices〉를 열었다. 2015~2016년 인천 숭

의평화시장 레지던시와 독일 ZK/U Berlin Residency에 참
여할 예정이다.

고재욱
1983년생. 회화과를 졸업했고 시각미술 쪽에서 활동하고
있다. 개인전 〈Never Let Me Go〉〈RENTABLE ROOM〉을
열었으며 2015년에는 〈오빠생각-think of older brother〉
〈ROOM SWEET ROOM〉의 개인 전시가 각각 9월과 12월에
예정되어 있다.

예기(김예경)

양반김
1985년에 태어나 경희대 학부 및 대학원에서 회화를 전공한
양진영 작가와 1986년에 태어나 경희대에서 회화를 전공한
김동희 작가 두 명으로 이루어진 그룹이다. 주로 문래동에
서 활동하고 있다. 대안공간 아트포럼리 사슴사냥 3기 입주
작가다. 2013년부터 〈BOXXBOX〉〈CGV상영회〉〈!놓치지마
세요 양반김 프리미엄 마감임박〉〈[사연]은 이러하다〉〈양반
김 문래 파라다이스〉 등 전시회를 꾸준히 열고 있다.

황지현
1981년생. 동덕여대 회화과를 졸업했고, 현재 동대학원에서
미술학 박사를 수료했다. 개인전을 7회 열었고 다수의 기획
전에도 참여했다.

문지현
1992년 출생. 서울에서 활동하고 있다. 현재 동덕여대 학부
생이다.

비 평 참 여

이연숙
1990년생. 서울대 미학과·서양화과에 재학 중이다. 현재 만
화비평매체 〈크리틱엠〉에서 필진으로 활동하고 있다. 성소
수자 팟캐스트인 '퀴어방송'과 만화비평 팟캐스트인 '주간웹
툰'을 진행하고 있다. 블로그 http://blog.naver.com/hotleve
를 운영하고 있다.

이진실
1974년생. 정치외교학을 전공했고 10여 년간 에디터 및 기획
자로 일했다. 서울대 미학과에서 미학 및 미술 이론을 공부
하고 있으며, 발터 벤야민과 아도르노를 비롯한 독일 현대철
학과 문화 이론을 주로 연구하고 있다. 2년간 경기문화재단
별별예술프로젝트 비평활동을 해왔다.

임나래
1984년생. 예술학·미술사·미학을 공부했으며, 다양한 형태
의 비영리 공간에서 전시기획, 비평 행사, 행정, 교육 분야를
넘나들며 일해왔다. 인간과 예술의 관계, 심미적 세계의 양
상에 관심을 두고 시각예술 비평 작업을 하고 있다.

이인복
1986년생. 홍익대 국문과를 4학년 때 자퇴하고 현재는 경인
교대 미술교육과에 재학 중이다. SCA비평전문과정 2기 멤
버다.

염인화
1991년생. 국제학 및 미술사학을 전공했다. 〈디아티스트 매
거진〉에서 칼럼을 쓰고 있다.

민하늬
1984년생. 학부에서 디자인·회화·미술사를 공부했고, 대학
원에서 미학을 전공했다. 학부 졸업 후 뉴욕에 큐레이터 인
턴으로 일했고, 국내에서는 디자인 스튜디오에서 근무했으
며, KBS에서 다큐멘터리 만드는 일에 참여했다. 현재는 석
사논문 주제인 '데리다의 '틀-짓기' 문제'에 대한 후속 연구
를 구상하면서 글쓰기를 병행하고 있다.

고윤정
1978년생. 미술이론 및 미술교육을 전공했으며 공공미술,
공동체 미술, 미술교육, 행동주의 미술, 동시대 미술 현장 등
에 주로 관심을 갖고 있다. 현재는 갤러리구Gallery Koo의
협력 큐레이터로 일하고 있다.

임예리
1992년생. 동덕여대 대학원에서 회화(서양화)를 전공하고
있다. 서양화를 전공했으며 동대학원에 재학 중이다.

기 획 자 및 스 태 프

강수미
ART_FREE 이사 | 기획
미학자이자 미술비평가. 동덕여대 회화과 서양미술이론 교
수로 재직 중이다. 발터 벤야민 미학으로 철학박사학위를
받았으며, 현대미학과 미술비평이 전공 분야다. 대표 저서로
「서울생활의 발견」「서울생활의 재발견」(2003 문화관광부
우수도서)「한국미술의 원더풀 리얼리티」「아이스테시스-발
터 벤야민과 사유하는 미학」(문화관광부 우수학술도서)「비
평의 이미지」가 있다. 〈번역에 저항한다〉전(2005년 올해의
예술상)을 기획했고, 제3회 석남젊은이론가상을 수상했다.
대표 논문으로 「인공보철의 미: 현대미술에서 '테크노스트
레스'와 '테크노쾌락'의 경향성」「헤테로토피아의 질서: 발터
벤야민과 아카이브 경향의 현대미술」 등이 있다.

한선희
ART_FREE 대표 | 코디네이터 | 총괄 진행
1983년생. 동덕여대 회화과 서양화 전공, 현재 박사과정에 재학 중이다. 주로 페인팅 및 드로잉 매체를 통해 일상의 이미지와 사람의 관계에 대한 작업을 진행하고 있다. 현재는 예술교육 강사 및 코디네이터로 활동 중이다.

한경자
ART_FREE 부이사 | 크레이에티브 매니저 | 진행
1966년생. 동덕여대 미술학과 박사과정(서양화)을 수료했다. 구상전 대상과 MBC 미술대전 특선 및 장려상, 마니프 서울 우수작가상 등을 수상했으며 대한민국미술대전 특선에 연 4회 오른 경력이 있다. 개인전을 20여 회 열었으며 뉴욕, 일본, 중국, 아랍에미리트, 말레이시아 등 국내외 다수의 단체전에 참가했다.

이상미
ART_FREE 부이사 | 크레이에티브 매니저 | 사회 및 편집
동덕여대 미술학과 박사과정 수료했다. 동덕아트 갤러리, 갤러리 가이아, 갤러리 숲, KT아트홀, 갤러리 도올 등에서 개인전을 5회 열었으며 그 외에도 다수의 공모전 당선 및 기획 단체전에 참여한 이력이 있다. 동덕여대 회화과와 명지대 건축과에 출강 중이다.
작품소장: 국립현대 미술은행, 동덕여대 박물관, 개인소장

반경란
ART_FREE 임원 | Program Manager | 편집 및 기록
미대를 졸업한 뒤 작업을 계속하고자 미술 공부를 계속했다. 오랜 시간을 보낸 박사과정을 올 초에 마무리했다. 현재 그림을 그리는 작업을 진행 중이며, 미대에서 학부 강의를 하고 있다.

정규옥
ART_FREE 임원 | Program Manager | 진행
동덕여대 미술학과 박사과정을 수료했다.

황지현
ART_FREE 임원 | Program Manager | 홍보 및 기록
1981년생. 동덕여대 및 동대학원에서 회화를 전공했으며 2015년 동덕여대에서 미술학과 박사과정을 수료했다. 개인전을 7회 열었으며, 그 외 다수의 기획전에 참여했다.

김인혜
ART_FREE 임원 | Manager | 진행 팀장
동덕여대 회화과 및 동대학원 석사과정을 졸업했다.

김학미
ART_FREE 임원 | Manager | 진행 보조

예술 강사.

유지원
ART_FREE 스텝 | 국제교류 | 통역 및 번역
1991년생. 서울대 미학과를 졸업했으며 동대학원에 재학 중이다. 아르코미술관에서 〈Tradition (un)Realized〉 진행 및 총서 제작 코디네이터를 맡았으며 〈작가를 찾는 8인의 등장인물〉에서는 진행 코디네이터 및 영상 자막 번역을 담당했다. 〈남화연 전〉 〈니나 카넬 개인전〉 도록 편집보조 및 교열을 했으며 제15회 서울국제뉴미디어페스티벌 영상 자막 번역 작업을 했다.

심동수
ART_FREE 스텝 | 영상 촬영 및 편집
1983년생. 대학에서 회화를 공부하고 쿤스트독 겔러리에서 큐레이터로 근무했다. 현재 대학원에서 비디오 아트를 전공 중이며, 현재 약물과 연관된 시각 이미지의 변화를 연구하는 파운드 푸티지 기반의 영상 작업을 준비하고 있다.

김보영
ART_FREE 스텝 | 진행 보조 및 속기
1985년생. 동덕여대 회화과에서 동양화를 전공했으며 동대학원을 졸업했다. 현재는 미술학과 박사과정을 밟고 있다. 2013년 제15회 안견미술대전 대상을 수상했으며, 개인전을 5회 열었고 단체전에는 10여 회 참가했다. 현재 동덕여대와 한성대에 출강하고 있다.

김인경
ART_FREE 스텝 | 진행 보조 및 안내
1990년생. 동덕여대 회화과에서 동양화를 전공했다.

김하얀
ART_FREE 스텝 | 진행 보조 및 안내
1991년생. 동덕여대 회화과에서 동양화를 전공했다.

문지현
ART_FREE 스텝 | 진행 보조 및 안내
1992년생. 동덕여대 회화과에서 동양화를 전공하고 있다.

이도경
ART_FREE 스텝 | 속기
동덕여대 대학원에서 서양화를 전공하고 있다.

장은영
ART_FREE 스텝 | 촬영
동덕여대 대학원에서 서양화를 전공하고 있다.

비평 페스티벌 × 1

비 평 의 육 체 를 찾 아

초판인쇄 2015년 10월 29일
초판발행 2015년 11월 9일

기획 강수미
펴낸이 강성민
책임편집 이은혜
디자인 최윤미
스태프 한선희 한경자 이상미 반경란 정규옥 황지현 김인혜 김학미
 유지원 김보영 김인경 김하얀 문지현 이도경 장은영
마케팅 정민호 이연실 정현민 지문희 양서연

펴낸곳 (주)글항아리 | 출판등록 2009년 1월 19일 제406-2009-000002호

주소 10881 경기도 파주시 회동길 210
전자우편 bookpot@hanmail.net
전화번호 031-955-8891(마케팅) 031-955-1936(편집부)
팩스 031-955-2557

ISBN 978-89-6735-261-5 03600

글항아리는 (주)문학동네의 계열사입니다.

이 도서의 국립중앙도서관 출판예정도서목록(CIP)은 서지정보유통지원시스템 홈페이지(http://seoji.nl.go.kr)와
국가자료공동목록시스템(http://www.nl.go.kr/kolisnet)에서 이용하실 수 있습니다. (CIP제어번호 : CIP2015027822)